MEDIEVAL STUDIES

IN MEMORY OF

A. KINGSLEY PORTER

VOLUME I

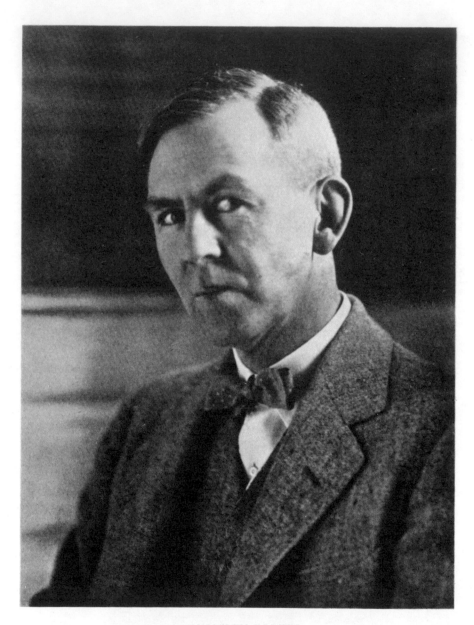

A. KINGSLEY PORTER

MEDIEVAL STUDIES

IN MEMORY OF

A. KINGSLEY PORTER

EDITED BY WILHELM R. W. KOEHLER

VOLUME I

Essay Index Reprint Series

BOOKS FOR LIBRARIES PRESS
FREEPORT, NEW YORK

STANDARD BOOK NUMBER:
8369-1044-3

LIBRARY OF CONGRESS CATALOG CARD NUMBER:
77-80391

PRINTED IN THE UNITED STATES OF AMERICA

FRIENDS AND PUPILS OF A. KINGSLEY PORTER, INVITED BY THE FINE ARTS DEPARTMENT OF HARVARD UNIVERSITY, HAVE CONTRIBUTED THE STUDIES PUBLISHED IN THESE TWO VOLUMES, WHICH ARE DEDICATED TO THE MEMORY OF A GREAT SCHOLAR AND BELOVED TEACHER

CONTENTS

VOLUME I

A. KINGSLEY PORTER

LUCY KINGSLEY PORTER

Arthur Kingsley Porter was born at Stamford, Connecticut. Timothy Hopkins Porter, a banker, was his father; Maria Louisa Hoyt, his mother.

February 6,1883

He was prepared for college at the Browning School in New York — too well prepared, he used to say.

1896–1900

Being a Connecticut boy, he was sent, as a matter of course, to Yale College, where his father and brothers had preceded him. As he looked back on his life he sometimes wondered how different it might have been had he gone to Harvard instead of Yale and sat under men of such caliber as Santayana, William James, and Charles Eliot Norton. He graduated from Yale fourth in his class although he had spent the greater part of his sophomore year accompanying his older brother (who had undergone a serious operation) on a trip around the world.

1900–1904

Before beginning the study of law in order to become his brother's junior partner, he spent the summer traveling in Europe. One day in front of the cathedral of Coutances there suddenly "shined a light round about him" and it was as if he were in a trance. When he awoke he knew he could never be a lawyer. On his return to New York in the fall he entered the Columbia School of Architecture.

1904–1906

Secretly and alone he had completed at the age of twenty-five a history of medieval architecture, and it was accepted by a publisher. This brilliant achievement proved to his brother (and to himself) that he was justified in again changing his lifework — this time from architecture to archaeology, for which he knew his scholarly type of mind better fitted him.

1907–1908

In writing this history of architecture he discovered how important the churches of Lombardy were, and how unknown. He went to Italy and with his usual ardor entered this surprisingly neglected field. His work turned up other unexplored archaeological regions, but until the publication of *Lombard Architecture* the focal point of his interest remained Lombardy. This book, which was awarded the *Grande Médaille de Vermeil de la Société Française d'Archéologie*, contains 954 illustrations taken almost entirely from his own photographs. Intensive study of

1909–1915

the monuments themselves, supplemented by the usual library research, came to include, as part of the field-work, an ever greater emphasis on photography.

June 1, 1912　　Meanwhile he had married Lucy Bryant Wallace, who henceforth accompanied him on all his archaeological journeyings.

1915–1918　　His teaching career began at Yale. Because of the suspicion attached to a course in art it was deemed wiser to announce his lectures as a course in history. Two years later he was appointed assistant professor of the history of art at the same university.

In order to accept the invitation extended to him by the French Government during the Great War, Yale granted him leave of absence. Through the *Commission des Monuments Historiques* he was asked to join the *Service des Oeuvres d'Art dans la Zone des Armées*. The honor touched him deeply, as he was the only foreigner asked to assist in the preservation of the French monuments.

1920–1923　　After the war he had half decided to give up teaching in order to devote all his time to archaeology and writing. At this point Harvard University offered him the position of professor of fine arts. This he could not refuse.

At "Elmwood," the Colonial house in Cambridge where James Russell Lowell was born, lived, and died, he and Mrs. Porter made their home. Here his students came to discuss with him their problems, to study his extensive collection of photographs of medieval art, or to work in his library.

Teaching at Harvard was interspersed with travel abroad, and again his pioneer spirit delighted in finding a subject little studied by medieval scholars — Romanesque sculpture. His extraordinary familiarity with the map of western Europe greatly facilitated a comparative study in France, Germany, Spain, and Italy. Eight years' work culminated in the publication of *Romanesque Sculpture of the Pilgrimage Roads*.

He was now free to turn to Byzantine art. This study was strangely frustrated by the theft of a suitcase containing about 2,000 negatives and photographs, taken during a trip through Greece and Apulia, and all his notes on Byzantine art, running back through many years. This meant not only the loss of unreplaceable material but also the loss of the book he had planned to write.

1923–1924　　During this academic year he was exchange professor at the Sorbonne, and Hyde lecturer at the provincial universities of

France. He was also visiting professor to the Spanish universities.

On his return in the following autumn Harvard appointed him to the newly created William Dorr Boardman Professorship in Fine Arts. This position he held until his death.

Again his academic duties were dovetailed with trips to Europe, where his laboratory work, as he called it, was continued. Carrying the study of medieval sculpture into Spain, once more he discovered unknown monuments. And once more the culmination of his work was the publication of a history of art, entitled *Spanish Romanesque Sculpture*.

1925-1928

In his search for early dated examples of sculpture in the Middle Ages he had been led to the high crosses of Ireland. Work on this subject was interrupted by a trip to Germany in the summer of 1927 to receive from Marburg — the oldest Protestant university of Europe, on the occasion of its four hundredth anniversary — the degree of Doctor of Letters Honoris Causa. (He was also honored during his lifetime by recognition from thirteen learned societies in France, Italy, Germany, Spain, and America. And Williams College gave him in 1932 the degree of Doctor of Humane Letters.)

His thought was constantly returning to Ireland. The more he knew of its art, its ancient language, and its literature, the more the land possessed him. It resulted in his writing *The Crosses and Culture of Ireland*, destined to be his last work.

1929-1932

Another outcome of the spell of that land was the purchase of Glenveagh Castle. Alone in the wilds of Donegal it stands on a mountain-girthed lake. But as this did not appease his longing for the sea he also built a hut like a fisherman's on an island that lies in the Atlantic Ocean, off the north coast of Ireland.

And here, at Inish Bofin, he was drowned.

July 8, 1933

I have listed chronologically the events in my husband's life that strike me as important. A bibliography of his writings follows — for these are the real events. Do the two sums added together present the man? Now that he is gone, do they suggest the rapier-like movement of his mind, which could never take anything for granted but must always thrust its own way through the darkness to the truth? Or his longing for the silence our modern life withholds?

His own words may throw light upon his salient characteristics and intimate the qualities he used to build his life. One of them — instinctive yearning for the solitude beyond the reach of the machine-world of to-day — reveals itself in a paragraph from an unpublished play:

"We who live inland know nothing of islands. We never know what the sea is like with its spaces, its storms, its sadness, its exaltation. We have never felt the wild wind sweeping unbroken from the rim of the world. We know nothing of islands. Why, the sea is full of islands, thousands of them, of all sizes — some with mountains rising high out of the water, others with low rocks and green fields and beaches with sea-birds. It is in islands there is magic. It is in islands one breathes fresh, salt air. Heavy-footed dwellers on the mainland never know joy. It is the island-dweller whose heart leaps and sings."

Love of beauty was the propelling force of his life. It guided him to choose his profession as he discloses in *Beyond Architecture*:

"If we historians of art were honest, we should, I think, confess that we are historians of art because we have been irresistibly attracted by the beauty of ancient monuments and that we study them because by that means our artistic enjoyment is increased."

Deep in his nature was contempt for the rewards of men. This is reflected in *The Virgin and the Clerk*, a play which deals with the Theophilus legend which fascinated my husband. His own share of success had been a generous one when he wrote:

"*The Archivist*: And now when you have —
Theophilus: What have I?
The Archivist: Success.
Theophilus: And what is success?
The Archivist: The dream of men.
Theophilus: Success is only — being thought.
The Archivist: Why not be thought?
Theophilus: So soon as we are, we want to be thought and so soon as we want to be thought we no longer are."

The gentle bearing of this tall, self-effacing man contrasted strangely with the daring and ruggedness of his mind. In Ireland his originality reveled in handling in unexpected ways the pagan and Christian saga, as is shown in *Columcille Goes,* an unpublished play based on the life of that gentle-stormy Irish saint.

And in Ireland his own life — a silent shining flame — for the last time curved upwards suddenly to drop like a rocket into the sea. The event seems to be foreshadowed in this same play. It is significant that a druid, not a saint, gives the mystical answer that portends the end:

"*Fedlimid* (*the King of Ulster and father of Columcille*): What land lies beyond the Western Ocean?

Finnian (*a saint of Ireland*): The Island of the Saints.

Diarmaid (*the High King of Ireland*): How is that island?

Finnian: This is how it is: There is a holy well by the mouth of the harbour.

Diarmaid: What men are there?

Finnian: The ever living. . . .

Diarmaid: Why could not Cormac find the island of the blessed?

Finnian: He learned afterwards he had with him a monk who had come without the consent of his superior.

Brocan (*the druid*): There was a better reason why Cormac could not find the island, King Diarmaid.

Diarmaid: What was that?

Brocan: It sank.

Diarmaid: Sank?

Brocan: Beneath the sea."

BIBLIOGRAPHY OF THE WRITINGS OF
A. KINGSLEY PORTER

Here, in these neat still pages, lies condensed
A life's intelligence, as in hard sand
Pounded by breakers are etched the half-traceable,
 half-sensed
Last boundaries of the last waves. But I who under-
 stand
These succinct items, how shall I grasp again
The lifting of such equinoctial tides
As swept him forward? Left among living men
I sit and wonder, and no inner gleam confides
Its secret answer. Perhaps in Burgundy
He loved so or in some ancient church in Spain
I might surprise the sources of his ecstasy
In beauty and his search to make its history plain,
Though in forgotten beauty I shall never find
The sources of the insight of his mind.*

1909

Medieval Architecture: Its Origins and Development.

With lists of monuments and bibliographies. 2 vols. New York: The Baker and Taylor Company. 1909. 4°. Vol. I, The Origins, xviii + 482 pp., with illustrations 1–153; Vol. II, Normandy and the Ile-de-France, xi + 499 pp., with illustrations 154–289.

The Same.

New Haven: Yale University Press. 1918.

1911

The Construction of Lombard and Gothic Vaults.

New Haven: Yale University Press. 1911. 4°. [vi] + 29 pp. With 63 illustrations.

The Same.

London: Henry Froude. 1912.

Santa Maria Maggiore di Lomello.

In *Arte e Storia*, 5th ser., vol. 30, June 4, 1911, pp. 175–181, and July 10, 1911, pp. 193–205. With 10 illustrations.

L'Abbazia di Sannazzaro Sesia.

In *Arte e Storia*, 5th ser., vol. 30, October 15, 1911, pp. 295–302, November 15, 1911, pp. 321–327, and December 15, 1911, pp. 366–372. With 7 illustrations.

1912

Santa Maria di Castello in Corneto.

In *Arte e Storia*, 5th ser., vol. 31, May 15, 1912, pp. 139–151, and June 15, 1912, pp. 169–179. With 14 illustrations.

San Savino at Piacenza.

In *American Journal of Archaeology*, 2d ser., vol. 16, July–September 1912, pp. 350–367, and October–December 1912, pp. 495–517. With 16 illustrations.

* "Bibliography: In Memory of Kingsley Porter," *New Poems*, by Frederick Mortimer Clapp (New York: Harper & Brothers, 1936).

1913

San Pancrazio di Corneto.

In *Arte e Storia*, 5th ser., vol. 32, January 15, 1913, pp. 9–17. With 8 illustrations.

Acqui.

In *The American Architect*, vol. 103, June 4, 1913, pp. 253–258 and 260. With 9 illustrations.

Early Rib-Vaulted Construction in Italy.

In *Journal of the Royal Institute of British Architects*, 3d ser., vol. 20, June 14, 1913, pp. 553–560. With 12 illustrations.

S. Giacomo di Corneto.

In *Arte e Storia*, 5th ser., vol. 32, June 15, 1913, pp. 165–171. With 4 illustrations.

La Chiesa dell' Annunziata di Corneto.

In *Arte e Storia*, 5th ser., vol. 32, September 15, 1913, pp. 260–265. With 6 illustrations.

S. Giovanni Gerosolimitano di Corneto-Tarquinia.

In *Arte e Storia*, 5th ser., vol. 32, November 15, 1913, pp. 325–330. With 6 illustrations.

1914

S. Francesco di Corneto-Tarquinia.

In *Arte e Storia*, 5th ser., vol. 33, January 15, 1914, pp. 5–12. With 7 illustrations.

1915

Lombard Architecture.

4 vols. (Vols. I–III, text; Vol. IV, folio atlas.) New Haven: Yale University Press. 1915–17. 4° and folio. Vol. I, Lombard Architecture (1917), xxxvii + 483 pp.; Vol. II, Monuments: Abbazia di Albino — Milan (1916), [vi] + 675 pp.; Vol. III, Mizzole — Voltorre (1917), [vi] + 611 pp.; Vol. IV (1915), plates 1–244 (245 to include extra plate 196A) containing 954 illustrations, and 20 pp. listing illustrations.

Limited to 750 copies. Awarded the Grande Médaille de Vermeil, of the Société Française d'Archéologie.

The Development of Sculpture in Lombardy in the Twelfth Century.

In *American Journal of Archaeology*, 2d ser., vol. 19, April–June 1915, pp. 137–154. With 15 illustrations.

1917

The Chronology of Carlovingian Ornament in Italy. — The Tomb of S. Cumiano.

In *The Burlington Magazine*, vol. 30, March 15, 1917, pp. 98–103. With 8 illustrations.

S. Giovanni in Laterano.

In *The American Architect*, vol. 112, July 4, 1917, pp. 1–8. With 12 illustrations.

Architectural Rambles in Britanny.

In *The American Architect*, vols. 112, 113, September 5, 1917, pp. 161–168, October 31, 1917, pp. 313–322, April 17, 1918, pp. 453–461, and April 24, 1918, pp. 491–499. With 47 illustrations.

CONTENTS: Ste.-Croix of Quimperlé. — Impressions of Romanesque Art. — The Cathedral of Quimper.

Gothic Art, the War and After.

In *Journal of the American Institute of Architects*, vol. 5, October 1917, pp. 485–487.

A Hamlet among Painters.

[A review of "Jacopo Carucci da Pontormo: His Life and Work," by Frederick Mortimer Clapp.] In *The Yale Review*, vol. 7, October 1917, pp. 215–218.

The Gothic Way.

In *Architecture*, vols. 36, 37, November 1917, pp. 205–209, December 1917, pp. 236–240, and January 1918, pp. 4–7. With 26 illustrations.

1918

Beyond Architecture.

Boston: Marshall Jones Company. 1918. 8°. xi + 200 pp. With 9 illustrations.

CONTENTS: Prescript. — Against Roman Architecture. — Art of the Middle Ages. — Gothic Art, the War and After. — The Gothic Way. — French Gothic and the Italian Renaissance. — The Art of Giotto. — Paper Architecture. — Art and the General.

Originally published in various periodicals, these essays are reprinted here with many changes.

The Same.

[Second edition.] Boston: Marshall Jones Company. 1928. 8°. 84 pp. No illustrations, except that a picture is pasted on front cover (outside) and repeated on the book-jacket.

CONTENTS: Against Roman Architecture. — Stars and Telescopes. — Parva Componere Magnis.

Only the title and one essay from the first edition are retained in the second. The underlying thought of the two editions, however, remains unaltered.

The Same.

London: Williams & Norgate. 1929. 8°. 84 pp. No illustrations.

The Same.

Spanish translation of the second edition, entitled Más Allá de la Arquitectura. Madrid: Espasa-Calpe. 1929. 12°. 95 pp. No illustrations.
The translation is by Justo Pérez de Urbel.

The Case against Roman Architecture.

In *The Architectural Record*, vol. 43, January 1918, pp. 23–36. With 13 illustrations.

The Art of the Middle Ages.

In *The Architectural Record*, vol. 43, February 1918, pp. 115–130, and March 1918, pp. 213–230. With 24 illustrations.

Giotto and the Art of Today.

In *The American Magazine of Art*, vol. 9, March 1918, pp. 174–182.

French Gothic and the Italian Renaissance.

In *Art and Archaeology*, vol. 7, March–April 1918, pp. 105–119. With 12 illustrations.

Art, Caviar, and the General.

In *The Yale Review*, vol. 7, April 1918, pp. 592–611.

Paper Architecture.

In *Journal of the American Institute of Architects*, vol. 6, May 1918, pp. 245–248.

Le Roi de Bourges.

In *Art in America*, vol. 6, October 1918, pp. 264–273. With 5 illustrations.

A Stained Glass Panel at the Metropolitan Museum.

In *Art in America*, vol. 7, December 1918, pp. 39–43. With 1 illustration.

The Rise of Romanesque Sculpture.

In *American Journal of Archaeology*, 2d ser., vol. 22, October–December 1918, pp. 399–427. With 24 illustrations.

1919

The Seven Who Slept.

[A play.] Boston: Marshall Jones Company. 1919. 8°. 96 pp. No illustrations, except that four pictures are pasted on the covers (outside) and repeated on the book-jacket.

An essay on illusion forms the introduction to the play.

The Same.

London: Williams & Norgate. 1929. 8°. 96 pp. No illustrations.

Problems of the Art Professor.

In *Scribner's Magazine*, vol. 65, January 1919, pp. 125–128.

"Space Composition" in Architecture.

In *Art and Archaeology*, vol. 8, January–February 1919, pp. 37–49. With 10 illustrations.

Les Débuts de la Sculpture Romane.

In *Gazette des Beaux-Arts*, 4th ser., vol. 15, January–March 1919, pp. 47–60. With 9 illustrations.

The Devastated Art of France.

In *Scribner's Magazine*, vol. 66, July 1919, pp. 125–128, and August 1919, pp. 253–256. With 7 illustrations.

Written as Special Commissioner of the French Government and the Commission des Monuments Historiques.

What the Huns Have Done for French Art.

In *Architecture*, vols. 40, 41, December 1919, pp. 323–326, and January 1920, pp. 13–16. With 12 illustrations.

1920

Art and Heraldry.

[A review of "Robbia Heraldry," by Allan Marquand.] In *The Yale Review*, vol. 9, April 1920, pp. 648–650.

Two Romanesque Sculptures in France by Italian Masters.

In *American Journal of Archaeology*, 2d ser., vol. 24, April–June 1920, pp. 121–135. With 14 illustrations.

La Sculpture du XIIᵉ Siècle en Bourgogne.

In *Gazette des Beaux-Arts*, 5th ser., vol. 2, August–September 1920, pp. 73–94. With 22 illustrations.

1921

Giacomo Cozzarelli and the Winthrop Statuette.

In *Art in America*, vol. 9, April 1921, pp. 95–101. With 6 illustrations.

The Sculpture of the West.

Boston: Marshall Jones Company. 1921. 31 pp. No illustrations.

A lecture delivered at the Metropolitan Museum of Art, New York, December 3, 1921.

1922

Pilgrimage Sculpture.

In *American Journal of Archaeology*, 2d ser., vol. 26, January–March 1922, pp. 1–53. With 31 illustrations.

Romanesque Capitals.

In *Fogg Art Museum Notes*, vol. 1, June 1922, pp. 23–36. With 28 illustrations.

1923

Romanesque Sculpture of the Pilgrimage Roads.

10 vols. Boston: Marshall Jones Company. 1923. 8°. Vol. I, text, xxvii + 385 pp.; Vols. II–X, plates containing 1,527 illustrations, as follows: Vol. II, 1–150, Burgundy; Vol. III, 151–261, Tuscany, Apulia; Vol. IV, 262–512, Aquitaine; Vol. V, 513–636, Catalonia, Aragon; Vol. VI, 637–895, Castile, Asturias, Galicia; Vol. VII, 896–1138, Western France; Vol. VIII, 1139–1227, Auvergne, Dauphiné; Vol. IX, 1228–1410, Provence; Vol. X, 1411–1527, Ile-de-France.

Because of thirteen added illustrations (designated by *a*'s and *b*'s) the actual number is 1,540.

Compostela, Bari and Romanesque Architecture.

In *Art Studies*, vol. 1, 1923, pp. 7–21. With 6 illustrations.

The six illustrations are numbered in print from 2 to 7. However, Mr. Porter corrected No. 7 to read "No. 5," and No. 5 to read "No. 7."

The Avignon Capital.

In *Fogg Art Museum Notes*, vol. 1, January 1923, pp. 3–15. With 11 illustrations.

The eleven illustrations are numbered from 1 to 4 and from 6 to 12, "No. 5" having been omitted.

Bari Modena and St.-Gilles.

In *The Burlington Magazine*, vol. 43, August 15, 1923, pp. 58–67. With 10 illustrations.

1924

Spain or Toulouse? And Other Questions.

In *The Art Bulletin*, vol. 7, September 1924, pp. 3–25. With 49 illustrations.

The Early Churches of Spain.

[A review of "Pre-Romanesque Churches of Spain," by Georgiana Goddard King.] In *The Saturday Review of Literature*, vol. 1, September 13, 1924, p. 108.

The Tomb of Doña Sancha and the Romanesque Art of Aragon.

In *The Burlington Magazine*, vol. 45, October 1924, pp. 165–179. With 16 illustrations.

The Same.

Spanish translation, by María-Africa Ibarra y Oroz, entitled La Tumba de Doña Sancha y el Arte Románico en Aragón. In *Boletín de la Real Academia de la Historia*, vol. 89, July–September 1926, pp. 119–133. With 16 illustrations.

Contributions of American Scholars to the Byzantine Field, 1918–1924.

[A bibliography.] In *Byzantion*, vol. 1, 1924, pp. 649–650.

Kunst und Wissenschaft.

In "Die Kunstwissenschaft der Gegenwart in Selbstdarstellungen," Leipzig, 1924, pp. 77–93. With photograph of the author.

Wreckage from a Tour in Apulia.

In "Mélanges Offerts à M. Gustave Schlumberger à l'Occasion du Quatre-Vingtième Anniversaire de sa Naissance (17 Octobre 1924)." 2 vols. Paris, 1924. Vol. II, pp. 408–415. With 17 illustrations.

1925

Strzygowski in English.

In *The Arts*, vol. 7, March 1925, pp. 139–140.

Condrieu, Jerusalem and St. Gilles.

In *Art in America*, vol. 13, April 1925, pp. 117–129. With 11 illustrations.

Il Portale Romanico della Cattedrale di Ancona.

In *Dedalo*, vol. 6, July 1925, pp. 69–79. With 14 illustrations.

1926

German Romanesque Sculpture.

[A review of "Romanische Skulptur in Deutschland, 11. und 12. Jahrhundert," by Hermann Beenken.] In *Speculum*, vol. 1, April 1926, pp. 233–242. With 8 illustrations.

Leonesque Romanesque and Southern France.

In *The Art Bulletin*, vol. 8, June 1926, pp. 235–250. With 10 illustrations.

Our Lady of the Hundred Gates.

In "Festschrift zum 60. Geburtstag von Paul Clemen, 31 Oktober 1926," Bonn, 1926, pp. 281–284. With 4 illustrations.

Foreword.

[Foreword to "The Sculptured Capital in Spain," by Mildred Stapley Byne, New York, 1926.] pp. 5–10.

The Same.

[Foreword to Spanish translation, entitled "La Escultura en los Capiteles Españoles," Madrid, 1926.] pp. 5–10.

The Same.

[Entitled "Un Prologo."] In *Arte Español*, vol. 8, October–December, 1926, pp. 170–172. With 4 illustrations.

1927

Santiago Again.

In *Art in America*, vol. 15, February 1927, pp. 96–113. With 6 illustrations.

The Tomb of Hincmar and Carolingian Sculpture in France.

In *The Burlington Magazine*, vol. 50, February 1927, pp. 75–91. With 15 illustrations.

The White and Red Monasteries near Sohâg.

[A review of "Les Couvents près de Sohâg (Deyr el-Abiad et Deyr el-Ahmar)," by U. Monneret de Villard. Published under the auspices of the Comité de Conservation des Monuments de l'Art Arabe.] In *Speculum*, vol. 2, July 1927, pp. 356–359.

The Alabanza Capitals.

In *Fogg Art Museum Notes*, vol. 2, November 1927, pp. 91–96. With 7 illustrations.

1928

Spanish Romanesque Sculpture.

2 vols. Firenze: Pantheon — Casa Editrice. Paris: The Pegasus Press [1928]. (The Pantheon Series.) Folio. Vol. I, xv + 133 pp., plates 1–62 containing 89 illustrations; Vol. II, xvi + 92 pp., plates 63–160 containing 134 illustrations.

The Same.

German translations, entitled Romanische Plastik in Spanien. 2 vols. München: Kurt Wolff Verlag [1928]. Folio. Vol. I, xii + 135 pp., plates 1–62 containing 89 illustrations; Vol. II, vi + 65 pp., plates 63–160 containing 134 illustrations.
The translation is by H. Weigelt.

The Same.

Spanish translation, entitled La Escultura Románica en España. 2 vols. Barcelona: Gustavo Gili [1929–1930]. Folio. Vol. I, 131 pp., plates 1–62 containing 89 illustrations; Vol. II, 94 pp., plates 63–160 containing 134 illustrations.
Limited to 330 numbered copies.

Iguácel and More Romanesque Art of Aragón.

In *The Burlington Magazine*, vol. 52, March 1928, pp. 115–127. With 30 illustrations.

The Same.

Spanish translation, by María-Africa Ibarra y Oroz, entitled La Iglesia de Nuestra Señora de Iguácel y Otras Manifestaciones del Arte Románico en Aragón. In *Universidad*, vol. 6, March–April 1929, pp. 145–171. With 30 illustrations.

Mudéjar Spain.

[A review of "Mudéjar Architecture," by Georgiana Goddard King.] In *The Saturday Review of Literature*, vol. 5, September 29, 1928, p. 167.

La Légende Archéologique à la Cathédrale de Modène.

In *Gazette des Beaux-Arts*, vol. 18, September–October 1928, pp. 109–122. With 12 illustrations. Written in collaboration with Roger S. Loomis.

Preface.

[Preface to "L'Art Roman de Bourgogne," by Charles Oursel, Dijon, 1928.] pp. 1–6.

1929

The Virgin and the Clerk.

[A play.] Boston: Marshall Jones Company. 1929. 8°. 97 pp. No illustrations, except that a picture is pasted on front cover (outside) and repeated on the book-jacket.

The Same.

London: Williams & Norgate. 1929. 8°. 98 pp. No illustrations.

A Notable Work.

[A review of "German Illumination," by Adolph Goldschmidt.] In *The Saturday Review of Literature*, vol. 5, May 25, 1929, pp. 1045–1046.

English Illumination.

[A review of "English Illuminated Manuscripts," by Eric G. Millar, and of "English Illumination," by O. Elfrida Saunders.] In *The Saturday Review of Literature*, vol. 5, June 15, 1929, p. 1111.

Baroque Painting in France.

[A review of "Histoire de la Peinture Française: Moyen Age et Renaissance" and "Histoire de la Peinture Française: le XVIIᵉ Siècle," by Louis Dimier.] In *The Saturday Review of Literature*, vol. 6, August 17, 1929, p. 62.

Les Manuscrits Cisterciens et La Sculpture Gothique.

In "Saint Bernard et Son Temps." Recueil de mémoires et communications présentés au congrès. Publié par les soins de l'Académie des Sciences, Arts et Belles-Lettres de Dijon. Dijon, 1928–29, 2 vols. pp. 212–218 of vol. 2.

Notes on Irish Crosses.

In "Konsthistoriska Studier Tillägnade Johnny Roosval, den 29 Augusti 1929," Stockholm, 1929, pp. 85–94. With 18 illustrations.

An Egyptian Legend in Ireland.

In *Marburger Jahrbuch für Kunstwissenschaft*, vol. 5, 1929, pp. 25–38. With 24 illustrations.

1930

Rococo Painting.

[A review of "Histoire de la Peinture Française au XVIIIᵉ Siècle," by Louis Réau.] In *The Saturday Review of Literature*, vol. 6, January 11, 1930, p. 632.

Gothic Sculpture, 1140–1225.

[A review of "French Sculpture at the Beginning of the Gothic Period," by Marcel Aubert.] In *The Saturday Review of Literature*, vol. 7, September 6, 1930, p. 100.

1931

The Crosses and Culture of Ireland.

New Haven: Yale University Press. 1931. 4°. xxiv + 143 pp., 158 plates containing 276 illustrations. Five lectures delivered at the Metropolitan Museum of Art, New York, in February and March, 1930.

Romanesque Architecture.

[A review of "Églises Romanes," by Jean Vallery-Radot.] In *The Saturday Review of Literature*, vol. 7, May 23, 1931, p. 849.

The Tahull Virgin.

In *Fogg Art Museum Notes*, vol. 2, June 1931, pp. 247–272. With 20 illustrations.

The Same.

Catalan translation, by Joaquim Folch i Torres, entitled "La Verge" de Tahull i el Grup de Talles del Segle XII dels Pireneus Catalans. In *Butlletí dels Museus d'Art de Barcelona*, vol. 2, May 1932, pp. 129–136. With 9 illustrations.

A Review.

[A review of Volume II of "Recueil de Textes Relatifs à l'Histoire de l'Architecture en France," by Victor Mortet and Paul Deschamps.] In *Speculum*, vol. 6, July 1931, pp. 486–488.

A Relief of Labhraidh Loingseach at Armagh.

In *Journal of the Royal Society of Antiquaries of Ireland*, vol. 61, pt. 2, December 29, 1931, pp. 142–150. With 1 illustration.

1932

French Sculpture.

[A review of "Medieval Sculpture in France," by Arthur Gardner.] In *The Saturday Review of Literature*, vol. 8, July 9, 1932, p. 830. With 1 illustration.

A Review.

[A review of "Byzantine Mosaics in Greece: Daphni and Hosios Lucas," by Ernest Diez and Otto Demus.] In *American Journal of Archaeology*, 2d ser., vol. 36, July–September 1932, pp. 372–373.

1933

Pagan Sculpture in Ireland.

In "Résumés des Communications Présentées au Congrès, XIIIᵉ Congrès International d'Histoire de l'Art, Stockholm, 1933," pp. 62–63.

1934

A Sculpture at Tandragee.

In *The Burlington Magazine*, vol. 65, November 1934, pp. 223–228. With 7 illustrations. (Published posthumously.)

I. GENERAL ASPECTS OF THE MIDDLE AGES

DAS IRREFUEHRENDE AM BEGRIFFE "MITTELALTER"

JOSEF STRZYGOWSKI

UNSERE Geschichtsschreibung lebt in der Vorstellung, als wenn es nur eine "hohe Kultur" gäbe, jene, die, in historischer Zeit am Mittelmeere entstanden, alle anderen Gebiete des Erdkreises allmählich geistig gehoben, ja womöglich überhaupt erst zu höherem geistigen Leben geführt hätte. Aus diesem Ablaufe hat man drei aufeinander folgende Gruppen abgeteilt, ein Altertum, dem zeitlich von 500 bis 1500 etwa unserer Zeitrechnung ein Mittelalter und schliesslich eine Neuzeit folgt. Dieses Geschichtsbild konnte so lange gelten als der Mittelmeerglaube bestand, man also nur die kurze Spanne von ein paar Jahrtausenden ins Auge fasste, die das "historische" Ende der Menschheitsgeschichte bildet. Heute sieht man etwas weiter, umfasst den Erdkreis, alle Zeiten und Völker, d. h. die Voraussetzungen der sog. historischen Zeit sowohl, als auch die Folgerungen, die aus den bisherigen Erfahrungen für Gegenwart und Zukunft zu ziehen sind. Damit ändert sich das übliche Geschichtsbild von Grund auf, ja es rückt dadurch als zu kurzer, willkürlich herausgeschnittener Mittelteil in so grelle Beleuchtung, dass man ihm die Schuld gibt, wenn die Geisteswissenschaften hinter den Naturwissenschaften völlig zurückblieben bei einer der Machtgesinnung nahe liegenden Vergangenheitskrämerei, die den Gelehrten sachlich von der Teilnahme am tätigen Leben der Gegenwart ausschaltet.

Das ändert sich mit einem Schlage, wenn man nicht mehr die Geschichte, sondern das Wesen der Dinge ins Auge fasst und beachtet, dass dieses Wesen heute ebenso besteht, wie in der Vergangenheit und Zukunft. Der Mensch bleibt Mensch mit allen seinen Stärken und Schwächen. Dieses Wesen liegt nicht hinter ihm wie die Geschichte, wir erwachen durch die planmässige Beobachtung dieses Wesens vielmehr überhaupt erst zur sachlichen Erkenntnis des Menschentums und seiner geistigen Werte. Wenn die einzelnen Lebenswesenheiten nach diesem Kern und ihrem Werden erkannt sind, dann können wir zu dem zurückkehren, was man dann immerhin Geschichte nennen mag und das in Zukunft als Vorführung der Schicksale beharrender Werte unter dem Einflusse bewegender Kräfte betrachtet werden wird. Diese Entwicklungserklärung darf nicht mit dem Einzelfall, sondern muss so viel als möglich mit der Reihe, zu der dieser gehört, nicht nur mit Jahreszahlen, sondern vergleichend auch mit örtlich und zeitlich weitauseinanderliegenden Schichten rechnen und durch die fachmännische Kenntnis von Werten und Kräften über den Einzelfall und die Vergangenheit hinauszukommen suchen zur tätigen Teilnahme am Sachlichen der Gegenwart und an dessen Ausbau für die Zukunft.

Was wir Mittelalter nennen, ist ursprünglich ein Zeitabschnitt, der mittlere jener Geschichte, wie sie bisher geschrieben wurde. Dazu kommt ein zweites. Diese Art Geschichte hatte das "Erhaltene" zur Richtschnur genommen und sich damit eine "historische Zeit" zurechtgelegt, in deren Behandlung sie

sicher zu gehen glaubte, indem sie alles Unsichere, d. h. vor der Schrift liegende und Nichterhaltene, dazu Gegenwart und Zukunft ausschaltete. Der Kunstforscher sieht, dass damit z. B. notgedrungen die Alleinberücksichtigung des Quaders und der menschlichen Gestalt Hand in Hand gehen musste, während die wichtige Werdezeit, die sich in vergänglichen Rohstoffen und dem vermeintlichen Zierat abspielte, vernachlässigt wurde; ebenso die Eigenart des Gliederbaues. Das macht sich nun für das kurze Ende, das die Geschichte behandelt und ganz besonders für das sog. Mittelalter verderblich geltend. Was haben sich doch die klassischen wie christlichen Archäologen und neueren Kunsthistoriker ihrer geschichtlichen Einstellung entsprechend bemüht, das Heraufziehen des Mittelalters als eine Sache der spätrömischen oder spätantiken Kunst und insbesondere ihrer provinziellen Zweige hinzustellen. Ein solches Unterfangen war nur möglich, weil man das "Mittelalter" in seinem Wesen nicht bis auf dessen Voraussetzungen zurückverfolgte, d. h. nicht sachlich den Wesenswerten und ihrem Werden nachging, sondern eben unter einem bestimmten Gesichtspunkte Geschichte schrieb.

Dieser leitende Gesichtspunkt war die alle Geschichtsschreibung schwer belastende Machteinstellung. Was wir Mittelalter nennen, ist tatsächlich der mittlere Zeitabschnitt der "Geschichte der Macht," jener Herrschermacht nämlich, die vom alten Orient aus über Hellenismus und Rom auf Europa überging und bisher das um und auf aller Geschichtsschreibung bildete. In dem Augenblick, in dem erkannt wird, dass diese altorientalische, europäisch gewordene Machteinrichtung, sie heisse nun Hof, Kirche oder Akademie, garnichts mit der Natur der Dinge zu tun hat, sondern ein im Mittelgürtel der Erde von den Atlantikern durch Unterwerfung eines Teiles der südlichen Menschheit im Besonderen ausgebildeter Irrweg ist, bekommt das "Mittelalter" sofort ein ganz anderes Gesicht. Um das zu verstehen, muss man einen sehr bedeutenden Umweg machen, der überdies dadurch erschwert wird, dass es sich dabei nicht nur um das Erhaltene und die ihm dienende sog. philologisch-historische Methode, sondern mehr noch um Verfahren handelt, wie man dem *Nicht*-Erhaltenen und doch möglicherweise Ausschlaggebenden beikommen kann. Das betrifft insbesondere die Zeit, die vor der historischen liegt und die Prähistoriker kommen nur deshalb nicht weiter, weil sie wie die Historiker beim Erhaltenen und der historisch-philologischen Methode bleiben möchten, während doch gerade von ihnen die rein sachliche Einstellung auf das Wesen der Dinge und die vergleichenden Verfahren verlangt werden muss. Was das heisst, soll nachfolgend mit Bezug auf den Begriff Mittelalter im Besonderen vorgeführt werden. Ich gehe dabei nicht historisch, sondern rein sachlich nach den Forschungsrichtungen, Verfahren und Tatsachen vor, wie ich sie im Aufbau in meiner "Krisis der Geisteswissenschaften" 1923 und "Forschung und Erziehung" 1928 besprochen habe. Von ersterer bereitet John Shapley die englische Ausgabe vor, von letzterer ist 1930 eine französische Ausgabe "Recherche scientifique et éducation" erschienen. Dazu kommt jetzt "Geistige Umkehr" 1938.

Wir verwenden den Begriff Mittelalter öfter leichthin im wegwerfenden Sinne,

etwa gleichbedeutend mit rückständig, sagen wir im Gegensatze zu klassisch oder modern. Was wir damit tun, ist zwar keinem so recht bewusst, aber es ist doch immerhin ein Ueberschreiten der ursprünglich reinen Zeitbedeutung. In einem ähnlichen Sinne sind ja die meisten unserer sog. Stilbezeichnungen entstanden, der Name selbst als abfälliges Urteil über eine vorhergehende Zeit. Inzwischen hat die Erkenntnis des europäischen Erbfehlers, die im alten Rom und dem neueren Italien zu beobachtende Neigung, Naturnachahmung für Kunst aus-zugeben, dazu der Vergleich mit der indischen und ostasiatischen Kunst, das Mittelalter rein künstlerisch wieder mehr zu Ehren gebracht und es dürfte wohl an der Zeit sein, sich mit dem Begriff etwas eingehender auch vom rein künstleri-schen Standpunkt aus zu beschäftigen. Für die geschichtliche Auffassung ver-gleiche man u. a. die Wiener Universitätsvorträge Wissen und Kultur III, "Das Mittelalter," in deren Rahmen ich "Die romanische Kunst und ihr Werden" behandelte. Mit der Einstellung dessen, was wir bisher Geschichte nannten, in den Umfang des Erdkreises, aller Zeiten und Völker, verliert nicht nur die Geschichte an sich wissenschaftlich an Wert, sondern es werden zugleich Begriffe wie die zeitlichen: Altertum, Mittelalter und Neuzeit hinfällig. In solchen Zeiten des Ueberganges dürfte es nicht ohne Wert sein, vorzuführen, was alles der Begriff "Mittelalter" bisher zugedeckt hat und was nun bei seinem Ver-schwinden Wertvolles zu Tage kommt.

I. Die Sache

Man kann die Untersuchung über das Irreführende am Begriffe Mittelalter grundsätzlich von zwei verschiedenen Seiten, einmal rein sachlich eingestellt, das andere Mal so führen, dass dabei die bisher von den Gelehrten geäusserten Meinungen einer Ueberprüfung unterzogen werden, beide Untersuchungen planmässig durchgeführt nach Kunde, Wesen und Entwicklung. Den Sachen gegenüber stehen wir im Felde, dem Beschauer gegenüber bleibt man zumeist am grünen Tisch: auf der einen Seite der Gesichtskreis, wie ihn Natur und Kunst bieten, auf der andern jene Gesinnung, die jeder Gelehrte nach der Ueber-lieferung oder entsprechend einzelnen Schulen erworben hat.

In der Sachforschung sind längst neue Voraussetzungen für das Verständnis dessen, was wir bisher Mittelalter nannten, eingetreten. Um die Auswirkung dieser Entdeckungen hintanzuhalten, hat man alle Kräfte vereint an ihr Tot-schweigen setzen müssen.

1. *Kunde.* Um das Irreführende am Begriffe Mittelalter zu erkennen, muss man wissen, dass es vor der geschichtlichen Zeit Kunstgürtel und Kunstströme gegeben hat, deren Wesen für das Verständnis dessen, was in dem kurzen "his-torischen" Ende geschieht, ausschlaggebend ist. Dieses Wissen haben die Prä-historiker leider zu geben versäumt, aus dem sehr einfachen Grunde, weil sie wie die Historiker vom Erhaltenen ausgehend weder die für die geistige Entwicklung der Menschheit einst entscheidenden Räume, noch damit im Zusammenhange

die nötige Zeitferne und noch weniger berücksichtigten, was die älteste Menschheit "gesellschaftlich" kennzeichnet, bezw. von den heute lebenden Arten unterscheidet.

Der Vorwitz wird erst ganz offenkundig, wenn man die Grundvoraussetzungen nachprüft, aus denen heraus wir uns örtlich, zeitlich und gesellschaftlich unsere "geschichtlichen" Meinungen bildeten. Man hat erkannt, dass die "Gesellschaft" ganz anders allein schon mit Bezug auf ihre Zahl vorgestellt werden muss, als das bisher üblich war; dazu bewogen die Erkenntnisse, die die Statistik über das unerhörte Anwachsen des Menschengeschlechtes in den letzten Jahrhunderten liefert, aus denen zahlenmässige Belege vorliegen. Nicht anders ist es mit dem Orte. Wir rechnen immer nur mit den auch heute noch bewohnten Teilen der Erde. Dass die Erdoberfläche sich noch seit der Zeit, in der das Menschengeschlecht auftritt, wesentlich verändert haben könnte, bedenken wir als richtige Historiker nicht. Und am allerwenigsten sind wir geneigt, über das Jahr, Jahrhundert und Jahrtausend hinauszugehen, obwohl es nötig wird, in Jahrzehntausenden und weit höher zu denken.

Kleingeistig, wie wir dadurch geworden sind, deuten wir eine Erscheinung wie das sog. Mittelalter als etwas, das selbstverständlich trotz unseren zu kurzen Masstäben doch auch dem Wesen nach aus seiner Zeit verstanden werden müsste. Wir nehmen daher diese Zeit, die nur von ganz grossem und weitem Gesichtskreise verstanden werden kann, für etwas, das bei unserer beschränkten Einstellung ohne Weiteres begreiflich gemacht werden könnte. Die wertvollen Belege für Menschentum und Menschheit, die gerade in dem so mannigfach schillernden Mittelalter zu Tage liegen, fassen wir wie kleine Kinder an, spielen damit und schieben Gedanken, die den schamrot machen, der etwas tiefer z. B. gerade in die Fragen der Bildenden Kunst eingedrungen ist.

Was nun die Gürtel und Ströme anbelangt, mit denen in Zukunft die neue "historische" Zeit beginnen dürfte, so setzen sie nach den Südanfängen der Menschheit und dem bis auf den heutigen Tag bestehenden äquatorialen Südgürtel mit dem Vordringen des Menschen nach dem Norden am Ende einer Eiszeit ein. Da bildet sich — nehme ich an — in Zwischeneiszeiten ein neuer, der Nordgürtel der Menschheit um den Pol, der sich allmählig aus drei Strömen zusammensetzt, dem amerasiatischen, atlantischen und indogermanischen. Dadurch, dass diese Ströme durch neue Eiszeiten nach Süden abgedrängt wurden, entstand zunächst in der Mitte zwischen Nord und Süd ein neuer dritter Gürtel, in Europa der des Mittelmeerkreises, der uns wissenschaftlich bisher fast allein beschäftigt hat, weil dort jene Macht entstand, die wir mit Vorliebe behandelten und vom alten Orient über Hellenismus und Rom nach Europa und bis auf die Gegenwart als geschichtlichen Stammbaum verfolgten.[1]

Die heutige Kunde vom Mittelalter kann unter diesen Umständen nicht länger hinreichend sein, d. h., sobald man statt Geschichtsphilosophie zu treiben, Wesen und Entwicklung ins Auge fasst. Wenn wir uns mit der Kenntnis des Erhaltenen begnügen, die fertigen Steinstile z. B. in den Vordergrund stellen,

[1] Vgl. darüber Mannus, xx (1928), S. 1 f.

statt deren Werden aus Kräften und Werten verstehen zu wollen, die sich freilich nur aus der Beachtung einiger, nicht erhaltenen Rohstoffe ergeben, dann ist die Kunstgeschichte eine sehr einfache Sache und war es auch bis jetzt: der Kunsthistoriker brauchte nur wie jeder andere Historiker die erhaltenen Quellen und Denkmäler nach Zeit, Ort und Gesellschaftskreisen zu ordnen und in diese feste Kette nach bestem Wissen und Gewissen einen geschichtsphilosophischen Einschlag zu bringen und — das unwissenschaftliche Machwerk, das z. B. die Kunstgeschichte darstellt, war zur Not fertig. Nun aber dämmert allmählich die Erkenntnis auf, dass all unser Wissen, mit einem bestimmten, viel zu späten Zeitpunkte der Menschheitsentwicklung einsetzend, alles Vorausgehende unberücksichtigt liess, daher die Gelenke auch des späteren Ablaufes von vornherein falsch legen musste. Für keine Zeit ist das deutlicher zu belegen, als gerade für das "Mittelalter." Was ist darüber alles, seit die Art eines Vasari, Kunstgeschichte zu schreiben, erst einmal überwunden war, gesagt worden. Davon im zweiten Teile über den Beschauer.

Vor allem gehört zum Verständnis dessen, was "Mittelalter" bedeutet, die Erkenntnis, dass es vor dem Europa, das das kaiserliche und kirchliche Rom aufgerichtet haben, ein ursprüngliches Europa gegeben hat, das nicht mit den immerhin dankenswerten Entdeckungen der Vorgeschichte erschöpft ist — u. a. aus einem sehr einfachen Grunde, weil diese Art Altertumskunde vor jenem hohen Norden halt machte, der heute noch unter dem Eise liegt. Für den Süden und das sog. Paläolithikum gibt man das Hinaufreichen der Bildenden Kunst bis in die Eiszeit ohne Weiteres zu, rechnet auch mit Zwischeneiszeiten und teilt danach sogar die Altsteinzeit ein. Aber das gilt nicht für den Norden, der nach übereinstimmendem Glauben in der Eiszeit tot gewesen sei. Nun besteht aber die Eiszeit aus einem fast stetigen Wechsel von kalten Eiszeiten selbst und warmen Zwischeneiszeiten, die Menschensiedlungen durchaus möglich erscheinen lassen, wenn wir uns nur in die Wahrscheinlichkeit hinein denken können, dass wir selbst am Ende einer Eiszeit, vielleicht in einer Zwischeneiszeit leben, die mit der Zeit unsere Alpen zuerst und dann vor allem den hohen, heute noch vereisten Norden wieder einer wärmeren Witterung zuführen kann. Wir müssen also wohl zeitlich und örtlich ganz zu denken umlernen. Das alles erscheint sehr weitgehend, dürfte aber allmählig doch mit Vorsicht als vorläufige Unbekannte in unser Denken hereingezogen werden müssen.

Noch viel grösser sind die Fehlerquellen der Geschichte aus der Vernachlässigung örtlich und zeitlich viel näher liegender Gebiete. Zum Irreführendsten am Begriffe "Mittelalter" gehört in der Kunde, unserem Wissen, dass wir es immer nur auf Westeuropa beschränken. Und doch lässt sich besser als vom Westen her von Osteuropa aus jenes Wesen erfassen, das, wie wir sehen werden, in dem Doppelgesicht dessen, was wir Mittelalter nennen, steckt. Nehmen wir die bis auf die Sowjets reichende kirchliche "Darstellung." Um als Kunstforscher zu reden, sie geht auf eine von den Theologenschulen im Städtedreiecke Nisibis-Amida-Edessa entstandene lehrhafte Einstellung der Bildenden Kunst zurück, während dagegen im Bauen z. B. der altnordische Geist dort im Kuppel-

bau besser erhalten scheint als in Westeuropa, wo die römische Basilika alle bodenständige Entwicklung unterband. Die auch nur vergleichsweise Nichtheranziehung Osteuropas, das sozusagen immer bei seiner Art Mittelalter geblieben war, ist heute nicht mehr zu entschuldigen, seit es kunstgeschichtlich sehr ausgiebige Arbeiten über russische Kunst in allen Weltsprachen gibt,[2] von Asien zunächst ganz zu schweigen.

Die Frage nach Wesen und Werden des "Mittelalters" ist nämlich nicht einmal eine rein europäische Angelegenheit. Sowohl dem Werden als auch dem heutigen Gebrauche des Schlagwortes nach, muss "Europa" noch im Mittelalter in einem ganz anderen Umfange gesehen werden, als es heute besteht. In der Bildenden Kunst hatte einst die Wanderung der sog. Indogermanen wie vorher schon die der sog. Amerasiaten Verhältnisse geschaffen, die das gerade Gegenteil dessen bedeuten, was die "Geschichte," vom alten Orient, Hellenismus und Rom ausgehend, anzunehmen beliebt. Erst wer das eigentliche Asien, wie ich es in meinem Asienwerke herausgearbeitet habe, kennt, ahnt, wie sehr das abendländische "Mittelalter" zum mindesten mit Iran zusammenhängt und wie sehr gerade von dort aus schon im Hellenismuss, dann im Wege der Klöster und dann des Islam von Spanien aus, endlich durch die Kreuzzüge iranisch-persiche Züge in die abendländische Kunst noch in dem Jahrtausend zwischen 500 und 1500 gerieten. Auch wird man auf asiatischem Boden erst recht erkennen, wie alt das "Mittelalter" seinem Wesen nach eigentlich ist und wie sehr es schon zuerst mit dem Amerasiatischen weit vor dem Altertum (der altorientalischen Kunst) vom Nordosten [3] her und dann später erst recht mit dem Indogermanischen gegen den alten Orient vorstiess. Wer nicht weiss, dass es neben der altorientalischen Kunst noch eine andere, die eigentlich asiatische gab, kann sich niemals in die neue Sachlage hineinfinden.

Der für Europa aufgebrachte Begriff Mittelalter wurde übrigens, sobald er nicht mehr rein zeitlich gebraucht, sondern sachlich auf das Wesen hin vertieft worden war, auch für aussereuropäische Gebiete angewendet. Nehmen wir, um nur ein Beispiel zu nennen, Indien. Seit ich 1928 den Aufsatz "The Orient or the North" [4] veröffentlichte, bemerke ich, dass z. B. Stella Kramrisch in ihren Arbeiten über indische Bildnerei [5] immer entschiedener von einem Mittelalter in Indien spricht und dabei mit den sich immer wieder erneuernden nordischen Zuströmen rechnet. So geht es in allen Weltgegenden, sobald Mittelalter nicht mehr zeitlich, sondern seinem Wesen nach genommen wird. Ein Hauptbeispiel bildet China, nur steht dort das Mittelalter am Anfange der Entwicklung und das Altertum tritt erst mit den Han ein.

Lassen wir doch einmal den landläufigen Begriff "Mittelalter" und damit den Machtstammbaum der Kunst, vom alten Orient her über Hellenismus und Rom nach Europa durchwachsend, bei Seite und machen wir uns klar, was alles im Gesichtskreise der Geisteswissenschaften von der Forschung über Bildende

[2] Vgl. Alpatov und Brunov, *Gesch. der altruss. Kunst*, Schweinfurth, *Gesch. d. russ. Malerei im Mittelalter*.
[3] Vgl. "Der Amerasiatische Kunststrom," *Ostasiatische Zeitschrift*, XI (1935), S. 169 f.
[4] *Eastern Art*, I, S. 69 f.
[5] Vgl. auch meine *Asiatische Miniaturenmalerei*, S. 772 f.

Kunst aus seit meinem "Orient oder Rom" 1901 aufgetaucht ist. Es war von einem ursprünglichen Asien, von einem hohen Norden der Eiszeit und einem allen diesen Kunstgürteln und Kunstströmen als erster vorausgehenden Kunst des äquatorialen Südens die Rede. Glaubt man wirklich, dass da heute noch ein Stein der alten Kunstgeschichte auf dem andern bleiben kann, soweit sie nicht einfach die, wie man sagt, philologisch-historisch nachgewiesenen Bestandtatsachen sichtet und nach Zeit, Ort und Gesellschaftskreisen ordnet. Wir sind endlich so weit, um mit aller verknüpfenden Geschichtsphilosophie, wie sie üblich ist, aufhören zu können, sobald es sich nicht um Kunst und Philosophie an sich, sondern um streng sachliche Wissenschaft handelt. Von der Geschichte bleibt dann eben nur die sehr lückenhafte Kette, das sind die Bestandtatsachen, übrig, während der Schluss, die Meinungen der Gelehrten, der Beschauerforschung überwiesen werden muss. Die Sachen selbst sind nach höheren Verfahren, Tatsachen, Forschungsrichtungen neu u. zw. diesmal planmässig vergleichend zu bearbeiten bezw. miteinander zu verknüpfen. Wir stehen mit Bezug auf das Irreführende am Begriff Mittelalter vor der ersten dieser neuen Arbeitstufen, der "Wesensforschung," dem Verfahren nach dem vergleichenden "Betrachten" und den Tatsachen nach vor dem Nachweise der künstlerischen "Werte," die eben das Wesen ausmachen, das durch das Verfahren des Künstlerischen Betrachtens zu erschliessen ist. Man sieht, unser Gesichtskreis hat sich nicht nur mit Bezug auf die Gebiete des Erdkreises, alle Zeiten und Völker erweitert, sondern vor allem auch darin, dass wir jede Philosophie (und Aesthetik) wie längst die Naturwissenschaften aus der wissenschaftlichen Arbeit hinaus der rein künstlerischen Fassung zuweisen und neue, planmässig ebenso gebundene und unausweichliche Tatsachenwege zu gehen anfangen, wie die Naturforscher sie in Chemie, Physik und Mathematik besitzen.

2. *Wesen.* Seit der Begründung der Macht als Herrschergewalt im mittleren Erdgürtel würde, wie das ja unbegreiflich heute noch in den Köpfen der Humanisten spukt, tatsächlich nur dieses Machtwesen bestehen und mit Recht als Masstab für den ganzen übrigen Erdkreis verwendet werden, wenn die Wanderungen der Nordvölker und ihre Auswirkung mit dem Entstehen der Macht im Süden beendet gewesen wären, sagen wir ähnlich, wie wir ja heute noch glauben, mit unseren Machtmitteln die Völker niederhalten, vor allem uns Völkerwanderungen vom Leibe halten zu können. Und doch sind Indogermanen ebenso trotz aller Macht des alten Orients bis in die äussersten Spitzen der in das Mittelmeer vortretenden Halbinseln eingedrungen, wie später noch in der Zeit des römischen Weltreiches die Germanen. Man muss, wie es bisher geschah, die Bedeutung dieser Wanderungen leugnen, wenn man wirklich den Glauben erwecken will, als wenn es nur einen Masstab in der mit der Amerasiaten-, Atlantiker- und Indogermanenwanderung einsetzenden "Geschichte" gäbe, den der Macht, bezw. des sog. Europa von heute. Dass es vor diesem ein anderes Europa gegeben hat, weiss man nicht.

Das Wesen dieses ursprünglichen Europa darf nicht von den südlichen Halb-

inseln her, sondern muss da erschlossen werden, wo die alten Römer und Griechen ebenso wie die Iranier und arischen Inder einst herkamen. Sie sind die Träger dessen, was Europa ursprünglich war: eines Wesens, das nicht durch den äusseren Glanz der Machtentfaltung fesselte, sondern lediglich sehr bescheiden Volkssache war. Wir haben "Europa" bisher immer zu einer an den alten Orient und Rom anknüpfenden Fortsetzung des Altertums gemacht, während es doch ursprünglich, soweit von der Bildenden Kunst aus geurteilt werden kann, dem Wesen nach eben gerade das war, was wir "Mittelalter," freilich ohne den römischen Einschlag, nennen. Daher ist eine Auseinandersetzung über die Bedeutung notwendig, wie sie den Schlagworten Altertum und Mittelalter vom Wesensstandpunkte gegeben wird, ich habe sie schon 1917 ausführlich in meinem Werke "Altai-Iran und Völkerwanderung" durchgeführt.

Altertum, ist der altorientalische Machtgeist, der diesen Namen heute noch tragen sollte, weil er sich fortgeerbt hat bis auf unsere Tage, ob es nun wie früher Hof, Kirche oder Humanismus waren, die als seine Träger auftraten, oder heute andere Mächte. Da dieser Geist des Altertums bis jetzt der gesellschaftlich vorherrschende war, begreift man, dass er als "die Kultur" schlechtweg bezeichnet wird. Man lese dazu das Entretien, das der Völkerbund durch sein Comité permanent des Lettres et des Arts 1933 in Madrid veranstaltet hat und wie ich dazu schon in der Correspondance 4: "Civilisations" in einem offenen Briefe an den Kollegen Focillon von der Sorbonne Stellung nahm. Ich will hier nicht weiter dabei verweilen, man vergleiche auch mein Buch "Geistige Umkehr" in dem Teile (S. 188 f.), der vom Machtmenschen handelt.

Auch die Bezeichnung "Mittelalter" haben die Historiker wohl u. a. deshalb aufgebracht, um von ihrem Standpunkt aus die Christianisierung bezw. Verkirchlichung des europäischen Nordens zu trennen vom Heidentum und der germanischen Völkerwanderung. Seit meinem "Altai-Iran" [6] nahm ich den Begriff Mittelalter nicht mehr als einen zeitlichen, sondern einen Wesensbegriff und verband ihn mit dem Eintreten des Nordens in die Machtwelt des Mittelmeerkreises, musste also von der Völkerwanderung bis auf den Zeitpunkt zurückgehen, in dem Iran die hellenistische Kultur massgebend zu beeinflussen begann. Jetzt stellt sich heraus, dass wir auch das alte Hellas vor Alexander, wie in Asien etwa China vor der Hanzeit, zum Norden, d. h. zum sog. Mittelalter ziehen müssen. Nehmt vom Mittelalter der Historiker alles weg, was Altertum ist und erst durch die Macht hineingebracht wurde, ob von Hof, Kirche, Kloster oder später der Scholastik, dann erst bleibt das, was dem Wesen und Werden nach Mittelalter ist, übrig: Der nordische Anteil daran, den man bisher nach Möglichkeit totschwieg, in der Kunstgeschichte z. B. die führende Rolle des Holzes und Zierates, während man Stein und menschliche Gestalt ganz wie selbstverständlich vorschob, die beide lediglich wie schon in Hellas von der Machtkunst des Mittelmeerkreises, jetzt aber freilich mit Haut und Haaren übernommen waren. Das nordische Wesen des "Mittelalters" sollte selbst dem auf die alte Art geeichten Kunsthistoriker bei näherem Zusehen von selbst aufgehen, sobald er dieses

[6] *Altai-Iran und Völkerwanderung*, S. 238.

Doppelgesicht erkennt, d. h. Germanisches und Romanisches auseinander zu halten lernt. Es wird ihm dann nicht mehr einfallen, Germanisches für romanisch ausgeben zu wollen, sondern er wird eben eine fein säuberliche Trennung durchzuführen versuchen und dann allmählich dem Norden gerecht werden, d. h. dem, was wir dem Wesen nach als Kern des Mittelalters zu bezeichnen berechtigt sind. Das gilt ebensogut für die Deutschen, wie für die Skandinavier und Angelsachsen. [6a]

Der Begriff Mittelalter gilt für die tausend Jahre von etwa 500 an, umfasst also die Völkerwanderung, das romanische und gotische Zeitalter (die Renaissance mit inbegriffen), die irgendwie zusammengehören sollen, obwohl zuerst die Völker, dann die Kirche und endlich das Bürgertum gesellschaftlich die Oberhand hatten. Vielleicht dachte man bei Schaffung des Begriffes nicht so sehr an Zeit und Gesellschaft als an die örtliche Zusammengehörigkeit im Sinne der lateinischen Machtausbreitung. Darin liegt wieder etwas dem Wesen nach Irreführendes. Es wurde auf die Spitze getrieben, als zwar nicht mehr geschichtlich, wohl aber in einer engsichtigen Formbetrachtung der Ursprung der mittelalterlichen Art in der spätrömischen Kunst gesucht wurde und die Humanisten dieser geistreichen Verirrung eine Flut von Bestätigungen, insbesondere auch in der Zurückführung eines "ersten mittelalterlichen Architektursystems" auf Rom ihre Schulweisheit leuchten liessen.[7]

Man kann doch unmöglich eine Volkskunst wie die altgermanische mit einer solchen der Mönche wie die romanische und dann gar mit einer Kunst, die ganz in den Händen weltlicher Bauhütten und Gilden liegt, unter einen Hut bringen; da müssen die Gelenke beim Aufbau der Kunstgeschichte von vornherein falsch eingefügt worden sein. Was ist dann eigentlich Mittelalter: die Völkerwanderungskunst, die romanische oder die gotische Kunst? Entweder die germanische (Völkerwanderung und Gotik) oder die romanische, beide Zweige lassen sich unmöglich in der Entwicklung vereinigen.[7a] Nimmt man das Romanische zum Altertum und zieht die Völkerwanderung unmittelbar mit der Gotik zusammen, dann bekommt man erst richtige Einheiten. Welche von beiden hat das Recht nach Wesen und Entwicklung "Mittelalter" genannt zu werden? Der rein zeitliche Begriff führt irre. Sobald man Kunstgeschichte in den Rahmen des Erdkreises, aller Zeiten und Völker stellt und dann Wesen und Werte vergleicht, stellt sich eine Ueberkreuzung der Macht (des Altertums) im Romanischen mit dem germanischen Vorstoss heraus, der das Mittelalter in Europa erst wieder recht zur Geltung bringt. Gehen wir die einzelnen künstlerischen Werte daraufhin in aller Kürze durch.

A. Rohstoff und Werk. Im Norden ist das Handwerk selbst Träger der Kunst, die vom Süden heraufziehende Macht dagegen gebietet über den Hand-

[6a] Vgl. dazu auch Bhan-darkar "Foreign Elements in Hindu Population" (*The Indian Antiquary*, 1911) und Strzygowski, *Eastern Art*, I (1928).

[7] Vgl. *Der Weg*, II. Folge 8, "Kunstgeschichte als Kampfmittel gegen das eigene Volkstum." Dazu Pinder, "Die Kunst der deutschen Kaiserzeit," S. 74.

[7a] Vgl. dann auch den Dhamekh Stupa in seiner Ausstaltung und die ganze übrige Kunst Indiens, *Eastern Art*, I (1928), S. 69 f.

werker, erteilt ihm Aufträge und lohnt ihn in ihrer Art, so dass sich zwischen die
Kunst und das Handwerk ein dritter, der Besteller und im "Romanischen" als
dessen Vertreter noch im Besonderen der Mönch schiebt. Dadurch wird das
Kunstschaffen künstlich von seinem Nährboden, der Volksgemeinschaft abge-
schnitten.

Der Laie ist geneigt, anzunehmen, dass unsere Zeit einen besonderen Ueber-
schuss an Menschen aufweise, die sich der Bildenden Kunst widmen, wobei
freilich eine Masse von Unberufenen mitlaufe, die nur um der Vorteile des
freien Berufes willen, sich unter die "Künstler" drängen. Wenn man aber die
Steinländer, die also den Vorteil aufweisen, dass ihre Denkmäler erhalten sind,
etwa Indien, Aegypten, Hellas und Italien, dazu in Nord-Europa etwa Frank-
reich, zur Klarstellung heranzieht, dann sieht man erst, welch ungeheurer Taten-
drang die Menschheit seit jeher zur Bildenden Kunst getrieben hat und dass wir
Germanen jeden Zweiges eigentlich nur deshalb zurückhaltend in der Aner-
kennung dieses unbändigen Triebes sind, weil die bei uns verwendeten Rohstoffe
vergänglich waren, daher nicht erhalten sind und wir infolge ihrer darin be-
gründeten Nichtbeachtung bisher kein klares Urteil über die Bedeutung der
Bildenden Kunst im Norden gewinnen konnten. Man hat einmal von den In-
dianern von British Columbia in Canada gesagt, dass, wenn alle ihre Holzbild-
werke erhalten wären, man sämtliche Museen der Welt damit vollstopfen könnte.
Das dürfte wahrscheinlich für den gesamten Norden gelten: der Drang zur
Bildenden Kunst war dort wohl kaum geringer als in den Steinländern, nur sind
wir an dieser Tatsache bisher ahnungslos vorübergegangen, wie ein Kind an
Dingen, von denen es noch nichts weiss. Das ist nicht mehr entschuldbar, seit
1904 die Kunstladung des Osebergschiffes in Norwegen aufgefunden und im
gleichen Jahre die Mschattafassade in Berlin aufgestellt wurde. Da sieht man so
ausgesprochen das Handwerk vom Norden Europas bis Iran (Moab) in üppigster
Hingabe am Werke, dass damit allein eine ganz neue Haltung in der Kunst-
forschung sich hätte durchsetzen müssen. Erst recht, wenn man das Wieder-
durchbrechen dieser handwerklichen Gesinnung in der Blüte der christlichen
Kunst im Norden (Gotik) dazu nimmt.[7b]

Die Rohstoffe des Nordens sind vergänglich und werden immer wieder
erneut, die Macht dagegen baut in Stein für die Ewigkeit. Die Geschichte, die
auf Steindenkmälern und Inschriften aufgebaut ist, macht uns dem Wesen nach
etwas vor, das mit unserem Norden garnichts zu tun hat. Wir haben vom Holze
auszugehen, wie nicht nur die Quellen verlangen, sondern vor allem auch aus
dem Mittelalter erhaltene Denkmäler in Skandinavien, so das Osebergschiff und
die Mastenkirchen Norwegens, die man bisher Stabkirchen nannte. Dabei zeigt
sich, dass der merkwürdige Gliederbau, der später in der Gotik vom Zimmermanns-
handwerk in den Steinbau übernommen wird, wahrscheinlich mit der Küste
und dem Schiffbau in Zusammenhang zu bringen ist. In Friesland ist es der

[7b] Vgl. dazu mein Mschattawerk (*Jahrbuch der preuss. Kunstsammlungen*, XXV, 1904), dann "Das Er-
wachen der Nordforschung in der Kunstgeschichte" (*Acta Academiae Aboensis*, IV, S. 1 f.), "Das Oseberg-
schiff und die Holzkunst der Wikingerzeit (*Belvedere*, III, S. 85 f.), "Das Tier im Schmuck des Osebergfundes"
(*Zeitschrift f. Bild. Kunst*, LIX, S. 57 f.), "Der Norden in der Bildenden Kunst Westeuropas" (1926), u. s. w.

Hauberg, in Sachsen die Diele, die auf diese Spur führen. Was wir in Norwegen noch nach 1000 beobachten können, gilt auf dem Festlande schon für die Anfänge des Christentums, dass nämlich die Christen dort ihre arteigene Holzbauweise besassen, bevor die Kirche den Steinbau einführte. Besonders auffallend sind die Tatsachen im Ostalpengebiete, dem einstigen Oesterreich, wo altchristliche "Kirchen" in Stein erhalten sind bestehend aus Türmen mit eingestellten Altären im Freiraume, so dass man begreift, wie dann in der romanischen Zeit solche Türme einen Säulenvorbau bekommen und so zu einheimischen Volkskirchen werden konnten. Erst die Macht hat dort den Turm nach dem Westen verschoben. Im übrigen vergleiche man die holznachahmenden Türme der Angelsachsen in Earls Barton und Barnack in Northhamptonshire.[8] Aehnliche Gedanken habe ich mir schon angesichts des Turmriesen der Domkirche von Abo in Finnland gemacht.[8a]

Seit dieser Zeit erst erscheint es uns selbstverständlich, von einer Sache wie dem "Bauen" als einer ganz allgemein in jedem Gebiete des Erdkreises auftretenden Kunstart zu reden. In Wirklichkeit ist das Bauen im nordischen Freibau, d. h. in Holz (Rohziegeln oder dem Zelt) entstanden, taucht aber dann, in Quadern übertragen, überall auf. Diesen Freibau bringen die Nordvölker von vornherein mit in Gegenden, in denen ein strenges Bauen als Vorsorge für den Winter weder notwendig ist noch üblich. Die Macht verwendet daher auffallend oft Werkarten, die im Norden in vergänglichen Rohstoffen klein und unscheinbar aufgekommen waren, indem sie diese wirkungsvoll vergrössert und prunkend ausstattet. Damit aber geht die ursprüngliche Rohstoff- und Werkgerechtigkeit ein für allemal verloren, sie muss erst jetzt, nachdem uns die Augen für das Ursprüngliche aufgegangen sind, wiedergefunden werden.

Die im Norden einheimischen Bauweisen sind erstens der Blockbau mit liegenden Balken (Kränzen), die im Westen ein Pfettendach (griechischer Tempel), im Osten ein Uebereckdach tragen (Kuppel), dann der Fachwerkbau, der innen aus einer Reihe von fortlaufenden Böcken aufgerichtet ist und damit, wie es scheint, dem westeuropäischen Steinbau seine im Rahmen des Erdkreises einzig dastehende Gliederung in Gurt (Bock) und Joch (Zwischenraum) gegeben hat. Dazu kommt der Mastenbau, der keiner das Dach stützenden Wand bedarf, weil die Decke fast allein von den Masten getragen wird, die hochaufstrebend untereinander derart verspreizt und zugleich verbunden sind, dass sie ein festes Stützengerüst bilden, das von den Stabwänden nur unterstützend verstrebt wird. Man erkennt sie wieder in den sog. Triforien der Steinkirchen.[9]

Im Mittelalter stossen aufeinander der Quaderbau des mittleren Machtgürtels, der Verkleidungsbau des westasiatischen Rohziegelgebietes und der Holzbau des Nordens, jede Werkart mit ihren altausgebildeten Gestalten und Formen, von denen in meinem Asienwerke berichtet wurde und in meinem Europawerke noch zu reden sein wird. Seit Alexander tritt allmählig ein völliger Wandel in

[8] Strzygowski, *Early Church Art in Northern Europe*, S. 98.

[8a] Mein Werk, "Die Stellung Finnlands in der Kunstgeschichte," findet leider keinen deutschen Verleger.

[9] Vgl. mein *Der Norden in der Bild. Kunst Westeuropas*, S. 155 f.

der Baugesinnung ein, soweit dabei die Schicksale des Altgriechischen in Betracht
kommen. Dieses war mit seinem Säulenumgange und dem Giebel darüber ein
freiaufwachsendes Gebäude gewesen, die Tempel der hellenistischen Zeit werden
mehr und mehr Mauerbauten, die innen und aussen zu verkleiden waren. Der
iranische Rohziegelbau siegt damit über den griechischen Marmor, Gewölbe
und Kuppel treten an Stelle von Balkendecke und Giebeldach.

Die völlige Unzusammengehörigkeit dessen, was wir unter Mittelalter zusam-
men zu fassen belieben, tritt nirgend deutlicher hervor, als in der schaffenden
Hand, durch die Rohstoff und Werk verbunden werden. Da ist es einmal bis
auf 1050 etwa der Zimmermann, der werktätig im Rahmen seines Volkstums
schafft, dann der Mönch, der Planung und Ausführung in Steinquadern in die
Hand nimmt, endlich jene bürgerlichen Hütten und Gilden, die an Stelle der
Klöster treten. Man sieht, wie da eine volksfremde Gesellschaft vorübergehend
alle bodenständige Entwicklung unterbricht und in romanischer Zeit Dinge nach
dem Norden bringt, die durchaus nichts mit dessen eigenstem Wesen zu tun
haben. Die Folge davon ist, dass, nachdem der in Quadern zurechtgeschnittene
Stein erst einmal durch die Mönche nach dem Norden gebracht worden war, der
Stein später selbst zwar beibehalten, aber nicht mehr in der Art der Mittelmeer-
mächte auf Lager zu allem passend vorgearbeitet wurde, sondern wieder wie
einst das Holz auf dem Zimmermannsplatze, so jetzt in der Bauhütte in Gliedern
geschnitten, d.h. vor dem Versetzen als Einzelstück der Bauform hergestellt
wurde. Im Romanischen tritt der südliche Steinbau unter den Einfluss des
Holzbaues, in der Gotik wird der Steinbau wieder zurück in die Werkart des
Holzes übersetzt, man "zimmert" Steinbauten.

B. Zweck und Gegenstand. Im Norden sind Rohstoff und Werk, dazu der
Zweck, häufig allein schon Erreger der Kunst, weil das Bauen und Kleiden un-
bedingt im Hinblick auf die Dauer und Strenge des Winters Selbstzweck gewesen
sein müssen; die Gewaltmacht dagegen, im Süden entstanden, kann sich über
Bauen und Kleiden hinwegsetzen und beide lediglich im Dienste der Macht-
entfaltung binden. Das Handwerk tritt dabei in zweite Reihe, d.h. dienend
zurück. Die Machtkunst ist anscheinend zwecklos, weil für schön gilt, was der
Macht in irgend einem Sinne entspricht. Um darüber keinen Zweifel zu lassen,
bestimmt die Macht selbst die Gegenstände, die dargestellt werden müssen.
Man denke an Conzilsbeschlüsse oder die Stanza della Segnatura des Raffael,
die eine Gesinnung in die Barockkunst überleitet, die die Kirche vom Altertum
herüberzunehmen wünschte und trotz "Mittelalter" in unzähligen, seltsam
eingekleideten Spielarten vorführte, während das Nordische zu gleicher Zeit
neben dem kriegerischen Schmuck der Germanen jene Sinnbilder wiederfand,
die einst im Indogermanischen Glaubensvorstellungen wiedergaben, vor allem
solche des Schicksalshaines und Schicksalsweges, wie sie dann der Frankfurter
Paradiesgarten und Dürers Kupferstiche am reinsten veranschaulichen.[10]
Vorher hatte sich mit dem Münster der Blütezeit das landschaftliche Bauen ebenso
durchgesetzt wie neben der altiranischen Felslandschaft auf den gotischen Altar-

[10] Darüber mein *Dürer und der nordische Schicksalshain.* Dazu: *Spuren indogermanischen Glaubens* (1936).

schreinen die Wirklichkeitslandschaft. Sie kommt am grossartigsten zur Geltung in Dürers Beginn des jüngsten Gerichtes bei Anbruch der Morgenröte in Wien von 1508–11, worin die Civitas dei nicht wie bei Raphael z.T. auf Erden, sondern als überirdische Erscheinung in eine Weltraumlandschaft gebracht ist, die bis zu den Wolken um die Taube der Dreieinigkeit herum die Farben der aufgehenden Morgenröte widerspiegelt. Wir haben bisher immer das Kirchliche, Höfische und die Scholastik in den Vordergrund gestellt und die reiche Vorstellungswelt des Nordens selbst vernachlässigt, weil sie in den geschriebenen Quellen keine Erwähnung findet. Daraus erklärt sich der Gegenstoss, der jetzt von Seiten der Volkskunde in der mündlichen Ueberlieferung und durch die Beachtung der Volkskunst geführt wird. Ich erinnere an das Beispiel der oesterreichischen Volkskirchen.[10a]

Eine Machtkunst von der Art der aegyptischen und mesopotamischen, diesmal im Norden selbst betrieben, ist die Kunst, die wir die "romanische" nennen, insofern mit Recht, als Rom für Westeuropa der Träger der altorientalischen Machtgestalt geworden war und Kirche, Hof und Klöster als Besteller auftraten. Das geschieht nicht in unmittelbarem Zusammenhange mit der Antike, sondern erst als nach der Völkerwanderung die einheimische Art, die man mit Absicht spätrömisch machen möchte, gebrochen war. Der *vorromanische* Holzbau hat dann aber doch schon auf das Romanische eingewirkt und in der Gotik den vollen Sieg, trotz aller aufgezwungenen Zweckbestimmung der Basilika, errungen. Dazu kommt etwas bisher kaum Beachtetes.

Der Norden baut von Alters her himmelanstrebende Strahlen- (Zentral-) bauten, die das Feuer als Himmelsgabe umschliessen,[10b] die Kirche dagegen verlangt nüchterne Versammlungsräume, die in der Wagrechten auf eine eigene Zelle, zumeist die Apsis, den Sitz Gottes bezw. der Macht hinführen. Soweit daher das Bauen in Betracht kommt, spielt sich der Kampf zwischen Macht und Norden im Mittelalter am augenscheinlichsten ab darin, dass Rom die Basilika gegen den nordischen Strahlenbau durchsetzt und wenn es auch nur ein Turm war. Man beachte die Verlegenheit in dem bahnbrechenden Werke, Dehio und Bezolds "Kirchliche Baukunst des Abendlandes," 1892 f., wie da der "Zentralbau" zuerst vorweg abgemacht wird, um dann ganz einheitlich bei der Basilika bleiben zu können, obwohl bei den gotischen Chören als halbierten Strahlenbauten der Kampf erst recht hätte betont werden müssen. Wenn irgendwann, so ist es gerade in der vorkirchlichen Völkerwanderungskunst, dass der Norden, mit dem Christentum unmittelbar Fühlung nehmend, nicht in der römischen Art baut, sondern die erforderlichen Bauten — abgesehen vom Turm — als Strahlenbauten in vier Arten aufführt: ohne Stütze, mit einer, vier oder zwölf Stützen, wobei die umfassenden Wände quadratisch, rund oder achteckig sein können. Weil diese Bauten als solche der einzelnen Gemeinde und nicht als Sitze kirchlicher Behörden ausgeführt, also klein sind, werden sie weder einzeln noch in breiter Schicht beachtet und ebensowenig kommt der Zusammenhang

[10a] Vgl. meinen Beitrag zu Ginhart, *Die Bildende Kunst in Oesterreich*, II (1937), S. 199.
[10b] Vgl. dazu jetzt Coomaraswamy, "Symbolism of the Dome" (*The Indian Hist. Quarterly*, XIV, 1938).

der auffallend reichen gotischen Chöre zur Anerkennung. Die Basilika, die doch nur die romanische Kunst völlig ungestört beherrscht, wird von den Gelehrten auch des Nordens besinnungslos, d.h. ohne das geringste Verständnis dafür behandelt, dass sowohl die kirchliche Macht wie ihr Ausdruck, eben die Basilika, erst mit Gewalt gegen die nordische Baugestalt durchgesetzt werden musste.[10c] Armenien hat uns zuerst die Augen für diese Sachlage geöffnet. Neben dem Strahlenbau gehen andere einheimische Zweckbauten. In Oesterreich (Kärnser) z.B. ist noch älter als der Altar im freistehenden Turm ein einschiffiger Saal mit halbrunder Bank im Osten.

Nicht anders ist es, wenn die darstellende Kunst der Macht des Mittelmeerkreises die zierend sinnbildliche der nordischen Völker zurückdrängt. Die Macht verwendet die Bildende Kunst im Sinne des guten Vorbildes lehrhaft um zu verblüffen und zu unterwerfen; diese Art erfüllt die romanische Darstellung nicht minder ausgezeichnet wie heute noch die orthodoxe Kunst Osteuropas. Die Völkerwanderung hat damit von vornherein nichts zu tun, weil sie überhaupt nicht darstellt und die Gotik ebensowenig, weil sie ursprünglich nicht lehrhaft, sondern sinnbildlich andeutend für die Vorstellung arbeitet. Alle diese Dinge sind ausführlich behandelt in meinem Buche "Spuren indogermanischen Glaubens in der Bildenden Kunst."

C. Gestalt. Für die Baugestalt gelangte ich zum ersten Male deutlich in den Bannkreis der Fragen nach dem Ursprunge dessen, was wir Mittelalter nennen, als ich in Aegypten 1895 und dann wieder von Armenien aus in Iran auf den Rohziegelbau und seine Umsetzung in Stein und Gussmauerwerk stiess und mir endlich im Armenienwerke 1918 die Zusammenhänge mit dem Holzbaue des Nordens und der Uebereckkuppel aufgingen.

Wir hängen heute bei Bearbeitung der mittelalterlichen Baukunst noch zu ausschliesslich an der Baugestalt der Basilika, die auf nordischem Boden etwas Fremdes ist, wenn sie auch im Breitraume der nordischen Holzhalle eine Art Vorläufer hat, der im Querschiff nachwirkte. Diese dem Machtwillen ausdruckgebende Gestalt hat die einheimische Ueberlieferung völlig zum Stillstande gebracht, so dass die Wissenschaft von heute kaum noch etwas davon weiss und die wenigen erhaltenen Beispiele als Ausnahmen betrachtet, die man für römisch oder orientalisch ausgeben möchte, während sie in Wirklichkeit die eigentlich nordisch-iranische Baugestalt darstellen. Diese uralt einheimische Baugestalt der Kuppel ist ungemein reich an Möglichkeiten: Das Quadrat, der Kreis und das Achteck, die in der vorromanischen Kunst des Nordens, auch im beginnenden Christentum noch herrschend sind, aber im Feuertempel Irans wie dem slavischen Holztempel unbeachtet blieben, trotzdem sie im armenischen und orthodoxen Kirchenbau dauernd den Ausschlag geben, ganz abgesehen von den von der Kirche noch übrig gelassenen Bauten dieser Art im Abendlande.[10d] Wenn

[10c] Auch das Werk von W. Pinder, *Vom Wesen und Werden deutscher Formen* (1935) lässt alle diese Dinge unbeachtet. Vgl. dazu meine *Spuren indogerm. Glaubens*, S. 221 f.

[10d] Vgl. über alles das ausführlich mein Werk, *Die Baukunst der Armenier und Europa* (1918), 2 Bände. Das grosse grundlegende Werk (888 Seiten 4° mit 878 Abbildungen) ist vergriffen und noch immer nicht übersetzt.

man sie ihrer Gestalt nach mit dem vergleicht, was die Kirche zwangsweise an ihre Stelle setzte, dann zeigt sich erst, was Rom alles vernichtete und was in der sog. Gotik in der landschaftlichen Baugestalt wieder erblühte bis auf den Strahlenbau selbst, der wenigstens noch in den Kirchenchören und der Dichtung, etwa der Beschreibung des Gralsbaues im jüngeren Titurel weiterlebte, am reinsten in der Liebfrauenkirche in Trier und der Wiesenkirche in Soest.

Nachdem lange Jahre das Bauen im Vordergrunde meiner Beobachtung gestanden hatte, kam seit der Beschäftigung mit der indisch-islamisch-persischen Handschriftenwelt über das Altiranische und Altchinesische zurück das Nebeneinander dreier Kunstströme am deutlichsten in der Buchmalerei zu Tage. Der antike Machtstrom hatte dargestellt, in Streifen zwischen die Schrift eingeschoben Bilder gegeben. Plötzlich geradezu taucht daneben die sinnbildliche Verzierung auf. Sie kommt, wie ich "Asiatische Miniaturenmalerei" zeigte, zuletzt von der Ausstattung des Avesta her. Damit ist das "Mittelalter" da, das sich in Asien aus zwei Strömen, dem indogermanischen und dem amerasiatischen zusammensetzt. Der ersteren Reihe gehören Zierseiten wie die Kanones, dann die Zierleisten aller Art, vor allem der Gebrauch des hl.Bogens und hl.Baumes, so wie der Hvarenahtiere an, dem letzteren z.B. die Tierhaut selbst und die Fisch-Vogel-Initiale. Dazu eine ganz allgemeine Beobachtung.

Im Rahmen der geistigen Werte macht sich in der Zeit, die wir Mittelalter nennen, eine auffallende Wertgruppierung geltend, die das engste Zusammengehen von Zweck und Gegenstand mit der reinen Form, d.h. ohne jede naturnahe Gestalt als ausgesprochendstes Wesenkennzeichen an der Stirne trägt. Darf man daher die "Gotik," sobald sie anfängt, vom wachsenden Holze aus Pflanzen, Tiere und Menschen in die Bauausstattung hereinzuziehen und den Faltenwurf gegen die Körperwirklichkeit zurücktreten zu lassen, darf man vor allem die Verwässerung der Kunst zur Wissenschaft ihres italienischen Endes, die für die Darstellung die Mittel der Perspektive und Anatomie vorschreibt, noch zum Mittelalter rechnen? Gewiss nur in einem ähnlichen Sinne wie die Romanik. Wenn man schon die menschliche Gestalt, die in der Ueberzahl lediglich als lesbarer Buchstabe von der Kirche in die mittelalterliche Kunst übernommen wurde, als Massstab nimmt, so darf man niemals von der Antike ausgehen, die Natur nachahmt, sondern muss den asiatischen Osten heranziehen, die Wandgemälde von Dura Europos oder diejenigen, die in Iran, Khotan und Turfan gefunden wurden. Das kirchliche Christentum hat seine Art von dort mit dem Mosaik und den Vorschriften der Theologenschulen von Edessa-Nisibis übernommen. Erst die Gotik findet selbständig wieder künstlerisch den Weg zur menschlichen Gestalt, den die sog. Renaissance dann von der Antike her wissenschaftlich verwässert. Die grossen Meister freilich gehen ihre eigenen Wege.

Dem Norden ist Gestalt, was sich seine Vorstellung als Ausdruck eines Unfassbaren erschafft, ein Zeichen, das oft garnicht der Natur entnommen, Sinnbild (Symbol) des Gemütslebens ist; die Macht dagegen braucht Gestalten, die, der Natur entnommen, überall sofort verstanden werden, Haubenstöcke (Allegorien), wobei nackte Frauengestalten zu Trägern des Machtwillens gemacht werden.

Man denke daraufhin durch, wie grundverschieden die menschliche Gestalt in
Romanik und Gotik verwendet wird; beides ist wieder unmöglich in einem über-
geordneten Schlagworte wie "Mittelalter" zusammen zu fassen.

D. Form. Wie im Süden und dem Machtgebiete die Gestalt der bevorzugte
Träger künstlerischer Werte ist, so erscheint in der Bildenden Kunst des Nordens
die Form als künstlerischer Hauptwert an sich. Die Macht bleibt daher gern
bei den Gestalten, die sie beim Antritt ihrer Herrschaft vorgefunden hat, bringt
sie nur auffallend zur Wirkung, während der Norden bei den verschiedenen
Stufen seines Vordringens immer wieder neue Formen zu den alten aufbringt.
Man denke an Hellas, Iran-Armenien und die Gotik. Der Norden ist der eigent-
lich schöpferische Teil, die Macht übernimmt nur und erzwingt für ihre Wahl
Anerkennung; sie bleibt sich in ihren Absichten immer gleich, während der
Norden zwar seelisch unverändert gibt, aber in der Form selbst wechseln kann,
da er diese nicht auf Wirkung, sondern lediglich auf Ausdruck hin auswählt.
Man vergleiche in dieser Beziehung die Romanik mit Völkerwanderung und
Gotik.

Im Rahmen der Form ist die am meisten durchschlagende Beobachtung das
unbegreifliche Höhenstreben, das schon in Iran-Armenien und der Völker-
wanderungszeit in den kleinen Bauten da ist, wie später noch in der Blüte am
Chor der langgestreckten Basilika. Nimmt man dazu, dass dieses Höhenstreben
ursprünglich von einem Mittelpunkte des Baues ausgeht und im Strahlenum-
kreis abnimmt, dann kann man sich ja ungefähr vorstellen, welche Folgen das
Zusammentreffen dieser einheimischen Gesinnung mit dem Machtwillen, der
schon im alten Aegypten die zurschaustellende Basilika mit ihrer waagrechten
Ausdehnung im Rahmen der Prozessionsachse zeitigte, im Gefolge hatte.
Dieses Ringen erreicht in der "Gotik" seinen Höhepunkt.

Eine andere, scheinbar mittelalterliche Neuerung, kleinere Bogen in zusammen-
fassende grössere zu stellen, geht auf die Begegnung der griechischen Holzbau-
weise, in Stein übersetzt, mit dem Rohziegelbaue zurück, der Stützen zum
Wölben und nicht als umlaufende Säulenreihe innen oder aussen benutzt.
Dieses Ineinandergreifen zweier im Rohstoff verschieden begründeten Bauweisen
wird erst recht augenfällig, als Strahlenbau und Basilika aneinandergeraten und
die Kirche um jeden Preis ihre Bauform gegen die überlieferte nordische und
iranische Art durchsetzen will. Die Sophienkirche stellt am deutlichsten Säulen-
reihen in Kuppelbogen, nicht anders S. Vitale u.s.w., erst recht natürlich die
Gotik. Vgl. dazu die Spitzfindigkeiten bei Pinder, I, S. 74.

Der Raum, strahlenförmig um ein Höhenlot—ohne Ende fast—ausgebreitet,
wie ihn die mittelalterlichen Kirchenchöre zur Hälfte an die Basilika anschieben,
reisst diese allmählich masslos in den Verhältnissen geradezu in die Höhe, erst im
deutschen Barock lebt sich dieser alt indogermanische Drang einheitlich aus.[11]
Aehnliche Beobachtungen kann man in der Bildnerei der Blütezeit (Gotik) in
ihrem Zusammenhange mit der Baumwalze der Zimmerei als Bauglied machen.

[11] Vgl. dazu jetzt auch Stange, *Zeitschrift des Deutschen Vereines für Kunstwissenschaft*, 1 (1935),
S. 247 f.

Davon hatte schon das griechische Freistandbild in seinen Anfängen den Ausgang genommen. Dazu ein anderes.

Warum nimmt gerade die "Gotik" entgegen dem Iranischen und Altgermanischen das Rundstandbild wieder auf, kann sie deshalb etwa nicht mit dem Indogermanischen zusammengelegt werden? Es handelt sich dabei um die menschliche Gestalt. Sobald das Iranische wie in der Stuckbildnerei den menschlichen Körper, von Hellas und dem indischen Buddhismus aus angeregt, darstellt, wird er sofort in Licht und Schatten gestaltet; in der Gotik geschieht das im Zusammenhange mit dem durch das Wachstumsempfinden gefundenen Weg zur Beobachtung von Pflanze, Tier und Menschengestalt, nicht etwa auf irgendeine Anregung von der Antike her. Die Bewegung setzt kennzeichnend mit dem Faltenwurf ein, der menschliche Körper bildet dafür zuerst lediglich den Träger. Es ist die bewegte Linie, auf die im nordischen Sinne auch beim Freistandbild alles ankommt. Erst die nachträgliche Beobachtung des menschlichen Körpers selbst, die Ausbildung des Wirklichkeitssinnes wie bei der Landschaft mag zum Teil für die menschliche Gestalt im Besonderen durch die Beobachtung der Antike gefördert worden sein—durchaus nicht nur im günstigen Sinne. Es ist die Macht, die die menschliche Gestalt wie schon in der Romanik für ihre Zwecke auszubeuten beginnt. Kennzeichen dafür die Einführung der waagrechten Königsreihe mitten in die lotrecht aufstrebende Fassade.

Der entscheidende Beleg für das Wiedererwachen der altindogermanischen Ueberlieferung ist die Zuführung bunten Lichtes in das Innere durch Glasfenster, so dass unbegreiflich geradezu das nordische Münster ein ausgesprochenes Glashaus wird. Wie das zugeht, habe ich 1937 in einem eigenen Buche *Morgenrot und Heidnischwerk* vorzuführen versucht; es handelt sich um das Durchsetzen des Inneren des landschaftlichen Baues mit dem farbigen Helldunkel der erlösenden Morgenröte.

E. Gehalt. Kunst vom Nordstandpunkt ist Ausdruck eines Seelischen, dem die Form dient, während Kunst vom Machtstandpunkte Form ist, die im Dienste der Macht auf die wirkungsvolle Geltendmachung von Gegenstand und Gestalt losgeht. In der Nordkunst, vor allem ihrem reifsten, dem indogermanischen Zweige, handelt es sich um eine unmittelbare Veranschaulichung des Schicksals in Freude und Leid, zuerst durch Linien und Farben, dann durch die Landschaft, schliesslich auch bei Berührung mit dem Süden immer mehr durch die menschliche Gestalt, die im Norden ursprünglich niemals um ihrer selbst willen auftritt, sondern als Zeichen zumeist des Ich im All, daher auch später in Iran und bei Rembrandt etwa wieder ganz in der Landschaft aufgeht. Das Weltallempfinden steht im Vordergrunde, eine Weltanschauung, die ohne eine Vermenschlichung Gottes auskommt, während die Machtkunst von vornherein Gott als Uebermenschen dargestellt braucht,[11a] um dem Untertanen, Gläubigen und Gebildeten im Verhalten des Machthabers gegen Gott vorzumachen, wie man sich dem Herrscher gegenüber zu benehmen habe. Das erfordert Darstellung, daher Gegenstand und Gestalt, wobei die menschliche Gestalt als Schau-

[11a] Vgl. dazu jetzt Wilhelm II, *Das Königtum im alten Mesopotamien* (1938).

spieler lehrhaft vormacht, wie man es nach Stand und Rang zu machen habe (Romanik).

Im Germanischen der Völkerwanderung tritt das Seelische, das im Indogermanischen den Ausschlag gegeben hatte, gegen das Kriegerische und die Tat zurück: erst das Christentum (nicht die Kirche) weckt zusammen mit iranischen Einschlägen von Spanien her und durch die Kreuzzüge wieder eine Ahnung altiranischer Gesinnung, die dann in der von uns Gotik genannten Kunst zur herrlichsten Blüte von indogermanischer Seelengrösse aufbricht. Das ist nur dann anzunehmen möglich, wenn man den Glauben und nicht die kirchliche Macht im Auge hat und "Mittelalter" dem Wesen nach mit Norden und Neolithikum gleichsetzt. Aber dann muss eben die das Germanentum vergewaltigende Herrschaft der vom Oriente übernommenen romanischen Kirche aus dem Mittelalter ausgesondert werden, ähnlich etwa, wie umgekehrt das Griechische aus der Antike bezw. dem Altertum herausgenommen und dem Norden zugewiesen werden muss.[11b] So werde ich in meinem "Europas Machtkunst im Rahmen des Erdkreises" vorgehen.

Wer sich durch die Berichte der mönchischen oder rein kirchlichen Schriftsteller des Mittelalters verblüffen lässt, der kommt selbstverständlich nie auf das wahre Wesen des Mittelalters, dieser ausgesprochendsten Kampfzeit, in der die Kirche ihren Machtwillen gegen die alteingeborene Gläubigkeit des Nordens durchsetzen zu können glaubt (Romanik) und schliesslich doch nur erreicht, dass die altindogermanische Glaubensinnigkeit bei den Germanen erst recht wieder in hellen Flammen auflodert und Weltraumlandschaften in Stein wie Baum-Flügelaltäre in Holz von einer so unerhört, reichen Einbildungskraft baut, dass man den gotischen Dom und seinen Altarschrein nur mit ähnlichen indischen, chinesichen und iranischen Schöpfungen vergleichen kann.

Der Höhendrang in Turm und Chor, der die Basilika mitreisst, entspricht dem seelisch Aufrechten, das in der Zeit der Blüte die Städte ebenso, wie den Burgherrn und Bauern ergreift und ihn die Ellenbogen abwehrend gegen Hof, Kirche und Kloster gebrauchen lässt. Deshalb baut man nicht mehr in die Breite, sondern in die Höhe, nicht mehr nach Menschenmass, sondern frei aufstrebend dem Weltraum entgegen.

Es ist doch ausserordentlich bezeichnend, wie die Indogermanen u.zw. zuerst die Griechen, zuletzt die Germanen der Blütezeit (Gotik) sich als Volk in der Bildenden Kunst ablehnend gegen die Macht verhalten. War es bei den Griechen die weltliche Macht des alten Orients, die sie trotz Uebernahme von Stein und Menschengestalt der Gesinnung nach ablehnten, so bei den Germanen, nachdem sie erst einmal in der Romanik Fühlung mit der Kirche genommen hatten, wie sie von dieser dann zurücktraten und im Bauen wie der Landschaft in ein reines Indogermanentum zurückfielen, wie auch die Griechen diesem einst (trotz der menschlichen Gestalt) treugeblieben waren. Aus dem, was die deutschen Mystiker sagen, lässt sich das Altindogermanische als Wurzel ganz unzweideutig herauslesen. Das ist nicht germanisch-kriegerisch, sondern so allversun-

[11b] Darüber ausführlich meine *Spuren indogerm. Glaubens* (1936).

ken, wie es nur die Bahnbrecher der Glaubensbewegung vom hohen Norden her einst, d.h. bevor die Kirche alles in ihrem Machtgeiste verzerrte, durchsetzen konnten.

Was die Historiker einst in Bausch und Bogen Mittelalter nannten, ist die Zeit zwischen der antiken und christlichen Barockkunst, d.h. jener Machtkunst, in der die Kunst in allen Ländern im Dienste der Macht gleichartig zugeschnitten wird. Mittelalter ist jene glückliche Zeit, in der auch im Norden Europas noch Volkskraft genug am Leben war, um die Weltherrschaft von Rom und Byzanz zu brechen. Das geschieht nicht auf einmal, sondern erst lange nach dem Niederringen des Völkerwanderungsgeistes durch die vereinten Kräfte von Hof, Kirche und Kloster d.h. erst in der Blütezeit der neu erwachten indogermanischen Seele, in der sog. Gotik.

Wir haben, scheints, noch immer nicht die künstlerische Hochwertigkeit der Form als Ausdruck in ihrer einzigen Art kennen und schätzen gelernt, sonst würden wir unsere Kunstgeschichte nicht andauernd verkehrt aufbauen. Es muss wohl in anderen Lebenswesenheiten ähnlich sein, weil wir heute noch unser Dasein ganz allgemein gegen besseres Ahnen und Suchen verzerrt leben. Darüber muss die Entwicklung Auskunft geben.

Einschaltung: Iran und das Indogermanische

Es dürfte, um das Verständnis für die Frage nach dem Indogermanischen im sog. Mittelalter anschaulich zu wecken, notwendig sein, wenn schon nicht durch Vorführung des Hauptdenkmals, die von mir nach Berlin gebrachte parthisch-sasanidische Mschatta-Schauseite, so doch wenigstens durch zwei christliche Bauten und iranische Werke des Buddhismus im Bilde zu zeigen, dass die Züge des "Mittelalters," die wir leichtsinnig auf Europa beschränken, in Asien erst recht da sind. Die Kirchen stehen in Armenien aufrecht, die eine, die 915–24 vom König Gagik erbaute Kirche von Achthamar auf einer Insel im Wansee, die andere, die 1001 von Trdat vollendete Kathedrale von Ani; die eine für den romanischen Mauerbau und seine Ausstattung, die andere dafür zu vergleichen, dass die sog. Gotik, die für ausgesprochen westeuropäisch angesprochen wird, im iranisch-armenischen Gebiete schon vor dem J. 1000 in so deutlichen Ansätzen wenigstens da ist, dass kunstverständige Europäer sie durchaus als von der Hand eines gotischen Baumeisters ausgeführt nachzuweisen suchten. In Wirklichkeit handelt es sich in beiden Fällen nur um die folgerichtige Auswirkung indogermanischen Baudenkens, selbstverständlich für den indogermanischen Osten im Rahmen des Kuppelbaues. Diese Vorführung wird schon deshalb notwendig, damit der ganz einseitig auf den altorientalischen Stammbaum der europäischen Kunst eingeschworene Humanist unmittelbar vor Augen gestellt bekommt, wie die eigentlich asiatische Kunst neben der allein bekannten vorderasiatischen des Mittelmeerkreises aussieht. Er kann sich ja bisher, wie die Aufnahme meiner Schriften zeigt, in die Nordwelt, sie sei nun europäisch oder asiatisch (oder amerikanisch!) überhaupt nicht hineindenken, spricht vom "Oriente" wie etwa von "Byzanz," als wenn man heute noch da stünde, wo ich

einst Ende der achtziger Jahre anfing, und die Vieldeutigkeit dieser Begriffe nicht längst geklärt wäre. Was ich dann noch folgen lasse: die buddhistischen Stuckköpfe aus dem Pamirgebiet und die Malereien aus Dura-Europos und Chinesich Turkestan, soll dazu verhelfen, die Gewissen aufzurütteln.

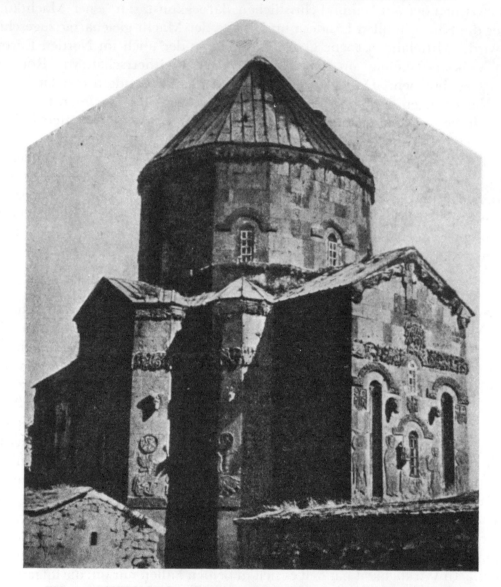

FIG. 1. ACHTHAMAR, ARMENISCHE KIRCHE: NORDWESTANSICHT

Beginnen wir mit dem, was man im iranisch-armenischen Gebiete als "romanisch" bezeichnen könnte, einem Vertreter jenes Mauerbaues, der aus dem Rohziegelbau hervorging und dann in Gussmauerwerk übertragen aussen mit Stein verkleidet wurde, daher ursprünglich nichts vom wachsenden Bauen, das aus dem Holze herstammt, weiss, wie es der Grieche, aber ausgesprochen doch erst recht die "Gotik" bis zum "Konstruktivismus" trieb.

Achthamar ist eine jener Kuppelkirchen vom Hripsimetypus, den dann

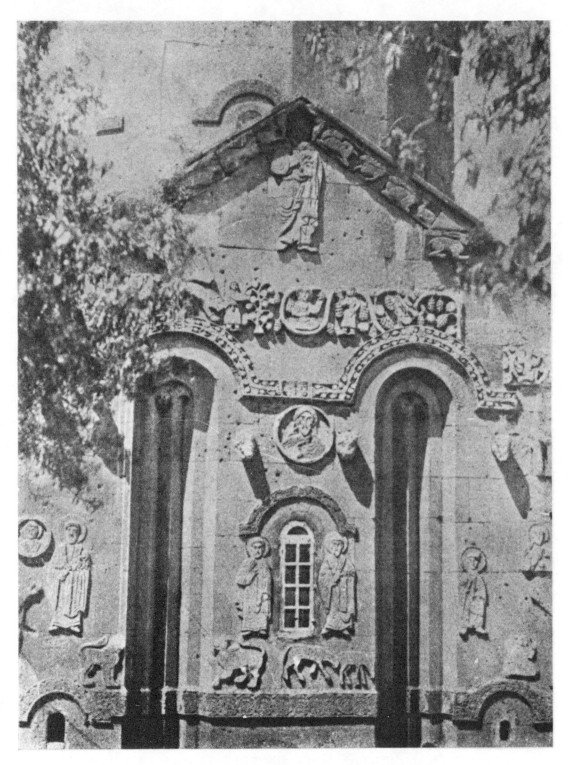

FIG. 2. ACHTHAMAR, KIRCHE: RELIEFS DER OSTSEITE

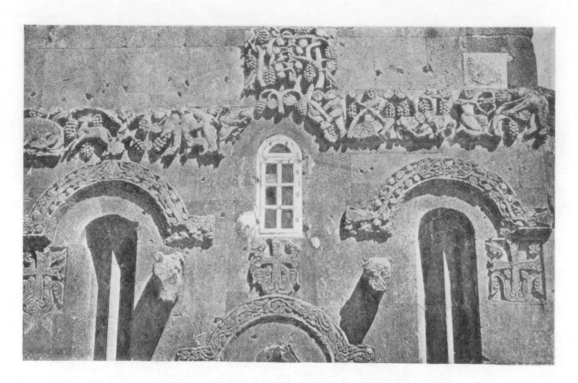

FIG. 3. ACHTHAMAR, KIRCHE: RELIEFS DER WESTSEITE

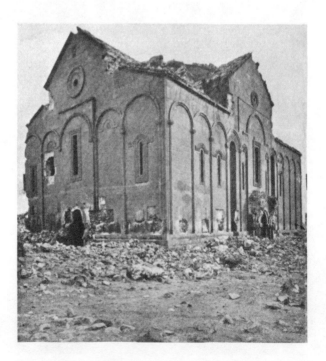

FIG. 4. ANI, KATHEDRALE: NORDWESTANSICHT

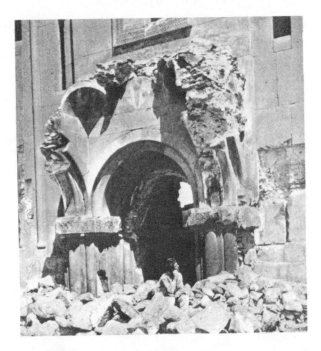

FIG. 5. ANI, KATHEDRALE, PORTAL

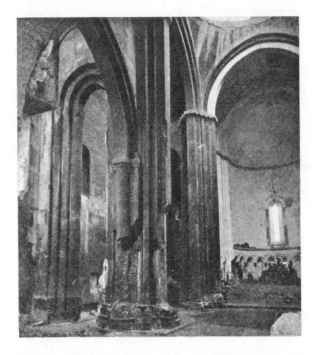

FIG. 6. ANI, KATHEDRALE, KUPPELRAUM: IM
HINTERGRUNDE RECHTS DIE APSIS

Leonardo-Bramante in der Peterskirche zu Rom weiterführten, natürlich im Sinne der Macht vergrössert und prunkhaft ausgestattet.[12] Das Aeussere von Achthamar (Abb. 1) ist im unteren Teile ganz umzogen von Flachbildern, die in der Art der altchristlichen Katakomben und Sarkophage Bilder des alten und neuen Testamentes im Sinne der Erlösung in Gleichung bringen. Darüber aber erscheinen zunächst (Abb. 2) Tierköpfe in langer Reihe wie gotische Was-

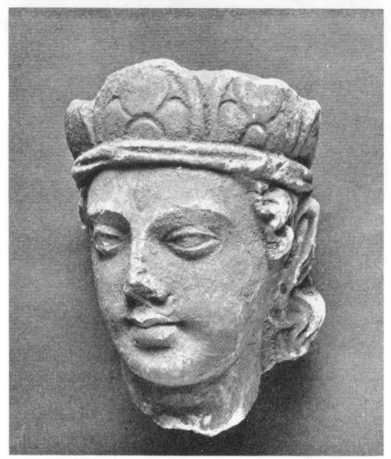

Photo. l'Illustration

FIG. 7. STUCKKOPF AUS HADDA

serspeier aus der Wand vorspringend, die Zwischenräume gefüllt durch Kreuze und verzierte Fensterbogen. Dann (Abb. 3) folgt ein breites Band aus durchbrochen gearbeiteten Weinranken und Granatbäumen, gefüllt mit allerhand sinnbildlichen Tierdarstellungen, endlich unter dem Dache der Schiffe (Abb. 2) ein Fries von Hasen und Hirschen, die um den Kopf des in den Ostgiebel gestellten Christus rennen (ähnlich wie in Schwäbisch-Gmünd). Die Kuppel beginnt mit einem Bogenfries unten und endet oben unter dem Dache wieder mit den laufenden Hasen. — Ist das etwa "Orient" im Sinne des Altorientalischen? Gewiss nicht, sondern das ist im eigentlichen Asien arische Kunst in das Christ-

[12] Vgl. *Mitt. des Kunsthist. Instituts in Florenz*, III (1919).

liche übernommen. Man darf nur das ursprünglich iranische Christentum nicht mit der Kirche des Mittelmeerkreises verwechseln.[12a]

War Achthamar in Armenien Ausnahme, so bietet die Kathedrale von Ani die Regel. Zunächst im Aeussern (Abb. 4). Hohe auf Rundstäben ruhende Blendbogen, durch tiefschattende Dreieckschlitze in der Wirkung gehoben auf allen Seiten des Baues, dazu echt romanische Stufentore (Abb. 5), die in das

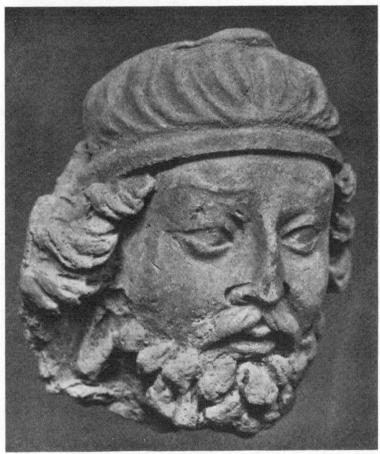

Photo. l'Illustration

FIG. 8. STUCKKOPF AUS HADDA

Innere führen. Und da nun die Ueberraschung: die Kuppel wird von richtigen gotischen Strebepfeilern und spitzen Tragbogen emporgehoben; sie ist leider eingestürzt. Ich gebe (Abb. 6) eine Gesamtaufnahme, Näheres lese man in meinem Armenienwerke nach.

Was eben für das Bauen von Armenien aus belegt wurde, macht sich sehr merkwürdig auch in der Bildnerei von Iran selbst geltend. Da wurden in den letzten Jahren in Hadda diesseits und in Taschkurgan jenseits des Pamir Reste von buddhistischen Stupen aufgefunden (und nach Paris gebracht) insbesondere

[12a] Darüber Näheres in meinem Buche, *Nordischer Heilbringer und Bildende Kunst*, das nächstens in Druck geht.

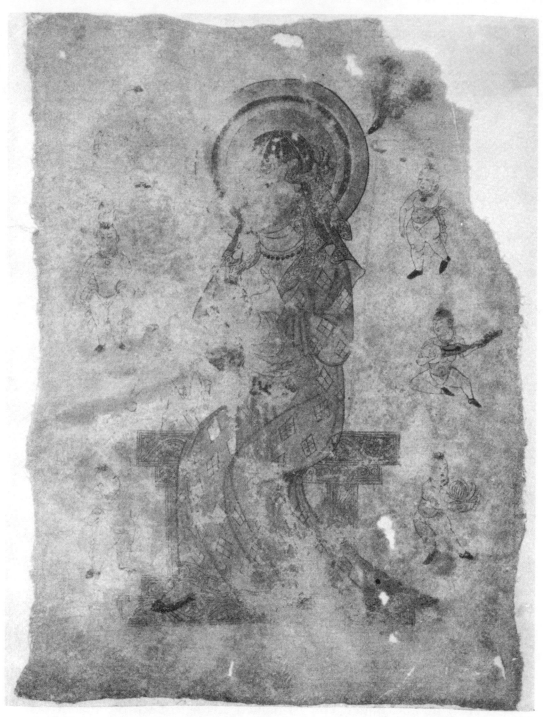

FIG. 9. GÖTTIN HARITI UND IHRE KINDER, TURFAN

zahlreiche Köpfe (Abb. 7, 8), die eine so auffallende Verwandtschaft mit den Bildwerken französischer Münster zeigen, dass man schon ihrer ersten Ausstellung im Musée Guimet die Ueberschrift "gotico-bouddhique" gab. Für den nicht vergleichend arbeitenden Europäer war es eine grosse Ueberraschung unter diesem Namen eine Welt von Stuckwerken, also in einem Rohstoffe vorgeführt zu sehen, der bei uns wohl zu Schmuckzwecken, niemals aber in der Grossplastik Verwendung fand.

Aehnliches lässt sich schliesslich auch in der Wandmalerei Irans beobachten. In Dura-Europos in Mesopotamien wurden einzelne Belege und in Khotan und Turfan solche Unmassen buddhistischer, aber vereinzelt auch manichäischer Dartstellungen gefunden — das Völkerkundemuseum in Berlin birgt neben der Ermitage eine ungeheure Menge davon —, dass man sagen kann, wir wären froh, wenn solche Massen aus gleicher Zeit im eigenen Lande aufzubringen wären. Sie zeigen in allen Werken so erstaunliche Verwandtschaft mit der abendländischen Malerei des Mittelalters (Abb. 9), dass auch hier ein Zusammenhang in der Wurzel wahrscheinlich ist, worüber im Anschluss an die Entdeckung von Dura-Europos noch eingehende formale Erörterungen zu erwarten sind. Es waren mit Bezug auf Europa nicht nur Missionare, die durch das ganze Mittelalter hindurch als Zwischenträger auftreten, sondern von Anfang an die ostchristliche, z.T. an indogermanische Voraussetzungen anknüpfende Kunst, wie ich "Ursprung der christlichen Kirchenkunst" und sonst wiederholt zu zeigen suchte.

Man vergesse bei der auffallenden Verwandtschaft dessen, was wir im Abendlande Mittelalter, im Morgenlande mazdaistische, ostchristliche, oder buddhistische Kunst nennen, nie, dass sie alle im Wesen nordischen Ursprunges sind, aber, von Indien oder dem Mittelmeere her in der Verwendung der menschlichen Gestalt beeinflusst, diese immer völlig im nordischen Geiste entkörpert zeigen. In der Hauptsache werden es doch die Klöster sein, die zwischen Iran über Syrien und Aegypten oder über den Norden selbst nach dem Abendlande vermitteln. Man muss nur auch da sehen, dass die Wurzel des Mönchtums nicht in der Grosstadtflucht und in Aegypten allein zu suchen sei, sondern in der nordischen Einsamkeitssehnsucht, die sich wohl von Iran aus in China und dem Buddhismus betätigt, wofür aber auch noch unsere deutschen Mystiker beredtes Zeugnis ablegen.[13]

3. *Entwicklung.* Das Irreführende am Begriffe Mittelalter liegt sachlich mit Bezug auf die "Entwicklung" darin, dass es als ursprünglich reine Zeitbezeichnung alle Gelenke gewaltsam zudeckt, die gerade in dem wichtigen Ablaufe zwischen 500 und 1500 für das Verständnis des Kunstwerdens am deutlichsten hervortreten. Indem man für das Ringen von Mittelmeermacht und Norden einen ausgleichenden zeitlichen Namen, Wesen und Werden zudeckend aufbrachte, führte man sachlich derart irre, dass die Vorstellung von einem vom Altertum zur Neuzeit ganz allgemein durchgehenden Stammbaume, sich unaus-

[13] Darüber Näheres in meinen *Spuren indogermanischen Glaubens* und "Iranische Einschläge in der Klosterkunst Aegyptens" (*Mémoires de l'Institut Français*, LXVIII).

rottbar durchsetzen konnte. In Wirklichkeit gilt er kaum für die Macht nach altorientalischem Typus, niemals für die Bildende Kunst Europas als Ganzes, die Kampf zwischen Macht und Norden ist. Dazu ein zweites.

Die Kunstgeschichte nimmt einen steigenden Fortschritt vom Tiefstande der Völkerwanderungzeit über das Romanische zum Gotischen bezw. der Renaisance an, indem sie sagt, das Altertum verfalle, nachdem das Christentum noch den Anbruch des Mittelalters angekündigt und Rom in seiner späten Provinzialkunst im Norden den Weg dazu eingeschlagen habe. Das Irrige in dieser Auffassung ist, dass man den Mittelmeerkreis als Träger der Entwicklung im Norden nimmt und nicht den Norden selbst; im gegebenen Falle (Europa) nicht die germanischen Völker. Jetzt unter dem Einflusse der Nordeinstellung im deutschen Reiche möchte man freilich lieber den Begriff "römische Provinzialkunst" ändern, d.h. nicht so sehr Gewicht legen auf die Schöpferkraft Roms als auf die der Germanen.[14] Man übersieht dabei nur erstens, dass dieser Strömung schon eine weit ältere, die iranische (wohl zu unterscheiden von der nicht minder stark, nur fast im Gegensinne wirksamen persischen) vorausgegangen war; zweitens, dass beiden Kreisen, dem iranischen wie dem germanischen (und griechischen) ein einziger Ausgangspunkt im Norden, der indogermanische, übergeordnet ist; drittens, dass auch dem Indogermanischen schon andere Nordströme wie der amerasiatische und atlantische vorausgingen; und endlich, dass wir blind sind, indem wir die Eiszeit nur im Paläolithikum des Südens suchen, während das Neolithikum wie das Mittelalter gedankenlos jünger gemacht werden als es in Wirklichkeit sein dürfte, ja nicht einmal beachtet wird, dass beide zusammengehören.

Die Geschichte, in Zukunft die Entwicklungsgeschichte, wird erst dann ins richtige Geleise kommen, wenn wir nicht mehr den Machtstammbaum des Mittelmeerkreises ausschliesslich oder vorwiegend im Auge haben, sondern die Schicksale der eigenen Heimat verfolgen, deren Wesen in der Bildenden Kunst, in welchem Erdteil immer beharrend aus Lage, Boden und Blut hervorgegangen, aber durch die Einwirkung der Macht des Mittelgürtels und durch Bewegungskräfte im Norden selbst bestimmt wurden. Nach diesen Gesichtspunkten teile ich die kurze nachfolgende Untersuchung ein.

1. Beharrung. Zum Wesen des "Altertums" gehört ausser dem, was heute noch davon am Leben ist, nämlich Hof, Kirche und Humanismus, dass das von diesen weltlichen, geistlichen und Bildungsschichten, der sog. Civitas dei, verkörperte Wesen die beharrenden Kräfte niedertritt und darüber hinweg eine Weltherrschaft anstrebt, die weder an die Lage, noch den Boden oder gar das Blut gebunden erscheint. Sobald man "Mittelalter" im Gegensinne nimmt, fällt natürlich der Mittelteil, in der Bildenden Kunst also die sog. Romanik, zum Altertum, dafür schliessen sich Völkerwanderung und spätere Blüte, sog. Gotik, zu einer Einheit zusammen, wie Ursache und Wirkung. Was die Germanen in ihrer kriegerischen Art vom Norden mitbrachten, wird durch den christlichen Glauben in seinem indogermanischen Grundwesen neugeweckt und

[14] Vgl. dazu Weise, *Zeitschrift f. Deutschkunde*, XLIX (1935), S. 397 f.

gekräftigt, ja gelangt nur so trotz Höfen und Klöstern, vor allem trotz der Kirche zur überraschendsten Blüte. Hellas scheint in neuer Auflage da. Der gebende Teil ist wieder, wie einst in Hellas und Iran, der beharrende Norden.[15] Im "Romanischen" sind es zum mindesten Gurt und Joch, die aus dem Holzbau stammend, das neue nordische Denken bestimmen. Ich freue mich, wie stark das auch Pinder, "Die Kunst der deutschen Kaiserzeit," S. 162 f., empfindet.

Lage. Wenn das Mittelalter eine Nordsache ist, wie das Altertum die Verkörperung der im Mittelgürtel der Erde entstandenen Herrschermacht, dann spielen in dem Kampfe beider so sehr Lagefragen mit, dass ihre Berücksichtigung vielleicht von vornherein entscheidende Lösungen ergibt, die dazu führen, diese einst von der Geschichtsschreibung zeitlich einteilend gebrauchte Unterscheidung bei erweitertem Gesichtskreis und tieferem Eindringen ganz fallen zu lassen. Wenn es sich bewahrheitet, dass die ursprünglich einheitliche Südmenschheit erst im Norden zu seelischer Selbsterkenntnis gedieh und von einem der drei Nordströme, dem atlantischen, im Mittelmeerhafen des Atlantik durch Unterwerfung dieses Teiles des Südgürtels die Macht aufgerichtet wurde, dann trat damit eine Schwächung der seelischen Würde ein, die nur durch neue Nordvorstösse, die den Machtwahn nicht mitmachten, geheilt werden konnte: eben durch das "Mittelalter" der Indogermanen, eine Gesinnung, die der Welt durch die Bildende Kunst nicht als Wille und Wirklichkeit, sondern als Vorstellung und Sinnbild vorgeführt wurde. Das alles geht also auf den Ausgleich in der Breitenlage und immer neue Vorstösse in der Längenrichtung vom Pol her zurück. Man wird zugeben, dass mit einer so weiten Einstellung, die die Folgen des stählenden Kampfes der Menschen in den Zwischeneiszeiten des Polgebietes und ihre Auswirkung auf die ganze übrige Menschheit berücksichtigt, alles fällt, was sich die "Geschichte" bisher notdürftig zurechtgelegt hat. Der Abschnitt, den sie in ihrem Mittelmeerglauben mit Vorliebe als Wurzel des Stammbaumes behandelt, würde dann als Altertum bis auf den Tag reichen, an dem der Norden mit Hellas, Iran und den Germanen neuerdings die Führung übernimmt. Diese Nordbesinnung aber würde auf ein älteres "Mittelalter," eine seelische Blüte führen, das wir Nordmenschen heute vielleicht gern wieder aufnähmen. Dabei spielt natürlich die äussere Lebenshaltung keine entscheidende Rolle.

Boden. Eine Forderung, die von der Nordlage ebenso wie vom Nordboden ausgeht, ist "das Bauen," um vorläufig nicht auch vom Kleiden zu reden. Wir leben in der stillschweigenden Ueberzeugung, dass das Bauen eine Angelegenheit des Steines sei und vom Mittelmeere nach dem Norden ziehe, so auch im Mittelalter. Da liegt ähnlich eine Umkehr des Zutreffenden vor, wie wenn wir der Basilika nachlaufen, weil sie in Unmassen da ist, während die vereinzelten Strahlenbauten als Nebensache behandelt werden. Was wir "bauen" nennen ist eine Nordsache schlechtweg, die Bauformen werden in Holz (Rohziegel und Zelt) geboren, die Macht, im Mittelgürtel, an sich unschöpferisch, übernimmt sie und überträgt sie in Stein. Die Macht bringt dann diese angeblich von ihr geschaffenen Steingestalten wieder nach dem Norden zurück, wo sie die Humanisten

[15] Vgl. darüber *Spuren indogermanischen Glaubens.*

für griechisch oder römisch in dem Sinne ausgeben, als hätten sie ihren Ursprung am Mittelmeere. Und doch ist dieser Mittelgürtel schon deshalb uneinheitlich und unschöpferisch, weil das Meer seinen Kernboden bildet, die Küsten viel zu weit auseinanderliegen.

Blut. Der landläufigen Kunstgeschichte wird es ungewohnt sein, wenn ich über das sog. Romanische hinweg, das Altgermanische mit der Blüte der christlichen Kunst im Norden, der sog. Gotik verbinde. Nach der herrschenden geschichtlichen Auffassung ist das unzulässig. In Wirklichkeit bedeutet die Zeit, in der Rom im Norden mächtig war, die Klöster für die Kunst aufkamen und das deutsche Kaisertum nach Italien drängte, einen Stillstand der Kunstentwicklung — vom Nordstandpunkt aus. Erst als das Germanische wieder mit Adel, Bürger und Bauer zur Geltung kam, die Bauhütte und andere Handwerkerverbände die Zügel auch der Grosskunst endlich gegen die Mönche im Sinne des alten Zimmermannhandwerkes selbst wieder in die Hand nahmen, kann von einer Fortsetzung der Entwicklung die Rede sein — auch im Christlichen. Nicht die Kirche baut mehr, sondern das Volk baut wieder wie einst im Altgermanischen, wovon freilich nichts Bedeutendes ausser etwa dem Osebergschiff und den Mastenkirchen Norwegens erhalten ist. Deshalb muss der Fachmann, auch wenn er die Dinge nicht gerade vom Nordstandpunkt ansieht, sondern nur um Schichten nach Wesen und Entwicklung zu vergleichen, das Altgermanentum und die Gotik zusammenbringen, die Mönche und den Quader aber ausschalten.

Auf der zweiten jüngeren Stufe des Kampfes zwischen Norden und Mittelmeermacht, eröffnet durch die Vorstösse der Germanen, die versuchen, die Weltgeltung, die einst die Indogermanen erlangt hatten, wieder zu erringen, wird zwar die nordische Flut zunächst auf Europa eingedämmt, dann aber durch die Berührung mit einer der aus dem indogermanischen Glauben hervorgegangenen Weltreligionen derart aus sich heraus und von Iran her in das alte landschaftliche Allempfinden zurückgelenkt, dass wir mit Staunen unter den Augen der Geschichte beobachten, welche Schöpferkraft diesem Indogermanischen innewohnt, innegewohnt haben muss, wenn noch Jahrtausende später in den Händen kriegerischer Nachkommen eine einzigartige Blüte gläubiger und doch lebensfrischer Innigkeit im landschaftlichen Bauen der "Gotik" und allem, was damit zusammenhängt, entstehen konnte. Es ist eine unbegreifliche, nur durch den Humanismus verschuldete Blindheit, dass wir das nicht sehen und heute womöglich noch mit Burckhardt der abgeschmackten und in ihrer Wissenschaftlichkeit blutleeren Durchschnittskunst der Renaissance die Palme reichen möchten. Die Grossen um 1500 gehören mehr den Gürteln und Strömen als ihrer Zeit an. Man muss die Dinge vergleichend von Ostasien aus ansehen.

Wie auf der ersten vorchristlichen Stufe des Kampfes zwischen Norden und Mittelmeermacht das sog. Indogermanentum in Hellas und Iran zur vollen Anerkennung durch Loslösung vom alten Orient und Rom gebracht werden musste, so jetzt nach Christus das durch mindestens ein Jahrtausend vom Indogermanentum getrennte Germanische. Vor allem gilt es der Völkerwanderung in ihrer Bedeutung für die Bildende Kunst zur Anerkennung zu verhelfen und

damit auch dem Geblüte nach in Zusammenhang die Gotik zu bringen, in der sich die kriegerischen Wogen beruhigt haben und das alte Indogermanenblut im Norden wieder an die Oberfläche, ja zu einer Blüte gelangt, die es unbegreiflich erscheinen lässt, dass man dafür jemals die italienische Renaissance unterschieben konnte; hier wird die grosse Schuld des lateinischen Humanismus und eines Burckhardt als seinem Wortführer herauszuarbeiten und im Beschauerabschnitte zu zeigen sein, wie dergleichen, von einem Schweizer d.h. einem Westalpenmenschen ausgehend, überhaupt möglich sein konnte.

Dem deutschen Menschen der Dürerzeit mehr als dem Altgermanen steckt das Indogermanische im Blute, einmal in der Innigkeit der religiösen Gesinnung, die zur Weltraum- und Einsamkeitsmystik neigt, und künstlerisch seinen höchsten Ausdruck gefunden hatte im landschaftlichen Bauen mit den Farben der Morgenröte, durch Glasfenster herbeigeführt im Innern, wie schon im iranischen Feuertempel. Noch der deutsche Barock bekommt zum Teil erst dadurch seine besondere Note, wie ich auch bei A. Feulner "Der deutsche Mensch" zwischen den Zeilen lese.

2. Machtwille. Niemals in geschichtlicher Zeit und in Europa im Besonderen ist der Kampf zwischen der vom Mittelmeere aus herrschenden Machtoberschicht und den von den Römern unterworfenen Nordvölkern so ausgesprochen in der Bildenden Kunst zu Tage getreten wie gerade in der Zeit, die wir Mittelalter nennen; aber freilich muss man, um zu sehen, was mit der Völkerwanderung geschieht, dann von Rom aus unterdrückt werden soll und schliesslich trotz allen Druckes doch siegreich durchbricht, eines erkennen: das nordische Wesen. Wenn man die Kunst der wandernden Germanen auf eine römische Provinzialkunst und die Gotik auf einen romanischen "Baudialekt" aus dem Königsgebiete zurückführt, dann wahrt man den Mittelmeerglauben hartnäckig und um jeden Preis, selbst den offensichtlicher Torheit, ja völkischer Schadenfreude, falls der so Urteilende selbst nordischen Geblütes, aber Humanist ist. Wie ist denn das: nachdem die Indogermanen den ganzen Erdkreis seelisch befruchtet hatten und es dann den Germanen gelungen war, die im Norden durch die Abwanderung der Indogermanen entstandene Lücke wieder halbwegs im nordeuropäischen Sinne nachzufüllen, die Römer vor Christi Geburt noch im Westen und tausend Jahre später die Byzantiner im Osten gegen den Norden vorbrachen, und dessen ruhige Wiederaufbauarbeit störten: hat der Norden damals wirklich, wie wir gern annehmen, aufgehört zu sein? Oder ist vielmehr die Wahrheit die, dass der Norden nur vorübergehend durch das Vordringen der Gewaltmacht von Gottes Gnaden in seiner eigenen Entwicklung gestört wurde, wie schon einmal durch das Vorbrechen finnischer Völker nach dem Abzuge der Indogermanen und der Slaven nach dem Abzuge der Ostgermanen. War wirklich, wie der Begriff Mittelalter voraussetzt, das Germanentum, Angelsachsen, Skandinavier und Deutsche durch Kaiser Karl, die Kirche, die Klöster und zuletzt die Slaven, zu Paaren getrieben, so dass eine ganz einheitliche Fremdkultur, eben die des angenommenen romanischen "Mittelalters" möglich wurde? Nein, diese Romanik war Altertum, Machtkunst. Mittelalter aber ist Norden.

In dem, was wir Mittelalter nennen, findet in Wirklichkeit jene Ueberkreuzung im Kampfe zwischen der kirchlichen Macht und dem Germanentum statt, die auf der einen Seite das Indogermanentum gegen die kirchliche Machtgesinnung derart zurückdrängt, dass man kaum erwarten möchte, es könnte in der jüngeren Hälfte desselben Mittelalters noch eine unerhörte Blüte zeitigen (Gotik, Dürer und die grossen "Renaissance"meister). Es sind also diese beiden Wesen, Altertum und Mittelalter, Macht und Norden, die in Europa um die Vormacht ringen, erst recht über die Grenze von 1493 hinaus, die man gern als den Eintritt einer Neuzeit bezeichnet, in der aber lediglich der Stammbaum der Machtkunst neuerdings aufgenommen und im Kampfe mit dem Norden bis auf den heutigen Tag weitergeführt wurde. Aber dieses neue Altertum will ja die "organische Geschichtsauffassung" durchaus für eine Neuzeit ausgeben!

Was heisst das: "Stammbaum der Machtkunst"? Die Kunstgeschichte hat ihn bisher so selbstverständlich in den Vordergrund aller ihrer Arbeiten gestellt, dass man sich eigentlich wundert, wenigstens Hellas anerkannt und halb und halb zu seinem Rechte kommen zu sehen. Doch muss das noch viel weiter gehen, als man vorläufig ahnt, weil Hellas, das eigentliche, ursprüngliche Hellas, wie es in der Zeit *vor* Alexander vor uns steht, nicht verwechselt werden darf mit der hellenistischen Kunst nach Alexander, der die griechische Kunst von einst in den Dienst des vom alten Orient übernommenen Machtwahnes stellte, wie er dann durch Rom an das Abendland übermittelt wurde.

Das Schlagwort Mittelalter, wobei an die Zeit zwischen einem altorientalisch-antiken Heidentum der Macht und jener Neuzeit der Macht (Gegenreformation) gedacht ist, die den Stammbaum dieser Macht zu Ende führt, lenkt grundsätzlich von dem ab, was man als ausserhalb dieses Stammbaumes liegend Norden, Hellas und Iran nennt, das schon mit dem Hellenismus in die alte Machtwelt (Iran besonders von Syrien und Aegypten aus) eingebrochen war, bevor noch die Germanen selbst ihre nordische Art nach den südlichen Halbinseln brachten. Daher allein kann man von einer Provinzialkunst sprechen in dem Sinne, dass sie schon den Hellenismus vom Osten, wie später Rom und Byzanz vom Norden her gemeistert habe. Man darf sie nur niemals für spätantik halten. Es wird daher besser sein, Hellas, Iran und den Norden selbst auch im Namen von vornherein als indogermanisch zu betonen statt erst von einer Antike zu sprechen, die schliesslich vom Osten und Norden aus völlig verdrängt worden sei. Was von der Antike blieb, war lediglich der Machtwille, zuerst die Kirche, dann die Klöster und der Hof. Das Christentum an sich, der Glaube, war nie eine "Macht"; sein indogermanischer Kern, der Schicksalsglaube, hat sich auch später noch mit der Gotik und Romantik gegen die Kirche durchgerungen.[15a] Darüber mein *Nordischer Heilbringer*.

Zum Wesen der Machtkunst gehört von vornherein, dass sie nicht künstlerisch im Kern Neues schafft, sondern Bestehendes für ihre Zwecke auswählt und

[15a] Darüber handelt ausführlich mein Werk, *Europas Machtkunst im Rahmen des Erdkreises*, über das vorläufig mein Aufsatz "Völkische Machtkunst und Gottesgnadentum" (*Neue Freie Presse*, Wien, vom 31. Juli 1938) Auskunft gibt.

durch Vergrösserung und prunkende Ausstattung zu verblüffender Wirkung bringt. Wir können heute noch nicht aufklären, wie es in Aegypten und Mesopotamien bei Entstehung der Machtkunst zugegangen sei, fangen ja erst jetzt an, die eigentlich asiatische Kunst (von der afrikanischen unter nordischem Einfluss zu schweigen) auf ihr Alter hin zu untersuchen; aber vom Entstehen der kirchlichen Machtkunst im abendländischen Norden, der sog. Romanik, ist es wohl möglich auf Grund der für sie in Betracht kommenden Quellen und Denkmäler eine Ahnung zu geben. Aber dazu muss eben schon in der Kunde der Gesichtskreis so weit gezogen werden, wie er der Kunstgeschichte für derartige Fragen noch ungewohnt ist, ganz abgesehen von den Lücken unseres Wissens, die nur in einer Wesensbetrachtung und Entwicklungserklärung zur Sprache kommen können. Das Erhaltene allein schon und erst recht das nur durch Rückschluss Fassbare führen freilich Wege, die durchaus andere sind, als sie die Kunstgeschichte bisher zu gehen gewohnt ist.

Dazu gehört vor allem, dass die Klöster, indem sie die Bildende Kunst aus den Händen des Volkes rissen und zu einer den kirchlichen Machtansprüchen genügenden Grösse und Prunkhaftigkeit steigerten, alles im Abendlande wie in Byzanz zum Schweigen brachten, was sich dagegen um das Jahr 1000 hätte erheben können. Das ist nicht Fortschritt, sondern Hemmung der Entwicklung. Erst als sich die Volkgemeinschaft aus ihrer Verblüffung ermannte, ging die Entwicklung im letzten Drittel des "Mittelalters," der Gotik, wieder vorwärts.

Daher muss das "Romanische" als eine Art altertümliches Mittelalter, das durch das nachdrückliche Zurückgreifen Kaiser Karls auf die römische "Macht" herbeigeführt wurde, also als ein Keil des im übrigen nordischen Mittelalters herausgehoben und die Gotik dagegen als das Wiederanknüpfen an die Kunst der Völkerwanderung angesehen werden. Dem Historiker erscheinen Macht und Mittelalter als eine Einheit, vom Nordstandpunkt aber müssen beide streng von einander geschieden werden. Meines Erachtens darf man nur das Germanische als Mittelalter bezeichnen und muss das Romanische noch zur grossen kirchlichen Bewegung rechnen, die am Ende des Altertums zur Ausbildung der Kirchen in den Weltreligionen geführt hat, wobei zwischen Kirche und Kloster ein Unterschied zu machen ist.[16]

Wenn man wissen will, was das Mittelalter im Kern ist, wird man also mehr oder weniger von vielem absehen müssen, was höfisch, kirchlich oder mönchisch ist; was bleibt dann überhaupt noch für ein Wesen übrig? Im Romanischen kaum etwas, z. B. Gurt und Joch, dafür aber um so mehr in der vorhergehenden und der nachfolgenden Zeit, als es sich um die allmähliche Unterjochung und dann die Befreiung von allen diesen Mächten handelt, die in der Zwischenzeit versucht hatten, die altorientalisch-römische Machtgestalt, also inmitten des Mittelalters das Altertum nochmals aufzurichten.

3. Bewegung. Im sog. Mittelalter lebt sich im Kampf mit dem Romanischen das germanische Geblüt aus. Der "Völkerwanderung," wie wir im Deutschen in der Einzahl sagen, die aber nur die letzte von sehr vielen solcher Volksbewe-

[16] Vgl. *Mém. de l'Institut franç. d'archéol. orient. du Caire*, LXVIII, p. 67 f.

gungen seit den Eiszeiten vom Norden nach dem Süden war, folgt nach dem romanischen Zwischenfall eine neue grosse Bewegung von Norden nach Süden, die sich diesmal rein geistig am stärksten in der Lebenswesenheit Bildende Kunst auslebt, jener germanischen Blüte, die wir Gotik nennen. Man kann im Zweifel sein, wo eigentlich das Romanische seinen Ursprung nahm, gerade Kingsley Porter hat darüber von der Lombardei und den Pilgerstrassen aus gearbeitet; die Blüte aber geht zweifellos von keinem südlichen Lande, sondern ausschliesslich vom Norden aus, selbst in der sehr merkwürdigen älteren Eigenbewegung in Armenien, wo man sehr deutlich schon in der altchristlichen Frühzeit beobachten kann, wie der Längsbau der Kirche den volkstümlichen Strahlenbau zu verdrängen sucht.

II. DER BESCHAUER

Wollten wir das Irreführende am Begriffe Mittelalter nur von sachlichen Beobachtungen her beleuchten, so wäre nicht viel gewonnen, denn die Sache selbst wird in den Geisteswissenschaften vorläufig noch ebensowenig wie im Leben selbst ausschlaggebend vorangestellt, — gerade unsere eigene Zeit weiss davon das schmerzlichste Lied zu singen. Entscheidend ist vielmehr die "politische" Einstellung; Bücher werden von vornherein für einen engeren Kreis von Gesinnungsgenossen geschrieben, die Sache selbst ist dabei lediglich Mittel zu vorgefasstem Endzweck. Man bemüht sich garnicht der Wahrheit "engherzig" sachlich in aller Selbstlosigkeit auf den Grund zu gehen, sondern lässt sich im Vertrauen auf die Unterstützung der Gesinnungsgenossen sehr weitherzig gehen. Diese Art des Vorgehens liegt übrigens von vornherein in der geschichtlichen Auffassung begründet. Schon im Namen des Faches "Kunstgeschichte" kommt die wissenschaftliche Unbrauchbarkeit zu Tage. Man ist nicht weit über die Biographien des Vasari hinausgekommen, indem man die "Stile" nach dem gleichen Verfahren der Aufzählung und Beschreibung mit eingestreuten "aesthetischen" oder "stilkritischen" Bemerkungen in den Vordergrund stellte. Der erste Fortschritt war der, dass zuerst Künstler, dann Kunsthistoriker, anfingen wenigstens die Formbetrachtung in die eigenen Hände zu nehmen. Abgesehen aber von dieser einseitigen Beschränkung auf Formwerte blieb der grösste Mangel doch darin bestehen, dass diese "Stilfragen" ohne jede Kenntnis der entwicklungsgeschichtlichen Zusammenhänge, also nicht von der anderen Seite, d. h. sachlich auf die verursachenden Kräfte hin nachgeprüft wurden und man dazu noch jede Beschauerbeurteilung, d. h. Auseinandersetzung mit dem Gegner beiseite liess, um sich nicht etwa Feinde zu machen. Und das nennt sich Wissenschaft.

So ist auch die Frage nach der Bedeutung und dem Ursprunge des "Mittelalters" im Grunde genommen öfter mehr eine Sache der Einstellung des Beschauers, als der tatsächlichen Forschung. Wir werden daher nachfolgend zuerst einige wenige Gruppen der bisher Urteilenden, wieder nach Kunde, Wesen und Entwicklung geordnet, nebeneinanderstellen und dabei immer auf den sachlichen

Kern selbst und wie weit er den Gelehrten bisher überhaupt zum Bewusstsein
kam, eingehen.

1. *Kunde.* Die Welt mit Brettern vernageln: das scheint die Aufgabe der
"Wissenschaft" gewesen zu sein, nicht zuletzt der Kunstgeschichte, vornehmlich
mit Bezug auf das "Mittelalter." Statt die Tore für das Verständnis der Zeit,
die scheinbar erst mit dem Einbruche der Germanen und Hochasiaten beginnt,
weit aufzuschlagen und sich im Rahmen des Erdkreises, aller Zeiten und Völker
umzusehen, um zu verstehen, woher am Anfange des "Mittelalters" diese
gänzlich gegensätzlichen Strömungen in der Kunst der Germanen im Zusam-
menhange mit den Indogermanen und den Hochasiaten (letztere anknüpfend
an die Amerasiaten) kommen könnte, bauten die christlichen Archäologen an
dem römischen Kirchturme [17] und die Humanisten an ihrer Fabel von der
einzig hohen Kultur des Mittelmeerkreises weiter, suchten das Germanische und
Hochasiatische womöglich als spätrömisch vorzutäuschen und bewachten so die
chinesische Mauer, die Europa als den Ausnahms-Erdteil umschliesst, um den
sich alle übrigen Erdteile drehten. Diese fortgesetzte Einschnürung des Den-
kens haben in erster Reihe die Historiker, für die Kunstgeschichte im Beson-
deren die klassischen und christlichen Archäologen auf dem Gewissen, ich will
daher ihre Gesinnung ganz kurz mit Bezug auf die Frage "Mittelalter" zu
kennzeichnen suchen.

Der kirchliche Standpunkt der christlichen Archäologen ist darin begründet,
dass sie im Mittelmeerglauben, kirchlich noch dazu, erzogen, nicht von der
Vorstellung loskommen, die römische Kirche habe im Mittelalter ausschliesslich
den Ausschlag gegeben. Daher könne und dürfe man weder örtlich noch zeit-
lich und gar im Hinblick auf Volksgemeinschaften über den gesteckten Rahmen
hinausgehen. Dass es noch einen engeren Rahmen gibt, wissen die, die einen
Josef Wilpert und vielleicht auch meine Kämpfe mit ihm wegen der ostchrist-
lichen Kunst beachteten. Im Allgemeinen aber wiegt auch in protestantischen
Kreisen der strenge Befehl der Führer an den Nachwuchs vor, höchstens bis auf
Konstantinopel, im äussersten Falle auf Kleinasien, Syrien und Aegypten
auszugreifen, niemals aber die Euphrat- und Tigrisgrenze zu überschreiten.

Die humanistische Rechtgläubigkeit der klassischen Archäologen ist noch
weniger zu begreifen als die kirchliche Orthodoxie. Die Philologen und His-
toriker haben ihnen seinerzeit die Zügel angelegt und dagegen hat es bis jetzt
kein Aufbäumen gegeben, auch nicht von Seiten derjenigen, die die Bildende
Kunst betrachtend in sich aufnahmen. Sie waren eben philologisch streng an
Sprachkreise, wie die neueren Kunsthistoriker historisch gebunden. Die For-
schung über das Mittelalter glaubte seinerzeit eine geradezu abschliessende Tat
zu vollbringen als sie schriftliche Quellen zur Deutung der Denkmäler heranzu-
ziehen begann. Springer wurde darin führend, Schönbach trug den meisten
Arbeitstoff zusammen.[18] Wir sind damit, d. h. indem wir alles im Geiste der
Machtgesinnung ausdeuteten, nur noch tiefer in die Sackgasse geraten. Heute

[17] Vgl. mein *L'Art primitif chrétien de la Syrie* (1936) im Anhange.
[18] Vgl. "Süden und Mittelalter," *Monatshefte f. Kunstwiss.*, XII (1919), S. 321.

endlich, wo zur Erschliessung der Unbekannten "Norden" endlich auch die mündliche Ueberlieferung und die Volkskunst herangezogen werden, fängt es an zu dämmern. Ich greife ein Beispiel heraus. Wo die deutschen Kunsthistoriker heute noch halten, zeigt ein ebenso schulgetreuer wie kennzeichnender Aufsatz "Die geistigen und formalen Grundlagen des Mittelalters." [19] Was da alles von einem Kunsthistoriker aus zweiter Hand im Anschluss an die Humanisten übernommen und unter strengster Vermeidung des nordischen Standpunktes zusammengeknetet wird, verrät die Scheu, auf alles eher als auf Nord- und Altai-Iranfragen einzugehen. Die klassischen und christlichen Archäologen sind Führer, nicht die Beobachtungen des Kunstforschers, der seine eigenen Fachwege geht und damit allen anderen Geisteswissenschaften Fingerzeige geben kann. Wenn die Herren doch endlich einmal anfingen, selbständig zu beobachten und zu vergleichen: Den Aelteren konnte man die Trägheit umzulernen noch verzeihen; aber dieses absichtliche Vermeiden des Nordstandpunktes beim Nachwuchse verdient doch schärfsten Tadel: der Verfasser geht um den Brei herum, er liest alles ungemein fleissig, zum Teil sogar meine Gefolgsleute wie Bréhier oder Lietzmann; aber das, worauf es ankommt, den Dingen gegenüber endlich den Nordstandpunkt zu gewinnen, bleibt dem Verfasser bei der humanistischen Grundeinstellung und weil er nicht Orient und Iran trennen lernt, völlig verschlossen. Er preist lieber die Semiten, als dass ihm jemals einfiele, an die Indogermanen zu denken. Man darf nicht von einer "von der Spätantike begründeten Flächenhaftigkeit" sprechen,[20] sondern muss endlich einsehen, dass da nach Zeit, Ort und Gesellschaft unendlich viel tiefer gehende Ursachen am Werke sind. So urteilt, wie Riegl etwa, der Geschichtsschreiber, der zwar die künstlerischen Werte, nicht aber ihre Entwicklung aus Kräften kennt.

Und noch weniger kann man von der Gotik sagen: *nur* in Einzelheiten habe sie zunächst die Loslösung von der künstlerischen "Tradition der Spätantike gebracht, die dem frühen Mittelalter als Erbteil mit auf den Weg gegeben worden war." Hoffen wir, dass mit der herangezogenen Arbeit eines kunsthistorischen Parteimannes der Uebergang zum selbständigen Denken eingeleitet wurde. Viel lässt sich freilich nicht erwarten, denn der Betreffende macht in einem zweiten Aufsatz in der Zeitschrift für Deutschkunde [21] den Führer mit seiner Neigung für den Klassizismus zur wissenschaftlichen Autorität. — Nicht aus der römischen Provinzialkunst geht das "Mittelalter" hervor, vielmehr bricht in ihm einmal wieder alles auf, was seit Begründung der Macht vom Mittelmeerkreise aus verkleistert worden war. Von Iran aus zuerst naht altindogermanischer Geist, mit dem immer bis zu einem gewissen Grade das Amerasiatische Hand in Hand geht (La Tène und Einbruch der Hunnen-Avaren u. s. w.[22]). Die Germanen tragen die neue kriegerische Art nach dem Süden und aus dieser

[19] In der neugegründeten Zeitschrift, *Die Welt als Geschichte*, I, 142 f.
[20] A. a. O., S. 142.
[21] XLIX (1935), S. 409.
[22] Vgl. *Ostasiatische Zeitschrift*, XI (1935), S. 169 f. Vgl. dazu "Die Völkerwanderungskunst im Bereiche der Karpatenländer," *Ungar. Jahrbücher*, X (1930).

letzten Völkerwanderung geht dann, durch das Christentum (nicht durch die Kirche) geweckt, jene neue indogermanische Blüte hervor, die man nach einem ostgermanischen Volksstamme "Gotik" nennt. Schliesslich bricht das Christentum samt dem Indogermanischen unter dem neuen Vordringen einer auf Kirche und Humanismus gestützten Willensmacht, der Gegenreformation zusammen. Heute erst stehen wir vor der Entscheidung: Lateinische Machtgesinnung oder indogermanisch-germanische Unbefangenheit? Soll die Gewalt oder soll die ursprüngliche Nordgesinnung d. h. die im All wurzelnde Seele siegen?

Eine eigene Gruppe der Humanisten bilden die Orientalisten. Sie kennen nur einen Orient, sind weder imstande, altorientalische Machtkunst vom aequatorialen Süden, noch vom Amerasiatischen, Atlantischen und schon garnicht vom Indogermanischen zu trennen. Das sind ihnen alles spanische Dörfer. Die in letzter Zeit im deutschen Reiche wie Pilze aus dem Boden schiessenden neuen Zeitschriften wetteifern freilich in "nordisch" eingestellten Aufsätzen. Sie wissen u. a. von nordischer und islamischer Kunst zu berichten, wobei ahnungslos übersehen wird, dass beide eins sind, sobald man den Begriff "Mittelalter" im nordischen Sinne kennt, nämlich das Amerasiatische und jenes Iran, das vom hohen Norden im Wege der Indogermanenwanderung befruchtet, die nordische Art dann u. a. auch weiter gibt an den Islam, die bildlose Religion der Wüsten- und Steppenvölker.

2. *Wesen*. Der Beschauer ist seinem zumeist im Rahmen der eigenen Zeitströmungen abgestempelten Wesen nach ein Zwitter, der sich wenigstens in den Geisteswissenschaften noch nicht zum sachlichen Beobachter durchgerungen hat. Abhängig von den gerade herrschenden Schlagworten, redet er nach, was ihm seine Gesinnungsgenossen längst vorsagten. Die Humanisten haben ja dafür gesorgt, dass die Gerechtigkeit gegen das eigene Volkstum als "Chauvinismus" in Verruf kam, das Grundsätzliche der Auffassung des Mittelalters war bestimmt durch die kirchliche, höfische oder humanistische Einstellung. Ich hob davon nur die Gruppen heraus, die glauben, wissenschaftlich zu arbeiten.

Das Wesen des wissenschaftlich eingestellten Beschauers liegt aber darin, dass er sich durch den Vergleich der herrschenden Meinungen zum sachlichen Beobachter herausgebildet hat. Damit die Kunstgeschichte in ihrer akademischen Einstellung verharren konnte, musste sie im Beobachten und Vergleichen ebenso einseitig beim Mittelmeerglauben bleiben wie bei der Einstellung Altertum, Mittelalter und Neuzeit, durfte grundsätzlich weder zeitlich noch örtlich, noch gar gesellschaftlich über die humanistischen Schranken hinausblicken. Die Folge davon war ein Uebereinkommen — ich weiss nicht, ob stillschweigend oder abgemacht — alles totzuschweigen, was diesen engsten Gesichtskreis überschreitet. So kommt es, dass die umstürzenden Dinge, die ich schon im sachlichen Teile vorbrachte, heute noch völlig neu sind, obwohl sich seit meinem "Mschatta" 1904 und "Altai-Iran und Völkerwanderung" 1917 eigentlich alle ernsten Arbeiter damit hätten beschäftigen müssen.[23] Danach sollten wir

[23] Vgl. im übrigen das *Verzeichnis der Schriften von Josef Strzygowski* von A. Karasek-Langer (1933). Die späteren Schriften sind zusammengestellt *Morgenrot und Heidnischwerk*, S. 78 f.

seit bald zwanzig bzw. dreissig Jahren daran arbeiten, das sog. Mittelalter nicht mehr vom römischen Standpunkte, d. h. im Sinne der Machtüberlieferung, vom alten Oriente her anzusehen, sondern im Gegenteil, es vom Nordstandpunkt aus zu beurteilen. Dann ergäbe sich sofort eines als der allgemeinen Anerkennung sicher: was wir Gotik nennen, wäre ohne den germanischen Vorstoss, die sog. Völkerwanderung, nicht möglich geworden; dagegen liegt für das, was wir romanisch nennen, allmählig so viel Gleichartiges aus allen Gebieten Vorderasiens vor, dass man nacheinander bald an syrische (Vogüé), bald an persische (Dieulafoy und Morgan), bald an armenische oder kleinasiatische Zusammenhänge denken musste, von der Annahme, das abendländische Klosterwesen stamme aus Aegypten ganz abgesehen. Die Weltflucht bzw. der Einsamkeitsdrang ist in Wirklichkeit nordischen Ursprunges und in Iran und dem Buddhismus wesentlich älter als im Christentum.[24]

Die Frage nach Ursprung und Bedeutung dessen, was wir Mittelalter nennen, wurde von mir immer wieder behandelt, zuletzt 1935 in der Hirth-Festschrift unter der Aufschrift "Warum kann für den vergleichenden Kunstforscher nur der hohe Norden Europas als Ausgangspunkt der "Indogermanen" in Frage kommen?" in dem Sinne, dass Jungsteinzeit und Mittelalter dem Wesen nach nicht auf die Altsteinzeit und das Altertum folgen, sondern als die Kunst des Nordens eher älter wären, als man bisher vorwitzig annahm. Historiker, bzw. selbst Prähistoriker können das nicht sehen, weil sie die Dinge nach Jahreszahlen bzw. Stein, Bronze und Eisen aufeinanderfolgen lassen, nicht im Rahmen des Erdkreises, aller Zeiten und Völker unter Berücksichtigung auch des Nichterhaltenen vergleichend betrachten.

Es muss dahin kommen, dass man erkennt, der Begriff Mittelalter sei lediglich eine einst ganz bequeme Einführung der Machthistoriker gewesen, die zwischen dem Ende der altorientalisch-hellenistisch-römischen Machtüberlieferung und der mit der Gegenreformation neu einsetzenden zweiten Machtherrschaft einen Uebergang brauchten, um den Stammbaum der alleinseligmachenden Macht von Gottes Gnaden doch irgendwie glaubhaft zu machen. Für sie brach mit der Gegenreformation die Neuzeit an. Welcher Schaden damit verursacht wurde, dürfte erst zu Tage kommen, wenn man sich fragt, warum eigentlich sehr hervorragende Vertreter des Faches, von Rumohr und Schnaase angefangen bis Riegl, Schmarsow und nicht zuletzt Kingsley Porter selbst, gerade dem "Mittelalter" ihre beste Kraft zuwendeten. Da liegen alle die bisherigen Fehler der Kunstforschung und das Bemühen, sie zu beheben, klarer zu Tage als in sonst einem Teile des Fachgebietes. Hat man aber erst einmal, wie ich es fordere, erkannt, dass Hellas, Iran und Gotik zusammengehören, dann gibt das sog. Mittelalter die vielversprechendste Anregung für Herausarbeitung von Wesen und Entwicklung des Germanischen vor und nach der Romanik. Das Mittelalter dürfte, wenn man erst einmal den Einschlag des Altertums auszusondern weiss, die grosse Fundgrube jenes Volkstümlichen unseres Nordens werden, das,

[24] Vgl. über den iranischem Einschlag in der Klosterkunst Aegyptens den wiederholt angeführten Aufsatz.

inzwischen nahezu untergegangen, heute mühselig aus den Resten mündlicher Ueberlieferung und Bauernarbeiten zusammengehalten mit Hellas, Iran und der Gotik wieder erschlossen werden muss. Nur diese Neueinstellung erlaubt, endlich vom wissenschaftlichen Boden aus hinter die von der Geschichte unüberlegt oder gewissenlos aufgerichteten Machtschranken zu blicken. Man wird staunen, was herauskommt, wenn man z. B. die spätmittelalterliche Ueberlieferung von Quellen und Denkmälern zusammenbringt mit der altgermanischen — also über die sog. romanische Zeit hinweg auf die Frühzeit zurückgreift und dann vergleichend die älteren asiatischen Quellen und Denkmäler damit zusammenbringt. Ich habe einen solchen Versuch in meinen "Spuren indogermanischen Glaubens in der Bildenden Kunst" und für einen Einzelfall in meinem "Dürer und der nordische Schicksalshain," schliesslich "Morgenrot und Heidnischwerk" gemacht. Damit scheint mir ein Tor aufgeschlagen, das unerhörte Aufschlüsse verspricht, weit über die historische Zeit hinaus.

Damit, dass wir heute unser Wesen äusserlich, etwa nordisch umstellen und den Humanismus wieder einmal mit der herrschenden Zeitbewegung in Einklang zu bringen suchen, also etwa die Wege der klugen kirchlichen Politik von alters her gehen, ist den Geisteswissenschaften nicht gedient.[24a] Wie unangebracht das heute übliche Herumreden über den Norden sein kann, wird der eingeweihte Leser empfinden, wenn er gewisse Aufsätze über nordische und islamische Kunst liest.[25] Entscheidend ist (dazu im Gegensatze natürlich) der indogermanische Hin- und Rückweg, aber doch auch das Amerasiatische. Nicht um das Islamische nämlich handelt es sich dabei, sondern um dessen nordische Voraussetzungen, wie ich sie seit "Mschatta" 1904 verfolge. Aber diese Arbeit und "Amida" muss man eben einmal wirklich gründlich durchgearbeitet haben und sie nicht, weil man Mschatta für islamisch hält, in ihren Zusammenhängen leichtfertig beiseite lassen. Das Islamische setzt die Kunst der Wüstennomaden und Irans fort, daher ist es, wie ich immer wieder zeigte, garnicht verwunderlich, dass seine Kunst nordisch ist. Wenn man an dem Wahne hängt, die Welt als Geschichte statt sie in ihrem Wesen zu erfassen, dann wirft man freilich mit Spengler alles durcheinander. Die islamische Kunst ist ihrem Wesen nach ausgesprochenes Mittelalter, aber nicht etwa von den Arabern oder dem Islam geschaffen, sondern weil beide in Iran das Erbe von Indogermanen und Amerasiaten, vor allem aber der Wüstennomaden antraten. Das sieht man nicht, so lange man in Museum und Kunsthandel steckt, sondern erst, wenn die Bildende Kunst im Rahmen der Lebenswesenheiten auf Werte und Kräfte hin vergleichend und planmässig betrachtend zu erklären versucht wird. Man sehe dafür nur wieder das eben erschienene Werk von R. Pfister, "Les toiles imprimées de Fostat et de l'Hindustan," durch und wird staunen, was da an bildloser geometrischer Kunst aus islamischer Zeit von Indien bis Aegypten vorgelegt wird. Iran ist darin der gebende Teil in der Mitte.

3. *Entwicklung.* Die Kunstgeschichte, wie sie heute in allen Handbüchern

[24a] Vgl. *Historische Zeitschrift*, 158, 4: Strzygowski, *Nordeinstellung und volksdeutsche Bewegung.*
[25] Forsch. und Fortschritte, x (1934), S. 288 f.; *Die Welt als Geschichte*, I (1935), S. 203 f.

steht, bedeutet bei ihrer Beschränkung auf fertige Stile Stillstand im Sinne der Macht, im Falle Mittelalter das Totschweigen des nordischen Hauptanteils am Werden dieser Stile. Seit dem Aufkommen des philologisch-historischen Verfahrens, dessen wertvolle Ergebnisse man nicht anders als geschichtsphilosophisch zu verknüpfen wusste, durfte die Fragestellung hartnäckig nicht in den Rahmen des Erdkreises, aller Zeiten und Völker vergleichend eingestellt werden, es musste bei der vorgefassten Beschränkung der Geschichtsschreibung bleiben. Dagegen gibt es nur ein Mittel, das allein die Wissenschaft der Nordvölker, ob nun Angelsachsen, Normannen oder Deutsche, zur vollen Entfaltung bringen kann: *den Nordstandpunkt,* der zurückgreift bis auf die Zeit der Kunstgürtel und-ströme. Auch in der Wissenschaft muss Bekennertum stecken, nicht nur in der Kunst. Versuchen wir doch einmal Wissenschaft vom Standpunkte des eigenen Volkstums zu schreiben und wir werden dann bei ehrlicher Auseinandersetzung wahrscheinlich weiter kommen als das heute unter dem Deckmantel einer "vorurteilslosen" Einseitigkeit, dem Humanismus geschieht. Ich empfehle, als Gegenstück zu Mâle [26] den Versuch einer Auseinandersetzung über "Mittelmeerglaube und Nordgesinnung" zu lesen, wie man ihn in offenen Briefen zwischen mir und Focillon in der vom Völkerbundinstitute für geistige Zusammenarbeit in Paris herausgegebenen Correspondance 4: "Civilisations" veröffentlicht findet.

Mit dem völkischen möchte ich nicht glatt den Nordstandpunkt verwechselt wünschen. Jahrtausende lang lässt der Glaube an die Gewaltmacht die Volksgemeinschaft nicht gegen die dem Hofe, der Kirche und Akademie angegliederten Gesellschaftskreise aufkommen, niemand hat trotz aller Astronomie Zeit, sich um das All zu kümmern, allen schweben tätig oder leidend lediglich die Rechte von Macht und Besitz vor Augen. Mit dieser Art Mass und Masstab musste die Menschheit auf die Dauer seelisch so herunterkommen, wie sie es jetzt (1935) ist. Der Untergang des Abendlandes wäre damit besiegelt. Vom Nordstandpunkt nimmt sich die Zukunft doch etwas anders aus.

Die Bezeichnung "Mittelalter" war einst eine Einteilungshilfe für jene kurze Spanne Zeit, in der man die Welt als Geschichte auffasste; es bedeutete den Mittelteil der sog. historischen Zeit. Heute, seit man beginnt, die Welt als Wesen anzusehen, wird sich die Bedeutung des Begriffes sehr verschieben, indem man alles, was zum Nordstrome gehört, als mittelalterlichen Einschlag und die Zeit seit dem Eintritte der indogermanischen Wanderungen als eigentliches "Mittelalter" bezeichnen dürfte. Die Neuzeit würde dann freilich erst heute, d. h. mit der Erkenntnis einsetzen, dass wir am besten täten, in unserer ganzen Gesinnung uns inniger als es die Macht jemals konnte, wieder dem Weltall einzuordnen und mit dem Indogermanischen näher Fühlung zu nehmen. Im Hinblick auf unseren verewigten Freund Kingsley Porter sei gesagt, dass seine etwas mystisch angehauchte Persönlichkeit in ihrer verträumten Art von vornherein jenem nordischen Wesen zuneigte, dem er sein Leben lang mit Vorliebe wissenschaftlich nachging, ohne freilich in seinem überlieferten Mittelmeer-

[26] *Revue de Paris,* 1916.

glauben Gewaltmacht und Norden trennen zu können. Dazu bedarf es des Verständnisses für das, was ich den heute vereisten "hohen" Norden nenne: Nordasien mit Alaska, Kanada und Grönland, die einzigen Festländer um den Nordpol.

Die Wendung vom eingebildeten Mittelalter, das ausschliesslich mit der Machtkunst des Mittelgürtels in Zusammenhang gebracht wird, zu seinem eigentlichen, ursprünglichen Nordwesen wird eintreten, sobald man sich überhaupt statt mit dem alten Orient zu beginnen, mit dem im Bewusstsein der gelehrten Welt nicht bestehenden *hohen* Norden zu beschäftigen anfangen wird. Haben wir bisher mit den Augen der Romanen gesehen und danach unser Denken eingerichtet, so muss in Zukunft der Nordstandpunkt für die im Norden lebenden Volksgemeinschaften und die von ihnen betriebene Wissenschaft massgebend sein, nicht nur bei den Deutschen, sondern ebenso bei den Skandinaviern, Angelsachsen und Slaven.

In der Kunstgeschichte, wie sie bisher geschrieben wurde, war ein Europa eigentlich erst da, seit es eine griechische Kunst gibt. In Zukunft werden wir Iran dazu nehmen und von Europa reden, seit Indogermanen vom hohen Norden und Osteuropa nach Hellas und Rom, Iran, Indien, China gezogen waren. Nach meinen Erfahrungen ist Europa der Ausgangspunkt der indogermanischen Bewegung (wobei Grönland nicht zu vernachlässigen sein wird) und hängt seit diesen Überlandwanderungen mehr mit Asien zusammen als es bis dahin mit seiner West-Küste und dem Atlantik auf dem Seewege mit Amerika und Afrika in Zusammenhang stehend zu betrachten war.

Wenn Europa der Erdteil ist, der zwischen Asien und Afrika hervorkommend sich am meisten dem atlantischen Kunststrome entgegenstreckt, der vom vereisten Kanada über den Osten Amerikas und den Atlantik nach dem Mittelmeere geht, dann ist Anfang und Ende seiner NW–SO streichenden Achse schwankend. Sieht man dagegen die Indogermanen etwa von Grönland kommend als diejenigen an, die zwischen Asien und Afrika überhaupt erst ein "Europa" schufen, dann geht die Achse eindeutig vom hohen Norden bis zum Pamir und darüber hinaus. Nimmt man aber vom Machtstandpunkte, wie bisher üblich, den alten Orient als Ausgangspunkt der europäischen Entwicklung, dann zählt noch Aegypten und Mesopotamien halb und halb zu Europa. Eine Folge dieser Ueberlegungen ist die, dass wir neben der bisher herrschenden Kunstgeschichte Europas vom Macht- bezw. Mittelmeerstandpunkt aus für die Zukunft eine andere vom Volks- und Nordstandpunkt treten lassen müssen, die von der hartnäckig geleugneten ursprünglichen Kunst des indogermanischen Nordens ausgeht und deren Schicksal im Kampfe mit der Machtkunst des Mittelgürtels verfolgt. Von diesem Standpunkt aus sind der alte Orient, Alexander, Rom und Karl Gegenspieler des Nordens und der eigentlich beharrende Träger der Entwicklung neben dem amerasiatischen und atlantischen, für uns der indogermanische, germanische und deutsche, skandinavische und angelsächsische Mensch, von dem wir auszugehen und dessen Zukunft auf Grund der in der Vergangenheit gemachten Beobachtungen wir vorzubereiten haben.

Das Kennzeichen der Entwicklung, das woran die Geschichte bisher ahnungslos vorüberging, ist der stete Kampf dieses neu in die Gürtel-Dreiheit Nord und Süd als Machtmitte eintretenden asiatischen, amerikanischen und europäischen Nordmenschen, den ich mit dem Vorstosse der Amerasiaten, Atlantiker und Indogermanen vom hohen Norden nach dem Festlande einsetzen lasse. Zuletzt sind die Indogermanen obenauf, altgriechische Kunst und altrömisches Recht sollten Hand in Hand behandelt werden, um uns in Europa selbst den Weg zurück nach dem Norden finden zu lassen, von dem beide gekommen waren. Dazu aber gesellt sich als das rauschende Quellgebiet des Glaubens Iran, das man zeitweilig besser zu Europa als zu Asien rechnen muss.

Ich könnte mir denken, dass bei den Amerasiaten am ehesten noch Ueberlieferungen der aequatorialen Urzeit, aus der alle Nordvölker ursprünglich herstammen, zu beobachten sein werden, weniger bei den Atlantikern und am wenigsten bei den Indogermanen. Wenn dann doch wie z. B. bei der Doppelgeschlechtigkeit von Ganymed und den Schicksalsgestalten Spuren uralten Herkommens ähnlich wie in der Vorliebe für die Tiergestalt auftauchen, so heisst das wohl, dass mehr von solchen Spuren da sein dürften, als wir vorläufig ahnen. Aber wir blicken jetzt nicht mehr zurück, sondern vorwärts.

Als ich 1922 auf einer nordamerikanischen Vortragsreise mein Buch "Die Krisis der Geisteswissenschaften" schrieb, das in der ersten, ganz ohne Kampfstellung durchgeführten Fassung von John Shapley übersetzt wurde, da dachte ich die Amerikaner mitzureissen zu neuen Forschungswegen. Es scheint aber, dass die Gelehrten dort noch nicht mit dem Erreichen und Ueberbieten der alteuropäischen Art fertig sind. Sie laden sich freiwillig all die Last einer hemmenden gelehrten Machtüberlieferung auf und beachten nicht, wie jung und unreif die sog. Geisteswissenschaften in Europa sind und noch immer in dem Glauben leben, Geschichte sei Wissenschaft. Aber dass die Europäer nicht verstehen wollen, wie sehr es auf die Dinge an sich, ihr Wesen, ankommt, wird man in wenigen Jahrzehnten kaum noch als im zweiten Viertel des zwanzigsten Jahrhunderts möglich halten.

In Harvard besteht ein Germanic Museum, von dem ich schon zur Zeit meiner Lowell Lectures im Museum of Fine Arts in Boston 1922 sagte, dass es im Grunde genommen lediglich die deutsche Bildnerei des Mittelalters in Gipsabgüssen vertrete; wenn es seinem Namen entsprechen wollte, müsste eine altgermanische, skandinavische und angelsächsische Abteilung, natürlich für alle Kunstzweige, dazu kommen. Heute gehe ich sehr viel weiter. Das Germanic Museum sollte nur der Anfang sein zum Ausbau auf das Indogermanische hin, dem ein atlantisches und ein pacifisches Museum an die Seite treten müssten, Amerika etwa in der Mitte und die beiden andern hochnordischen Kunstströme in den Flügeln.

Wenn man in Zukunft nicht mehr im engen "historischen," sondern über Menschentum und Menschheit im Rahmen des Erdkreises, aller Zeiten und Völker arbeitet, dann dürfte der zeitlich immerhin brauchbare Begriff "Mittelalter," falls man ihn überhaupt noch verwenden will, eine seltsame Verschiebung

erfahren, insofern, als wir dann wahrscheinlich richtiger darunter gerade die sog. historische Zeit als Ganzes verstehen werden, also vom Norden und dem Entstehen der Macht im mittleren Erdgürtel bis auf den Tag, an dem eine Neuzeit mit dem Eintritt der sachlichen Auffassung vom Wesen des Menschentums und der Entwicklung der Menschheit einsetzen wird. Die Anfänge *vor* diesem Mittela lter dürfte man dann vielleicht mit mehr Recht, als der Begriff heute gebraucht wird, als Altertum bezeichnen. Das Mittelalter beginnt dann, seinem allmählig deutlich werdenden Wesen entsprechend, mit jenen Zwischeneiszeiten, in denen zuerst Amerasiaten, dann Atlantiker, schliesslich Indogermanen den Norden verlassen und Asien, bezw. das Mittelmeer, schliesslich vor allem Europa selbst aufsuchen. Das Altertum würde somit Wesen und Entwicklung der Südmenschheit zu umfassen haben, unter der später die Amerasiaten und Atlantiker die Gewaltmacht von Gottes Gnaden aufrichteten.

Für mich ist die bisher "Mittelalter" genannte Zeit nach einer langen ernsten Lebensarbeit auf dem Gebiete der Forschung über Bildende Kunst eine nordische Angelegenheit, herbeigeführt zuerst im indogermanischen Sinne von Iran aus schon in hellenistischer und frühchristlicher Zeit, dann aber erst recht ins Rollen gebracht durch die sog. Völkerwanderung, also die letzte germanische, nach mehr als tausend Jahren auf die indogermanische Völkerwanderung und fast an zehntausend Jahre auf die atlantische folgend: der Norden ergreift damit nach der ersten Stufe des Machtgürtel und dem entscheidenden Entstehen der Weltreligionen wieder die Zügel, ringt mit der Kirche seit Kaiser Karl etwa und im sog. Romanischen, um schliesslich über das Germanische hinaus einen vollen indogermanischen Sieg zu feiern, der das Germanentum seelisch wieder zur ursprünglichen nordischen Höhe erhebt. Ich glaube nicht, dass irgend eine Blüte menschlichen Geistes, neben Hellas und Iran mit Indien und China, vor allem nicht die heutige von der Mittelmeermacht übernommene Geistigkeit, höher stehe als was aus dem Indogermanischen auf der Höhe des "Mittelalters" im europäischen Norden erblüht. Wir werden daher notwendig nachprüfen müssen, was der Begriff "Mittelalter," für die Zukunft für uns im Kern durch "Norden" ersetzt, zu bedeuten haben wird. In meinem Europawerke wird, was wir zeitlich Mittelalter im engeren Sinne nennen, "Werden und Blüte der germanischen Kunst" heissen. Die Weitung des Begriffes wird dann schon mit der Zeit von selbst kommen. Eines nur sollten wir uns sofort abgewöhnen: Das Wort Mittelalter, mittelalterlich im abfälligen Sinne zu gebrauchen. Jemand steht, meint man, im Mittelalter, denkt mittelalterlich, wenn er zurückgeblieben ist. Das ist, wie sich jetzt deutlich herausstellt, der Standpunkt des Machtmenschen, der vom alten Orient über Hellenismus und Rom einen Machtstammbaum auf Europa durchwachsen sieht. Ihm steht der Nordmensch in der Unbefangenheit des einfachen, schlichten Menschen gegenüber.[27] Ueberlassen wir es den Romanen, das Mittelalter ähnlich abfällig zu beurteilen, wie die Romantiker sich seinerzeit vor dem Begriff Barock gebeutelt haben. Man dürfte vielleicht empfinden, wie sehr es darauf ankäme, dass die Einteilung Alter-

[27] Darüber ausführlich in meinem Buche *Geistige Umkehr* (1938).

tum, Mittelalter und Neuzeit endlich ganz verschwände und an Stelle der Geschichte der Gewaltmacht von Gottes Gnaden sachliche Gesichtspunkte träten, die diese nun schon Jahrtausende alte Machtüberlieferung als eine Erkrankung der Menschheit erkennen liesse und endlich wieder zur Sache selbst, dem Menschentum, seinem Wesen und seiner nicht länger dem Machtwillen preisgegebenen Entwicklung zurückkehrte. Aber wem bringt man das heute schon bei?

Die Historiker haben das Denken dadurch von Grund auf verwirrt, dass sie die Dinge mit dem Verstande ausklügelten, nicht erst ihrem Wesen nach anschauten, zu betrachten suchten. Diese Schriftgelehrten haben vielfach mit einer von ihrem Lehrer auf der Universität geforderten Arbeit ihr ganzes Leben lang in allen möglichen Wendungen ihr Auslangen gefunden; das suchende Beobachten und peinlich genaue Vergleichen haben sie nicht planmässig geübt, weil sie es einfach nie gelernt hatten. Wenn sie in einer Urkunde fanden, dass da und dann durch den und den etwas geschah, dann kam es nur darauf an, diese neue Bestandtatsache geschichtsphilosophisch von allen Seiten ins Licht zu setzen; ihre Eigenbedeutung nach Wesen und Entwicklung aus Werten und Kräften zu betrachten und zu erklären, fiel ihnen nicht ein. Die Geschichte übersprang das Wesentliche und sein Werden. Wenn man die Welt erst einmal als Wesen betrachtet, verschieben sich Zeit und Raum derart, dass die Geschichte zum jüngsten Alltag von Gesellschaftsränken zusammenschrumpft, siegreich dagegen die Volksgemeinschaften emporsteigen, die nur aus Erdgürteln und Strömen der Urzeiten heraus zu erfassen sind. Es wäre wichtig, wenn die letzten Arbeiten Kingsley Porters über die irische Kunst bald vorgelegt werden könnten. Ich vermute, dass da auch bei ihm jene Wendung eingetreten sein könnte, wie ich sie selbst schon vor dreissig Jahren durchmachte.

Ich muss des Jahres 1904 gedenken, als ich zum ersten Mal in meiner Mschattaarbeit auf Iran und Seleukeia verwies; trotzdem gilt Mschatta heute noch für islamisch. Ich erinnere ferner an mein Amida von 1910; trotzdem gilt die islamische Kunst immer noch für einen Ableger der Antike statt des Iranischen. Und endlich verweise ich auf mein "Altai-Iran" von 1917, das die Selbständigkeit Sibiriens in der Bildenden Kunst feststellte; trotzdem bringt man dieses Skythisch-Sibirische, das ich jetzt amerasiatisch nenne, noch immer in Zusammenhang mit Hellas und Mesopotamien. Ich bin also vollständig darauf gefasst, dass das, was ich hier vorbrachte, noch in dreissig bis vierzig Jahren nicht geglaubt werden wird.

DIE MITTELSTELLUNG DER MITTELALTERLICHEN KUNST ZWISCHEN ANTIKE UND RENAISSANCE

HERMANN BEENKEN

HEUTIGER geschichtlicher Betrachtung sollte das Wort "Renaissance" als ebenso irreführend erscheinen, wie die für die älteren Stilperioden gebrauchten Worte "romanisch" und "gotisch." Ebenso wie das Romanische nicht römischen und die Gotik nicht gotischen Ursprungs ist, so ist auch in der Renaissance — oder der "Wiedererwachsung" wie sie Dürer genannt hat — in Wahrheit nichts wiedergeboren oder wiedererwachsen, es sei denn vielleicht das klassische Latein im Humanistenlatein. Man hat sich in jener Epoche zwar gerne antikisch drapiert und sich schon damit für antikischen Wesens gehalten, dass man die antiken Massstäbe an sich anlegte. Sind diese Massstäbe auch gewiss nicht bedeutungslos, so berühren sie doch noch keineswegs den eigentlichen Keim jenes Neuen, das im Europa, zumal im Italien, des 15. und 16. Jahrhunderts heraufwuchs.

Dies Neue muss als Neues begriffen werden und nicht als die Wiedergeburt eines Alten, die es in Wirklichkeit niemals gegeben hat. Dies ist die Forderung, die heute an jede tiefere geschichtliche Betrachtung der sogenannten Renaissance gestellt werden muss. Freilich steht auch dieses Neue auf älteren Grundlagen; aber nichts wäre einseitiger als diese Grundlagen allein in der Antike zu suchen. Die Renaissance steht auf den Schultern des Mittelalters, sie ist ein Kind des Mittelalters und ganz aus mittelalterlichen Voraussetzungen erwachsen. Was sie von der Antike trennt, ist eben das Mittelalter.

Das scheint eine Selbstverständlichkeit; aber diese Selbstverständlichkeit hat ihren tieferen Sinn, den sich klarzumachen keineswegs zwecklos ist. Es handelt sich ja nicht nur um eine zeitliche Trennung und Entferntheit von Antike und Neuzeit, sondern um eine innere. Das Mittelalter ist der notwendige Durchgang gewesen. Das in der Renaissance Neue hätte von den antiken Voraussetzungen allein her niemals entstehen können. Dies zu sehen ist wichtig.

Es ist wichtig vor allem, um die abendländische Kunstgeschichte, die abendländische Geistesgeschichte überhaupt als etwas Einheitliches und Sinnvolles zu begreifen. Das was diesem geschichtlichen Vorgange die Einheit und den Sinn gibt, ist der Entwicklungsgedanke. Geschichte von Geistigem ist in der abendländischen Kultur nie eine blosse Aneinanderreihung von Fakten gewesen, auch nicht ein blosser Ausschnitt aus einer grösseren Lebenseinheit, der Gesamtkultur eines Volkes oder einer Zeit, so wie die Historiker des 19. Jahrhunderts es gerne verstanden. Vielmehr entwickelt das Geistige sich schon als solches, seine Strukturen und Formen wandeln sich sinnvoll. Dies Sinnvolle aber ist nur verstehbar, wenn man einmal methodisch die Totalität des gesamtgeschichtlichen Lebens ganz aus den Augen lässt und nur auf die Sonderentwicklungen bestimmter Gebiete des Geistigen den Blick richtet.

Auf die Möglichkeiten kommt es hier an, nicht auf die Fülle der Wirklichkeiten. Dass die geprägten Formzusammenhänge der Renaissance erst auf Grund von entsprechenden mittelalterlichen möglich geworden sind und nicht schon auf Grund antiker Voraussetzungen, dies muss gesehen werden. Nicht erst in der zeitlichen Tatsächlichkeit ihrer geschichtlichen Verwirklichung, sondern schon als reine Möglichkeiten stufen gewisse Gebilde des Geistes sich sinnvoll. Dies ist es, was wir meinen, wenn von geschichtlicher Entwicklung innerhalb der abendländischen Kulturwelt die Rede ist.

Die Faktoren der Wirklichkeit sind die Träger dieser Entwicklung. Erst die Menschen sind es, die das geistig Mögliche verwirklichen. Sie haben selbst ihre bestimmten Möglichkeiten, dadurch dass sie an einer bestimmten Stelle der geschichtlichen Zeit stehen, an bestimmte Voraussetzungen gebunden sind. Und zu diesen Voraussetzungen gehören auch ihre Individualeigentümlichkeiten, ihr Nationalcharakter, die Wesenszüge des ihnen schulmässig Ueberlieferten und Anderes. Alles dies bedingt jeweils die besondere hier und dort gegebene Möglichkeit mit. Bald sind die Völker des Südens, bald die des Nordens Träger der für den abendländischen Gesamtverlauf entscheidenden Teilentwicklung gewesen. Im Mittelalter wurde auf deutschem und auf französischem Boden Grundlegenderes als in Italien geleistet. Insofern ist zu sagen, dass auch die überall das Mittelalter innerlich voraussetzende italienische Renaissance ohne die Leistung des germanischen Nordens nicht möglich gewesen wäre.

Hier aber ist es die Aufgabe, nicht nur Behauptungen aufzustellen, sondern mit bestimmten Fragen an die überlieferten Denkmäler selber heranzutreten, die uns ihre entwicklungsgeschichtlich betrachtet wesentlichen Eigentümlichkeiten aufdecken sollen. Dabei werden schon innerhalb des Aufgabenkreises einer rein formgeschichtlichen Stilbetrachtung gewisse Abstraktionen vollzogen werden müssen, Abstraktionen rein in der Sphäre des Anschaulichen. Die sichtbare Form wird ganz auf ihren ureigensten Sinn hin betrachtet, der ist, Räumlichem eine bestimmte Ordnung für das Auge und dem Auge wieder eine bestimmte Orientierung im Raume zu geben. Wie dies gemeint ist, lässt sich am besten durch tatsächlich durchgeführte Vergleiche von Stil und Stil deutlich machen.

Im folgenden sollen Formzusammenhänge der mittelalterlichen, besonders der romanischen Kunst mit solchen der Renaissance und der späten Antike verglichen werden, um zu erkennen, inwiefern jeweils das Spätere auf dem Früheren beruht. Dabei soll es keineswegs darauf ankommen, den romanischen Stil gegen die benachbarten Stile, das Frühmittelalterlich-Vorromanische und das Gotische, eindeutig abzugrenzen oder auch die Frage nach etwaigen östlichen Voraussetzungen dieses Stiles zu stellen. Zu umstrittenen Fragen wird hier überhaupt nicht Stellung genommen. Gefragt wird nur, inwiefern gewisse Formmöglichkeiten des romanischen Stils gegenüber denen der Antike und inwiefern solche der neueren Kunst gegenüber mittelalterlichen und antiken wirklich neue, grundlegend neue Möglichkeiten gewesen sind. Gerade das Ausserachtlassen der Beziehungen zu den benachbarten Stilen, das natürlich letztlich

nur ein vorläufiges sein darf, soll dazu führen, Entwicklung im grossen zu sehen.

Wir beginnen also etwa zu fragen: Wie wird bei der Aussenansicht einer romanischen Chorpartie mit drei Apsiden wie *St. Aposteln in Köln* (um 1200) von den *architektonischen Formen* das Auge geführt (Fig. 1)? Zunächst wird man sehen müssen, wie diese Führung durch die Arkaden in den verschiedenen Geschossen an den runden Flächen des Baues entlang, in der Richtung dieser Flächen geschieht. Dabei wird die Möglichkeit, das Auge zu führen, ihm bestimmte Bewegungen in der Fläche nahezulegen, immer wieder dadurch gewonnen, dass Formen da sind, die nicht einfach Fläche sind, sondern sich aus der Fläche herauswenden: die Pilaster, die vorgelegten Säulen zum Beispiel. Hier wird vom Auge eine Gegenbewegung gegen die Fläche vollzogen, der Blick steigt von der Grundfläche des Reliefs in eine höher gelegene Reliefschicht, dies aber nur, um dann auch in dieser durch die verbindenden Arkaden die Fläche als das alle Bewegung Leitende doch wieder bestätigt zu finden.

Vergleicht man mit diesem romanischen Bau einen ähnliche Ansichten bietenden Zentralbau der Renaissance wie *S. Maria della Consolazione bei Todi* (Fig. 2), so hat er im ganzen sowohl wie in jedem Teilabschnitt anderen Charakter. Alle Fläche ist jetzt durch das gliedernde Relief in begrenzte Teilflächen zerlegt worden, diese Teilflächen haben ihre bestimmte Proportion in sich, sie sind schon in sich ruhend geworden. Das gilt zumal von dem Obergeschoss, in das Fenster einschneiden, um die aus der Wand eine plastische Rahmung herausspringt. Das Relief ist hier stets von zentralen Mitten aus in sich zusammengehalten. Um diese Mitten springt es aus der Fläche heraus, ohne wieder auf eine bindende Flächeneinheit in der vorderen Reliefschicht überzuleiten. Um die Pilaster mit ihren kräftig abgliedernden Kapitellen und ihrer Verkröpfung im Gebälk steht es im Grunde nicht anders. Mit anderen Worten: Die Wand treibt ein Relief aus sich heraus, das ihr ein "Gesicht" gibt, ein "Gesicht" aus der einseitigen Richtung der Wandfläche selber heraus. Das Auge wird immer wieder von Flächengrenze zu Flächenmitte weitergeleitet, und jedes Mal wird es aufs neue auf die Gegenrichtung zur Fläche, die Relieftiefenachse, verwiesen. Dieser ist nunmehr eine zentrale Bedeutung gegeben, indem ja sie gleichsam überhaupt erst die Fläche um sich zu sammeln scheint. Diese beherrschende Rolle der Relieftiefenachse hat es vor der Renaissance in der Baukunst niemals gegeben.

Auch in der *hellenistisch-römischen Baukunst* der ersten nachchristlichen Jahrhunderte gab es sie nicht, so sehr auch deren Wandgliederungen, rein was die verwendeten Formmotive und Formkombinationen betrifft, oft dem, was wir in der Renaissance sehen, nahezukommen scheinen. Der entscheidende Unterschied zwischen spätantiker und neuerer Baukunst von der Renaissance bis zum Spätbarock liegt in dem völlig verschiedenen Verhalten zur Fläche. Für die neueren Baumeister ist es stets sie, die alle ausspringenden Formen trägt, sammelt und an sich hält: Flächenabschnitt und Flächenabschnitt sind durch die trennenden und zugleich verbindenden Gliederungen in eine feste rhythmische Spannungsbeziehung zueinander gesetzt. In der Spätantike fehlt diese

Spannungsbeziehung durchaus: die im Wandrelief ausgegliederten Wandab-
schnitte sind in sich keine festen Grössen; auch fehlt es wohl immer an einer
einheitlichen Reliefgrundfläche, die Träger und Ausgang aller plastischen
Bewegung wäre. Was etwa will man bei der bekannten Wanddekoration des

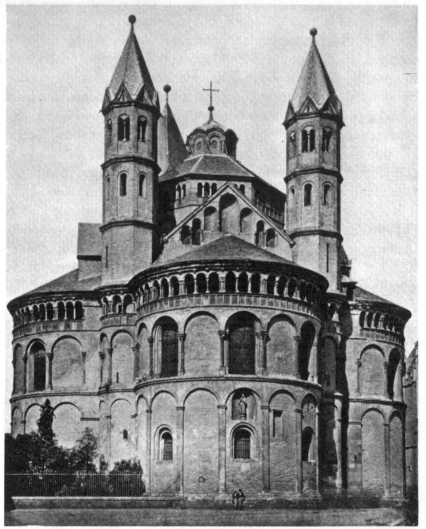

Frith's Series

FIG 1. KÖLN, APOSTELKIRCHE

kleinen Tempels von *Baalbek* als Reliefgrund bezeichnen: die Fläche über den
Arkaden des unteren Geschosses oder die hinter ihnen? Keine von beiden ist ja
mit der Grundfläche im oberen Geschoss in eine für das Auge eindeutige Bezie-
hung gebracht, obgleich eine einzige Halbsäulenordnung beide Geschosse um-
schliesst. Und wodurch unterscheidet sich der so "barock" bewegte Rundtempel
von Baalbek von jedem Gebilde des wirklichen Barock? Dadurch, dass die
Fläche des runden Kernbaues selber an der Bewegung der über den vorgesetzten
Säulen konkav einschwingenden Gebälkabschnitte überhaupt keinen Anteil

nimmt. In jedem vergleichbaren neueren Barockbau würde die Fläche selber als das alle Formbewegung Tragende in Schwingung versetzt worden sein.

Diese der antiken Baukunst unbekannte Eigenbedeutung der Fläche hat das, was in der mittelalterlichen Baukunst mit der Fläche geschah, zur Vorausset-

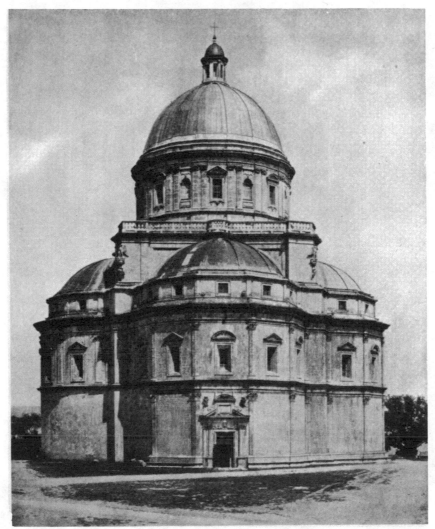

FIG. 2. TODI, S. MARIA DELLA CONSOLAZIONE

zung. Man kann sich das am deutlichsten machen durch eine Betrachtung der Wandsysteme kirchlicher Innenräume. Schon in den einfachen Arkadenwänden der Mittelschiffe von *altchristlich-frühmittelalterlichen Basiliken* (Fig. 3) ist gegenüber allem Antiken ein Neues geleistet. Die Säule ist durch die übergreifende Arkade ganz der höheren Einheit: Wand einbezogen. Die Arkadenfolge zwingt unseren Blick zu einer Bewegung, die sich nur in der Wand abspielt und sie überhaupt nicht verlässt. Die Wand ist nicht mehr einfach nur da-seiende Wand, sondern richtungsbetonte Wand, das ist das Neue. Richtungsbetont ist zwischen den

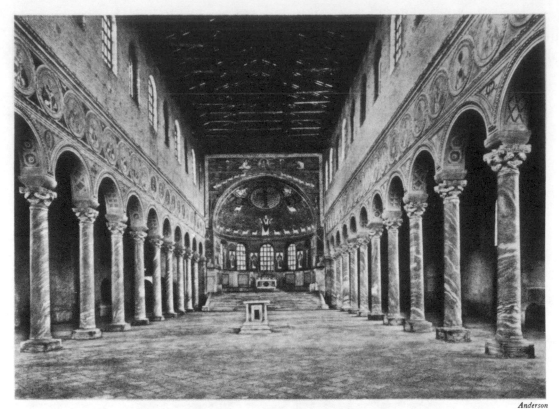

Anderson

FIG. 3. RAVENNA, S. APOLLINARE IN CLASSE

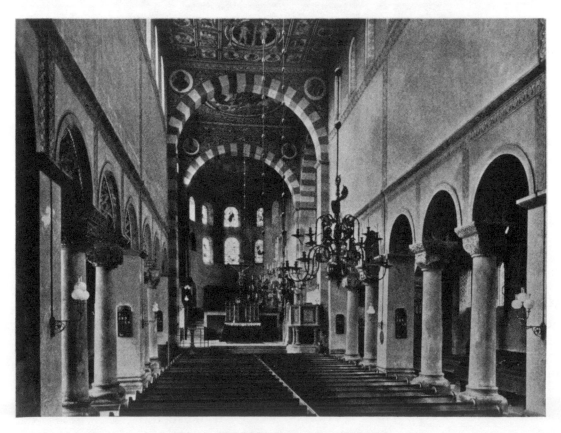

FIG. 4. HILDESHEIM, ST. MICHAEL

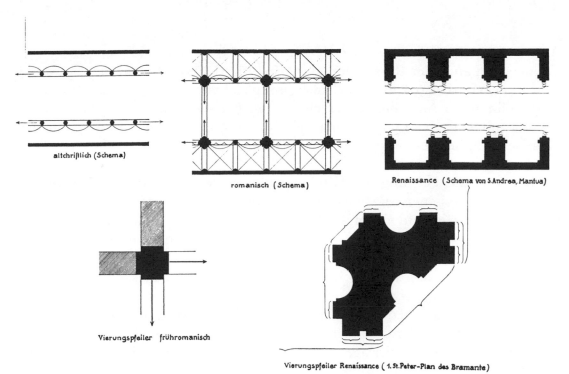

altchriſtlich (Schema)

romanisch (Schema)

Renaissance (Schema von S.Andrea, Mantua)

Vierungspfeiler frühromanisch

Vierungspfeiler Renaissance (1. St.Peter-Plan des Bramante)

FIG. 5. SCHEMATA VON KIRCHENSCHIFFEN UND VIERUNGSPFEILERN

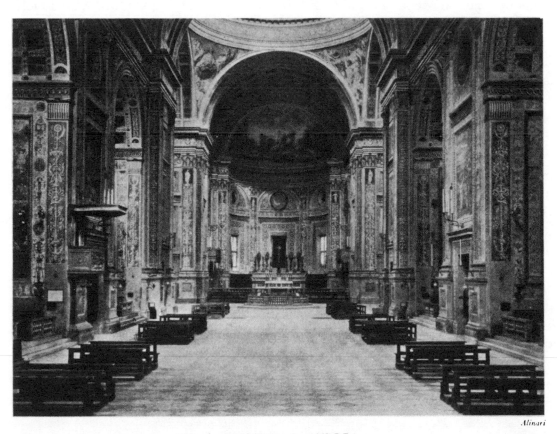

Alinari

FIG. 6. MANTUA, S. ANDREA

Wänden nun auch der Raum, und zwar einseitig richtungsbetont auf Apsis und Altar hin. Mit den Arkaden ist dem Raum gleichsam ein Schrittmass gegeben, mit dem ihn unser Auge links und rechts in gleicher Weise abzuschreiten vermag. Eine Ordnung in der Querrichtung des Raumes, die zu der Ordnung in der Längsrichtung in Beziehung gebracht worden wäre, ist in der altchristlichen Basilika dagegen noch nicht geschaffen.

Hier setzt die Leistung der Kirchenbaukunst des eigentlichen Mittelalters, zumal der romanischen, ein. Es ist nötig, hierbei an sehr bekannte Dinge zu erinnern, die nur jetzt in einem weiteren Zusammenhang gesehen werden sollen. Was ist schon damit gewonnen, dass in Räumen wie dem von *St. Michael in Hildesheim* (Fig. 4) ein Langhausmittelschiff sich mit einem gleichbreiten und gleichhohen Querschiff derart verkreuzt, dass der Verkreuzungsbezirk, die "*ausgeschiedene Vierung,*" ein abgegrenzter Raumbezirk eigenen Charakters geworden ist? Mit dem längs- und dem quergerichteten Raume gleichzeitig haben sich auch die Wände verkreuzt, indem sie sich über die Vierungsecken hinaus fortsetzen, unten als Vierungspfeilervorlagen nur um ein Weniges, oben als Vierungsbögen über die volle Breite des durchkreuzten Raumes hinüber. Diese fortsetzenden Formen erscheinen zwar, zumal wenn Halbsäulen und plastische Profile hinzutreten, immer mehr als wirklich ausgegliederte Glieder; die Verbindung mit der Wand, aus der sie sich ausgegliedert haben, ist dennoch die ursprüngliche, die nicht übersehen werden darf.[1] Jetzt ist ein Richtungsgegensatz sichtbar gemacht: zur Bewegung in der Fläche tritt eine Bewegung aus der Fläche heraus. Dies aber nun nicht mehr im Sinne des nur körperhaften spätantiken Gliederreliefs, das gar nicht die richtungsbetonte Fläche hinter sich hat. Jetzt sind es Räume, die sich verkreuzen, Räume von denen zumindest das Langhausmittelschiff mit seinen begleitenden Wänden seinen entschiedenen Richtungscharakter durchaus gewahrt hat. Dem Auge wird in der ausgeschiedenen Vierung die Querrichtung des Raumes als zu der Längsrichtung in einer geordneten Beziehung des Richtungsgegensatzes stehend sichtbar gemacht.

Dieser Prozess ist in der Weiterentwicklung der romanischen Baukunst folgerichtig fortgeführt worden. Was mit der Vierung geschah, geschah auch mit anderen Teilen des Raumes, vor allem trat mit der Wölbung eine neue Möglichkeit der Ordnung auch in der Deckenzone hinzu. Es ist in unserem Zusammenhange einerlei, wann, wo oder wie die einzelnen Elemente des romanischen Stils, etwa der Bündelpfeiler, das Kreuzgratgewölbe, die Emporenarkatur oder Anderes als einzelne ihren Ursprung gehabt haben. Es ist hier auch einerlei, in welchen Kombinationen die Elemente im romanischen Stil überhaupt haben auftreten können. Wichtig ist es, ihre formgeschichtlich neue Leistung zu erkennen und aus sich heraus zu verstehen. Zu verstehen etwa, wie im romanischen Bündelpfeiler (Fig. 5) wiederum ein auf den Gesamtraum bezogenes Sichverkreuzen der räumlichen Grundrichtungen sichtbar gemacht ist, ähnlich wie auch schon in einer so typisch romanischen Einzelform wie dem Würfelkapitell oder vor allem im romanischen Kreuzgratgewölbe, das, mit jedem antiken

[1] Vgl. H. Beenken, "Die ausgeschiedene Vierung," *Repertorium für Kunstwissenschaft*, LI, S. 226.

verglichen, in einem ganz neuen funktionellen Zusammenhang steht. Immer aber ist es so, dass, so sehr auch die Gegenrichtung neue Macht und Betonung gewonnen hat, die Fläche selber nie ihren Charakter verliert, richtungsbetonte Fläche zu sein. Im Gegenteil: dadurch, dass an bestimmten den Raum aufgliedernden Stellen, etwa dort wo die Vorlagen der Wand vorgesetzt sind, der Richtungskontrast zur Wand deutlich betont ist, empfängt auch die Wandfläche selber Bestätigung und Nachdruck als Fläche. Und was bedeutet es vollends an Steigerung der in der Fläche sichtbar gemachten Richtungswerte, wenn etwa zwischen Arkade und Fenster jeweils von Vorlage zu Vorlage noch eine Gruppe von Emporenarkaden verbindend hinüberläuft, Emporenarkaden, die unter Umständen ebenfalls wiederum durch Bündelpfeiler mit Vorlagen oder auch durch trennende Pfeilerchen, also Wandstücke aufgegliedert erscheinen?

Es ist keineswegs nötig, hier die ganze Fülle der Möglichkeiten des Romanischen ins Auge zu fassen. Es genügt, nur wenige dieser gegenüber aller älteren Baukunst so neuen Möglichkeiten zu sehen. Worauf es ankommt, ist, dies alles in seinem formalen Sinn zu begreifen, zu verstehen, dass die künstlerische Ordnung hier auf Dimensionen übergegriffen hat, die sich in aller älteren Baukunst der Ordnung entzogen. Dies im Auge behaltend, wird man dann weiter die in der neueren Baukunst geschaffenen und ihr spezifischen Wand- und Raumordnungen nach ihrem Sinn zu befragen haben. Die von *Albertis S. Andrea in Mantua* (Fig. 6) etwa, jener 1472 begonnenen Kirche, in der zum ersten Male eine rhythmische Folge von in feinster Abgewogenheit aufeinander abgestuften Wandabschnitten auf beiden Seiten des Schiffes erscheint. In dieser Folge ist es so, dass ein in einer weiten Arkade sich öffnender Wandabschnitt immer von zwei schmaleren mit niedrigen Türen unter nur füllenden Rahmenflächen flankiert wird, bis zu den leise vorspringenden Flächen der Vierungspfeiler hin. Alles ist jetzt darauf angelegt, die Mitte als in sich ruhend und die Formen auf sich beziehend erscheinen zu lassen, die Mitte als Raum in der räumlichen, die Mitte als Bogen in der körperlichen Ordnung der Formen. Mitte ist überall dort, wo links und rechts symmetrisch Begleitendes ist, also durch die rahmenden Pilaster auch im einzelnen Wandabschnitt schon. Alle diese Wandabschnitte haben wie am Aussenbau von Todi, hier nur noch deutlicher, ihr Gesicht aus der Fläche heraus. Das Relief ist um eine Reliefmittelachse gesammelt, die richtungsmässig senkrecht zur Wand steht und in den flankierenden Kapellen gleichzeitig zur Raumachse wird.

Das nicht mehr einseitig richtungsbetonte Relief wendet sich im ganzen gegen den Raum, hält ihn fest, so dass er nicht mehr zu entgleiten vermag, vielmehr selber zu einem ruhenden wird. Auf beiden Seiten des Raumes hat sich die Wand raumwärts gewendet, Wandrichtung und Reliefrichtung sind nicht mehr wie in der romanischen Baukunst nur an bestimmten Stellen — grundrissmässig gesehen gleichsam punktuell — zueinander in Kontrast gebracht worden, vielmehr sind sie jetzt überall da, was wir damit ausdrücken, dass wir sagen: das Relief ist zum Gesicht der Fläche geworden. Tatsächlich ist der Kontrast: Fläche — Tiefe, natürlich auch hier noch immer nur an bestimmten

Stellen wirklich vorhanden, dort eben, wo tatsächlich Formen aus der Fläche herausspringen. Indem aber dieses Ausspringen des Reliefs überall auf ruhende Mitten bezogen ist, ist es gleichsam für die Fläche im ganzen verbindlich und exemplarisch geworden. Die Fläche ist nicht mehr einseitig, auch nicht nur zweiseitig nach Horizontale und Vertikale richtungsbetont, sie trägt die grossen Grundrichtungswerte des Raumes schon im ganzen in sich.

Dies ist es, was sie befähigt, zum Raum selber in eine ganz neue Beziehung zu treten. Sie saugt ihn fest an sich, indem sie überall ihr rhythmisch geordnetes Relief in ihn vorschickt, sie verzahnt sich mit ihm, fasst ihn, gibt ihm ihre eigene, rhythmisch in sich ruhende Gliederung und wird nun erst in einem eigentlichen Sinne zum Gefässe des Raums. Auch in der Deckenzone, die — in S. Andrea heute nicht mehr im alten Zustand erhalten — als Kassettentonne durchgebildet gewesen sein muss. In *romanischen* Kirchen war der Raum an bestimmte einseitig das Auge führende, sich hier und dort nur durchdringende Bewegungsbahnen gebunden. In der Horizontalrichtung etwa an die Arkaden von Erd- oder Emporengeschoss oder an geschossteilende Simse. In der Vertikalrichtung an Pfeilervorlagen, die zugleich die Gegenrichtung zur Wand sichtbar machten. Im Gewölbe verkreuzten sich Längs und Quer, sei es dass eine Tonne mit Gurten gegliedert war, sei es, dass in der Form des Kreuzgratgewölbes zwei Tonnen einander durchdrangen. Gerade die Verkreuzung der Richtungen machte die bis dahin so einseitige Richtungsbetontheit nur umso nachdrücklicher. Immerhin wurden auf diese Weise schon Beziehungen über den Raum hinüber geschaffen, Beziehungen auch von der Fläche zum Raum. Dies alles aber hat nicht die Beziehungssättigung, die in der neueren Baukunst gegeben ist. Erst in ihr tritt ja die Fläche nie mehr einfach als Fläche, als zweidimensionales, sondern grundsätzlich überall als dreidimensionales Orientierungssystem dem Raum gegenüber.

Möglich geworden sind diese neuen rhythmischen Raum- und Flächenordnungen aber nur dadurch, dass das romanische und — wovon hier nicht gehandelt werden soll — das gotische System der Ordnung vorausgesetzt sind. Die Fläche musste zunächst einmal in sich selber als festes Beziehungssystem für Räumliches und als feste Kontrastfolie jeglicher Dreidimensionalität ausgespannt werden, ehe sie sich als ganze mit Tiefenwerten zu durchsetzen begann. Oder anders gesagt: die romanische Fläche hat durch ihr Relief schon räumliche Tiefenwerte in sich, sie ist ja durch und durch Mauer und Masse, die fortwährend plastische Formen aus sich ausgliedern kann. Sie befängt aber das Dreidimensionale in sich, solange sich nicht eine Richtungsverkreuzung vollzieht, sie lässt die wesentlichen Formbewegungen sich in ihr, der Fläche selber, vollziehen. Wenn nun in der Renaissance alle diese Bewegung aus ihr heraustritt, so dass sie ein "Gesicht" empfängt, so setzt das voraus, dass sie zunächst einmal überhaupt schon Bewegung in sich gehabt hat, dass sie also die Fläche einer in sich geordneten und zugleich in sich differenzierungsfähigen Masse gewesen ist. In der spätantiken Baukunst war aber eben dies alles noch durchaus nicht der Fall.

Man kann schon im einzelnen sehen, dass ein *Vierungspfeiler* der Renaissance, etwa der der Bramantischen Entwürfe zu *St. Peter in Rom*, den schlichten Wand-durchkreuzungs-Vierungspfeiler der frühen Romanik mit seinen nur zwei Vor-lagen voraussetzt (Fig. 5). Der Renaissancevierungspfeiler ist nach allen Rich-tungen auf rhythmisch gegliederte Flächenzusammenhänge bezogen, er hat schon selbst ein Gesicht, wohin auch er sich wendet. Er hat ein reiches Relief aus sich herausgegliedert, das überall auf feste Mitten in sich selber wie auch ausserhalb seiner bezogen ist. Der *romanische Vierungspfeiler* hat nur die schlichten Vorlagen als Träger der Vierungsbögen aus sich herausgegliedert; aber dass er dies getan hat, dass er überhaupt nach bestimmten Richtungen des Raumes eine feste Beziehung gesucht hat, das ist die Voraussetzung für alles Spätere geworden.

Entsprechend ist auch die romanische *Vierung als Raum* Voraussetzung für die überkuppelte Renaissancevierung als Raum. Die romanische Vierung ist in ihren Anfängen ein reiner Durchkreuzungsbezirk. Längs und Quer, Horizon-tal und Vertikal durchdringen sich hier, nicht anders wie sie sich auch in der entsprechenden Form des romanischen Aussenbaues durchdringen, dem auf gleichhohen Satteldächern aufruhenden Vierungsturm quadratischer Form[2] (St. Michael in Hildesheim, alter Zustand). Die Renaissancevierung ist dem gegenüber weit mehr: ein in sich selbst ruhendes, nach den vier Hauptrichtungen des Raumes in den Kreuzarmen und nach oben in Tambour und Kuppel aus-strahlendes Zentrum, auf das sich alle Teile des Baues rhythmisch beziehen. Der Zentralbau ist das freilich nur selten verwirklichte Ideal dieses Stils. In ihm ist der Baukörper in den entscheidenden Raumrichtungen gleichmässig festgelegt, seine Vierung ist gleichsam als die Mitte des Kosmos gesehen, wobei der Hauptvierung Nebenvierungen in den Winkeln der Kreuzarme sich rhyth-misch angliedern können, Nebenvierungen, die nun wieder ihrerseits ausstrahlen können, so wie es Bramante für St. Peter vorsah. Aber auch dies alles ist nur durch den Vorausgang des Romanischen möglich geworden. In der *romanischen Vierung* hat sich ja zum ersten Male aus dem Gesamtraum ein aufrechter und in diesem seinem Aufrechtsein betonter Raumteil herausgegliedert, der in den vier Hauptrichtungen unter Bögen und zwischen Vorlagen geöffnet erscheint. Und auch die romanische Vierung ist im Laufe ihrer Entwicklung allmählich zu etwas wie einem Zentrum geworden, indem sie sich in einer Kuppelzone nach oben über sich selber hinausdehnte, nachdem sie in der Frühzeit allenfalls nur ein an die Begegnungsstelle von Langhaus und Querhaus gestellter und in vier Bögen geöffneter Turmbau gewesen war.

Das Motiv der Kuppel über vier bogenverbundenen Pfeilern ist als solches freilich viel älter als die romanische Kunst. So wie es uns etwa in der *byzantini-schen Baukunst* des 6. Jahrhunderts begegnet, gehört es natürlich ebenfalls zu den wesentlichen Voraussetzungen jedes Renaissancekuppelbaues mit quadrati-scher Vierung. Dort aber — in den *Sophienkirchen* von *Konstantinopel* und *Saloniki* oder in der *Hagia Irene* etwa — ist noch nicht die entscheidende Zer-

[2] Der der Vierung freilich nur im Zusammenhange einer Basilika mit pultdachgedeckten Seitenschiffen entspricht, vgl. dazu Beenken, a.a.o., S. 268.

gliederung der die Kuppel tragenden Massen erfolgt: es gibt horizontale Gesimse; aber es gibt noch nicht die Vereinheitlichung in der Vertikale von der Vierungsecke aus, nicht die durchgehende richtungsmässige Differenzierung. Erst im Romanischen sind die Richtungsgegensätze Längs und Quer, Horizontal und Vertikal als die das Raumbild von Grund auf bestimmenden wirklich sichtbar gemacht. Dies alles ist in jedem Renaissancekuppelbau mit enthalten. Enthalten und zugleich überwunden.

Noch an anderen Stellen ganz andersartiger Renaissancekirchenräume kann man sich das, was hier wesentlich ist, sehr gut anschaulich machen. *Brunellesco's Florentiner* Kirchen: *S. Lorenzo* und *S. Spirito*, haben die rhythmische Travee der klassischen Renaissance in ihren Mittelschiffen noch nicht, sie lehnen sich in ihrem äusseren Formenapparat an Antikes und antikisierend Frühmittelalterliches an. Sie sind im Sinne der Renaissance, was die Vereinheitlichung des Gesamtraumes betrifft, noch primitiv; ganz Wesentliches aber ist hier nun in den *Seitenschiffen* geschehen. Das Seitenschiff der *altchristlichen* Basilika (Fig. 7) ist in der Querrichtung völlig formlos, es hat sein Schrittmass allein in der Längsrichtung durch die Arkaden gegen das Mittelschiff hin. *Brunellesco's* Seitenschiffe (Fig. 8) sind dagegen in kleine mit sogenannten böhmischen Kappen gedeckte quadratische Joche zerlegt. Wichtig ist, dass hierbei Längs und Quer in ein völliges Gleichgewicht zueinander gebracht worden sind. Jede einzelne Säule gibt dem Auge gleichmässige Anregungen, über sie hinausgehend in der Längsoder in der Querrichtung einem der Bögen zu folgen, die in der Gewölbezone das einzelne Raumjoch umgrenzen. Immer wieder wird das Auge diese Grenzen abmessen und einander gleichwertig finden, und ebendadurch ist schon der einzelne Raumteil in sich ruhend geworden. Die einzelne Säule aber ist durch die Bögen zum Raum nach allen Richtungen in ein festes Verhältnis gebracht worden, wobei wichtig ist, dass sie sich nunmehr auch als Halbsäule auf die Seitenschiffaussenwand projiziert. Durch diese Festlegung der Arkadensäulen von den Seitenschiffen her ist dann indirekt auch dem Mittelschiff und damit dem Raumganzen eine neue Klarheit und Sicherheit in allen Dimensionen gegeben.

Wieder war es die *romanische* Baukunst, die Entscheidendes vorbereitet hat. *Gewölbte Seitenschiffe* etwa wie die von Maria Laach (Fig. 9) haben zwar keineswegs die allseitig gleichmässige Raumbezogenheit der Arkadenstützen gegen das Mittelschiff hin. Vielmehr durchdringen sich in der Pfeiler- und in der Gewölbezone das Längs und das Quer, einander ungleichwertig, von Grund auf. Jeder Gewölbeabschnitt ist nicht in sich ruhend, sondern Ausschnitt aus der grösseren, das ganze Seitenschiff überspannenden Tonne, die über jeder Arkade von gleichhohen Gegentonnen durchkreuzt wird. So sind es also nur Durchkreuzungsbezirke, die von den vorgelegten Bögen gegeneinander abgegrenzt sind, wobei auch noch Bögen in der Längs- und Bögen in der Querrichtung durchaus Verschiedenes sind. Das Längs überwiegt wie im Altchristlichen; aber dass das Quer jetzt auch da ist, dass es zum Längs in eine eindeutige, überall sichtbare Beziehung gebracht ist, dass der Raum nun auch seiner Breite nach eine feste, von

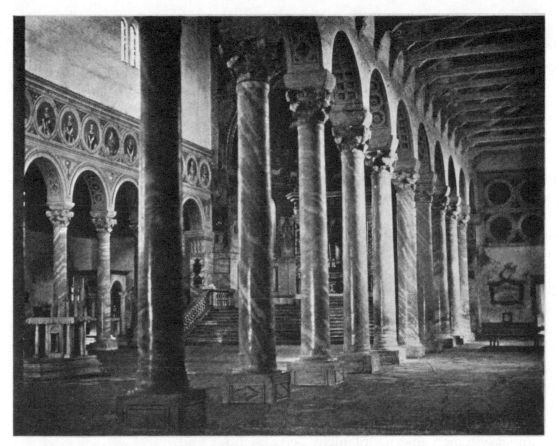

FIG. 7. RAVENNA, S. APOLLINARE IN CLASSE

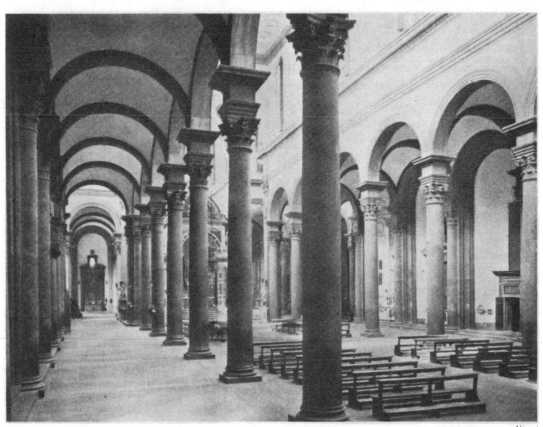

Alinari

FIG. 8. FLORENZ, S. SPIRITO

den Bögen im Gewölbe her legitimierte Proportion empfangen hat, das ist das Neue, was, im grossen gesehen, Lösungen wie die Brunellesco'schen überhaupt erst möglich gemacht hat.

Im Zusammenhange dieses Aufsatzes müssen wir uns mit Andeutungen begnügen. Was für die Architektur deutlich zu machen versucht wurde, gilt nicht anders auch für die übrigen Künste. Die Unterschiede zwischen römisch-hellenistischer und neuerer *Malerei* beruhen zum allerwesentlichsten auf dem verschiedenen Verhältnis zur Fläche. Wie die spätere Antike über die Fläche dachte, wird am deutlichsten in den architektonischen Wandgliederungssystemen des *vierten pompejanischen Stils* (Fig. 10). Die Wand ist hier für den Maler nichts wie eine Sphäre tiefenhafter Raumillusion, die er dadurch hervorruft, dass er jede Erinnerung an die tatsächlich da-seiende Wandfläche zu tilgen versucht. Die Malerei schafft sich ihre eigene Architektur, die die reale vernichtet, indem sie alles Feste in Raumtäuschung auflöst. Die Formen dieser gemalten — gelegentlich wohl auch in flachem Relief dargestellten — Architektur springen vor und zurück; aber dieses Vor- und Zurückspringen setzt in ganz verschiedenen Raumschichten an. Fläche wird fortwährend sichtbar; bald weiter vorne, bald weiter hinten; die Fläche der Wand selber aber ist niemals gemeint. Sie existiert als künstlerisch Positives nicht für den Maler, ebenso wie auch das ganz verleugnet wird, was sich real in ihr befindet: Öffnungen, die von den gemalten Schmucksystemen überhaupt nicht berücksichtigt sind.

Verglichen mit solchen antiken Dekorationen hat es jeder malerische Wandschmuck der *Renaissance* oder des Barock anders gehalten. Jetzt ist die Fläche Ausgang und Grundlage aller Raumillusion. Erst wenn die Fläche festgelegt ist, vermag sich hinter ihr ein Raum zu vertiefen, vermag sich unter Umständen auch vor ihr noch eine Sphäre der Illusion zu entwickeln, etwa indem gemalte Gestalten vor eine gemalte architektonische Gliederung treten wie schon in den Mantuaner Fresken Mantegnas und dann immer wieder durch den ganzen Barock hindurch bis zu Tiepolo hin. Die Fläche ist der tragende Reliefgrund für das, was aus ihr herausspringt, sie ist die Bildebene für das, was hinter ihr räumlich erscheint. Immer wieder wird sie durch rahmende Formen bekräftigt, die zu entwickeln auch die realen Öffnungen von Fenstern und Türen stets willkommene Gelegenheit bieten.

Jede Malerei zwischen 1400 und 1800 setzt im kleinen wie im grossen die Fläche voraus. Wie hat in Italien bereits im frühesten 14. Jahrhundert *Giotto* den Raum seiner *Paduaner Arenakapelle* (Fig. 11) in der Horizontale und in der Vertikale mit festen Reifen umlegt! Wie ist hier alles nicht einfach nur von der realen, sondern auch von der vom Maler in seinen Dekorationen immer wieder als die Grundlage aller Formgebung sichtbar gemachten idealen Fläche umspannt! Die kleinen gemalten Kapellen in der unteren Freskenreihe über dem Sockel zuseiten des Choreingangs suchen, indem sie perspektivisch auf den Beschauerstandpunkt bezogen sind, als wirkliche Räume zu wirken. Im Gegensatz zu ihnen sind die perspektivisch nicht auf einen solchen Standpunkt berechneten Räume der übrigen Fresken nur blosse Bildräume, die Darstellungen sind nicht

als wirklich, sondern als nur bildlich gemeint, der Fläche auferlegt worden. Die Fläche öffnet sich nicht, sie bleibt geschlossen; aber auch wo sie sich öffnet, ist es stets sie, die einen Ausblick in die Illusionssphäre freigibt, während in der pompejanischen Kunst der wirkliche Raum und der Illusionsraum grenzenlos ineinander verfliessen sollen.

In der neueren Kunst setzt das einzelne Bild schon in seinem ganzen inneren Aufbau die Fläche voraus. Überall ist es eine ideale Bildebene, auf die sich der

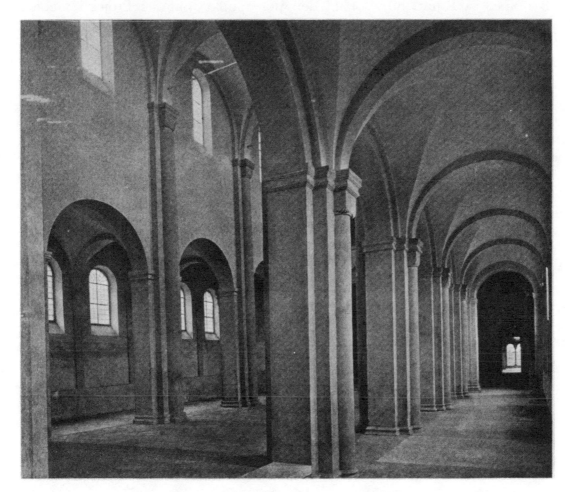

FIG. 9. MARIA LAACH, ABTEIKIRCHE

Bildraum projiziert, von der Abstand nehmend er sich überhaupt erst vertieft. Seinen klassischen Ausdruck hat dieses Verhältnis in dem ja bezeichnenderweise erst in der Frührenaissance entdeckten System der *Zentralperspektive* gefunden, das ohne die Vorstellung einer solchen Ebene undenkbar gewesen wäre. So heben die Perspektivtheoretiker der Renaissance auch immer wieder hervor, dass — was ja keineswegs selbstverständlich ist — das Bild nichts sei als ein Flächenschnitt durch das Bündel der vom Auge ausgehenden Sehstrahlen, eine "intersegazione della piramide visiva" (Alberti), "ein ebne durchsichtige abschneydung aller der streymlinien die ausz dem aug fallen auf die ding, die

es sicht" (Dürer). Die *antike* Perspektivtheorie hat diese Vorstellung überhaupt nicht gekannt. Die Theoreme Euklids vermögen nur Aussagen über Beziehungen im einzelnen zu geben, was grösser, was kleiner, was hinter oder vorne höher, beziehungsweise niederer erscheint und dergleichen mehr. Absolute Fixierungen, Ansätze zu einer genauen mathematischen Konstruktion des Raumganzen fehlen durchaus. Sie müssen fehlen, weil die antike Vorstellung einen auf eine ideale Bildfläche sich projizierenden Raum nie gekannt hat. Im Bild konstruierbar aber ist Raum nur, sobald der Augenpunkt und die Projektionsebene fixiert worden sind.

Jedoch nicht darin, dass in der neueren Malerei konstruiert, in der antiken Malerei nicht konstruiert worden ist, liegt der entscheidende Gegensatz. Denn auch dort, wo etwa wie in nordischen Malereien des 15. Jahrhunderts von einer perspektivischen Konstruktion gar nicht die Rede sein kann, sind die Beziehungen des Bildes zur Fläche entscheidend. Auch dort hat alles, was im Bilde erscheint, einen bestimmten Abstand zur Fläche, und eben damit gewinnt es auch jene besondere Materialität, jenen Charakter des stofflich Undurchdringlichen, der spätantiken Malereien, gerade dort, wo mit starken Tiefenillusionen gerechnet wird, notwendig abgeht. Die Materialität alles Erscheinenden in der Malerei des 15. Jahrhunderts beruht darauf, dass alle Dinge als in einem tastbaren und wenigstens prinzipiell messbaren Verhältnis zueinander stehend gesehen worden sind, sie setzt die Vorstellung eines kontinuierlichen, alles Sichtbare vor unseren Augen wirklich verbindenden und in sich einbeziehenden Raumes voraus. Ein solcher Raum ist aber erst durch die Festlegung einer idealen Grenze gegen den wirklichen Raum des Beschauers möglich geworden. In der antiken Malerei fehlte eine solche Grenze, während in der neueren von allem Anfange an die Fläche als diese Grenze gesetzt worden ist.

Mit dieser Abgrenzung wurde eine von Grund auf neuartige Möglichkeit der Objektivierung geschaffen. Objektiviert wird jetzt nicht nur ein Einzelnes, sondern ein Ganzes und das Einzelne immer im Hinblick aufs Ganze. Was der Maler in der Fläche seines Bildes zur Darstellung bringt, ist die Gesetzlichkeit des gesehenen Raums überhaupt, ähnlich wie sich dem Physiker die Naturgesetzlichkeit in das Beobachtungsfeld des Experiments projiziert. Durch die nunmehr mögliche Vertretbarkeit des Allgemeinen durch das Besondere, des Grossen durch das Kleine, des Fernen durch das Nahe, durch die Berechenbarkeit der Zusammenhänge ist die Welt auf nie bisher dagewesene Weise erfassbar und erkennbar geworden, und so hat sich jener grossartige Vorgang vollziehen können, den man die Eroberung der Welt durch den Menschen zu nennen pflegt: eine Eroberung, die freilich in der Folge auch eine Entzauberung war. In dem malereigeschichtlichen Phänomen, vor allem der Zentralperspektive, bekundet sich das allgemein geistesgeschichtliche mit symbolhafter Deutlichkeit. Im Zusammenhange der vorliegenden Darlegung aber muss die Betrachtung gebietsmässig auf die Malerei als solche begrenzt werden, denn nur so kann ein Verstehen jener inneren Vorarbeit erreicht werden, die auch hier für das in der Renaissance Geschaffene die mittelalterliche Kunst — neben der Malerei auch die Plastik — geleistet hat.

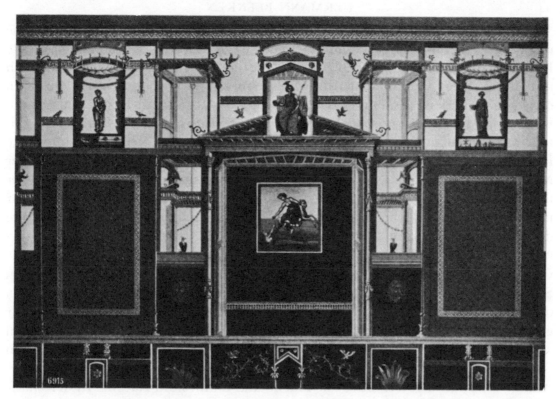

FIG. 10. POMPEII, HAUS DES TRAGISCHEN DICHTERS

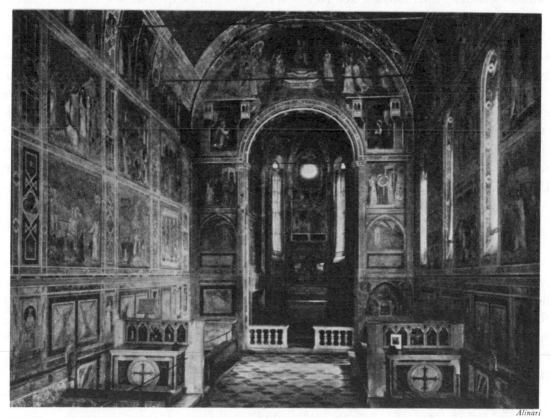

Alinari

FIG. 11. PADUA, ARENAKAPELLE

Die nachantiken, die mittelalterlichen Maler zumal haben zuerst über die
reale Fläche der Wand gleichsam die ideale, vom Künstler als Einheit gestaltete
Fläche gespannt. Schon wo überhaupt die ersten Ansätze zu einer spezifisch
mittelalterlichen Gestaltenanordnung erkennbar sind, in den noch aus den
ersten Jahrhunderten stammenden Malereien des nach dem Kriege entdeckten
Heiligtums der palmyrenischen Götter in *Doura* (Europos)[3] wird von den Gestal-
ten ein Flächenzusammenhang aufgebaut (Fig. 12). Diese neue mittelalterliche
Flächigkeit hat mit der *archaischen* etwa ägyptischer, frühgriechischer, etruskischer
Malereien gar nichts zu tun. In solchen bewegen sich die Gestalten mit jeder
ihrer Formen von vornherein in der Fläche, weil sie eine andere Dimension gar
nicht kennen, die Fläche wird nicht von ihnen geschaffen, sie ist von Anbeginn
da. In Doura und dann in der *mittelalterlichen* Malerei ist die Fläche etwas ganz
Neues, nämlich eine Sphäre der Ordnung, in die die Gestalten gebannt sind;
Gestalten aber und Fläche sind nun raumwärts gewendet. Die primitiven
Streifenkompositionen von Doura sind nur ein Anfang gewesen, es folgten etwa
die byzantinischen Mosaiken, in deren Entwicklung die Fläche und nunmehr
gerade das Nichtgestaltliche, die Leerfläche des Goldgrundes immer mehr zu
einer der künstlerischen Wirkungsrechnung unterworfenen Sphäre geworden
ist. Gestalt ist jetzt überhaupt nicht mehr denkbar, wenn nicht in einem be-
stimmten Spannungsverhältnis zur Fläche und damit zum Raum. In der *ottoni-
schen Malerei* des Nordens, die vor allem um das Jahr 1000 in den deutschen
Klosterschulen, namentlich der Reichenau, geblüht hat, ist dieses Spannungsver-
hältnis in einer auch gegenüber allem Byzantinischen neuen Weise aktiv gewor-
den. Die Gestalten sind jetzt nicht mehr einfach feierlich da, sondern sie wirken
kräfteaussendend über die Fläche hinüber. In den grossen Miniaturen des für
Kaiser Heinrich II. geschaffenen *Perikopenbuches in München* (cim 57) sind gerne
eine aktive und eine reaktive Gestalt oder Gestaltengruppe einander entge-
gengesetzt, wobei gelegentlich — in den Darstellungen der Dreikönigsanbetung
und der drei Frauen am Grabe (Fig. 13) — die Doppelpoligkeit der Szene noch
dadurch gesteigert erscheint, dass das Bild zweigeteilt auf zwei einander gegen-
überstehende Buchseiten hinübergreift, wodurch nicht nur die tatsächliche
Distanz zwischen den Gestalten, sondern mehr noch die ideelle Spannungswirk-
ung über die Fläche hinüber erhöht worden ist.

Wie hier von Gestalt zu Gestalt die Fläche wirklich ausgespannt ist, wie also
das scheinbar nur Negative und Leere zu dem für die Bildwirkung entscheiden-
den Faktor geworden ist, das findet man 300 Jahre später etwa bei *Giotto* (Fig. 17)
wieder, nur dass bei ihm jetzt dieses Leere ein wirklich Dreidimensional-Räum-
liches zwischen körperhaften Gestalten geworden ist. Die Fläche hat sich mit
Raumwerten durchsättigt, die Tiefenachse des Bildes beginnt seit dem frühen 14.
Jahrhundert immer mächtiger im Bilde zu werden, sie ordnet den Bildraum als
Einheit, indem sie überall — auch wo sie nur hier und da wirklich sichtbar ist,
prinzipiell überall — zur Fläche in Gegensatz tritt.

Die eigentlich *romanische, hochmittelalterliche Malerei* liegt zwischen der ottoni-

[3] Fr. Cumont, *Fouilles de Doura-Europos* (1922–23), Paris, 1926.

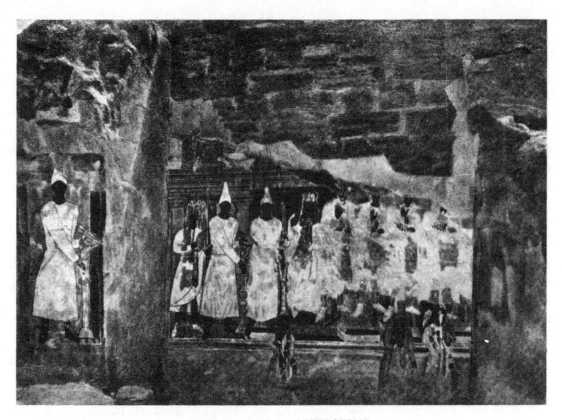

FIG. 12. DURA, OPFERSZENE

From J. H. Breasted, *Oriental Forerunners of Byzantine Painting* (Chicago, 1924), Pl. VIII,
by permission of the Oriental Institute, University of Chicago

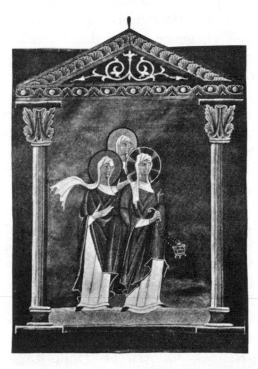 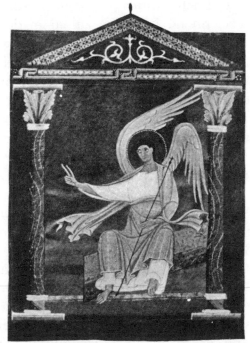

Staatsbibliothek München

FIG. 13. PERIKOPENBUCH HEINRICHS II

schen und der des Trecento, und in ihr ist ein Weiteres geschehen. Die Spannung zwischen Gestalt und Fläche ist im abendländischen 12. und 13. Jahrhundert bekanntlich gemildert worden dadurch, dass die Linie zur Herrschaft kam. Dieser hochmittelalterliche Linearismus hat neue Grenzen zwischen den Formen, Grenzen auch zwischen Gestalten und Gestaltintervallen geschaffen. In diesen Grenzen konnte sich die Gestalt als Eigenwert der Fläche gegenüber festigen. Das ist eine Entwicklung, die mit der von der früharchaischen Malerei des 7. vorchristlichen Jahrhunderts bis zu dem klassischen Linearismus des 5. in der griechischen Kunst viel Vergleichbares hat. Trotzdem ist alles Hochmittelalterliche von allem Antiken auch hier wieder grundsätzlich verschieden. Anders ist schon der Charakter der Linie als solcher, die niemals einfach ruhend, sondern stets in einer bestimmten einseitigen Weise aktiv von Bewegung beschwingt ist, indem die inneren Antriebe jeweils wechselnde sind. Auch sie ist richtungsbetont, sie treibt gleichsam die Form, statt sie einfach zu umgrenzen, über die Fläche hinüber. Dies aber vermag sie nur dadurch zu tun, dass sie — im Gegensatz zur Linie antiker Klassik — von Haus aus der Fläche nicht angehört. Dort war die Linie stets an die Fläche gebunden, hier ist es umgekehrt: die Fläche ist von Gnaden der Linie da, sie wird durch diese erst vor unseren Augen erzeugt. Als solche hat die hochmittelalterliche Linie stets die Freiheit, die Fläche zu verlassen, in die Tiefe, aus der sie öfters auch kommt, wieder zurückzutauchen. Indem sie sich aber die Fläche für ihre Bewegung wählt, empfangen Bewegung und Fläche zugleich ihre besondere Dynamik.

Die Fläche ist in hochmittelalterlicher Zeichnung und Malerei nicht einfach mehr das Zweidimensionale des die Gestaltkomposition tragenden Grundes, sie ist vielmehr immer in einem bestimmten Sinne bereits raumbezogene Fläche. Bezeichnend ist, dass, zumal in der Buchmalerei, gerne hinter den Gestalten nicht einfach ausgebreitete Fläche da ist, sondern Fläche, die von einem breiteren farbigen Streifen umzogen ist. Die zeichnerische Komposition geht dabei frei über rahmende und gerahmte Fläche hinweg. Eben damit bekundet sie auf das allerdrastischeste ihre Freiheit vor der Fläche, gegenüber der Fläche, deren spezifische Richtungswerte sie dennoch bejaht. Es ist im Grunde wie in dem architektonischen Relief der Apsiden von St. Aposteln in Köln: die Formen treten aus der Fläche heraus, um sie nach dieser Wendung ins Räumliche dann um so nachdrücklicher zu betonen, zu unterstreichen.

Eine Wendung ins Räumliche ist in der mittelalterlichen Malerei auch von Anfang an durch den *Blick der Gestalten* vollzogen. Auch wo die Bewegung fast ganz in der Fläche verläuft, wendet sich der Blick fast stets aus ihr heraus. Blick und Wendung des Kopfes sind gegen die Fläche gerichtet, und gerade dies lässt mittelalterliche Malerei so "unnatürlich," so "gezwungen" erscheinen. Schon die frühen Malereien von Doura schöpfen Wesentliches ihrer Wirkung aus dem Richtungsgegensatz von Körperbewegung und Blick. Auch der Blick ist, zumal später dann in ottonischer Kunst, ausgesprochen "richtungsbetont." Und er ist nichts Gleichgültiges, Zufällig-Kleines, sondern als Hauptträger seelischen Ausdrucks von äusserster Wichtigkeit. In der antiken Kunst war der

Blick nur im Zusammenhang der gesamten Körperhaltung und Körperbewegung mit Ausdruck erfüllt — man denke etwa an das Neapler Orpheusrelief! In der Malerei des Mittelalters ist er immer dem Körperlichen gegenüber etwas Besonderes, und schon um dies deutlich zu machen, ist die Blickrichtung in einen Gegensatz zur Körperbewegung gebracht, ist das Auge auch wohl "unnatürlich" vergrössert. Das Blicken ist in der frühmittelalterlichen wie auch in der älteren byzantinischen Malerei "gebannt." Es ist ein überpersönlich Seelisches, das sich in ihm Ausdruck verschafft, das Individuelle tritt völlig zurück. "Gebannt," d. h. es wird nicht hierhin und dorthin geblickt, der Blick untersteht überhaupt nicht mehr dem Willen des Einzelnen. Noch in dem frühchristlichen Mosaik von *S. Pudenziana in Rom* aus dem frühen 5. Jahrhundert besassen die Apostel eine wirkliche Freiheit des Blickes, und so schienen sie auch noch ganz aus eigenem Entschluss um den Thron des Herrn versammelt zu sein. Etwas über ein Jahrhundert später haben die Heiligen des Mosaiks von *S. Cosmas und Damian* am Forum bereits jene Freiheit verloren, ihr Blicken ist über- und ausserpersönlich geworden, statt auf ein irdisches Ziel ist es auf ein jenseitiges gerichtet; eben dadurch wirken die Gestalten ganz als Repräsentanten eines Überpersönlichen und Allgemeinen.

Die Gerichtetheit des Blicks ist zugleich eine seelische und eine räumliche. Je starrer sich in den Malereien und Mosaiken die Fläche ausspannt, desto betonter ist gerade im Blick auch immer die Richtung aus der Fläche heraus. Diese Wendung des Blickes aus der Fläche heraus empfängt einen umso stärkeren Nachdruck, je mehr auch die Gebärde der Arme, der Hände oder die Haltung der Beine, der Füsse, sei es im Schreiten, sei es im Stehen "richtungsbetont" ist. Richtungsbetont entweder in die Fläche hinein oder, was immer auch möglich ist, ebenfalls aus der Fläche heraus. Man pflegt zu sagen, dass in der mittelalterlichen Malerei das Körperliche ganz hinter dem seelischen Ausdruck zurücktreten müsse. Das ist zweifellos richtig; aber man darf darüber nicht übersehen, wie sehr dieses Nicht-mehr-Körperliche, positiv und rein formal gesehen, zugleich auch ein Räumliches ist, wie das Leibliche weicht, um bestimmte Richtungswerte, Richtungsgegensätze in der Einzelgestalt wie im ganzen Bildaufbau einprägsam sichtbar zu machen. Noch aber überwiegt, nicht anders wie in der mittelalterlichen Architektur, an einer Stelle stets nur die eine Richtung. Noch ist die Fläche nicht im ganzen verräumlicht, d. h. mit Richtungswerten durchsetzt, wie es seit Giotto und seinen Zeitgenossen in der neueren Malerei dann der Fall war. Noch ist das Blicken daher nicht wie bei jenen, ein Blicken wirklich im Raum, das durch ihn hindurch, ihn überbrückend, im eigentlichen Sinne etwas ins Auge zu fassen vermag, sondern immer nur ein Blicken aus der Fläche. Noch werden nicht wie in den Fresken der Arenakapelle zu Padua Menschen dadurch, dass sie sich wirklich anblicken, sich im Blick ganz aufeinander beziehen, miteinander in eine individuelle, menschlich verbindende Beziehung gebracht. Das frühmittelalterliche Blicken ist überhaupt noch nicht individuelles oder menschliches Blicken, erst das hochmittelalterliche ist dies geworden: aber auch dieses verbindet noch nicht.

Die hochmittelalterliche Kunst hat das Blicken wie die Gebärde dem inneren Wesensgesetz der einzelnen Gestalt unterstellt. Jetzt ist es nicht mehr "gebannt." Ganz auf das Innere bezogen, scheint es nunmehr auch weniger "richtungsbetont" als das einseitige Blicken aus der Fläche heraus in der ottonischen Kunst oder als das durch den Raum hindurch etwas ins Auge fassende Blicken etwa bei Giotto. Seine raumformende Kraft scheint geringer zu sein. Reicher ist aber jetzt die innere Dimensionierung seiner Möglichkeiten geworden, und eben dies war die Voraussetzung für das freie Blicken "durch den Raum hindurch," das im Spätmittelalter dann möglich wurde. Das Blicken musste erst überhaupt individuell werden, ehe es individuenverbindend zu wirken vermochte. Was dies heisst: "individuell," und worin sich der hochmittelalterliche Begriff vom Individuellen und Menschlichen von allem Vorausgegangenen, und gerade wieder vom Antiken, unterscheidet, das wird man sich am besten durch eine Betrachtung hochmittelalterlicher Plastik klar machen.

In der *Plastik* erst haben sich die eigentlichen Gestaltideale des *12. und 13. Jahrhunderts* verwirklichen können. In ihren Schöpfungen ist das Bild des Menschen in einem tieferen und wesentlicheren Sinne als in allem Gemalten der Zeit zu etwas seelisch Besonderem geworden. Dies ausdrucks- und geistesgeschichtliche Phänomen muss ebenfalls zunächst ganz von der Formseite her verstanden werden. An anderer Stelle [4] ist die entscheidende Wendung, die sich besonders eindringlich zuerst in den sitzenden Aposteln und Propheten rheinischer Reliquienschreine und niedersächsischer Chorschranken vollzog, des näheren analysiert worden. Am *Heribertsschrein in Köln-Deutz*, an den *Chorschranken von St. Michael in Hildesheim und in der Liebfrauenkirche in Halberstadt*, Arbeiten der letzten Jahrzehnte des 12. Jahrhunderts, begegnen zuerst Gestalten, die sich vor der Reliefgrundfläche in eigener Bewegung aus sich selber zu rühren vermögen. Sie sind von Gewand umspannt, dessen Linearfalten ganz in der Gestaltoberfläche ihre noch strenge Bewegung beschreiben. Das Neue aber ist, dass nun aus dem Inneren der Gestalt und gegen das Gewand wirkend eine aktive Bewegung der Glieder hervorbricht. Diese Bewegung ist mannigfaltig differenzierbar, sie kann rascher und träger, beschwingter und matter, schärfer und stumpfer, freier und gehemmter erscheinen, und solche Unterscheidung der besonderen Bewegungsantriebe geschieht gerade dadurch, dass die Art des Einwirkens auf die Gewandhülle besondert wird. Diese Differenzierung der inneren Antriebe wird zu einer mimischen, indem die Gestalt durch sie einen bestimmten seelischen Ausdruck empfängt. Ein ganz neuer Begriff des Seelischen ist damit geschaffen. In der *antiken Kunst* war das Seelische ganz im ruhenden Körper beschlossen, Gebärde drückte es zwar aus, aber Gebärde, der spezifische Antriebe fehlten. In diesem Fehlen hat alles das seinen Grund, was wir in griechischer Kunst im Gegensatze zur neueren als das Allgemeinmenschliche und menschlich Reine zu verehren gewohnt sind. In hellenistischer und römischer Kunst erfolgte dann eine Individuation des Menschlichen durch ein Hineinnehmen realer, gesehener äusserer individueller Kennzeichen in das Bild der Gestalt. Die

[4] H. Beenken, "Schreine und Schranken," *Jahrbuch für Kunstwissenschaft* (1926), S. 78 ff., S. 103 ff.

Gebärde aber bleibt auch hier noch ganz allgemein. Ihr und zugleich dem Blick hat erst das *Frühmittelalter* besonderen Ausdruck gegeben. Noch ist aber vor 1150 dieser Ausdruck kein in einem menschlichen Sinne besonderer, die Gestalt repräsentiert das Übermenschliche, das Nichtindividuelle, sie erscheint als Gefäss und Werkzeug der allgemeinen, ihr selber transzendenten, göttlichen Macht. Im *Hochmittelalter* erst hat dann der Mensch seine Mitte gefunden, diese Mitte, das mimische Zentrum ist es, wovon alle ausdrucktragende Bewegung jetzt ausgeht. Eben damit wird nun der Ausdruck zum Ausdruck nur der einen Gestalt, zu dem von etwas Individuellem, Besonderem, des Menschlichen in einem spezifischen Sinne.

Sieht man von der Ausdrucksbedeutung ab, und jede rein formale Betrachtung müsste dies zunächst tun, so ist auch hier zu sagen: die Bewegung der Glieder des menschlichen Körpers ist richtungsbetont, ebendies unterscheidet sie von antiker Körperbewegung. Richtungsbetont hier nun freilich ganz und garnicht in einem architektonischen, sondern in einem spezifisch plastischen Sinn. Das Auge erlebt Richtungsgegensätze in der Entwicklung der plastischen Form: Bewegung in der Oberfläche und Bewegung gegen die Oberfläche aus dem Inneren der plastischen Masse heraus. Schon in der frühromanischen Kunst wirkten sich in Körpern oder in einzelnen Gliedern von Körpern Kräfte aus, die die Gestalten bald in dieser, bald in jener Richtung über die Fläche hinüberzutreiben vermochten. Man denke an die grossen burgundischen und südfranzösischen Tympanonkompositionen von *Vézelay*, *Autun* und *Moissac*! Dort aber waren es Kräfte von aussen her, ein Übergestaltliches ergriff die Gestalt. In der *hochmittelalterlichen* Plastik sind es Kräfte von innen, die Einzelfigur hat in sich selber die Mitte für alle Bewegung und Gebärde gefunden. Die Gestalt ist nicht mehr einseitig richtungsbetont, sondern ihre Gebärden, auch ihre Haltung, die Falten ihres Gewandes sind dies; das Zentrum hingegen ist ruhend. Die Gestalt als ganze vermag immer reichere räumliche Dimensionen in sich zu entwickeln, indem sie Richtungskontraste, Bewegungsantriebe, verschiedener Art in sich zu vereinen versucht.

Diese Entwicklung wird am deutlichsten, wenn man die der Statue des Portalgewändes ins Auge fasst. Das Bedeutsamste ist hier, dass es einen so neuartigen und wiederum so völlig unantiken Zusammenhang zwischen Plastik und Architektur überhaupt gibt. Die *mittelalterliche Statue* ist nicht wie die antike einfach Leib für sich, sie gehört vielmehr einem Leib höherer Ordnung an, der, genau so wie er räumlich alles Einzelne übergreift, auch geistig eine höhere Sinneinheit darstellt. Die Architektur trägt die Gestalt; aber nicht so, wie ein Sockel trägt, von unten her im Sinne der Schwerkraft, der Statik des Körpers für sich, sie hält sie vielmehr von hinten und zwar hoch über dem Erdboden. Dabei handelt es sich nicht einfach um Relief nur in dem äusseren Sinne, dass plastische Form an einer Grundfläche haftet, vielmehr um eine innere Einheit, die gerade durch die völlige Preisgabe der Fiktion, dass die Gestalt aus sich selber stehe, sich selbst trage, am alleraugenscheinlichsten wird.[5] Was sich hier zeigt,

[5] Vgl. hierzu auch: Hans Jantzen, *Deutsche Bildhauer des 13. Jahrhunderts* (1925), S. 18 ff.

ist eine in der antiken Skulptur gänzlich unbekannte Urbeziehung der plastischen Form zu Fläche, zu Raum.

Die ältesten *Portalgewändeskulpturen*, die uns *Arthur Kingsley Porter* in seiner klassischen Publikation über die Skulptur der Pilgerstrassen aufgezeigt hat,[5a]

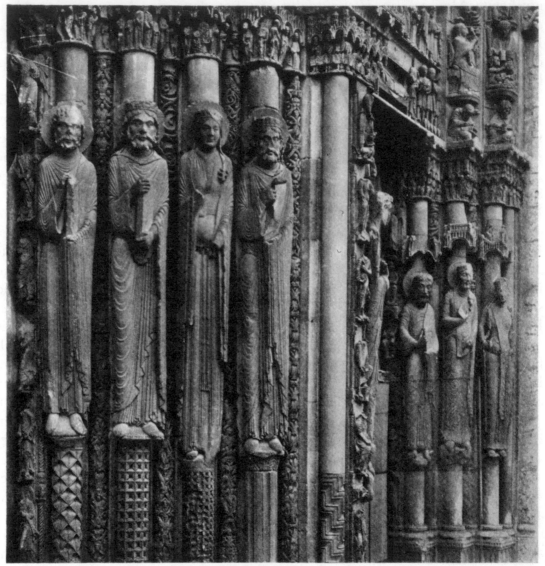

Houvet

FIG. 14. CHARTRES, WESTPORTAL

sind flächengebunden oder wie die *Meister Niccolos in Ferrara und Verona* übereck aus der Pfeilerkante des sich rechtwinklig stufenden Portales entwickelt. Entscheidend war dann der nach einigen älteren von Porter vor allem in Spanien (Santiago de Compostela) aufgewiesenen Ansätzen um die Mitte des 12. Jahrhunderts an den Westportalen von *St. Denis* und *Chartres* (Fig. 14) gewagte Schritt, die

[5a] Porter, *Romanesque Sculpture of the Pilgrimage Roads*, S. 218 ff.

Gestalt statt der Fläche nunmehr der runden Säule anzuhängen und ihr damit die Möglichkeit zu geben, sich auch aus sich selber rund zu entwickeln. Diese Portalsäule aber, mit der die plastische Gestalt jetzt in Verbindung tritt, ist schon als solche nicht frei, so wie die antike Säule es war, sondern in die Masse des Baues, in die Einheit Portal unlöslich eingebunden. Sie ist, mit anderen gemeinsam dienend, emporsteigend, letzten Endes überhaupt allen Vertikalgliedern des gotischen Baues verschwistert, dazu einseitig richtungsbetont, auch dies wieder im Gegensatz zu allem Antiken. Eben dies ist zunächst auch die Säulenstatue —

FIG. 15. BAMBERG, ELISABETH
DER HEIMSUCHUNG

FIG. 16. MICHELANGELO,
MOSES

bei dem Hauptmeister der *Chartreser* Westportale zumal —, sie wächst mit der Form hinter ihr aufwärts. Dennoch wendet sie sich mit Blick und Gebärde ganz aus der einseitigen Vertikalbewegung heraus gegen den Raum. Ihre formale Wirkung, ihre physiognomische Spannung beruht auf diesem räumlichen Richtungskontrast, der in der Kunst des Chartreser Hauptmeisters von äusserster Schärfe ist. Die Portalsäulen haben Gestalten aus sich herausgegliedert, die, nicht einzeln, sondern zu mehreren, ihr Gesicht gegen den Raum kehren. Entscheidend ist, dass dies alles durch die Verbindung mit der Architektur eine überkörperliche Bedeutung gewinnt.

Dank der Architektur hat die Chartreser Säulenstatue ihre Achse in einem grösseren, räumlichen Zusammenhange gefunden und mit dieser Achse zugleich auch eine innere Mitte, von der aus sie nunmehr auch als Körper zu wachsen und sich durch ein Sichentfalten der Gliederbewegung gegen die Gewandhülle von innen nach aussen körperlich zu lösen vermag. Der innere Prozess der mimischen Entfaltung, den wir oben beschrieben, setzt auch in der Entwicklung der Portalstatue ein. Sie gibt das alte einseitige Gerichtetsein auf, entfaltet in sich

Richtungskontraste und gewinnt eben damit ihre besondere Mimik, ihren menschlichen Ausdruck. Sie wächst von der Säule gegen den Raum, bis ihre plastische Existenz eine so kräftige ist, dass sie, hinter sich statt des konvexen, plastischen Architekturgliedes eine konkave Höhlung, eine Nische verlangend, sogar die Säule selbst, durch die sie einst in den Raum hinaus vorgetragen worden war, von sich aus gleichsam zu verzehren, zu zerstören vermag.

Die Plastik des klassischen 13. Jahrhunderts, in der diese Entwicklung gipfelte, ist bekanntlich stellenweise klassisch griechischer Plastik merkwürdig nahe gekommen. Gerade angesichts solcher äusserlichen Aehnlichkeit aber wird man immer wieder fragen müssen, was dennoch etwa eine Figur wie die *Elisabeth der Heimsuchung des Bamberger Doms* (ca. 1235–40; Fig. 15) von jeder antiken wesenhaft trennt. Es ist wohl vor allem dies, dass in keiner antiken Figur ein so einseitiges Steigen von Falten nur an der einen Seite des Körpers möglich sein würde, in keiner auch solche Kontraste zwischen Vertikal und Horizontal, zwischen Links und Rechts, zwischen Aktivität und Passivität schon in der Gestalt selbst. Keiner antiken Figur würde auch ein solches Blicken gegeben sein über alles Körperliche und alle Bewegung in ihm hinweg. Diese Bewegung und dieses Blicken sind ja in einer von Grund auf unantiken Weise "richtungsbetont." Die Elisabeth der Visitatio von *Reims*, die der Bamberger bekanntlich ganz im groben als Vorbild gedient hat, hatte diese so betonten Richtungskontraste in der Gestalt noch bei weitem nicht in solcher Schärfe und Folgerichtigkeit zu entwickeln vermocht. Auf diesen Richtungskontrasten aber beruht der Ausdruck der deutschen Altfrauengestalt, ihr über alles Menschlich-Alltägliche weit hinaus gesteigertes Ethos. Auch dies Ethos hat, zumal durch den Blick, seine Richtung, seine geistige Spannung, man spürt ein inneres Widerstreiten der Kräfte, das vom Geist her beherrscht und unter ein Ziel gestellt wird. Auch dies wiederum ist unantik durch und durch.[6]

Solche hochmittelalterliche Entfaltung des Plastischen in der Gestalt aus den eigenen Richtungs- und Spannungsgegensätzen heraus ist nun vorausgesetzt in aller späteren Gestaltdurchbildung, sei es in der neueren Plastik oder auch in der Malerei. Man muss sehen, dass etwa eine Gestalt wie *Michelangelos Moses in S. Pietro in Vincoli* (Fig. 16) gegenüber allem Antiken, und sei es motivisch auch noch so ähnlich, mit der *Bamberger Elisabeth*, mit mittelalterlichen Figuren überhaupt Wesentliches gemeinsam hat. Lässt sich leugnen, dass das Verhältnis der Schultern zu Arm und Hand einerseits, zur Wendung von Kopf und Auge andererseits und der Nachdruck, den durch solche Kontrastierungen der Blick, der Ausdruck empfängt, dass alles dies den Moses mit der deutschen Statue verbindet? Dabei handelt es sich hier keineswegs nur um eine motivische, also zufällige Ähnlichkeit, sondern um eine strukturmässige Verwandtschaft von wesentlicher Bedeutung. Die inneren Spannungen des Moses, die sich in der körperlichen Bewegung entladen, sind erst möglich geworden von den mittelalterlichen Voraussetzungen der neuen Renaissanceplastik her. Nicht von den

[6] Vgl. H. Beenken, *Bildwerke des Bamberger Doms* (1925, 2. Aufl. 1934), S. 21.

antiken, von so entscheidender Bedeutung auch diese für die reine Körperdurchbildung als solche gewesen sind.

Deutlicher fast noch als in der Geschichte der plastischen Gestalt tritt uns in der der gemalten der Zusammenhang des Neuen mit den formalen und geistigen Möglichkeiten des Hochmittelalters entgegen. Schon in der Kunst *Giottos* (Fig. 17) ist es entscheidend, dass die Gestalt räumliche Richtungsmerkmale in sich ausbildet, so dass sie im Bildraum nicht einfach Volumen einnimmt, sondern richtungsbetontes Volumen darstellt. Jetzt freilich vermögen im Gegensatze zu hochmittelalterlicher Kunst Gestalt und Gestalt sich kraft solcher Richtungsbestimmtheit durch Blick und Gebärde auch über den Raum hinüber aufeinander einzustellen. Die Gestalt steht nicht mehr wie in der grossen Skulptur der unmittelbar vorangegangenen Jahrhunderte in dem abstrakten Ordnungsgefüge der Architektur, sondern in dem vom Maler selber geschaffenen und nun die natürliche Welt bedeutenden Bildraum. Sie hat in diesem Bildraum ihren Platz, ihre räumliche Achse; dies aber setzt voraus, dass sie zunächst einmal ihre Achse in sich selber gefunden haben musste, was gerade in den architektonischen Ordnungsgefügen der hochmittelalterlichen Portale möglich geworden war. Antike Gestalten haben niemals im Verhältnis zum Raum ihre Achse, nie jenes ortgebundene seelische Zentrum, von dem aus nunmehr auch ein Wirken in den Raum hinaus immer mehr möglich sein wird.

Ein Jahrhundert nach Giotto, bei *Masaccio*, ist es schon so, dass die menschliche Gestalt nicht mehr einseitig oder auch mehrseitig, sondern allseitig richtungsbetont sich ganz von sich aus auf den sie umgebenden Raum nach allen Seiten gleichmässig zu beziehen und so auch ihrerseits den Raum auf sich zu beziehen, ihn um sich zu sammeln vermag. Nicht anders wie im Zentralbau der Sakralarchitektur ist das Prinzip des Gestaltaufbaus jetzt Zentralität "aber richtungsmässig gebundene und so mit dem Raume verbundene Zentralität." [7] Nicht mehr allein durch Blick und Gebärde, sondern schon durch ihre von der beherrschenden Körperachse her nach allen Seiten entwickelte Rundheit wirkt die Gestalt nach den verschiedenen Richtungen in den Raum ihrer Umwelt hinaus. Ein äusseres und dennoch tiefbedeutungsvolles Zeichen für die neue Zentralität der Gestalt ist der Nimbus der Heiligen, der in den Spätwerken Masaccios nicht mehr hinter dem Haupte, sondern senkrecht zur Körperachse über ihm kreist. "Statt die Gestalt des Heiligen mit einer unirdischen Transszendenz zu verknüpfen, ist der Nimbus nunmehr Verklärung ihres diesseitigen ortgebundenen Daseins." [7]

Vollends raumhaltig und raumbezogen im Sinne der Renaissance ist die menschliche Gestalt schliesslich dort geworden, wo sie wirklich den ganzen Reichtum räumlicher Achsengegensätze in sich selber zu erzeugen versuchte. Figuren wie *Leonardos Leda, Dürers Lukrezia, Michelangelos Akte an der sixtinischen Decke oder Raffaels Galatea* (Fig. 18) sind wirklich nur für eine sehr äusserliche Formbetrachtung etwas wie eine Erneuerung antiker Möglichkeiten, den menschlichen Akt zu gestalten. Wer es nicht sieht, in wie hohem Grade solche Art der

[7] H. Beenken, *Masaccio* (Belvedere, 1926), S. 167 ff.

Gliederfügung unantik ist, wird die Kunst der Renaissance aber auch die der Antike selbst in ihrem Wesen niemals begreifen. Hier beruht ja wie nirgends bei antiken Werken, die Wirkung entscheidend auf der Richtungsbetontheit aller Gliederbewegung, die Glieder stehen nicht einfach in einem nur körperlichen Zusammenhange, sie sind immer zugleich Achsen des Raumes. Bei der Galatea Raffaels wäre es antiken Augen zweifellos unverständlich erschienen, warum die Gestalt gerade so sich bewegt. Alle diese Kontraste der Figur sind überhaupt vom Körper allein her nicht mehr erlebbar, sie sind immer zuerst auch Gegeneinandersetzungen räumlicher Richtungswerte, und nur dadurch werden jene Gestalten auch zum Kräfte spendenden Zentrum der ganzen Bildkomposition. Schon jedes einzelne Gelenk ist jetzt gleichsam eine räumliche Mitte, es trägt zumindest als Möglichkeiten die Richtungen des Raumes in sich. Wie will man, um wieder auf Plastik zu exemplifizieren, *Michelangelos kleinen David im Bargello* oder seine *Madonna* in der *Medicisakristei von S. Lorenzo* verstehen, ohne sich klar zu machen, dass hier alle Spannung des Körperlichen ihren Sinn erst durch ein bestimmtes Verhältnis der Gestalten zu den Achsen des Raumes hat? Dieses Verhältnis zum Raume bedingt Bindung und Befreiung zugleich. Freiheit dem Raum gegenüber entsteht, indem die Gestalt die Gegensätze des Räumlichen in sich selber hineinnimmt, indem sie sie und damit den Raum selbst schon in sich zu repräsentieren vermag.

Der neue Reichtum plastischer Dimensionen, die jetzt immer zugleich auch räumliche sind, war in der mittelalterlichen Plastik gewiss noch in keiner Weise gegeben. Diese hat nicht von sich aus, sondern erst durch ihre Bindung an die Fläche oder an die architektonische Achse ein Verhältnis zum Raum. In dieser Bindung jedoch hat schon sie sich zu allererst einmal in sich selber gelöst, Bewegungsachsen in sich überhaupt geschaffen. Es ist nicht anders wie es oben für die Architektur aufgezeigt wurde. Auch hier hat das Mittelalter die ersten betonten räumlichen, raumorganisierenden Richtungskontraste entwickelt, während es der Renaissance vorbehalten blieb, alle Richtungseinseitigkeit aufzuheben, die Form nach allen Seiten in Beziehung zu setzen und schliesslich die grossen Formmitten gleichsam zu Zentren des Weltalls zu machen.

In der hier vorgelegten Deutung des Ablaufs abendländischer Kunstgeschichte im grossen wurde die Grenze zwischen form- und geistesgeschichtlicher Analyse zuletzt absichtlich nicht mehr immer scharf eingehalten. In der formgeschichtlichen Wandlung verleiblicht sich ja stets ein Geistiges, und wenn eine Entwicklung aufzeigbar ist, so ist es im tiefsten die des abendländischen Menschen selber, der sich über seine bisherigen geistigen Möglichkeiten hinaus neue erringt und eben damit auch selber ein anderer wird. So hat es auch ganz gewiss das eigentlich Menschliche nicht zu allen Zeiten gegeben, etwa die Möglichkeit der sich harmonisch und allseitig entfaltenden Renaissancepersönlichkeit, wie sie uns in der Gestalt eines Leonardo wirklich oder als ideale gesellschaftlich motivierte Vorstellung etwa im "Hofmann" des Grafen Castiglione begegnet. Geistige Prägung in einem spezifisch geschichtlichem Sinne ist immer die geistige Möglichkeit einer bestimmten Epoche, sie hat als solche notwendig

FIG. 17. GIOTTO, DARSTELLUNG MARIAE IM TEMPEL

FIG. 18. RAFFAEL, GALATEA

ihre Stellung in der Entwicklung des menschlichen Geistes. Sie in dieser sehen, sie mit den Prägungen und Möglichkeiten anderer Epochen, vor allem auch unserer eigenen, vergleichen, heisst Geschichtliches in seiner spezifischen Zeitlichkeit sehen. Dieses Sehen ist, im Gegensatze zu dem das eigentlich Zeitliche überhaupt nicht differenzierenden der uns aus dem 19. Jahrhundert überkommenen Geschichtsbetrachtung, gleichsam ein perspektivisches, indem es sich immer wieder die inneren Abstände zwischen den geistigen Möglichkeiten der Zeiten bewusst macht.[8]

Die spezifische Zeitlichkeit der geschichtlichen Phänomene ist dabei nur die eine der Dimensionen der geschichtlichen Welt. Alles Geschichtliche ist innerhalb der Kulturwelt unserer abendländischen Rasse notwendig immer auch in anderer Hinsicht gebunden. Wie die Möglichkeiten einer bestimmten Epoche, so gibt es auch die der Individuen — das, was Leonardo möglich war, ist als solches Michelangelo wesensmässig nicht möglich gewesen —, die der verschiedenen Völker und innerhalb dieser wieder bestimmter Gruppen. Wir sprechen von Personal-, National-, Regional-, Schulstilen, über denen als das allem Uebergeordnete der Stil der Rasse und der von ihr getragenen Kulturwelt als ganzes steht. Die Gesichtspunkte der Ordnung verschieben sich je nach dem, was jeweils ins Auge gefasst wird, auch die Gesichtspunkte etwa des in diesem Aufsatze vorgelegten Versuches, Geschichte als sinnvollen Vorgang im grossen zu deuten.

Alles, was hier über das Verhältnis der Renaissancekunst zu romanischer oder antiker Kunst gesagt wurde, braucht ja keineswegs als Entwicklung gesehen zu werden, so wichtige Erkenntnisse auch gerade die entwicklungsgeschichtliche Betrachtung immer wieder erschliesst. Man kann stets auch darauf den Nachdruck legen, dass die mittelalterlichen Kunstwerke, die wir heranzogen, ja durchweg solche des Nordens, Deutschlands oder Frankreichs, gewesen sind. Dies war kein Zufall, denn nördlich, nicht südlich der Alpen sind im ersten Viertel unseres Jahrtausends die für die Entwicklung entscheidenden und die sie am klarsten repräsentierenden Leistungen alle geschehen. Als dann seit Giotto und in der Folgezeit immer mehr die italienische Kunst zu einer führenden wurde, hat sie sich keineswegs ausschliesslich auf die im Süden oder auch im Osten geschehene Leistung allein zu stützen vermocht. Gerade *Giottos* Kunst ist ja von den Voraussetzungen der antiken, der byzantinischen oder auch der mittelalterlich-italienischen Kunst allein aus gesehen ein ganz unerklärliches Phänomen. Es ist wichtig, zu erkennen, wieviel an Leistung des Nordens in ihr und in der ganzen italienischen Kunst der Folgezeit überhaupt vorausgesetzt ist. Dies sagend, setzen wir noch keineswegs tatsächliche Einzeleinflüsse des Nordens auf die italienische Kunst an. Hier ist überhaupt nicht von Einflüssen die Rede, sondern von einer Wendung im Sinne der bisher in der abendländischen Kunst wirksam gewesenen Kräfte, einer Wendung, die eine Entscheidung dahin bedeutete, sich mit dem von diesen Kräften bisher vor allem im Norden Geleisteten auseinanderzusetzen, es sich einzuverleiben, auf ihm weiterzubauen.

[8] Vgl. H. Beenken, "Geistesgeschichte als System geistiger Möglichkeiten," *Logos*, XIX (1930) S. 213 ff.

Diese Wendung und Entscheidung hatte sich schon seit dem endenden 11. Jahrhundert allmählich vorzubereiten begonnen. Arthur Kingsley Porter hat immer wieder mit Nachdruck darauf hingewiesen, wie eng die Zusammenhänge zwischen oberitalienischer, aber auch apulischer Plastik mit französischer und spanischer durch die ganze Epoche des romanischen Stils hindurch schon gewesen sind. Abseits aber hatte in hohem Grade noch die für die spätere Zeit kunstgeschichtlich entscheidende Landschaft, die Toskana, gestanden. In ihr und auch in einigen anderen Gebieten Italiens hat sich eine wirklich durchgreifende Wendung zum Norden hin doch wohl erst im Zeitalter der Gotik vollzogen. Dabei ist das Merkwürdige, dass den Künstlern der Renaissance selber diese Entscheidung, wenigstens soweit sie selbst an ihr Anteil hatten, nicht als eine solche für den Norden, sondern als eine gegen den Norden bewusst war, als eine Hinwendung vor allem zu der auf dem eigenen Boden mächtigen Überlieferung des römischen Altertums. Man wähnte sich in einer Abwehrstellung gegen die "arte barbara e tedesca," als die Vasari die mittelalterliche Kunst der Deutschen und Franzosen empfand. Gerade diese Abwehr aber bedingte wohl zugleich immer wieder ein Hinblicken auf das, was man abwehren wollte, und so hat sich trotz allem ein ständiges Lernen, ein unbewusstes Sichzueigenmachen der fremden Voraussetzungen vollziehen können. Nur auf solche Weise hat die Kunst des Nordens mit der antiken zugleich als ein unwegdenkbares Erbe in die Kunst der italienischen Renaissance und damit auch in die auf ihr aufbauende neuere Kunst überhaupt organisch hineinwachsen können.[9] Diese Rezeption des Nordischen in der Kunst des italienischen Südens ist für die abendländische Geistesgeschichte wohl ein nicht minder wichtiges Ereignis wie ein halbes Jahrtausend zuvor die Rezeption des antiken Erbes durch den Norden gewesen. Beide Rezeptionen, die der karolingisch-ottonischen "Renaissance" und die der italienischen, haben die unverlierbare geistige Einheit des Abendlandes überhaupt erst möglich gemacht. Seit ihnen ist die geistesgeschichtliche Entwicklung der Nationen des westlichen Europa einen Weg gegangen, der über alle im Wesen der Völker bedingten Verschiedenheiten hinweg und trotz aller Gegensätze im tiefsten stets ein gemeinsamer war.

[9] Vgl. hierzu den Vortrag Th. Hetzers: "Die schöpferische Vereinigung von Antike und Norden in der Hochrenaissance," *Neue Jahrbücher für Wissenschaft und Jugendbildung*, XI (1935), S. 292.

CHIVALRIC AND DRAMATIC IMITATIONS OF ARTHURIAN ROMANCE

ROGER SHERMAN LOOMIS

THE immense vogue of the Matter of Britain throughout Christendom, from about 1100 till the high tide of the Renaissance, reflected itself in many ways: in the decorative arts, in nomenclature, in the fabrication of history, in forged charters, in the "planting" of Arthur's bones, and in the manufacture of an Excalibur, a crown, a seal, and at least one Round Table. Arthur's Seat near Edinburgh and the mirage in the Straits of Messina called the Fata Morgana illustrate the influence of the same tradition on toponymy. One bizarre effect on courtly custom was the holding at various times and places of festivals and tourneys in imitation of those supposedly held at Camelot or Caerleon or Carlisle in the far-off days of King Arthur. Some of these are well known, but there has been no systematic collection,[1] and the most interesting phase of all, the development of certain clearly marked elements of drama — impersonation, make-up, dialog, situation — in connection with these festivals has never, with the exception of the German *Fastnachtspiele*, been noted in connection with the history of medieval drama. Though this paper makes no pretense to finality, it does bring together a body of facts, many of them from obscure sources — facts significant for the history of chivalry and the history of drama in the Middle Ages. They furnish a curious illustration of Oscar Wilde's famous paradox that "Literature always anticipates Life," and that "Life merely holds the mirror up to Art."

The first of these festivals is briefly mentioned by Philippe de Novare in his *Histoire de la Guerre*, written shortly after 1242. He recounts how in the year 1223 Jean d'Ibelin, lord of Baruth (Beirut), knighted his eldest sons:

A cele chevalerie fu la plus grant feste et la plus longue qui fust onques desa mer que l'on sache. Mout i ot douné et despendu et bouhordé et contrefait les aventures de Bretaigne et de la Table ronde et moult de manieres de jeus.[2]

The chronicle of Philippe was continued about 1320, probably by Gérard de Montréal. Under the year 1286 he describes the festivities at Acre at the coronation of Henry II of Cyprus as King of Jerusalem.

[1] For previous treatments of the subject cf. C. C. Clephan, *Tournaments* (London, 1919), pp. 3–5; A. Schultz, *Höfisches Leben*, ed. 2 (Leipzig. 1889), II, 117; *Deutsches Leben im XIV und XV Jahrhundert* (Vienna, 1892, grosse Ausgabe), II, 51; C. Leber, *Collections des meilleurs dissertations* (Paris, 1838), XII, 158; XIII, 78, 106; R. Withington, *English Pageantry* (Cambridge, Mass., 1918), I, 89 f.; L. M. Ellison, *Early Romantic Drama at the English Court* (Menasha, 1917), p. 25; N. M. Hoogenhout, *Untersuchungen zu Lodewijk van Velthem's Spiegel Historiael* (Leiden, 1902), p. 46. None of these treatments approaches completeness, and all but Withington's are inaccurate; Hoogenhout even transfers Edward III's Round Table of 1344 to Edward the Confessor in 1043. I have attempted to avoid these errors by going to the primary printed sources, whenever possible.

[2] Philippe de Novare, *Mémoires*, ed. C. Kohler (Paris, 1913), pp. 7, 134.

Puis que le roy vint à Acre, il tint feste .xv. jours dedens .j. leuc à Acre, quy se dit à la Herberge de l'Ospitau de Saint Johan, là où il y avoit .j. mout grant palais, & fu la feste la plus belle que l'on sache .c. ans a, d'envissures & de behors, & contrefirent la table reonde & la reine de Femenie, c'est asaver chevaliers vestus come dames, & josteent ensemble; puis firent nounains quy estoient avẽ moines & bendoient les uns as autres; & contrefirent Lanselot & Tristan & Pilamedes & mout d'autres jeus biaus & delitables & plaissans.[3]

Incidentally, the record of the festival of 1223 seems to be the earliest definite witness to the spread of Arthurian romance to the Latin kingdoms of the East, though there can hardly be a doubt that Breton and French *conteurs* had carried the tales thither at least a century before. It is surely noteworthy that Arthurian proper names occur for the first time outside Celtic territory in Italy in 1114, 1125, and 1136, the earliest Arthurian illustration was carved at Modena probably, as Kingsley Porter showed, before 1106, and a fellowship of the Round Table, formed among the youths of northern Italy, is mentioned between 1194 and 1203.[4] Now Italy was of course on the route to the Orient, and it is only in the light of these facts and the assumptions to which they lead that one can give any credence to the somewhat hyperbolic statement of Alanus de Insulis in his *Prophetia Anglicana* (1174–79):[5]

Quo enim Arturi Britonis nomen fama volans non pertulit et vulgavit, quousque Christianum pertingit imperium? Quis, inquam, Arturum Britonem non loquatur, cum pene notior habeatur Asiaticis gentibus quam Britannis; sicut nobis referunt Palmigeri nostri de orientis partibus redeuntes? Loquuntur illum orientales, loquuntur occidui, toto terrarum orbe divisi. Loquitur illum Aegyptus; Bosforus exclusa non tacet. Cantat gesta ejus domina civitatum Roma, nec emulam quondam ejus Carthaginem Arturi praelia latent. Celebrat actus ejus Antiochia, Armenia, Palaestina.

What was the precise nature of these festivals? The verb *bouhorder* and the noun *behort* apply to jousts or tourneys in which the *bohort*, a short lance, not headed with steel, was used in order to avoid fatalities.[6] The game of nuns and monks seems to have been some crude and obscure jest at the expense of the regular clergy. *Contrefaire la reine de Femenie* refers probably to some masquerade inspired by the cycle of Thebes or Troy. *Contrefaire les aventures de Bretaigne & de la Table ronde* and *contrefaire Lanselot & Tristan & Pilamedes* are expressions on which we shall hope to throw some light as we proceed. There are a number of other references to Round Tables[7] which deserve mention even though they

[3] *Gestes des Chiprois*, ed. G. Raynaud (Geneva, 1887), p. 220. Cf. F. Bustron, *Chronique de l'île de Chypre*, ed. R. de Mas Latrie (Paris, 1886), p. 117.

[4] E. G. Gardner, *Arthurian Legend in Italian Literature* (London, New York, 1930), pp. 3, 5, 9; A. K. Porter, *Lombard Architecture* (New Haven, 1917), I, 269; III, 44; *Gazette des Beaux Arts*, LXX (1928), 109; *Medieval Studies in Memory of Gertrude Schoepperle Loomis* (Paris, New York, 1927), p. 209; Fiore da Premariacco, *Fiore di battaglia* (Bergamo, 1902), pp. 13, 88; *Speculum*, XIII (1938), 221 ff.

[5] T. Stephens, *Literature of the Kymry* (Llandovery, 1849), p. 421, n. 2; (London, 1876), p. 405, n. 1; Alanus de Insulis, *Prophetia Anglicana* (Frankfort, 1603), p. 22; (Frankfort, 1608), p. 26. For date cf. Rupert Taylor, *Political Prophecy in England* (New York, 1911), p. 88.

[6] A. Schultz, *Höfisches Leben*, ed. 2, II, 113.

[7] For the history of Arthur's Round Table cf. L. Hibbard Loomis in *Mod. Lang. Notes*, XLIV (1929), 511.

do not prove particularly enlightening. These let me briefly enumerate in chronological order.

The barons of Flanders in 1235 at Hesdin "se exercebant ad tabulam rotundam." [8] In 1252 English and foreign knights tested their strength "non in hastiludio quod vulgariter torneamentum dicitur, sed potius in illo ludo militari qui mensa rotunda dicitur," near the Abbey of Walden, and Ernald de Munteinni was killed by a steel-headed spear used contrary to rule. [9] In 1259 there was a Round Table at Warwick, [10] and again in 1279 and 1281. [11] The second of these is said to have been under the captaincy of Roger Mortimer, and was probably the continuation of a famous Round Table celebrated at Kenilworth in 1279, to which Roger Mortimer, trusted friend of young Edward I, invited a hundred knights and a hundred ladies, and where he himself won the prize of a golden lion. [12] Probably in 1269 Alfonso of Castile held "taules redones" at Valencia; and there were similar festivities at Saragossa in 1286 and at Barcelona in 1290. [13] In 1284 Edward I celebrated the conquest of Wales by holding a Round Table at Nevin near Snowdon. [14] In 1294 the Duke of Brabant, son-in-law of Edward I, held a Round Table at Bar-sur-Aube, and was himself killed in the first encounter. [15] In 1300 a Round Table was held before the guildhall at Bruges in honor of Philippe le Bel, and was attended by knights from Germany and England. So lavish was the splendor that the French queen, Jeanne de Navarre, complained that she had been surrounded by a thousand queens. [16] In 1302 Edward I held a Round Table at Falkirk, [17] apparently in commemoration of his victory over the Scots there four years before. In 1319 King John of Bohemia was induced by the sons of his barons to hold a "tabulam rotundam, regis scilicet Arthusii curiam," in the game market near Prag. [18] Invitations were sent all over Germany, funds were exacted from the burghers and the monasteries, a wooden structure was erected, but almost no visitors attended. In 1328, when Roger Mortimer, grandson of the Mortimer just mentioned, was the dominant figure in England, he invited his mistress, the Queen Mother, the

[8] Albericus Trium Fontium, *Chronicon* (Hanover, 1698), p. 555.

[9] Matthew Paris, *Chronica Majora*, ed. Luard, v (London, 1880), p. 318; *Historia Anglorum*, ed. F. Madden, III (London, 1869), 124; *Annales Monastici*, ed. Luard, I (London, 1864), 150.

[10] *Annales Monastici*, IV (London, 1869), 445. .

[11] *Ibid.*, p. 477; *Flores Historiarum*, ed. Luard (London, 1890), III, 53; Walter de Hemingburgh, *Chronicon*, ed. H. C. Hamilton, II (London, 1849), 8.

[12] Dugdale, *Monasticon* (London, 1830), VI¹, 350; Thomas of Walsingham, *Historia Anglicana*, ed. T. H. Riley (London, 1863), I, 19; Walsingham, *Ypodigma Neustriae*, ed. Riley (London, 1876), p. 173; W. Rishanger, *Chronica*, ed. Riley (London, 1865), 94; *Annales Monastici*, IV, 281; *Chronicles of Mayors and Sheriffs, and French Chronicle of London*, ed. Riley (London, 1863), p. 239; Nicholas Trivet, *Annales*, ed. T. Hog (London, 1845), p. 300.

[13] Mila y Fontanals, *Obras completas* (Barcelona, 1895), VI, 233.

[14] *Annales Monastici*, II, 402; III, 313; IV, 491; Rishanger, *op. cit.*, 110; *Flores Historiarum*, III, 62; Fordun, *Chronica*, ed. Skene (Edinburgh, 1871), I, 308.

[15] *Annales Monastici*, III, 388; *Flores Historiarum*, III, 88; *Monumenta Germaniae Historica, Script.*, x (Hanover, 1852), 406; XVII (Hanover, 1861), 79.

[16] Giovanni Villani, *Cronica*, lib. VIII, ch. 32; Moke, *Moeurs, usages, fêtes et solennités des Belges* (Brussels, n. d.), II, 172.

[17] *Chronicles of the Reigns of Edward I and Edward II*, ed. W. Stubbs (London, 1882), I, 104.

[18] Franz von Prag, *Die Königsaaler Geschichtsquellen*, ed. J. Loserth (Vienna, 1875), p. 404.

young Edward III, and many nobles to a Round Table at Wigmore;[19] and he seems to have held another in the same year at Bedford.[20] In 1332 the provost of the Count of Hainaut and the provost of the town of Valenciennes took part with a large company in a festival of the Round Table at Paris.[21]

In 1344 King Edward held a great tournament at Windsor, and afterwards solemnly vowed upon relics before all his court that "dummodo sibi facultas arrideat, mensam rotundam inciperet eodom modo et statu quo eam dimisit dominus Arthurus, quondam rex Angliae, scilicet ad numerum trecentorum militum, et eam foveret et manuteneret pro viribus, numerum semper augendo."[22] The great lords and knights took a similar oath. Edward proceeded to build within Windsor Castle an edifice two hundred feet in diameter, called the "Round Table," to house these assemblages, but discontinued the work soon after.[23] The royal tailor's accounts show that in 1345 a Round Table feast was held there,[24] and it was probably about this time that fifty-two oaks were cut in the woods near Reading to furnish the building at Windsor.[25] This is the last festival called a Round Table in medieval England of which I have found record. Edward apparently regarded the founding of the Order of the Garter in 1348 as the fulfilment of his oath, but he seems to have done little or nothing to give it Arthurian coloring. The reason for this change of plan is a subject for speculation, but it may not be irrelevant to note that there was a marked decline in the prestige of things Arthurian at the English court and in the metropolis between 1350 and the accession of the Tudors. Gower, Chaucer, and their disciples felt no attraction to the cycle, and Chaucer at least evinces some contempt for it.[26]

Meanwhile, however, the proposed revival of Arthur's famed company of knights was taken seriously in France. Philippe de Valois, in order to attract knights from Germany and Italy to his cause and to divert them from the rival institution about to be set up across the Channel, established a Round Table of his own.[27] His son, Jean le Bon, founded in 1351 or 52 the Order of the Star after the precedent of King Arthur's fellowship, and, like Edward's contemplated order, it was to number three hundred knights and to meet annually in full court.[28] But the next year eighty-nine companions of the order were mas-

[19] Robert of Avesbury, *De Gestis Mirabilibus*, ed. E. M. Thompson (London, 1889), p. 284.

[20] Knighton, *Chronicon*, ed. J. R. Lumby (London, 1889), I, 449.

[21] C. Leber, *op. cit.*, XII, 163 f.

[22] Adam of Murimuth, *Continuatio Chronicarum*, ed. E. M. Thompson (London, 1889), pp. 155 ff., 231 f.; Froissart, *Chroniques*, ed. S. Luce (Paris, 1872), III, 37; *Archaeologia*, XXXI (1846), 106; Jean le Bel, *Vraies chroniques*, ed. M. L. Polain (Brussels, 1863), II, 35. For a full account with documents cf. W. H. St. John Hope, *Windsor Castle* (London, 1913), I, 111 f., 122 f.

[23] Hope, *op. cit.*, I, 112–118, 123–128.

[24] *Archaeologia*, XXXI (1846), 109 f.

[25] Hope, *op. cit.*, I, 118.

[26] Chaucer, ed. F. N. Robinson (Boston, 1933), pp. 101, 242. Cf. H. R. Patch in *Essays in Memory of Barrett Wendell* (Cambridge, Mass., 1926), p. 95. Don Pedro presented the Black Prince with a small round table encrusted with jewels. James Mackinnon, *History of Edward III* (London, 1900), p. 489.

[27] Thomas of Walsingham, *Hist. Angl.*, I, 263.

[28] Jean le Bel, *op. cit.*, II, 173. For illustration cf. Michel, *Hist. de l'art*, III, pt. 1, 127.

sacred in an English ambush, and later the distinction of membership was cheapened by the inclusion of Tom, Dick, and Harry (or rather their French equivalents); finally in 1445 Charles VII bestowed the insignia on the archers of his guard.[29]

Let us note, before passing on to more interesting matters, that for various reasons these festivals were frowned on by kings and popes. They were doubtless attended by some immorality, some quarrels, and a few fatalities. Henry III prohibited a Table Round in 1232, and in 1251 included Round Tables in a general ban against tourneying.[30] Clement V in 1313 also specified Round Tables in a more general censure.[31]

Thus far the notices of festivals or orders inspired by the Arthurian fellowship furnish little information. We know that there was an effort to make the contests "safe and sane" by removing the steel spearhead or affixing a round tip like the button on a rapier, yet in spite of such precautions we have record of two knights killed, the renowned fighters, Ernald de Munteinni and John, Duke of Brabant. We learn also that proclamation was made far and wide, that lords and ladies assembled in multitudes, that there was great expenditure and feasting, and that in one instance there was a prize. But in all this there was nothing to differentiate these occasions from most jousts and *behorts*. We must turn to other sources to discover, first, what chivalric, and secondly, what dramatic, features distinguished the *Tabula Rotunda*. There was, of course, no complete and precise uniformity in these affairs, but we do find certain elements recurring again and again, and these we may take to be the recognized differentiae of this knightly exercise and pastime.

Ulrich von Lichtenstein, that Austrian Don Quixote of the thirteenth century, tells us in his *Frauendienst* (1255) that among the other exploits he performed in honor of his lady was a journey through Styria and Austria in the role of King Arthur, challenging all knights whom he met to a joust, and admitting those who broke three spears on him in succession without missing into the order of the Round Table.[32] With an abundance of detail which it is impossible to reproduce here, Ulrich tells of his equipment, of his start in the summer of 1240, of his many fights and the verses he composed in the intervals.

At Eppenstein he jousted with a certain Liutfrit, whom he called "Kalocriant" and who addressed him as "Künic Artus," but Liutfrit was not accepted. At Kapfenberg "Lanzilet," alias Heinrich von Spiegelberg, was unsuccessful in meeting the conditions, but was, it would seem, taken in anyway; "Ywan" and "Segremors" were successful and joined "Artus's" train. Under floating banners and with the music of minstrels in their ears, Ulrich and a knight whose *nom de guerre* was "Tristram" rode on till the

[29] Le Comte de Colleville and F. St.-Christo, *Les Ordres du roi* (Paris, 1925), pp. iii–iv.

[30] Rymer, *Foedera* (London, 1816), I, 205; Clephan, *Tournament*, p. 13.

[31] R. de Kellawe, *Registrum*, ed. T. D. Hardy (London, 1873), I, 495. On clerical condemnation of tournaments cf. A. S. Cook, *Literary Middle English Reader* (New York, 1915), p. 303; G. R. Owst, *Preaching in Medieval England* (Cambridge, 1926), 301, 322, 326, 332–336; L. Gautier, *Chevalerie* (Paris, 1884), 681 ff.

[32] Ulrich von Lichtenstein, *Frauendienst*, ed. R. Bechstein (Leipzig, 1888), II, 173–231. Summary in F. H. von der Hagen, *Minnesinger*, IV (Leipzig, 1838), 366–78. Map of the "Artusfahrt" in P. Piper, *Höfische Epik* (Stuttgart), III, 900. Cf. R. Becker, *Ritterliche Waffenspiele nach Ul. v. L.* (Düren, 1887).

Prince of Austria's messenger approached and thanked "Artus" on behalf of his master for coming from Paradise into the land — a clear allusion to the famous belief, promulgated by the Bretons, that Arthur still lived on in a land of perpetual delights.[33] The Prince asked the opportunity to break lances with the renowned king and so gain admission to his order. "Artus" consented and soon after the Prince and a great number of knights arrived. A certain Kadolt met the company; his fair companion, the messenger of "Frow Ere" (Lady Honor), invited them to a tourney in Bohemia, of which Frow Ere herself was to be the prize, and they accepted. First, however, all went on to Katzelsdorf near Neustadt and held a Round Table. Tents were pitched in a meadow, banners were set up before the tent of the Round Table, and the tilting ground was marked off by a blue and yellow cord. The first day "Gawan" von Lichtenstein, Ulrich's brother, "Ywan," and "Lanzilet" held the field against all comers in single encounters. The next day "Artus" rode a course against Kadolt, and when informed by the damsel messenger that the latter had dislocated his thumb, expressed his regrets. "Artus" was then forced by his own knights to take a rest that they might have a share in the glory, and "Tristram," "Parcifal," "Lanzilet," "Ither," "Erec," and "Segremors" undertook all challengers, and broke seventy lances. Later in the day they were joined by "Ywan" and "Gawan." There was the clang of helms, cracking of spears, the music of flutes, pipes, and sackbuts. After five days of jousting, the Prince sent a messenger to ask that the next day there might be a general tourney, in which he might have the opportunity of breaking three lances with "Artus," and the request was of course granted. The next morning, after mass, sides were picked and all the knights divided into four groups. Two of these were engaged in the melee and Kadolt had won two horses, when the Prince's messenger ordered his knights to retire, and with reluctance they did so. Thus mysteriously the tourney ended.

It should be noted that Ulrich's exploits took place seventeen years after the Table Round in Cyprus and five after that at Hesdin. There is a rather curious resemblance between the passage at arms at Katzelsdorf and the famous, though of course imaginary, tourney at Ashby de la Zouche, as described in *Ivanhoe*.

In the year 1281 a *tabelrunde* took place at Magdeburg under bourgeois auspices, and the account from the Magdeburg Chronicle is worth quoting in full. It is necessary to explain that the word "gral" underwent in Germany a curious semantic development and came to mean a place of sensual delights.[34] Dietrich von Niem about 1410 wrote that a mountain near Puteoli was called by Germans "der Gral" and that the inhabitants of this subterranean abode "tripudiis et deliciis sunt dediti, et ludibriis diabolicis perpetuo irretiti." [35] Such a development in meaning is very hard to reconcile with the view that the Grail was *ab origine* a vessel of the Eucharist and a symbol of chastity; whereas it is very easy to reconcile with the view that the Grail was at first a pagan platter of plenty and was celebrated in France and Germany before Christian reinterpretation began.[36] Let us examine the passage to see whether it harmonizes better with the Christian or the pagan origin of the Grail legend.

[33] *Mort Artu*, ed. J. D. Bruce (Halle, 1910), p. 273; E. G. Gardner, *Arthurian Legend in Italian Literature* (London, 1930), pp. 12–15; P. S. Barto, *Tannhäuser and the Mountain of Venus* (New York, 1916), pp. 11–16.

[34] Barto, *op. cit.*, pp. 11–16.

[35] *Ibid.*, pp. 16 f., 119. [36] *Speculum*, VIII (1933), 415 ff.

In dussen tiden weren hir noch kunstabelen (constables), dat weren der rikesten borger kinder; de plegen dat spel vor to stande in den pingsten, als den Roland, den schildekenbom, tabelrunde und ander spel, dat nu de ratman sulven vorstan. In dem vorgeschreven stride was ein kunstabel, der heit Brun von Sconenbeke, dat was ein gelart man. Den beden sine gesellen, de kunstabelen, dat he on dichte und bedechte ein vreidig spel. Des makede he ein gral und dichte hovesche breve. De sande he to Goslar, to Hildesheim, und to Brunswik, Quedlingeborch, Halberstad und to anderen steden und ladeten to sik alle koplude, die dar ridderschap wolden oven, dat se to on quemen to Magdeborch, se hedden eine schone vruwen, de heit vrow Feie; de scholde men geven den, der se vorwerven kunde mit tuchten und manheit. Dar von worden bewegen alle jungelinge in den steden. De van Goslar kemen mit vordeckeden rossen, de van Brunswic kemen alle mit gronen verdecket und gecleidet und andere stede hadden ok or sunderlike wapene und varwe. Do se vor disse stad quemen, se wolden nicht inriden, men entpfeng se mit suste und dustiren. Dat geschach. Twe kunstabele togen ut und bestanden de und entpfegen se mit den speren. De wile was de grale bereit up dem mersche und vele telt und pawelune up geslagen; und dar was ein bom gesed up dem mersche, dar hangeden de kunstabelen schilde an, de in dem grale weren. Des anderen dages, do den gesten missen hadden gehort und gegeten, se togen vor den gral und beschauweden den. Dar wart on verlovet, dat malk rorde einen schilt: welkes junge-linges de schilt were, de queme her vor und bestunde den rorer. Dat geschach an allen. To lesten vordeinde vrowen Feien ein olt kopman van Goslere; de vorde se mit sik und gaf se to der e und gaf or so vele mede, dat se ores wilden levendes nicht mer ovede.[37]

A careful reading of this passage makes it clear that the precise meaning of *gral* is a tent or bower of love; such a use is cited by Professor Barto from *Der Ellende Knabe*.[38] It is clear, moreover, that the prize of the jousts was "Vrow Feie," a woman notorious for her wild life. This is reminiscent of the tourney in Bohemia, mentioned by Ulrich, of which the prize was to be "Frow Ere" herself. Apparently "honor rooted in dishonor stood." The *schildekenbom* means, of course, a tree on which the knights challengers hung their shields, and this practice seems to be often associated with the Round Table.[39]

The Round Table held by Ulrich near Neustadt took place in 1240; and early in the fourteenth century Heinrich von Neustadt seems to have been in-spired by similar festivals to make considerable additions to his retelling of the old legend of Apollonius of Tyre. He tells of a *tavelrunde* which anticipated those held by King Arthur by two hundred years and even surpassed them. His long narrative must be reduced to a summary.[40]

A tourney and a *tavelrunde* were arranged. Under a canopy sat three crowned queens of the festival, whose duty it was to reward those who broke their spears three times without being unseated. One of the queens rewarded only princes with a kiss and a crown worth forty marks, while the other two rewarded knights and those beneath knightly rank with crowns — and presumably kisses — of less value. If one completely overthrew his opponent, he was entitled to both the crown and the lady herself, and

[37] Barto, *op. cit.*, pp. 114 f.; transl. p. 9 f. Cf. A. Schultz, *Deutsches Leben im XIV und XV Jahrhundert*, II, 445 f.

[38] Barto, *op. cit.*, p. 115. Cf. *Abhandlungen der kön. Akad. d. Wiss. zu Berlin*, 1850, p. 157.

[39] According to Schultz, *Deutsches Leben*, II, 51, these *tafelrunden* degenerated among the burghers into a gross popular festival. Cf. Closener, *Strassburgische Chronik* (Stuttgart, 1843), p. 100.

[40] Heinrich v. Neustadt, *Apollonius v. Tyrland*, ed. S. Singer (Berlin, 1906), pp. 293–323. Summary in P. Piper, *Höfische Epik*, III, 396–398.

unless she was recaptured before he had escorted her a mile, he could hold her for a ransom of a thousand pounds. One who was unhorsed had to swear faith to his vanquisher. The Round Table itself was five ells wide and was covered with a scarlet cloth; near by was a gold basin hanging by a chain, and a tree from which a shield hung. Whoever wished to challenge a knight of the Table would take the basin, pour water on the cloth, and strike the shield with a club. Before the games began, Apollonius and his nobles sat at the Round Table and were served with fish, fowl, and venison. Arthur's Round Table, which came two hundred years later, was an inferior copy. Combats followed according to these customs; many kisses were given, and some evil knights were slain. A noteworthy feature was the successive appeals of three distressed damsels to Apollonius for succor. His niece Pallas sent her messenger; Apollonius himself slew Glorant, who threatened her virginity, and gave the damsel in marriage to Clarantz. Lisebelle, another kinswoman, asked vengeance upon Jomedan of Troy, the slayer of her husband, but after he had been wounded and had declared his passion for her, she decided to accept him as a substitute. Finally, Flordelise came before the Round Table and demanded the right to fight, herself, against Silvian of Nazareth, who had ravished her sister, and so under curious handicaps the duel was carried out.

As Professor Pettengill has shown,[41] this last fight between a man and a woman conforms to actual legal provisions for such a contingency. Probably, therefore, there was a basis in contemporary imitations of the Round Table for other features. At any rate, the Magdeburg festival matches the three queens with "Vrow Feie," and the shield suspended from a tree with the "schildekebom." Some suggestions came directly from literature, for the challenge by means of pouring water from a basin was borrowed from Hartmann's *Iwein*. Certainly Heinrich von Neustadt knew Arthurian romance, for he has references to Tristram and Parzival, and mentions Arthur several times. The motif of the distressed ladies who come to court to seek a champion was a literary borrowing, but we shall see later that this may well have been also an imitation of life, for such incidents seem to have been among the semidramatic features of the actual Round Tables of the thirteenth century. It is to be remarked that Heinrich couples *tavelrunnen* with *fores* (l. 18427) as if they were much the same thing, just as Franz von Prag speaks of "tabula rotunda sive foresta regis." [42] Why these festivals were called "forests" will be seen later.

Sone de Nansai, a romance of the second half of the thirteenth century, introduces a "table ronde" at Chalons early among the hero's adventures. There was little distinctive, except that the participants were a hundred squires.[43] The *amies* of the jousters stood in wooden lodges about a great meadow and handed spears to their squires. If a squire were overthrown, his damsel had to leave the meadow. If he won the prize, both were crowned in a great tent.

About 1300 a Swiss of the Lake Constance region wrote anonymously his romance of *Reinfrid von Braunschweig*.[44]

[41] *Journal of English and Germanic Philology*, XIII (1914), 45.
[42] Franz von Prag, *op. cit.*, p. 404. F. Niedner, *Das Deutsche Turnier im XII und XIII Jahrhundert* (Berlin, 1881), p. 40.
[43] Ed. M. Goldschmidt (Tübingen, 1899), pp. 17, 31 ff.
[44] Ed. K. Bartsch (Tübingen, 1871). Résumé in P. Piper, *Höfische Epik*, III, 347–349.

At this hero's court a squire arrives and is entertained in King Arthur's manner. He announces that the King of Denmark's daughter, Yrkane, is to hold a Round Table. The victor in the tourney is to receive a turtledove, and the best in the sword-combat, a golden ring and a kiss from the princess. Reinfrid promises to attend, gathers his knights, and rides with them and a company of minstrels to Linion. He overthrows many knights in the tourney; receives the turtledove from Yrkane; and the minstrels cry his praise. The next day he is victorious in the sword-combat, and the princess, when led to him, thinks that the bearer of the Grail had no harder task, and he in turn regards the rose-red mouth of Jeschute as nothing in comparison with hers. He receives both ring and kiss, and the next day shows such hospitality to the Danish king that Arthur himself had never shown greater at Karidol.

Thirty-one burghers of Tournai formed a society of the Round Table in in 1330, and sent out invitations by heralds to many towns to come to a tournament the following year.[45] Fourteen cities accepted, including Valenciennes, Paris, Bruges, Amiens, Écluse. Each company was met outside the city and escorted to their lodgings. The thirty-one took the names and arms of kings of Arthur's time. Jacques de Corbry, the organizer, called himself Roi Gallehos, the friend of Lancelot and the conqueror of thirty kings. The others were Pellez du Castel Périlleux, Banich Bévenich, Boors de Gannes, Lyonnel, Baudemages de Gores, Le Roi d'Océanie, Le Roi des Cent Chevaliers, Claudas de Gaule, Caradebrinhas, Claudas de Désierte, Lach Rocheline, Pellenos de l'Iscelois, Vryon, Branghore, Le Roi de Norgalles, le Roi de Cornoualle, and so forth. There was the usual procession of combatants, and the jousts took place in the market square. Jean de Sottenghien won a golden vulture as prize. A banquet at the Hôtel de Ville concluded the affair.

In 1389, according to an anonymous life of the Mareschal de Boucicaut,[46] he and Renault de Roye and the Seigneur de Sampy proclaimed throughout England, Spain, Germany, and Italy that they would meet all comers between the twentieth of March and the twentieth of April at St. Ingelvert near Calais. They pitched their tents in a fair plain, and each hung on a great elm before the tents two shields, one of peace and one of war, and above these shields he hung his arms. Each challenger also placed ten spears, five sharp and five blunt, beside the branch on which his shields were suspended. Any knight who wished to joust would approach the tree, sound a horn which hung there, touch with his lance either the shield of peace or the shield of war, and the combat would then take place either with the pointed or the blunt spears. A large and fair pavilion was also provided for the visiting knights to arm or repose in, and there was an abundant supply of excellent wines and food for their entertainment "comme pour tenir table ronde à tous venans tout le dict temps durant." Owing to the proximity of Calais many English lords came to the jousting, including John de Holland, half-brother of Richard II, Thomas de Percy, and the Earl of Derby, and we are informed that they had much the worst of it, while the three

[45] Moke, Moeurs, usages, fêtes et solennités des Belges, II, 173-180.

[46] Collection des mémoires, ed. M. Petitot (Paris, 1819), VI, 424-31; Froissart, Oeuvres, ed. Kervyn de Lettenhove (Brussels, 1872), XIV, 197 ff.; Clephan, Tournament, p. 5. For illustrations of Froissart's version cf. G. G. Coulton, Chronicler of European Chivalry (London, 1930), pl. II, p. 13.

French challengers were not even wounded in any encounter. Here, as in the Magdeburg Chronicle and the *Apollonius*, the tree hung with the shields of the challenging knights seems to have been an outstanding feature.

Mathieu de Coussy and Olivier de la Marche give two somewhat variant accounts of the Pas de la Belle Pélerine held in 1449 beside the road between Calais and St. Omer.

According to De Coussy [47] Jean de Luxembourg, Bastard of St. Pol and Seigneur of Haubourdin, sent heralds to the courts of France, England, Scotland, Germany, and Spain, bearing proclamations on behalf of La Belle Pélerine and above the signature of the Comte d'Étampes, to this effect. The fair lady in question had set out with her company to make the pilgrimage to Rome, had been attacked by robbers beside the sea, had been delivered by a knight, who raised her from the ground, and promised to act as her escort to the Holy City as soon as he had accomplished his vow to guard the pass at the Croix de la Pélerine. Accordingly all noble knights were besought to joust with the anonymous challenger the next year between July 15 and August 15, and thus release him from his vow and permit him to accompany the lady to her pious destination. Each knight who accepted the challenge was to receive from a herald a pilgrim's staff (*bourdon*) of gold set with a ruby — a token with a triple allusion to the title of the lady, the place of meeting, and the name of the challenger, Hau-bourdin. Elaborate rules were set forth. The challenger would hang near the cross two shields, one bearing the charge of Lancelot du Lac, a red bend on a white field, and the other the charge of Palamedes, two red Saracen swords on a field checky white and black. Near the first shield were a lance and ax, and a horn was suspended from a stake; near the second, two swords of unequal length. The jousts were to be opened at prime by the sounding of the horn thrice by the herald of arms, and were to last till midday, the judge being the Duke of Burgundy himself or his son or nephew. Knights who presented themselves at the cross were to blow the horn and then touch with their lances the shield and the weapon which indicated their choice. De Coussy relates that the King of France forbade his knights to attend, and that the only one to accept was Bernard de Vivant, a German knight about sixty-five years old; but of the combat itself he tells nothing.

De la Marche says [48] that the emprise lasted six weeks, that there were six other challengers besides Haubourdin, and that the reason why their invitation was so little heeded was the general apprehension of war. The Duke of Burgundy and his son were present. The shields of Lancelot and Tristan were attached to the "perron," probably the stone base of the cross. The aged German knight rode up, presented himself, and retired to his tent. The six squires of Haubourdin, in white mantles embroidered with the device of the *bourdon*, entered the lists, and then their lord, "le Chevalier de la Pélerine," in the arms of Lancelot, with the bend of "Benouhic." [49] The actual combat seems to have taken place on foot with axes, and was ended in a short time when the Duke threw down his baton. Bernard de Béarne, Bastard of Foix, delayed by a fever, found Haubourdin finally at Bruges, and two combats took place on two successive days. On the first day the challenger presented himself in the arms of Lancelot, and the same were displayed on his pavilion; but during the combat these were changed to those of Luxembourg. The fight took place on foot with lance and ax, and the honors were even. The second day each rode into the lists accompanied by

[47] Mathieu d'Escouchy, *Chronique*, ed. Du Fresne de Beaucourt (Paris, 1863), I, 244–263; Clephan, *Tournament*, pp. 71–73.

[48] Olivier de la Marche, *Mémoires*, ed. H. Beaune, J. d'Arbaumont, II (Paris, 1884), 118-123.

[49] On the origin of this name cf. R. S. Loomis, *Celtic Myth and Arthurian Romance* (New York, 1927), pp. 145 f., 151 f.

two knights, Haubourdin with the Seigneur de Crequi in the arms of Lancelot and the Seigneur de Ternant in those of Palamedes. At the first tilt the lance of Haubourdin struck the armet of his opponent, badly bruising his face, so that the Duke requested him to abandon the fight, and the gallant knight, though weeping, consented on the assurance that he had not lost honor in doing so.

The Pas de la Pélerine displayed some of the features already familiar: the fiction of the distressed damsel, the wide proclamation of the adventure, the touching of suspended shields, the blowing of the horn, the choice of weapons, the pavilions. The challenger and his party did not assume Arthurian names as did Ulrich and his knights of the Table Round, but they did apparently adopt the heraldry of the Round Table, which was then being codified in such manuscripts as Bibl. Nat. fr. 12597,[50] and which some of the fifteenth-century miniaturists followed in their illustration of Arthurian romance. In the English translation of the authoritative Arthurian armorial, printed by Richard Robinson in 1583, we read that Sir Lancelot du Lac bore "in silver shield three bandes of blew," a mistranslation of *belic*, meaning "oblique"; and Messire Palamides bore "a sheelde of silver and sable ychequered";[51] which are, with some variation, the charges which De Coussy attributed to these heroes.

In 1446 King René held jousts at Saumur according to the terms established by the knights of the Round Table; lions, tigers, and unicorns from the royal menagerie added to the marvels; but a fatal injury brought the jousts to a close.[52] A long account in verse, dedicated to Charles VII, has been partially preserved.[53]

In the plain of Launay near Saumur René had a wooden castle constructed, which he called "le Chasteau de la Joyeuse Garde," and there dwelt with his court for forty days. From the castle issued a procession: two men in Turkish costume leading two lions by silver chains; horsemen blowing trumps and fifes and beating tambours; two kings of arms, holding books in which the deeds of arms were to be inscribed; four judges of the field; the king's dwarf, dressed like a Turk, mounted on a horse and bearing the royal shield, gules semé with pansies au naturel; a beautiful damsel, mounted and leading the king's horse; the king, nobles, and knights. The judges and kings of arms took their places on the stands with the ladies. The dwarf seated himself on a cushion at the door of the pavilion where the tenans took up their quarters. Before it was a column of marble, and the two lions were chained to each side. A royal shield, hung from the column, was to be touched by any challenger. The names of the combatants and their devices are given. Those vanquished in the lists had to give a diamond, a ruby, or a horse to their opponents, and these in turn gave the trophy to their ladies. The fair damsel who had led the king's horse proclaimed the judges' decision and awarded the prizes, a steed and a brooch, set with diamonds.

The romantic king had a painting made of the tourney at Saumur and composed, besides a long *Livre des Tournois*, a short formulary of the Arthurian ceremonial and regulations.[54] Shortly before 1475 a similar work was incorporated

[50] Cf. Brit. Mus. Royal 19 B ix.

[51] Richard Robinson, *Auncient Order . . . of Prince Arthur* (London, 1583).

[52] Mathieu d'Escouchy, *op. cit.*, I, 107; A. Lecoy de la Marche, *Roi René* (Paris, 1875), II, 75, 146 f.

[53] The original manuscript has been lost, but a prose paraphrase with extracts is preserved in Vulson de la Colombière, *Le Vray Théatre d'honneur* (Paris, 1648), pp. 82–106. Cf. also *Oeuvres du Roi René*, ed. Quatrebarbes (Paris, 1849), I, lxxvi. [54] Vulson de la Colombière, *op. cit.*, pp. 39, 49.

in an illuminated manuscript, together with a manual of heraldry and the arms of the chief French nobles and those of King Arthur's knights.[55] The second part was entitled: "La forme qu'on tenoit des tournoys et assemblées au temps du Roy Uter pandragon et du Roy Artus entre les Roys et Princes de la grande Bretaigne et chevaliers de la table ronde." Included in this part is a section entitled: "La forme des sermens et ordonnances des Chevaliers de la Table Ronde." This was composed by Jean II, Duke of Bourbon, son-in-law of Charles VII and nephew of René, and was addressed to his brother, Pierre de Bourbon, son-in-law of Louis XI. The idealistic sentiments breathed in these works contrast strangely with the Machiavellian practices of the age.

The Pas d'Armes held in 1493 at the castle of Sandricourt near Pontoise has been fully described by the Herald of Orléans.[56]

Ten knights of the castle first obtained permission of the king and then on August 24 proclaimed the coming event through heralds at all the crossroads of Paris and in many other towns. The shields of all the participants were hung over the gateway of the castle. On September 16 the contests began with combats on foot at the Barrière Périlleuse. On the eighteenth there was a general tournament at the Carrefour Ténébreux, with the usual provision of tents for the contestants and an abundance of food and drink. On the nineteenth there were individual jousts at the Champs de l'Espine, and on the twentieth took place the adventures of the Forest Desvoyable, "comme faisoient jadis les seigneurs de la Table Ronde." Both the knights of the castle and those from elsewhere rode forth two by two, accompanied by their ladies, and received lances and swords at the Pin Vert, before the castle, "là où autrefois ont esté trouvez nobles hommes cherchans leurs advantures; et veut l'on dire que les Chevaliers de la Table Ronde y venoient jadis chercher les leurs." Riding into the forest, the knights challenged and encountered with any whom they met. "Tout ledit jour n'eust l'on veu à travers champs et bois, sinon que chevaliers combatans les uns aux autres." Maitres d'Hostel rode out after them, accompanied by servants bearing wines and refreshments. At the day's end all returned to be welcomed by the chatelaine, whose two sons, Louis and Jean de Hedonville, were among the challengers. A great banquet was held in the hall, the courtyard, and the chambers; the torches cast their light around for the distance of a league; Swiss tabors and other instruments furnished music. The royal herald, Provence, announced that each knight must relate on oath before the judges his adventures for the day. Dances, moresques, and farces followed, lasting till two in the morning. Orléans estimates that between 1,800 and 2,000 persons, including leeches, armorers, saddlers, were entertained at Sandricourt for eight days. "Depuis le temps du Roy Artus . . . qui fut commandeur de la Table Ronde, dont il y avoit de si nobles chevaliers . . . comme de Messire Lancelot du Lac, Messire Gauvain, Messire Tristan de Leonnois, Messire Palamedes . . . puis bien dire qu'on n'a point veu ne leu en Histoire quelconque que . . . se soit fait pour l'amour des Dames, Pas, Joustes, Tournois, ne Behours qui se deoivent tant approchier de l'exercice d'armes que fait le Pas de Sandricourt, ne au plus prés des faits desdits Chevaliers de la Table Ronde."

This account explains why, as we have seen, the word "forest" is equated by certain authors with "Round Table." It also shows how firm was the hold of the Arthurian tradition upon the imagination on the eve of the Renaissance.

[55] A. de Blangy, *La Forme des tournois au temps du Roy Uter et du Roy Artus* (Caen, 1897), p. 43. A copy of this rare work is in the Newberry Library, Chicago.

[56] Vulson de la Colombière, *op. cit.*, pp. 147–170.

Thus far, though we have remarked some attempts to impersonate the heroes of the Round Table in name or heraldry, a suggestion that distressed damsels were appropriate provocations to deeds of arms, a *mise en scène* of pavilions, trees or crosses behung with shields of challenging knights, horns to be blown, water to be sprinkled from a fountain, and one circular table, yet there is no clear indication that the impersonation went beyond challenging, jousting, and feasting in what was fancied to be the true Arthurian fashion. There was apparently nothing dramatic, unless we may take the appeals of the distressed damsels in the *Apollonius* and their satisfaction to be reminiscences of scenes actually presented at some *tavelrunde*. We possess, however, very full accounts of two occasions at which certain notable figures of Arthurian romance not only were impersonated but also carried out their parts in little dramatic scenes.

The first account is the work of Lodewijk van Velthem, who completed in 1316 a continuation of Maerlant's version of Vincent de Beauvais's *Speculum Historiale*, a work which does not seem to have been brought to the notice of scholars outside the Low Countries until Professor Chotzen published a résumé of the matters of Welsh concern in the *Bulletin of the Board of Celtic Studies* for 1933. Chotzen has shown that as an accurate historian Velthem leaves much to be desired.[57] In fact, his chief interest lay in the romantic days of King Arthur, for he afterwards translated the *Livre d'Artus*; and the unique manuscript of the huge *Dutch Lancelot*, which once belonged to him, may have been his composition.[58] His narrative of Edward I's Round Table is not to be taken *au pied de la lettre*, but when we consider that Edward is on record as holding two such festivals and that two others are mentioned in England during his reign, including the famous one celebrated at Kenilworth by his close friend Mortimer, it seems entirely probable that Velthem relates something of which he had heard the report, which was likely to have happened at Edward's court, even though it did not happen at the precise time and with the exact details which he supplies. My colleague, Professor Barnouw, with habitual generosity has supplied me with a translation of the whole passage, but it is necessary to condense.[59]

King Edward held his wedding feast in London. (The date of the wedding was 1254, but Edward did not succeed to the throne till 1272.) "In the course of the feast was prepared a *tafelronde* of knights and squires." "According to custom a play or game (*spel*) was made of King Arthur. . . . The best were chosen and named after the knights of old who were called of the Table Round." The King instructed his squires to introduce into the play the wrongs that he had suffered from certain towns so that his knights might be pledged to avenge them. The parts of Lanceloet, Walewein, Perchevael, Eggrawein, Bohort, Gariet, Lyoneel, Mordret, and Keye were taken. The tournament had been announced all over England and a great assembly including many ladies had gathered. At sunrise the Round Table began, and the knights aforementioned had the better of their opponents, except "Keye," who was set upon by twenty young men; his saddle-girths were cut and himself hurled to the ground. He was not

[57] *Bulletin of the Board of Celtic Studies*, VII (1933), 48–51.

[58] J. Te Winkel, *Geschiedenis der Nederlandsche Letterkunde van Middeleeuwen en Rederijkerstijd* (Haarlem, 1922), I, 279 ff., 490 ff.

[59] Lodewijk van Velthem, *Continuation of Spiegel Historiael*, ed. Vander Linden and De Vreese, I (Brussels, 1906), 198–320.

hurt seriously, and the spectators laughed lustily to see him filling his traditional role. The King, declaring that everything had happened as in Arthur's time, turned from the jousting field to the banquet hall, and caused the knights who had assumed Arthurian parts to sit at the same table with him. After the first course, a page rapped on a window for silence, and the King announced that he must hear tidings before the next course. Presently a squire rode in, spattered with blood, called the King and his courtiers cravens, and prayed God to destroy them unless they took vengeance upon the Welsh for what he had endured. The King promised to do so and those of the Round Table also. After the second course, there was the same suspense till a squire rode in on a sumpter, his hands and feet tied, and after taunting the circle of knights, begged "Lanceloet" to free him. When his hands were released he gave Lanceloet a letter from the King of Ireland, denouncing him as a traitor and a knave and daring him to meet him on the coast of Wales. The hero was somewhat overwhelmed by this challenge till "Walewein" and the King promised their support. After the third course and the customary pause entered the Loathly Damsel, her nose a foot long and a palm in width, her ears like those of an ass, coarse braids hanging down to her girdle, a goiter on her long red neck, two teeth projecting a finger's length from her wry mouth. She rode on a thin, limping horse, and of course she addressed her remarks first to "Perchevael" and told him to ride to Leicester and win the castle from its lord, who was assailing his neighbors. She bade "Walewein" ride to "Cornuaelge" —which may represent Kenilworth rather than Cornwall [60] — and to put an end to the strife between commons and lords. The two knights undertook the adventures, and the Loathly Damsel, who, we are informed, was a squire thus disguised at the King's command, slipped away and removed his make-up. The King then announced what apparently his knights had not suspected, that the messengers had been part of the festival, but he held them sternly to their pledges; and so the campaign against "Cornuaelge," Wales, and Ireland began.

It is impossible to reconcile the indications Van Velthem gives with any historic occasion, but he probably knew that such dramatic touches were appropriate to the royal festivities of Edward I, and that the King and Queen were interested in Arthurian romance, he being recorded as the owner of a *Palamède*,[61] and she being the patroness of Girard d'Amiens's *Escanor*.[62] And the dramatic elements are here much more marked than in any previous account. The jousts are not simply an opportunity for the impersonators of Arthur's knights to show their prowess, but Sir Kay is forced to provide comic relief. Certain notable scenes from the French romances are re-enacted, make-up is employed, and dialogue accompanies a series of startling entrances. If the parts were written down and had survived, one might speak legitimately of mediaeval Arthurian dramatic sketches. The dramatic development had gone even further in the next of our records.

In 1278 an obscure poet named Sarrasin wrote a curious poem, the *Tournoi de Ham*, which purports to describe a tournament which took place in that year at Hem-Monacu between Péronne and Bray,[63] but at which, in spite of the date and place, Genievre, Soredamors, Keu, and the Chevalier au Lyon took prominent

[60] *Bulletin of Board of Celtic Studies*, VII, 43.
[61] E. G. Gardner, *Arthurian Legend in Italian Literature*, pp. 46 f.
[62] *Histoire littéraire de la France*, XXXI, 151.
[63] *Romania*, LXII (1936), 386 ff.

roles. The mystery is partly solved, however, when we learn that the last-named was in fact the Comte d'Artois; and Le Clerc and Ellison [64] have recognized that we have here a record of a historic festival at which Arthurian names and parts were assumed by lords and ladies in dramatic scenes from romance. *Le Tournoi de Ham* is a poem of such interest as to deserve a new and fully documented edition.

The date 1278 catches one's attention. On April 19 of this year Edward I caused the tombs of Arthur and Guinevere at Glastonbury to be reopened in the presence of himself and his queen.[65] There was ample time for this news to reach Picardy and to stimulate an Arthurian revival before October 8, the eve of St. Denis, when, if my inference is correct, the festivities began. Whether accidental or not, the conjunction of the two events in the same year is interesting. Moreover, it is from the last thirty years of the thirteenth century that we get evidence of a vigorous school of Arthurian manuscript production and miniature painting in Picardy.[66] MS. Bib. Nat. fr. 342, dated 1274, was written in the Picard dialect; MS. 82 at the University Library, Bonn, dated 1286, was signed by Arnulf de Kay, "qui fuit Ambianis." [67] MS. Bib. Nat. fr. 95 and the companion volume, Phillipps 130 at Cheltenham, are superb products of the same school, made perhaps a few years later. Girard d'Amiens dedicated his *Escanor*, one of the latest French romances of the Round Table, to Eleanor, queen of Edward I, probably on the occasion of her visit to Amiens at Whitsuntide, 1279. The enthusiasm for things Arthurian which occasioned the tilting at Ham was not isolated and not without artistic and historic connections. Let me summarize.[68]

The Sire de Longueval and the Sire de Basentin, in consultation with Dame Courtoisie, proclaimed a tournament to be celebrated at Ham. Many came from Britain, including "Keu" the Seneschal and "Genievre" with a company of seven hundred knights and ladies. As the Queen sat at supper, her cousin, "Soredamors," came before her, riding a hackney led by a dwarf. "Keu" asked the damsel whence she came, and when instead of replying directly she greeted the Queen and the whole company, the Seneschal rebuked her and asserted that a knight who would imperil himself for her sake ought to be tonsured. The Queen, calling him harsh of speech, bade him be silent. "Soredamors" then besought succor for her lover who had been lured away from Carduel and imprisoned by the Dame de Hebrison. When the Queen assured her of help, all the knights presented themselves to be chosen for the errand, but "Keu" demanded the honor as a feudal right bestowed by King Arthur, and received it. The blast of a horn announced the arrival of the knight who kept "Soredamors'" lover in prison. Though "Keu" was ready to meet him at once in the field, "Genievre" postponed the combat and provided for her cousin's entertainment. The next morning "Keu" rode into the field, and "Genievre" and her court took their seats.

At this point the narrative reverts to a previous adventure. A few months earlier

[64] *Histoire litt. de la France*, XXIII, 472. Ellison, *Romantic Drama at the English Court*, pp. 27 f. The discussion in the latter is marred by errors in reference, fact, and judgment.

[65] *Annales Monastici*, ed. Luard, II, 389.

[66] R. S. Loomis, L. H. Loomis, *Arthurian Legends in Medieval Art* (Modern Language Association, New York, 1938), pp. 89, 94–98.

[67] L. Olschki, *Manuscrits français à peintures des bibliothèques d'Allemagne* (Geneva, 1932), pp. 59 f.

[68] *Histoire des Ducs de Normandie*, ed. F. Michel (Paris, 1840), pp. 222–283.

four of "Genievre's" damsels had been entertained hospitably at a castle, but when they invited the lord to the tourney at Ham, he told them that they must remain perforce unless someone would rescue them. They conveyed the news of their plight to the Queen, and at her command the "Chevalier au Lyon" set forth on St. John's day. Like the typical knight-errant, he could not find his destination but wandered long before he discovered the castle of the captive ladies. He blew a horn suspended from a cross, rode before the castle, and though he refused to reveal his identity, the ladies recognized the Comte d'Artois. Of course, he overcame the lord of the castle, was hospitably entertained, and slept with one of the four damsels. He then sent the seven knights of the castle as his prisoners to Ham, accompanied by the lion from which he took his sobriquet, and which is now mentioned for the first time. The knights arrived on the Eve of St. Denis (Oct. 8), their lord approached the Queen, and the lion made itself at home by laying its muzzle on the table. "Keu" mocked each of the seven knights in turn, but once more "Genievre" reproved him, and accepted them into her meinie. Supper and a dance followed.

Apparently the arrival of these knights and the arrival of "Soredamors" already narrated took place on the same evening, for on the following morning we find "Keu" in the lists waiting for his opponent and teased unmercifully by the ladies. At last he burst out: "May it please God that beneath His throne no woman should have a tongue and that an evil flame may burn yours." When his foe arrived, they encountered with such a shock that "Genievre" was alarmed, for it would seem that she really cared for "Keu." But the two knights were unhurt, and "Keu" was received graciously by the Queen. Now the Comte d'Artois arrived with the rescued damsels and sent word to "Genievre" by a tall and dark handmaiden. "Keu" spied her and accosted her ironically: "Welcome, maiden; tell me art thou she for whom so many knights have died? Thou shalt not depart hence without a lover if thou wilt harken to me." These taunts elicited the usual rebuke from the Queen and the remark that it is futile to teach an old cat. Thereupon she welcomed the Comte. He entered the lists preceded by his lion, jousted with the Sire de Longueval, and the lion was terrified at the noise. Many knights, whose historic names are given, then participated in the jousts.

The last adventure began with the entrance of a maiden on a white hackney, a sword and spear resting against her neck; a dwarf whipped her continually, and a mounted knight followed. She was being thus punished by the knight for asserting that the knights of "Genievre" were the best in the world. Wautier de Hardecourt defended the Queen's cause in the jousts and defeated the jealous knight, who was forced to ask her pardon. "Keu" then told the maltreated damsel that she was now free of her tormentor, but she promptly ran and embraced him; then the Seneschal caustically remarked that the more humiliation one heaped upon women, the more love and obedience one enjoyed. At the Queen's orders he went off to arrange for supper, to which presently the whole court adjourned. In conclusion, Sarrasin declares that he has witnessed the jousts and the adventures of the knights, maidens, and the "Chevalier au Lyon," and has put them in a book for the Queen, who has promised to pay him well for it.

The *Tournoi de Ham* is at times obscure and incoherent, and the manuscript is defective toward the close; it is, moreover, hard to say whether any part of the wanderings and exploits of the "Chevalier au Lyon" in behalf of the four damsels before he returned to the court was acted before the assemblage at Ham. Nevertheless, it seems quite clear that the historic tournament was set in a dramatic framework, that the principal dramatic parts were taken by persons who assumed Arthurian names, and that such Arthurian commonplaces as the en-

trance of distressed ladies, the mockery of Keu, and the triumph of right in the tilting field formed the staples of the dramatic entertainment. The role of the Chevalier au Lyon we know was filled by the Comte d'Artois; the comic part of the lion was probably filled by some thirteenth century Snug the Joiner in a lion's skin. A wit of the court or perhaps a professional jester must have played Keu. It is curious that Sarrasin does not reveal the identity of "Genievre." Le Clerc has suggested that it might be the Queen of France,[69] Marie de Brabant, "la donna di Brabante" of *Purgatorio*, vi, 23, and he is probably correct. Her husband's temporary opposition to tournaments offers a plausible explanation why there was no "Arthur" at the Tournoi de Ham.[70] Her coterie included the Comte d'Artois and her brother Jean, Duke of Brabant, who sixteen years later, as we have seen, lost his life in a Table Round. In this very year of 1278 the queen and her party had scored a grisly triumph over the king's adviser, Pierre de Broce, and the affair at Ham may have served as a celebration. Marie, moreover, was a patroness of letters.[71] All these facts point to her as the "Genievre" of the *Tournoi de Ham*.

The participation of Robert II, Count of Artois, in the affair is significant. Jean de Meung in the *Roman de la Rose* [72] couples him with Gauvain as an example of unstained chivalry. In 1272 the Count took under his patronage Adam de la Halle,[73] the brilliant poet of Artois, who had ten years before written the *Jeu de la Feuillée* and was destined to compose over ten years later the charming operetta of *Robin et Marion*. Now it is an odd coincidence that the *Jeu de la Feuillée* introduces into the midst of satiric sketches on the burghers of Arras Morgain la Fée herself. Though it would be rash in the extreme to propose that Adam wrote any of the lines which Sarrasin has preserved, yet it is quite possible that the brilliant secular dramatist whom Robert of Artois had in his service between 1272 and 1283 should have had something to say regarding a semi-dramatic entertainment in 1278, when his master played the chief male role. At the very least, he had set a precedent for the introduction of Arthurian personages into secular drama together with real persons of the thirteenth century.

Not long since Mrs. Joseph Wright published the alluring guess that *Gawain and the Green Knight* was based in part on a Christmas interlude,[74] such as those mentioned in the poem itself. But though the Green Knight displays marked histrionic talent and though gesture, carriage, and expression are described with a minuteness rare in medieval literature, any dramatic basis for the poem remains pure conjecture.

[69] *Hist. litt.*, xxiii, 473.

[70] C. V. Langlois, *La Règne de Philippe III* (Paris, 1887), pp. 196–199.

[71] *Ibid.*, p. 33.

[72] Ed. E. Langlois, vv. 18,699 ff.

[73] Henry Guy, *Essai sur la vie et les oeuvres littéraires du trouvère Adan de le Hale* (Paris, 1898), p. 153. Incidentally Count Robert's children played with masks. Dehaisnes, *Documents et extraits* (Lille, 1886), i, 159, 169.

[74] *Journal of Engl. and Germ. Philology*, xxxiv (1935), 158. It must not be inferred, however, that the plot of GGK had any other origin than a French romance based on the most authentic Celtic tradition. Cf. Miss Buchanan's article, *PMLA*, xlvii (1932), 315.

An elaborate Arthurian dramatic festival which has no historical basis that we know of, but which must reflect in some measure the fashions of the time is narrated at length in *Tirant lo Blanc*,[75] composed about 1460 by the Catalan Johannot Martorell, and declared by the priest in *Don Quixote* to be for style the best book in the world.

The emperor of Constantinople held a high feast for the ambassadors of the Soldan. Sibilla sat elevated on a great throne, while below sat goddesses and all ladies who had loved ardently, including Ginebra and Ysolda. Knights engaged in a tourney, Tirant bearing as his crest the Holy Grail. At the banquet which followed, four ladies, Honor, Chastity, Hope, and Beauty, entered the hall and declared that in company with Morgana they had sailed the seas for four years in search of "aquell famos Rey qui per lo mon se fa nomenar lo gran artus." After welcoming the allegorical ladies, the emperor accompanied them to the port, and there found a barge covered with black velvet, and therein many damsels clad in black and Morgana herself weeping. He told her not to mourn for her brother since he had in his court a nameless knight with a sword called Scalibor. At Morgana's entreaty she was brought to the palace, there found the knight sitting speechless, gazing at the sword on his knee, and recognized him as her brother. At last Arthur opened his lips and discoursed on the benefits of Nature and of Fortune, the oaths of a king, the duties of a knight, and so forth. He then came to himself and recognized Morgana. All the knights of the court kissed his hand; the errant damsels changed their robes for white; Morgana donned a green gown trimmed with orfreys. There was dancing and feasting until Arthur and Morgana set sail.

The only Arthurian dramas actually preserved from the period before 1500 are three *Fastnachtspiele* or Shrovetide plays from Southern Germany. These were enacted by groups of apprentices who went from house to house giving their farcical and often scabrous skits and receiving in return refreshments and money.[76] The spirit of these performances is leagues away from the contemporary revivals of Arthurian chivalry by King René. A Lübeck document supplies under the date 1453 this cryptic record of an Arthurian play: "de konyngh Artus hoveden brandes wis."[77] The three South German plays of the same half-century all revolve round the one originally Celtic theme of the chastity test. One is centered in the testing horn.[78] Arthur, "der milt und tugenliche helt," charges Weigion (Gawain) to invite the Kings of Greece, England, Kerling (Caerleon), and so forth to a festival. Arthur's sister, the Queen of Cyprus, has been omitted, and in revenge sends a maid with a horn to the court. The maid blows it on her arrival, but thereafter it functions as a drinking-horn, and spills wine over those whose wives are fickle. Arthur and the assembled kings are by its means proved cuckolds, except the King of Spain. Ayax (Kay?) accuses Weigion of intimacy with Arthur's queen, but is beaten in a trial by combat. Arthur then declares the horn deceptive, and all join in drinking. Another play depicts the assembled queens and ladies of his court as tested by a mantle.[79] The fay Luneta brings it,

[75] *Tirant lo Blanc* (facsimile ed., New York, 1918), chaps. 189–202.
[76] Creizenach, *Geschichte des neueren Dramas*, ed. 2 (Halle, 1911), I, 410 ff.
[77] *Jahrbuch des Vereins f. niederdeutsche Sprachforschung*, VI (1880), 19 f.
[78] *Bibliothek des Literarischen Vereins in Stuttgart*, XLVI (1858), 183–215.
[79] *Ibid.*, XXIX (1853), 664 ff.

but it fits none except the Queen of Spain. The third is frankly salacious, and represents the King of Abian as sending a magic crown to Arthur's court.[80] When the King of the Orient dons it, he sprouts antlers, and there is a squabble between him and his Queen. A similar fate befalls the King of Cyprus. Arthur's sister Lanet, who is present, accuses his queen of adultery, but Arthur will not listen to the charge and banishes Lanet. Warnatsch has shown that these dramatic efforts are related to *Meisterlieder* and, further back, to French sources.[81]

The records of Vulson de la Colombière and the scholarly work of Professors Mead, Millican, Withington, and Brinkley carry the study of Arthurian influence on tournament, pageant, and drama into the succeeding centuries which lie beyond the scope of this paper.[82] The list here given does not fully illustrate the extent of that influence during the Middle Ages, for many a passage of arms followed the supposed Arthurian pattern,[83] even though there was no specific reference to the model king or his Round Table, and there are probably further instances of Arthurian spectacles hidden in the literary and historic records of the Low Countries, Southern France, and Italy. We have, however, presented fuller evidence than has hitherto been brought forward for the wide and persistent influence of the Round Table cycle on chivalric sport and drama.[84]

[80] *Ibid.*, 654 ff.

[81] Warnatsch, *Der Mantel* (Breslau, 1883), pp. 66 f., 75 f., 80 f.

[82] C. Middleton, *Chinon of England*, ed. W. E. Mead (London, 1925), pp. xxviii–xxxix; C. B. Millican, *Spenser and the Table Round* (Cambridge, Mass., 1932); R. F. Brinkley, *Arthurian Legend in the Seventeenth Century* (Baltimore, London, 1932); R. Withington, *English Pageantry* (Cambridge, Mass., 1918).

[83] For examples cf. Dillon and W. St. J. Hope, *Pageant of the Birth, Life, and Death of Richard Beauchamp* (London, 1914), pp. 52–61; R. L. Kilgour, *Decline of Chivalry* (Cambridge, Mass., 1937), pp. 260–266.

[84] I wish to acknowledge with gratitude the helpful suggestions of Professor Louis Cons and Professor C. B. Millican.

II. EARLY CHRISTIAN AND BYZANTINE ART

EARLY CHRISTIAN ART AND THE FAR EAST

EDGAR WATERMAN ANTHONY

IS THERE Far Eastern influence in Early Christian art? Did India — where Buddhism was already five centuries old —, did the vigorous Han and Tang empires of China, or their flourishing outposts in Central Asia play any part in evolving the hybrid art of the Nearer East during the early centuries of our era? Everyone will admit the extraordinarily complex character of Early Christian art, but few will ever agree about the exact definition or relative importance of the various forces which gave it birth. It may be worth while to review the material at hand in an attempt to discover what debt, if any, the art of the Mediterranean and its hinterland owed to the world beyond the Iranian plateau, and also to give a brief résumé of the earlier relations between the two great divisions of Asia.

Only the crust of Asia has been broken as yet in an archaeological sense, but one of the most striking facts already revealed is the vast spread and interrelation between the earliest cultures and civilizations of the first three or four millennia B.C. Mohenjodaro and Harappā in the Indus Valley may have been in direct trade connection with Sumeria and Susa as early as 3000 B.C., and this connection lasts for a thousand years. Seals, pottery, and other objects were exchanged. The Indus Valley culture was of as high a level as that of Mesopotamia. A red sandstone statue of a boy of the third millennium B.C. may prove that the Indians were "the earliest naturalistic sculptors in the world." [1] At present it is difficult to conclude whether the Indus Valley development is of independent origin or an offshoot of Mesopotamia. Excavations at Asterabad on the Caspian would suggest a far-flung extension of Sumerian culture there, and evidences of contacts between Sumeria and the early Egyptian and Aegean civilizations are not lacking. At Susa some of the pottery is so similar to that found at Anau in southern Turkestan that we may presume a cultural relation between the two. [2] In China the neolithic pottery found at Honan and elsewhere

[1] S. Casson, *Progress of Archaeology* (London, 1934), p. 35.

In 1926 two clay objects — a brick and a vase — were found at Ur with letters in probably Indian script (Casson, *op. cit.*, p. 34), and similar seals have been found both at Mohenjodaro and in Sumeria, especially at Kish. It is a striking fact that these seals belong to the earliest ("pre-Sumerian") phase of Mesopotamian culture but to the latest phase of the Indus civilization (V. Gordon Childe, *The Most Ancient East*, London, 1928, p. 202), which suggests the priority of India. Macdonell believes that the Indus civilization was derived from Sumeria (A. A. Macdonell, *India's Past*, Oxford, 1927, p. 9). Hall believes the Sumerians derived their culture from India (Childe, *op. cit.*, p. 11). Woolley is inclined to derive both from some common parent stock in or near Baluchistan (C. Leonard Woolley, *The Sumerians*, Oxford, 1928, p. 9). Sir John Marshall considers that the cultures of the Indus Valley, Sumeria, Egypt, and Crete are all derived from an earlier common Afrasian chalcolithic culture (*Mohenjo-Daro and the Indus Civilization*, London, 1931). For a full discussion of Sumerian and Indus Valley seals see C. J. Gadd, *Seals of Ancient Indian Style Found at Ur*, offprint of *Proceedings of the British Academy*, XVIII (London, 1932).

[2] In 1907 Pumpelly unearthed at Anau pottery and other remains of a culture which he dated (with much exaggeration) about 9000 B.C. The conventionalized decoration of the pottery presupposes an artistic background of many centuries. Cf. Raphael Pumpelly, *Exploration in Turkestan* (Washington, D. C.; Car-

bears resemblance to that of Anau.[3] We may conjecture that all of these early centers did not develop one from the other but were part of a general late neolithic and chalcolithic culture whose original focus may have been somewhere in Central Asia. The physical challenge of climatic changes — especially desiccation — with enforced migration would have played a large part in its diffusion.

Beyond these more or less static or sedentary cultures there was always the great stretch of the nomads of the northern Asian and European steppes, from Manchuria to Scandinavia, with their periodic inroads to the more settled areas of the south. Their wonderfully vital art, broadly called the Eurasian Animal Style, is widely scattered. It will suffice to mention the Scythian and Sarmatian art of South Russia, the finds of the Ananino region of Asiatic Finland, the recent Russian finds in the eastern Altai mountains (especially Kozlov's excavations south of Lake Baikal), the Luristan bronzes of Persia, and the bronzes from the Ordos desert on the Chinese border.[4] The extraordinary influence of this Scytho-Siberian style upon the whole of the early art of China has long been recognized,[5] but much research will still be needed to determine its origins and the actual extent of its influence. What is its relation, if any, to the earlier paleolithic animal style or the Aegean-Minoan culture? Does it account for the resemblances between early Scandinavian art and that of China, or the Halstatt culture of Central Europe? [6] The answers to some of these questions may still be buried in the loess of Central Asia. The astonishing unity of this widespread art is perhaps its most striking characteristic.

Thus in a broad sense we may assume that the interrelations between the earlier cultures extend at least over two continents and are influenced to some degree by the nomadic art of Upper Asia which, in turn, influences the Teutonic and Scandinavian art of the Christian era.[7]

Now let us see if this cultural fluidity, as it might be called, which crosses

negie Institute, 1908), vol. I. Breasted thinks that Pumpelly, De Morgan, and others have exaggerated the antiquity of this culture as well as that of Susa (Elam). Cf. J. A. Breasted, *The Oriental Institute* (Chicago, 1933), p. 8.

[3] T. J. Arne, *Painted Stone Age Potteries from the Province of Honan*, in *Paleontologia Sinica*, Ser. D., vol. I (Peking, 1925). Cf. also R. H. Lowie, *Primitive Religion* (New York, 1924), pp. 182 ff.

[4] Dagny Carter, *China Magnificent* (New York, 1935), pp. 27 ff.; Gregory Borovka, *Scythian Art* (New York, 1928); G. F. Hudson, *Europe and China* (London, 1931); E. H. Minns, *Scythians and Greeks* (Cambridge, 1913); M. I. Rostovsteff, *Iranians and Greeks in South Russia* (Oxford, 1922), and *Animal Style in South Russia and China* (Princeton, 1929); A. M. Tallgren, *L'Époque dite d'Ananino dans la Russie orientale* (Helsingfors, 1919); O. M. Dalton, *The Treasure of the Oxus* (London, 1926), pp. xlvi ff. Additional bibliography in the above works of Rostovsteff and Borovka.

[5] Borovka, *op. cit.*, pp. 82 ff. See also Borovka in *Comptes rendus des expéditions pour l'exploration du nord de la Mongolie* (Leningrad, 1925), pp. 23 ff., and "Die Funde der Expedition Koslov," in *Archäologischer Anzeiger*, 1926. Further bibliography will be found in Rostovsteff's *Iranians and Greeks*, chap. III.

[6] Olov Janse, "Quelques Antiquités chinoises d'un charactère hallstattien," in *Bull. Mus. Far East. Antiq.*, vol. II (Stockholm, 1930).

[7] Designs on the early Chinese bronzes from the Huai River Valley are very suggestive of the designs on bronze buckles from Gottland of a somewhat later period and also the much later wood carvings on Norwegian Viking ships. Cf. Carter, *op. cit.*, p. 48; B. Karlgren, *Kina*, vol. XV of *Världshistoria* (Stockholm, 1928); P. Yetts, *The George Eumorfopoulos Collection of Bronzes*, vol. I (London, 1929-30). Cf. also Strzygowski, "The Northern Stream of Art, from Ireland to China, and the Southern Stream," in *Yearbook of Oriental Art and Culture* (London, 1910).

and recrosses Europe and Asia in such a surprising fashion, continues as we approach more nearly the Early Christian period. After the time of Alexander the main theme is the struggle between two great forces, Hellenism and the civilizations of Hither Asia; and the final outcome, at least as far as Christian art of the Mediterranean is concerned, is an outward triumph for anthropomorphic Hellenism in spite of the many spiritual transformations due to its contacts with the East.

For centuries after Alexander's death we witness the great spread of Hellenism eastward in Bactrian and Gandharan art. Triumphant Buddhism under Asoka reaches northern India, and a Graeco-Buddhist art under the Indo-Scythian kings is carried across Central Asia and Tibet to China, and finally to Korea and Japan, during the same centuries that Christian art is conquering Europe.

Relations between the Near and Far East from Alexander's time to the Arab conquests of the seventh century were close and varied — both by sea via Egypt and overland by way of Central Asia — with the empire of the Seleucids, and later the Parthian and Sassanid empires acting as middlemen. The expansive power of the Han empire of China established Central Asian trade routes, and the oases on the borders of the Tarim Basin and elsewhere in Turkestan — and even far-off Ferghana — became flourishing international centers where at least four great cultures — Greek, Persian, Indian, and Chinese — met and mingled. The wealth of material already revealed in Turkestan by Stein, von Le Coq, and others, has not even yet been sufficiently studied. Tolerant Mazdaism gave comparative freedom to the spread of religions to the East, and the Nestorian Christians as well as the Manichaeans [8] sent their missionaries throughout Asia. Chinese chroniclers speak of the decoration of the early Nestorian churches which resembled "the plumage of a pheasant in flight." In 1274 Marco Polo saw two of their churches in Tartary, and in his day there were Nestorian churches all along the trade routes from Bagdad to Peking. They must have influenced the Buddhist to a surprising degree. The French missionary Huc was struck by the similarity of the Buddhist ritual to his own and could not understand the reason.[9] But what did the East give in return?

One of the ways by which Far Eastern influence might have easily penetrated to the Mediterranean world is through the textiles. It is unnecessary to review in detail the tremendous role played by the silk trade, a Chinese monopoly until the time of Justinian. It is surprising that there is little or no direct Chinese influence in Hellenistic or Roman art. One reason is, doubtless, the fact that the silk was imported in a raw state or in plain stuffs to be rewoven, and thus was not a carrier of motifs. Roman fashion demanded transparent silk gauzes, and to make these, close-textured Chinese silks were split and rewoven.[10]

[8] Van Berchem and Strzygowski, *Amida* (Heidelberg, 1910), pp. 381 ff.

[9] E. R. Huc, *Souvenirs d'un voyage dans la Tartarie, etc.* (Paris, 1850).

[10] Aristotle (*Hist. Animalium*, v, 19 [17], II [6]) speaks of such silks being woven in the island of Cos before the fourth century B.C. Hudson (*op. cit.*) says: "There is no evidence that there was ever in the Roman

Later, in the Early Christian period, the Sassanian empire was the center for the production of those sumptuous figured brocades which were, in turn, copied by the Egyptians, the Byzantines, and the Moslems, and radiated motifs as far as Northern Europe and China.[11]　　Here, again, an examination of Sassanian textiles reveals very little which may be safely ascribed to China or other parts of the Far East. They are largely indigenous in origin, and most of the decorative motifs and all of the figures seem to have been derived from the earlier traditions of Mesopotamia and Iran. Certain minor decorative details and the method of dividing the field of the stuff into a lozenge-diaper pattern have been claimed as Chinese.[12] These remarks concerning textiles also hold true for work in metal — best studied at the Hermitage at Leningrad — where we find the same Iranian and Mesopotamian inspiration.

Turning to Sassanian sculpture, I think that here we do find signs of a foreign influence, in this case, from India. The relief of the first king Ardashir cut in the cliffs of Nakht-i-Rustam shows clearly its derivation from earlier Achaemenid and Hellenistic work, but the last group of reliefs of Chosroes II (590–629) at Tak-i-Bostan with all their mingling of Persian and late classical elements seem to show a certain Indian quality in the scale of the figures and their relation to

world a taste for Chinese patterned silk. Silk appears to have reached the Roman frontiers in various forms, but always to have undergone some finishing process," and this is confirmed by Pliny, who says that "the Seres send to Rome the fleecy products of their forests and thus furnish our women with the double task of first unraveling and then reweaving the threads . . . all that a Roman lady may exhibit her charms in transparent gauze."

[11] For the influence of these stuffs on Romanesque sculpture and the other arts cf. E. Mâle, *L'Art religieux du XIIe siècle* (Paris, 1922), pp. 340–363. One can easily extend the list of examples cited by Mâle. There are many direct influences from Sassanian textiles in the East. A wall painting from Kyzil in Chinese Turkestan of probably the eighth century shows the usual Sassanian roundel with a disc border enclosing a duck with a scroll in its bill (Otto von Falke, *Kunstgeschichte der Seidenweberei*, 2nd ed., Berlin, 1921, Fig. 67). This is almost an exact copy of a textile in the Vatican (von Falke, *op. cit.*, Fig. 66) and shows the direct influence of the stuffs carried over the caravan routes between the Persian and the Tang empires. The Chinese also imitated these stuffs in their own textiles. In the Imperial Museum at Tokio are Chinese stuffs, formerly in the Shoshoin at Nara and at Horiuji, which are difficult to distinguish from Persian examples. One shows the usual horseman motif, absolutely Sassanian in treatment except for the Chinese seals on the flanks of the horses which replace the Sassanian "star" (von Falke, *op. cit.*, Figs. 75–79, 81–84, and Toyei Shukoi, *An Illustrated Catalogue of the Ancient Imperial Treasury Called Shoshoin*, 1909, Pl. xciv). At Tun-Huang, Stein discovered brocades of the eighth and ninth centuries, used as covers for manuscript rolls. Some of these are identical with Sassanian stuffs — facing griffins, or rams, or ducks in roundels (Sir Aurel Stein, *Serindia*, Oxford, 1921, vol. iv, Pls. cxi, cxiv, cxv). One design of confronted winged lions on a palmette base is almost identical with the "suaire" of St. Colombe at the Cathedral of Sens (l'Abbé Chartraire, *Les Tissus anciens du trésor de Sens*, Fig. 20, p. 24). We need no more striking instance of the wide diffusion of these Sassanian stuffs as motif-bearers than these two almost identical pieces, the one used as a shroud for a French saint and the other hidden away in a Buddhist temple in a remote corner of Asia. A similar stuff was also discovered by Pelliot and is now in the Louvre. Stein thinks that, unlike the textiles of Nara or Horiuji, these may not be Tang imitations of Sassanian motifs but rather the product of the Sogdian region, or Samarkand, which had been an important silk-producing center since Chinese trade had linked it with the Tarim Basin and the confines of China proper.

At the recent Persian Congress (1935) M. Hackin described excavations near Kabul which reveal Sassanian influences on the costume of Hindu gods.

[12] Dalton, *Byzantine Art and Archaeology* (Oxford, 1911), p. 586; Strzygowski, *Jahrbuch der preussischen Kunstsammlungen*, xxiv (1903), pp. 170 ff. The silks, probably of the third century, found by Stein in Turkestan, show animals, dragons, scrolls, birds, and diapers in a typical Han style, but if such examples found their way to Persia they exerted no appreciable influence there (von Falke, *op. cit.*, pp. 13 seq. and Figs. 71–73). Cf., also, Stein, "Ancient Chinese Figured Silks," in *Burl. Mag.*, 1920.

the background, and, especially, in the treatment of the landscape.[13] However, this has no direct bearing on our subject, for the Sassanian reliefs have little or no influence upon Early Christian sculpture. It is a pity that the material for a really thorough study of Sassanian art, which dominated the whole hinterland of the Near East for five hundred years, should be in inverse ratio to its importance.

In Egypt we have a more promising field for the discovery of Eastern influences, particularly from India. From very early times the intercourse between Egypt and India had been fairly constant, and this increased after Alexander's time. The Mauryan Chandragupta (322–298 B.C.) established friendly relations with the Seleucids and the Ptolemies in Egypt, and this never ceased until the Moslem barrier of the seventh century.[14] There was a frequent interchange of embassies, traders, and probably craftsmen. Asoka sent Buddhist missionaries to Syria, Egypt, and Greece, where perhaps they helped to prepare for the ethics of Christ.[15] During the early centuries of the Christian era the Pandya and Chera kingdoms of southern India traded with Rome. The Christians whom Cosmas Indicopleustes found in Ceylon and Malabar (?) were probably Nestorians.

It seems very likely that Buddhism — already centuries old when Christianity began, and from the days of Asoka a great proselyting religion — should have imported some of its beliefs and ethics to the newer faith. May it not have had some influence upon the development of Egyptian monasticism? Buddhist monasticism was highly organized and in one of its most expansive stages at just this time. There are notable analogies between the two.[16] It is also entirely possible that the worship of relics, which assumed such a tremendous role in the early Church and later, owes something to Buddhism.[17]

[13] A. K. Coomaraswamy, *History of Indian and Indonesian Art* (New York, 1927), Figs. 174, 208, 209; E. B. Havell, *The Ideals of Indian Art* (New York, 1912), Pls. XVIII, XIX, XX, XXIX; Strzygowski, "Perso-Indian Landscape in Northern Art," in *The Influences of Indian Art* (India Soc., London, 1925).

[14] Petrie discovered in Egypt a Ptolemaic tombstone with a wheel and *trisula* (*Journ. R. Asiatic Soc.*, 1898, p. 875). U. Monneret de Villard, *La Scultura ad Ahnâs* (Milan, 1923), pp. 86 ff., discusses the relations between India and Egypt.

[15] S. M. Melamed, *Spinoza and Buddha* (Chicago, 1933).

[16] The pre-Christian sect of the Essenes, with their offshoot the Therapeutae, must have undoubtedly influenced monasticism, but they fade out and are absorbed into Judaism or Christianity by the end of the first century. Monasticism was not fully organized in Egypt until the middle of the third century, whence it spreads to Syria and Northern Africa and Western Europe — Italy, France, and Ireland. The Pachomian rule may well owe something to India. There are interesting parallels between the stylites, or pillar saints, and Indian ascetics. A recent historian (A. J. Toynbee, *A Study of History*, Oxford, 1935, II, 326) remarks that Irish monasticism "is less reminiscent of Christian than of Buddhist or Manichaean institutions." For the Coptic influence on Irish monasticism and art see A. Kingsley Porter, *The Crosses and Culture of Ireland* (New Haven, 1931), pp. 18–20, 26, 27, 42, 45 46, 50, 64, 72, 81, 84, 86 87, 97, 100, 106, 117, 119, 128; and "An Egyptian Legend in Ireland," in *Marburger Jahrbuch für Kunstwissenschaft*, V (1929), pp. 25–38.

[17] Without tracing the origin of the veneration of relics in India we know that by the time of Asoka the custom had been long established and that countless topes or stupas, containing relics of the Buddhist saints, were erected from that time on and antedate the Christian shrines by several centuries. Christian worship of relics began in the early days of the Church. It is foreshadowed in the New Testament (Acts 19: 9, 11, 12) describing the healing of the sick by Peter, Paul, and John. One of the earliest references is from 155 A.D. when the church at Smyrna at the death of Bishop Polycarp collected and buried the remains of the martyr to celebrate the anniversary of the martyrdom at the place of burial. By the third century the

The possibility of Indian influence upon the architecture of the West opens up a broad and intricate subject which I shall only touch upon here. Architectural motifs would, in many cases, be modified almost out of recognition in such a long journey and over periods of time, but it may be noted that forms of the horseshoe arch, semicircular apses, and domes may have been used in India earlier than elsewhere.[18] The striking resemblance of the early Buddhist chaityas, or assembly halls, to the Christian basilica has been frequently noted.[19]

However, if there are any traces of Indian influence in Egypt I think that we find them in Coptic sculpture.[20] A relief of two reclining figures with a bowl of fruit between them, now in the Cairo Museum, is a notable example (Fig. 1). The conception of form seems to me to be typically Indian. The full, rounded limbs with their clinging, languorous grace, the high, slim waist, even the facial types are those familiar in Indian sculpture from the rails of Barhut on, rather than a degenerate rendering of Hellenistic forms. Take, for example, the bust of a Yakshini (Fig. 2) from Mathura, of the first or second century A.D., now in the Metropolitan Museum. These same qualities are almost as apparent in a relief of nereids and tritons from Trieste (Fig. 3), although the general iconographical scheme is late Hellenistic. Even the costumes of the first two figures and the collars with attached earrings of the "nereids" are reminiscent of India and Central Asia. In both these examples, which are typical of the sculpture from Ahnās (Herakleopolis), the very high relief — almost detached from the background and producing such bold, simple contrasts of light and shade — is much more characteristic of India than of the Near East. Other examples might be cited from the collections in Cairo and the Berlin Museum, and we may perhaps trace this influence in certain ivories of probable Egyptian origin.[21] Is it

custom with all its ramifications was universal. There do not seem to be direct prototypes of this custom in any of the pre-Christian religions of the Near East. We find no worship of saints or relics in the Christian — or Buddhist — sense, the closest analogy to relics being varieties of amulets or charms. There is no evidence that the types of Buddhist shrines or reliquaries directly influenced Christian art.

[18] E. B. Havell, *Indian Architecture* (London, 1913). Many of these forms may be seen sculptured on the rails of Barhut, Amaravati, etc. They may represent early prototypes of wood or other perishable materials. Cf. Strzygowski, *Altai-Iran und Völkerwanderung* (Leipzig, 1917).

[19] J. Fergusson, *History of Indian and Eastern Architecture* (London, 1910), p. 55; A. K. Coomaraswamy, *History of Indian and Indonesian Art* (New York, 1927), pp. 19 ff. It has been considered that forms of Indian architecture which are traceable in Europe, having passed via Alexandria to Rome and Spain "include possibly the loggia, galleries, horseshoe and mixtilinear arches, ogee arch and *cyma reversa*, decorated tympana and jambs . . . and perhaps also the circular and apsidal plans of domed buildings" (Coomaraswamy in *Encyc. Brit.*, 14th ed., XII, p. 221).

For a further discussion of possible Indian influences in the West see Pullé, "Riflessi indiani nell'arte romanica," in *Atti di Congr. internat. di Scienze storiche*, VII (Rome, 1903), pp. 111 and 112, and Rivoira, *Architectura musulmana* (Milan, 1909), pp. 114 ff. and 347.

For Indian influences in Egyptian decoration see Strzygowski, "Persischer Hellenismus in Christlicher Zierkunst," in *Repert. für Kunstwissenschaft*, XLI, and Dimand in *Ostasiatische Zeitschrift*, IX, pp. 201–215.

[20] Monneret de Villard (*op. cit.*, pp. 36, 41, 53, 54, 63, 76 ff.) has pointed out certain notable resemblances between Coptic and Indian sculpture.

[21] Strzygowski, *Koptische Kunst (Cairo Museum Catalogue)* (Vienna, 1904); Gayet, *L'Art copte* (Paris, 1902); O. Wulff, *Berlin Catalogue*, I, 24 ff.; Monneret de Villard, *op. cit.*; W. de Grüneisen, *Les Caractéristiques de l'art copte* (Florence, 1922); Georges Duthuit, *La Sculpture copte* (Paris, 1931).

A figure of a Kusana king from Mathura of the second century A.D. shows a collar and earrings similar to those on the Trieste relief (Coomaraswamy, *op. cit.*, Pl. XVIII, Fig. 64). This same typically Indian type

FIG. 1. COPTIC RELIEF
Cairo

FIG. 2. BUST OF A YAKSHINI
Metropolitan Museum

FIG. 3. COPTIC RELIEF
Trieste

too fanciful to suppose that Buddhist monks and craftsmen may have had some share in the development of Coptic sculpture as well as Coptic monasticism? [22]

On the north wall of St. Mark's at Venice is the well-known Byzantine relief of the "Ascension of Alexander" [23] (Fig. 4), who is seated in a car drawn by griffins. The composition is strikingly like that of an Indian relief of the first century B.C. from the railing at Bodhgaya (Fig. 5) showing Surya, the Sun, in a four-horsed chariot, with female archers dispelling the powers of darkness. There is a slightly later version of this same subject at Mathura (Fig. 6) which in its stark stylization is even closer to the Byzantine example.[24] The common origin of this motif may lie in the Nearer East — there are analogies with the quadriga motif of the textiles [25] — but it is worth noting that the conical head-dress of Alexander is very reminiscent of India.[26] Does this mean that we have here a reflection of the Indian sun-god motif?

It would be tempting to extend our search for oriental influences farther and ask why a ninth-century Benedictine monk painted an extraordinarily Buddhistic Madonna at San Vincenzo al Volturno in southern Italy (Fig. 7) which brings to mind examples of Chinese art, such as the North Wei figure of Maitreya in the Boston Museum (Fig. 8) or the frescoes of the caves of Tun Huang,[27] which, in their turn, recall so strangely the processions of saints at Sant Apollinare Nuovo. Why, in his "Annunciation" in the Uffizi, did Simone paint a Virgin with a flowing, calligraphic line which is more characteristic of Sung art than it is of anything in contemporary Europe? It would be rash to suggest a direct influence of the art of China upon that of Siena, but such influence is not impossible. Marco Polo was but one of many travelers.[28]

In conclusion, however, I think that we may still agree with Dalton when he

of adornment is found in Central Asia. Cf. Stein, *Ancient Khotan*, II, Pl. LVI, relief from Dandan Uilig; and *Serindia*, IV, Pl. CXXXIV, a stucco relief figure from a Buddhist shrine at the "Ming-Oi" site. Monneret de Villard (*op. cit.*, pp. 76 ff.) discusses other examples from India and central Asia which bear analogies to Coptic sculpture. Cf. also W. Cohn, *Indische Plastik* (Berlin, 1921), Pl. 25, a fifth-century sculpture from Deogarh. The motif is found in Sassanian Persia; cf. the silver-gilt statuette of King Narses (293–303) in the Kaiser Friedrich Museum (F. Sarre, "Ein Silberfigürchen des Sasaniden Königs Narses," in *Jahrb. d. K. Preuss. Kunstsamml.*, 1910).

[22] Wood carvings with animal forms and rosettes discovered by Stein in various Khotan sites remind one of Coptic work and suggest considerable intercourse between the two regions (Sir Aurel Stein, *Ancient Khotan*, II, Pls. LXVIII, LXIX; *Serindia*, IV, Pls. XVIII, XIX, XLVII).

[23] Dalton, *Byzantine Art and Archaeology* (Oxford, 1911), p. 159; Ongania, *La Basilica di San Marco di Venezia* (Venice, 1879–93), Pl. LXIV and text, III, 254; Didron, "La Légende d'Alexandre le Grand," in *Annales archéologiques*, XXV (1865); Kraus, *Geschichte der christlichen Kunst*, II, p. 403; Venturi, *Storia*, II, 526 ff. This legend of Alexander which comes to Byzantium and the West via Iran may well be of Indian origin. For other representations of the subject see Venturi, *op. cit.*, p. 528.

[24] Coomaraswamy, *op. cit.*, pp. 33 and 67.

[25] Cf. textiles showing a man driving a quadriga: in the Louvre (Cahier and Martin, *Mélanges d'ar-chéologie*, IV, Pl. XX); at Aix-la-Chapelle (S. Beissel, *Kunstschätze des Aachener Kaiserdomes*); in Schlumberger, *L'Épopée byzantine*, II, 36, etc.

[26] Coomaraswamy, *op. cit.*, Figs. 64, 78, 99, 135. Cf. also a bust of Avalokiteshvara from Sarnath in the Boston Museum.

[27] P. Pelliot, *Les Grottes de Touen-Houang* (Paris, 1920), I, Pls. XXI and XXII.

[28] For a discussion of the "oriental" quality in Sienese painting see G. H. Edgell, *A History of Sienese Painting* (New York, 1932), pp. 9 ff. There is a strong Chinese influence upon European textiles in the four-teenth century, especially those of Lucca and Venice. Cf. von Falke, *op. cit.*, pp. 30 ff. and Figs. 265–273, 311–314, 325–352.

FIG. 4. ASCENSION OF ALEXANDER
St. Mark's

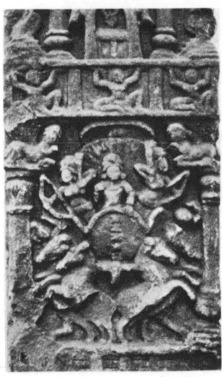

FIG. 5. SURYA IN A CHARIOT
Bodhgaya

FIG. 6. SURYA
Mathura

says that "the idea that China was instrumental in the formation of Christian art in any of its essential features must be dismissed as an emanation from the oriental mirage." [29] No new data that has been accumulated in recent years can seriously contradict this point of view. We have noted the extraordinary fluidity and receptiveness of the earliest Asiatic cultures. Time and distance seem to

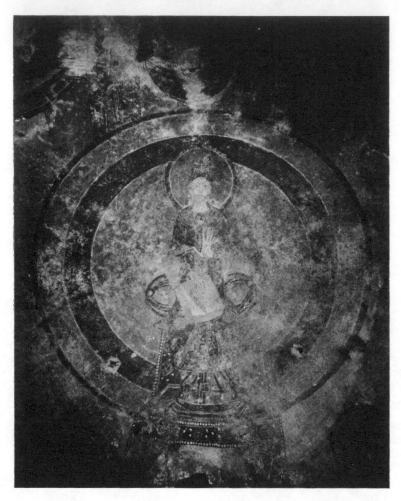

FIG. 7. VIRGIN
S. VINCENZO AL VOLTURNO

have been the only barriers. This underlying homogeneity had almost entirely ceased at the time when Christian art was developing, in spite of the almost continuous contacts by trade. Both China and India took and adapted what they wanted from Mesopotamia and Iran and Greece, but the West was apparently loath to receive much in return. In any case Chinese art of Han or Tang would not have been understood in Europe until the Gothic period, at the least, and, in fact, it is in the fourteenth century that we find a direct Chinese influence upon European textiles. This influence seems to be entirely confined to textiles and it dies out by the fifteenth century, and it was not until the eighteenth

[29] *Op. cit.*, p. 61.

century that the sophisticated cosmopolitanism of Europe was sufficiently stimu-
lated to adapt some of the more obvious Far Eastern decorative idioms in its
"chinoiseries."

With India the case is different. Its philosophy and ethics played at least
some role in the formation of nascent Christianity, and there would seem to be

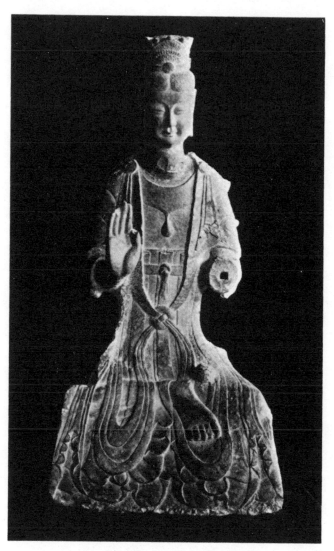

FIG. 8. MAITREYA (NORTH WEI)
MUSEUM OF FINE ARTS, BOSTON

certain definite links between its art and that of Coptic Egypt. This is most
clearly revealed in the sculpture from Herakleopolis which differs in marked
degree from that of other Coptic sites. Legend connects St. Elias, whose relics
were worshipped there, with Central Asia and India.[30] Egypt was the focal
point where East and West converged, both by the Asian land routes and by sea.
It is not surprising that its art should bear the impress of far-distant contacts.

[30] Monneret de Villard, *op. cit.*, pp. 12 ff.

PER LA STORIA DEL PORTALE ROMANICO

UGO MONNERET DE VILLARD

IN UN'OPERA giustamente ammirata, Émile Mâle [1] scriveva: "L'idée même de sculpter des personnages sacrés dans un tympan a pu venir à nos artistes en voyant, dans certains manuscrits enluminés, de beaux portiques, dont le plein centre était historié de scènes ou de figures. . . . Les miniaturistes carolingiens s'inspiraient sans doute de modèles orientaux, car il est plus que probable que les tympans décorés de scènes et de personnages se voyaient déjà dans les manuscrits syriens. Et c'est peut-être à ces manuscrits que les chrétiens d'Égypte empruntèrent l'idée d'historier de sculptures les tympans de leurs portails. Le tympan d'une église d'Égypte qu'a recueilli le Musée de Berlin, remonte au VIᵉ ou au VIIᵉ siècle; on y voit Jésus-Christ entre un abbé et un saint qu'il couronne. [2] L'idée à peine née disparut sans laisser de trace: il fallut attendre cinq siècles pour la voir réalisée de nouveau par les artistes du Midi de la France."

Anche lasciando da parte l'eccesiva e quasi esclusiva importanza data dal Mâle alle miniature dei manoscritti per la diffusione delle forme artistiche nel primo medioevo, questa nota contiene delle inesatezze e degli errori che sarà bene rittificare.

Fra la lunetta scolpita del Kaiser Friedrich Museum e l'arte provenzale del XII° secolo, vi sarebbe, secondo il Mâle un vuoto: e gli artisti egiziani, dopo quel primo tentativo, avrebbero completamente abbandonata la strada sulla quale si erano messi. Errore. Contemporanea quasi alla lunetta del K. F. M. (Fig. 1) è un'altra, già da tempo edita dallo Strzygowski e ricordata anche dal Kingsley Porter, [3] che faceva parte del monastero di Sant' Apollo a Bawīt, dal quale, dopo la rovina, fu trasportata a decorare la moschea di Dašlut. Questa fu demolita alcuni anni or sono, ed i frammenti scultori furono acquistati e ricomposti da un noto antiquario del Cairo, presso il quale io li vidi nel 1928. Questa lunetta porta, su un fondo a decorazione geometrica, l'immagine di un santo guerriero, a cavallo (Fig. 2).

Da Bawīt, e seguendo le stesse sorti della precedente, proviene un'altro timpano scolpito, decorato con semplici motivi decorativi (Fig. 3), già fatto conoscere dallo Strzygowski: [4] dal monastero di San Geremia di Saqqara proviene invece [5] una lunetta con una croce appoggiata su dei rami (Fig. 4); e ancora

[1] *L'Art religieux du XIIᵉ siècle en France* (Paris, 1922), pg. 42.

[2] O. Wulff, *Beschreib. der Bildwerke der christl. Epochen*, II° suppl. (Berlin, 1911), pg. 4, N° 2240. Il pezzo fu acquistato al Cairo, e la provenienza è ignota, ma certamente del medio Egitto. Nel basso stà l'iscrizione αηα φηβαμον.

[3] Strzygowski, *Hellenist. und Kopt. Kunst*, Fig. 15; K. Porter, *Romanesque Sculpture*, I° (1923), pg. 141.

[4] Strzygowski, "Persischer Hellenismus," in *Repertor. für Kunstwissenschaft*, XLI, Fig. 6.

[5] Quibell, *Excavat. at Saqqara 1908–10*, tav. XLI, 1. Con questa lunetta se ne può confrontare un'altra identicamente decorata, raffigurata in una miniatura dell' Apollonio di Citio Laurent. LXXIV, 7. Cf. la tav. X dell' edizione Schöne (Lipsia, 1896).

dal monastero di Bawīt sono pervenuti al museo del Cairo [6] i frammenti di un portale dove la lunetta è decorata con piante uscenti da un vaso (Fig. 5).

Un' altro tipo di lunetta decorata di cui l'arte romanica può aver trovato il suo prototipo in Egitto, è quello in cui il timpano non è scolpito, ma dipinto. Un bell' esempio ci è conservato dal celebre Convento rosso (Deyr el-Ahmar) presso Sohāg: quivi una porta, architettonicamente del V° secolo, ha la lunetta

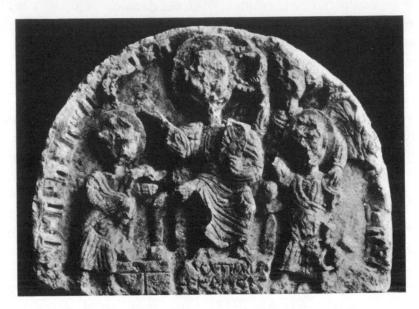

FIG. 1. KAISER FRIEDRICH MUSEUM, BERLINO

piana decorata con pitture, attribuibili ai secoli VIII°–IX°, probabili riproduzioni di altre piu antiche, erose dal tempo.[7]

Per quanto l'esplorazione dei monumenti cristiani dell' Egitto, sorti fra il V° ed il X° secolo, sia ben lontana dall' essere compiuta, e non sappiamo quali sorprese ci potranno riservare gli scavi futuri, pure fin d'ora possiamo essere certi che nella valle del Nilo tutti i tipi romanici, salvo quello a scene con multeplici figure, sono stati realizzati.

Anche la Tunisia ci ha conservato esempi di lunette decorate anteriori certo al VII° secolo: cosi nella basilica de Kasserine il timpano di una porta ha la figurazione di quattro uccelli che beccano ad una pianta uscente da un vaso.[8] Anche la Siria ci offre parecchie lunette decorate con motivi geometrici, piante, monogrammi: si veda ad esempio quella di Qaṣr el-Berūǧ.[9] Il sistema è dunque diffuso per tutto l'oriente mediterraneo.

Se vogliamo seguire il Mâle nella sua teoria relativa all' influenza delle miniature, possiamo confrontare con un manoscritto certamente eseguito da un

[6] Monneret de Villard, *La Scultura ad Ahnās*, Figg. 79 e 81. Per inavvertenza ivi è indicata come proveniente da Saqqara. I frammenti del museo del Cairo portano i numeri 35822–35823.

[7] Monneret de Villard, *Les Couvents près de Sohāg*, II°, Figg. 151 e 210.

[8] Gauckler, *Basiliques chrétiennes de Tunisie*, tav. XXVII.

[9] *Byzantinische Zeitschrift*, XIV (1905), pg. 35, N° 38 e tav. IV, 20.

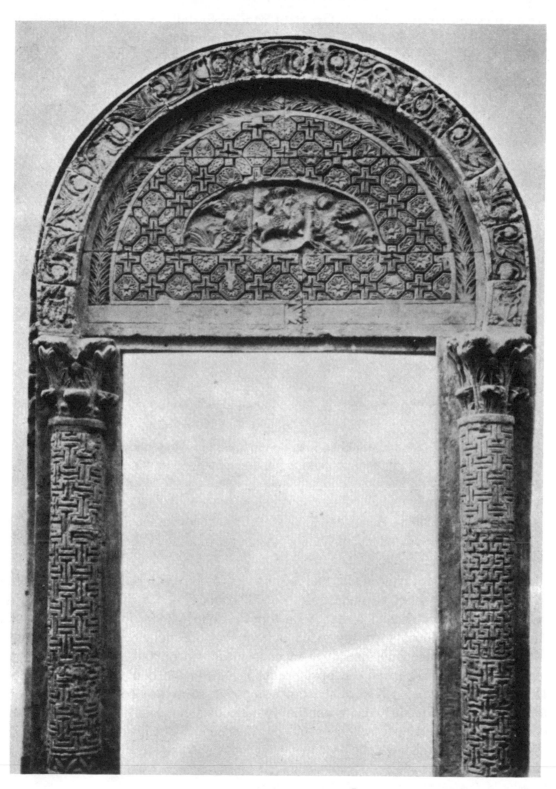

FIG. 2. PORTALE DA BAWĪT

artista alessandrino: voglio parlare del Cronografo dell' anno 354.[10] Prendiamo
la tavola del "Natales Caesarum," e vi troveremo disegnati tre archivolti: nel
centrale, il piu alto, è una figura, nei due piu bassi delle volute che ricordano la
decorazione di non poche conche di nicchie egiziane, decorazione che nel Calen-
dario si ripete anche nelle pagine dei mesi di ottobre e di novembre.[11] Il tutto
figura in un complesso architettonico di architravi e colonne decorate, prototipo

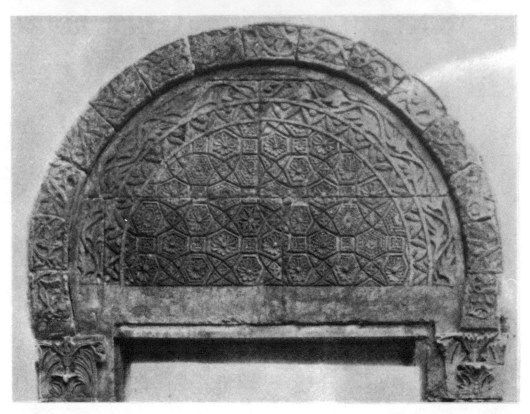

FIG. 3. LUNETTA DA BAWIT

di quelle pagine dei canoni che, nei manoscritti medioevali dal siriaco di Rabula
in poi, sembrano i primi modelli dei portali romanici. La miniatura bizantina
sviluppa ed arricchisce il tema: nelle lunette delle arcate del manoscritto alla
Biblioteca di Berlino, Hamilton 246, troviamo tre volte delle figure di personaggi;
e nello stesso codice due miniature rappresentano un portale con due colonne e
lunette, in une delle quali è rappresentata la Natività e nell' altra il Battesimo.
Il manoscritto è del X° secolo.[12] Piu complesse sono le rappresentazioni con
tenute nelle lunette raffigurate nel manoscritto di Venezia, Biblioteca Marciana
Gr. Z 540:[13] ma queste mi sembrano piu riattaccarsi al tipo delle lunette deco-
rate con musaici. Ma anche senza ricorrere alla teoria dell' influsso delle minia-

[10] Strzygowski, *Die Kalenderbilder des Chronographen vom Jahre 354* (Berlin, 1888); H. J. Hermann, *Die frühmittelalt. Handschriften des Abendlandes* (Leipzig, 1923).

[11] Strzygowski, *op. laud.*, tavv. 9, 29, 31.

[12] Ebersolt, "Miniatures byzantines de Berlin," in *Revue archéologique* (1905), II° sem., pg. 55 sg.

[13] Riprodotte da A. M. Friend, in *Art Studies*, 5° (1927), tav. XIV, figg. 144–147 a pg. 140.

Museo Cairo, 41490

FIG. 4. DA SAQQARA

Museo Cairo, 35823

FIG. 5. DA BAWĪT

ture, teoria che in molti casi è di malcerta applicazione, possiamo ritenere che le lunette scolpite e decorate di alcune chiese egiziane sono il logico svolgimento di forme artistiche proprie alla regione. Prendiamo le sculture architettoniche di Ahnâs;[14] e vedremo come le sculture siano strettamente collegate con le architetture dei frontoni che coprivano delle aperture rettangolari che potevano esser state delle nicchie ma anche delle porte.[15] Ma anche in nicchie a pianta rettangolare gli artisti egiziani decoravano la lunetta di fondo con delle sculture: se ne veda un bell' esempio ad Aŝmunein.[16] Quivi abbiamo una lunetta semi-circolare, simile a quella dei portali, con la figurazione di due animali affrontati all' albero sacro. Si veda anche una decorazione analoga, con due pavoni, nella lunetta di una nicchia a fondo piatto del Convento Bianco.[17]

Vi è dunque in Egitto tutta una elaborazione della scultura architettonica che doveva portare logicamente a decorare con altorilievi le lunette dei portali.

Ma per l'origine dei portali romanici, l'Egitto offre ancora un elemento interessante. Fra le opere del primo periodo romanico, il grande portale di Charlieu (Loire) è certamente uno dei piu belli e dei piu interessanti (Fig. 6). Il Mâle[18] per il primo aveva intravvisto come la sua iconografia dovesse riportarsi a fonti orientali: ed io ho cercato[19] di precisare alcuni punti della ricerca. Ora a Charlieu, l'archivolto è decorato in un modo che non trova precedenti in Francia ne in altra regione d'Occidente. Alle nascite dell' arco vi sono due angioli musicanti e in chiave l'agnello mistico. Ora al Museo del Louvre (Sala di Bawīt) si conserva un archivolto decorato allo stesso modo: due angioli musicanti alle reni dell' arco e in chiave un fiorone (Fig. 7). Esso proviene da Koptos.[20] Il parallelismo fra le due opere è veramente impressionante.[21]

E passiamo alla seconda delle affermazioni del Mâle: secondo questo studioso la decorazione scultoria delle lunette, accennatasi in Egitto nel VI° secolo, sarebbe poi scomparsa dal repertorio artistico orientale, per riapparire poi nell' arte francese della fine del XI° o degli inizi del XII° secolo. Ho già accennato ad esempi egiziani posteriori al VI° secolo: ma se la scultura, e quindi anche quella delle lunette, scompare in Egitto dopo il secolo VIII°, non vuol dire che scompaia da tutto l'Oriente. Sfogliamo l'opera dello Strzygowski sulla scultura armena, e vi troveremo riprodotti non pochi monumenti aventi dei portali con lunette decorate. Se a Gheghard vi troviamo solo un motivo decorativo, a Mren, a Mzchet, al convento di San Bartolomeo abbiamo lunette con sculture di pieno tipo romanico.[22] Notiamo ancora che l'arte armena fa un passo di più nella

[14] Monneret de Villard, *La Scultura ad Ahnās* (Milano, 1923), specialmente figure 7, 8, 9, 26, 29, 42, 47, 48, 61, 73.

[15] Confronta specialmente la Fig. 61 della mia opera citata.

[16] Monneret de Villard, *Les Couvents près de Sohāg*, Figg. 187–188.

[17] A. L. Schmitz, in *Der Kunstwanderer*, VIII (Berlin, 1926), figura a pag. 47.

[18] *Op. laud.*, pg. 32 sg.

[19] "Una pittura del Deyr el-Abiad," in *Raccolta di scritti in onore di Giacomo Lumbroso* (Milano, 1925), pg. 100 sg.

[20] A. J. Reinach, *Rapport sur les fouilles de Koptos*, pg. 27.

[21] Anche al grande portale di Moissac vi sono due figure alle partenze dell' archivolto, ma assai piccole e che si perdono nella ricca decorazione.

[22] Strzygowski, *Die Baukunst der Armenier und Europa*, Figg. 325, 467–469, 609, 765.

FIG. 6. PORTALE DI CHARLIEU

FIG. 7. ARCHIVOLTO DA KOPTOS

Museo del Louvre

[119]

costituzione del completo portale romanico: crea cio è la porta a strombature multiple. Queste appaiono già nei piedritti della porta alla cattedrale di Zhalisch (662–685) con semplici riseghe rettangolari: e il motivo si svolgerà poi con l'aggiunta di colonnine alla cattedrale di Ani costruita fra il 989 e il 1001, per dare poi al convento di Ketscharus, nel 1033, un portale completamente "romanico." [23] In questa evoluzione deve però essere entrato qualche influsso d'arte musulmana: se osserviamo infatti il mihrāb più antico della moschea di Ibn Tūlūn al Cairo (elevato certo nel IX° secolo) vediamo che in esso,[24] come già nel mihrāb al Ǧausag di Samarra,[25] è già applicato il principio delle strombature multiple con colonnine. Un' altra caratteristica che si ritiene propria ai portali romanici, è quella di avere l'apertura divisa in due parti da une colonnina o da un pilastro centrale (trumeau). È proprio anche questa una invenzione occidentale? Se noi applichiamo a tale questione il procedimento teorico del Mâle sull' influsso delle miniature, potremmo facilmente trovare le fonti del motivo. E risaliamo al Cronografo dell' anno 354: nello stesso foglio che abbiamo già citato (Natales Caesarum) il registro è diviso in due parti da una colonnina centrale,[26] si da rappresentare un vero portale "à trumeau." Nel VI° secolo la struttura si ripete in un codice ravennate, e nell' ottavo nell' evangelario di Cutbercht.[27] Senza voler citare tutti gli esempi, ricorderemo per il X° secolo l'evangelario di Etchmiadzin [28] e il codice viennese teol. gr. 188, forse dell' Italia meridionale,[29] il manoscritto d'Atene N°. 56,[30] per il secolo XI° il marciano greco 540,[31] per il XII° il manoscritto d'Atene N°. 74 forse dell' Italia meridionale [32] e l'armeno di Lemberg dell' anno 1198.[33] I piu antichi portali romanici "à trumeau" appartengono alla fine del XI° secolo: [34] si direbbe quindi che le miniature sono l'origine delle forme architettoniche. L'illazione sarebbe falsa.

L'Egitto ci dà degli esempi di portali "à trumeau" molto antichi: ne conosco almeno due, uno a Luqsor ed uno a es-Sebū'a. A Luqsor la porta che dà accesso alla navata centrale della basilica costruita ad occidente del tempio faraonico, è divisa in due da una grossa ed alta colonna, che probabilmente reggeva un architrave. Questo edificio non può essere piu recente del VII° secolo. Ad es-Sebū'a (Nubia) una chiesa cristiana fu costruita entro il tempio faraonico; la grande porta di questo fu allora trasformata in una doppia porta, ottimamente costruita in calcare (Fig. 8). La chiesa è probabilmente della fine del VII° secolo.[35] Ne l'uno ne l'altro esempio hanno grande valore artistico: ma almeno

[23] Strzygowski, *Die Baukunst der Armenier und Europa*, Fig. 566.
[24] Vedine la riproduzione in T. Rivoira, *Architettura musulmana*, Fig. 122.
[25] Herzfeld, *Der Wandschmuck der Bauten von Samarra*, ornament 134.
[26] Strzygowski, *Die Kalenderbilder*, tav. 9.
[27] Hermann, *Die frühmittelalt. Handschriften des Abendl.*, tavv. VIII, XII, XIV, XV.
[28] Macler, *L'Évangile arménien ms. N. 229 de la bibl. d'Etschmiadzin* (Paris, 1920).
[29] Hermann, *op. laud.*, Figg. 138–139.
[30] P. Buberl, "Die Miniaturenhandschriften der National-Bibl. in Athen," in *Denkschr. d. Akad. Wien*, LX° (1917), tav. V.
[31] Mâle, *op. cit.*, Fig. 38.
[32] Buberl, *op. cit.*, tav. XVI. [33] Strzygowski, *Altai-Iran*, Fig. 181.
[34] K. Porter, *Romanesque Sculpture*, pg. 130.
[35] Monneret de Villard, *La Nubia medioevale*, 1° (Cairo, 1935), pg. 84–89.

stanno a dimostrare che il concetto della porta "à trumeau" era noto all' Egitto cristiano. Ne si può dire che l'esempio non abbia avuto continuazione: una porta a due archi retti da una colonnina centrale la troviamo in un monumento mozarabo, la chiesa di Santiago de Peñalba, costruita fra il 931 e il 937, consacrata nel 1105.[36]

Debbo poi notare che gli archivolti scolpiti con figure e scene, ritenuti una

FIG. 8. PORTA DOPPIA AD ES-SEBŪʾA

delle innovazioni romaniche, non erano punto ignoti all'Egitto cristiano. Si veda ad esempio il concio d'arco del Museo egiziano del Cairo,[37] di provenienza ignota ma dichiarato dal venditore come proveniente da Koptos (Fig. 9), e un altro del Museo del Louvre questo certamente proveniente da tale località.[38]

[36] Gómez-Moreno, *Iglesias mozárabes*, Figg. 108–110, tavv. LXXXV–LXXXVII.
[37] Al museo del Cairo porta il No. 42994. Si veda J. Maspero, in *Recueil de travaux*, XXXVII (1915), pg. 97 sg.
[38] A. Reinach, *Catalogue des antiquités égyptiennes recueillies dans les fouilles de Koptos, exposées au musée Guimet de Lyon* (Chalons-sur-Saône, 1913), p. 52.

Tiriamo le somme: tutti gli elementi del portale "romanico" esistono già nelle arti dell' oriente cristiano fra il VI° e il IX° secolo, e il completo portale "romanico" è già realizzato in Armenia almeno un secolo prima della sua apparizione in Europa.

Ritorniamo ora un momento al problema della lunetta scolpita. Come fonte prima del tipo, il Kingsley Porter[39] indicherebbe la scultura di Tāg-i-Bustān datata degli anni 590–628, cioè la scultura al fondo della grotta di Cosroe II. Cronologicamente il dato non regge: le lunette di Bawīt sono anteriori alla sâsânide. Io ritengo invece che la fonte del nostro motivo va cercata in altra direzione e piu lontano, e propriamente nell' arte dell' India nord-occidentale dell' inizio dell' era moderna: l'arte del Gandhâra.[40] Nel mio lavoro sulla scultura di Ahnās

Museo Cairo, 42994

FIG. 9. PARTE D'ARCHIVOLTO

ho già indicata l'importanza del contributo indiano nella formazione dell' arte cosi detta copta, e nel caso questo ne sarebbe un' altro esempio. Nell' arte del Gandhâra (che piu propriamente si dovrebbe forse chiamare indo-bactriana) vi è un tipo di lunetta scolpita assai interessante. Dai due capitelli laterali si diparte un fascio di tre archi che, con l'architrave formano una lunetta divisa in tre campi: il primo e più importante, è di forma semicircolare e contiene la scena religiosa principale, una rappresentazione della vita o dell' insegnamento del Budda; gli altri due campi, falcati, contengono delle figurazioni secondarie.[41]

[39] "Spain or Toulouse," in *Art Bulletin*, VII (1924), pg. 20.

[40] Ben si sa come la cronologia di quest' arte ci sia poco sicura: certo l'arte buddistica del Gandhāra finisce alla metà del V° secolo, e come data ultima si può tenere l'anno 472 quando il patriarca buddista Simha è ucciso dal principe hephthalita Mihirakula di Sāgala. L'inizione è posto, approssimativamente, dal von Le Coq al 30 e.v., dal Grünwedel al 100 e.v.

[41] Fra i molti esempi si veda: Grünwedel, *Buddhistische Kunst in Indien* (1920), Fig. 36; A. von Lecoq, *Die Buddhistische Spätantike Mittelsasiens*, I°, tav. 11; *Beiträge zur vergleichenden Kunstforschung*, Heft II (1922);

Siamo dunque davanti ad una lunetta scolpita di significato religioso, paragonabile esattamente a quelle medioevali (Fig. 10).

Queste lunette a sculture formano generalmente acrotero di stûpa: ma ve ne sono altre che veramente formano coronamento di una porta. Così quella

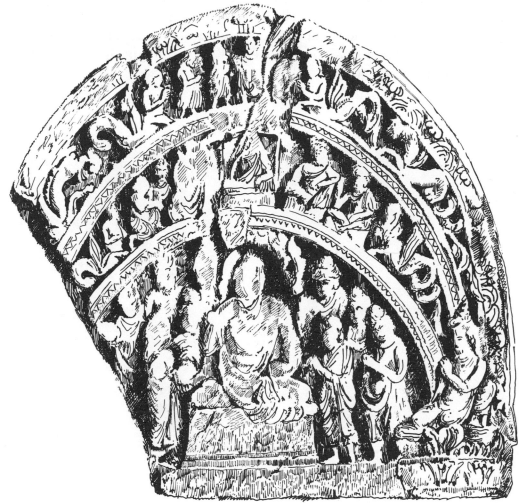

Museo di Etnografia, Berlino

FIG. 10. SCULTURA DEL GANDHĀRA

della grotta 10 di Ellora,[42] e quella della grotta di Ananta a Khandagiri nell' Orissa, databile fra il 100 e il 150 avanti Cristo.[43]

E a proposito delle lunette indo-bactriane, si può fare un' altra osservazione. Sui due capitelli all' inizio degli archivolti, sono due figure in altorilievo, due figure in atto di adorazione, simili e ben paragonabili, sia nello spirito della com-

Wellesz, *Buddhist. Kunst*, Fig. 2; Foucher, *L'Art gréco-bouddhique du Gandhara*, I°, Figg. 233, 271; J. Burgess, *The Ancient Monuments, Temples, and Sculptures of India*, I° (London, 1897), tav. 97, 99.1, 200; Pullé, '' Riflessi indiani nell' arte romanica,'' in *Atti del congresso internaz. di scienze storiche*, VII° (Roma, 1905), Figg. 65, 68, 69, 70.

[42] Fergusson, *Indian Architecture*, I, 204; Jouveau-Dubreuil, *Archéologie du sud de l'Inde*, tav. LVIII. A.

[43] L. Bachhofer, *Early Indian Sculpture* (Paris, 1929), tav. 133.

posizione quanto nell' equilibrio delle masse scultorie, alle due figure d'angioli dell' archivolto di Koptos e di quello di Charlieu. Sappiamo bene come Koptos era, sul Nilo, il punto di partenza di una grande strada commerciale che, attraverso il deserto orientale, portava al mar Rosso, a quei porti dove le navi provenienti dall' India sbarcavano le loro merci. La via attraverso la quale la forma artistica è passata dall' India all' Egitto è chiara e sicura.

È probabilmente nella lontana India che noi dobbiamo cercare l'origine di molte forme artistiche che, passate attraverso l'Egitto, hanno fiorito in Francia e in Lombardia nel XI° secolo.

EINE ILLUSTRIERTE AUSGABE DER SPÄTANTIKEN RAVENNATER ANNALEN

BERNHARD BISCHOFF und WILHELM KOEHLER

A. Schrift und Text

(Bernhard Bischoff)

DIE wegen ihrer althochdeutschen Sprachdenkmäler weitberühmte und vielbesuchte Bibliothek des Domkapitels zu Merseburg besitzt mit dem Fragment Ms. No. 202 (Abb. 1 u. 2) einen ungehobenen Schatz, dessen Bedeutung als Geschichtsquelle von seinem Werte für die Kenntnis spätrömischer Buchmalerei noch übertroffen wird. Letzterer wird von Wilhelm Koehler gewürdigt werden; mir liegt es dank seiner liebenswürdigen Aufforderung ob, an dieser Stelle über Schrift und Text des Stückes zu berichten.[1]

Erhalten ist die untere Hälfte eines Blattes; sie misst 142 mm in der Höhe, 195 mm in der Breite, die Breite des Schriftraumes beträgt ca. 175 mm. Da die seitlichen Ränder beschnitten sind, wird das Blatt ursprünglich etwa 280 mm hoch und 220 oder 230 mm breit gewesen sein. Die Schrift, die von Federzeichnungen unterbrochen wird, ist in drei Kolumnen angeordnet. Sie stammt etwa aus der Mitte des elften Jahrhunderts, scheint mit Ausnahme der Einträge zu den Jahren 427 bis 429 von einer Hand in eleganten Zügen geschrieben und mag westdeutschen Ursprungs sein. Da die Bilder die Handschrift als Kopie eines Originals aus dem sechsten Jahrhundert erweisen, wird vielleicht durch die auffällige Einteilung der Schriftfläche in drei Kolumnen die Vorlage nachgeahmt.[2]

Das Fragment ist vom Umschlag eines Buches abgelöst worden und soll gegen Ende des vorigen Jahrhunderts mit anderen Fragmenten aus der Bibliothek des Domgymnasiums dem Domkapitel übergeben worden sein.[3]

Der nicht fehlerfreie Text repräsentiert eine Form der sogenannten Ravennatischen Konsularfasten, die dank der beigegebenen annalistischen Nachrichten eine wichtige Quelle für die Geschichte des Westreiches vom vierten bis zum sechsten Jahrhundert bilden und schon von der Geschichtschreibung jener Zeit viel benützt wurden. Es sind zweifellos Konsullisten, die von Zeit zu Zeit von Amts wegen für den Gebrauch der Behörden, der Juristen, der Bankiers und der Kaufleute veröffentlicht wurden und zugleich von Ereignissen im Herrscherhaus, von seinen Siegen über Rebellen, von wichtigen äusseren Ereignissen und von Naturerscheinungen wie Sonnenfinsternissen und Erdbeben Kunde

[1] Ich schulde Dank Herrn Prof. W. Holtzmann, Bonn, dafür, dass er von dem eigenen Plan einer Edition des Stückes Abstand nahm, als er von meinen Vorarbeiten hörte, und Herrn Stiftsprokurator i. R. M. Klingelstein, Merseburg, für die gütige Übersendung des Blattes nach München und für mehrfach erwiesene Unterstützung meiner Nachforschungen.

[2] Alte lateinische Codices in drei Kolumnen sind aufgezählt bei L. Traube, "Bamberger Fragmente der IV. Dekade des Livius" (*Abhandlungen der k. bayer. Akademie der Wissenschaften*, III. Kl. xxiv), S. 28 f.

[3] Die Suche nach weiteren Resten der Hs. ist vergeblich gewesen, wie mir Herr Klingelstein mitteilte.

gaben. Der Stil dieser Notizen ist knapp und formelhaft und verrät eine straffe Redaktion.[4]

Die Verbreitung der praktischen Listen durch amtliche Vervielfältigung, durch den Buchhandel und durch privates Abschreiben war gewiss eine sehr grosse; illustrierte Exemplare, bei denen für die Korrektheit des Textes nicht immer Sorge getragen wurde, dürften im Buchhandel häufig gewesen sein.[5] Dennoch ist die Überlieferung sehr trümmerhaft; sie besteht vor allem in zwei Beigaben der Wiener Kopie des Kalenders vom Jahre 354 und Exzerpten im Sangallensis 878, die sämtlich auf den gleichen Codex zurückgehen.[6]

Für die erste Hälfte des fünften Jahrhunderts sind die Fasten besonders schlecht überliefert: die ausführlichen Fasti Vindobonenses priores setzen von 404 bis 454 aus, die magere Bearbeitung der Fasti Vindobonenses posteriores von 388 bis 437, und das Interesse des Sankt Galler Exzerptors war fast ausschliesslich auf Naturereignisse gerichtet. Gerade in diese Lücke tritt nun das Merseburger Fragment, das für die Jahre 411–413, 421–423, 427–429, 434–437, (439), 440–443, 452–454 die spätantike Vorlage unverkürzt wiedergibt, während die Mitteilungen aus den dazwischenliegenden Jahren leider mit der oberen Hälfte des Blattes zugrundegegangen sind.[7]

Ein besonderer Vorzug der neuerschlossenen Quelle ist es, dass die genauen Tagesdaten und selbst Stundenangaben erhalten sind, die für die Ravennatischen Fasten charakteristisch waren, jedoch von den Bearbeitern und Exzerptoren gewöhnlich fortgelassen wurden. Für die meisten Nachrichten, die das Fragment bietet, waren die Tagesdaten bisher nicht bekannt;[8] während auf Grund des Zeugnisses von Sokrates und Theophanes allgemein der 15. August 423 als Todestag des in Ravenna verstorbenen Honorius galt, wird jetzt die von der Kritik verworfene Angabe Olympiodors,[9] der den 27. August 423 nennt, durch eine vollwichtige Ravennatische Quelle bestätigt. Neu ist die Nachricht von dem gewaltsamen Tode des nur hier erwähnten Tyrannen Pyrrhus.

Es spricht für die rein Ravennatische Entstehung dieses Fastenexemplars, dass die sehr exakte Mitteilung über das Erdbeben von 443 den Zeitpunkt der Beobachtung in Ravenna notiert, während die sonstige Überlieferung die Wirkung des Bebens in Rom beschreibt. Die Unvollständigkeit des Textes lässt nicht erkennen, bis zu welchem Jahre die Vorlage reichte, nur der Stil der Illustrationen erlaubt eine ungefähre zeitliche Fixierung.

Zerstört worden ist die Handschrift erst in einer verhältnismässig sehr

[4] Vgl. die treffende Charakteristik durch O. Holder-Egger im *Neuen Archiv für ältere deutsche Geschichtskunde*, 1 (1885), 238 ff.

[5] Vgl. die Äusserung A. Bauers über die entfernt verwandte illustrierte alexandrinische Weltchronik der Sammlung Golenisčev (*Denkschriften der kais. Akad. d. Wiss. in Wien, phil.-hist. Kl.* LI, II, 1905, S. 16).

[6] Herausgegeben von Th. Mommsen in *Mon. Germ. Auct. ant.* IX (Chronica minora I), S. 249 ff.

[7] G. Kaufmanns Hyperkritik, die die Existenz Ravennatischer Fasten nur für die Jahre 455 bis 493 zugestehen wollte (*Philologus*, 42, S. 471 ff.), wird durch das Fragment schlagend widerlegt, aber ebenso erfährt Holder-Eggers gewagte Rekonstruktion der Fasten (l.c., S. 215 ff.) erhebliche Korrekturen.

[8] Man vergleiche O. Seeck, *Regesten der Kaiser und Päpste für die Jahre 311 bis 476 n. Chr.* (Stuttgart, 1919).

[9] Herausgegeben als Anhang zu Dexippus (ed. Bonn.), S. 468.

späten Zeit. In der zweiten Hälfte des sechzehnten Jahrhunderts wurde sie noch von einem Gelehrten benützt, der, nicht ohne Irrtümer, die Jahre der christlichen Zeitrechnung hinzufügte und die Namen einiger Konsuln korrigierte, vielleicht nach Cuspinians Werk 'De consulibus Romanorum commentarii' (Basel 1553); von den beiden schwer lesbaren und verstümmelten Notizen von seiner Hand zu den Jahren 428 und 429 könnte die erste sich auf Nestorius beziehen und dann ebenfalls diesem Werke entnommen sein. Für die Beurteilung der Handschrift und für den Text sind diese Zusätze belanglos; sie werden beim Abdruck des Textes nicht berücksichtigt.

Die letzte Bibliotheksheimat des vollständigen Codex und der Ort der Zerstörung sind nicht mehr festzustellen. Man kann mutmassen, dass er altes Eigentum der Dombibliothek war, und so ist vielleicht in Merseburg wie im nahen Quedlinburg ein kostbares Denkmal spätantiker Buchkunst einem platten Nützlichkeitssinn zum Opfer gefallen.

DER TEXT DER HANDSCHRIFT NO. 202 DER BIBLIOTHEK DES DOMKAPITELS ZU MERSEBURG

Vorderseite, Kolumne I:

(411) ⟨T⟩heodosio augusto IIII

(412) His consulibus occisi sunt in Galliis Iovinus
et Sebastianus et venerunt capita
eorum Ravennam III kal. Sep. et occisus est frater
5 eorum Sallus.
 (Bild: Drei aufgespiesste Köpfe)

(413) Lucio v. c. consule
His consulibus occisus est Heraclianus Kar-
tagine non. Mart.
 (Bild: Ein eingehüllter Leichnam)

Vor Z. 2 fehlen die Konsuln des J. 412 *Honorio VIIII et Theodosio V*, die von einer Hand des XVI. Jahrhunderts vor Z. 1 eingetragen wurden. Z. 2 *Gallis* Hs. Z. 5 lies *Sallustius*. Z. 2–5 vgl. Add. ad Prosp. Havn. ad a. 413 (Chronica minora I, 300): *Iovinus et Sebastianus fratres in Gallia regno arrepto perempti capita eorum Ravennam perlata simulque frater eorum Sallustius occiditur.*

Kolumne II:

(421) Eustasio et Agricola

(422) His consulibus adducti sunt de Hispania
Maximus tyrannus et Iovinianus
cum .alẹn. trịcẹnṇalia
5 Honorii ẹt . . .ducti sunt in
pompa ferro
 (Bild : Ein Krieger führt an einem Strick zwei Gefangene)

(423) Marịnọ ẹt Asclẹpiodoto
His consulibus occisi sunt Phillippus
et Salustius inter Claternis et Bo-

10 nonia. Et defunctus est Honorius
 VI kal. Sep. Et levatus est imperator Iohannes
 tyrannus XII kal. Decemb.

Vor Z. 2 fehlen die Konsuln des J. 422 *Honorio XIII et Theodosio X*, die von einer Hand des XVI. Jhs. nachgetragen wurden.

2 ff. Mit Ausnahme von Z. 2 ist diese Notiz schwer beschädigt; mit dem Titel oder der Signatur des Buches, zu dessen Einband das Blatt diente, ist zugleich ein Teil der ursprünglichen Schrift entfernt worden. Teilweise ist die Schrift bei durchscheinendem Lichte lesbar, aber an verschiedenen Stellen war eine sichere Lesung unmöglich. Unsichere Buchstaben sind durch daruntergesetzte Punkte gekennzeichnet.

Z. 6 Zu ergänzen ist wohl *vincti*, vgl. Marcellinus Comes ad a. 422 (Chron. min. II, 75): *in tricennalia Honorii Maximus tyrannus et Iovinus ferro vincti de Hispania adducti atque interfecti sunt.* Zu Z. 8–9 vgl. Marcellinus Comes ad a. 423 (l.c., 76): *Philippus et Sallustius philosophi morbo perierunt.*

Kolumne III:

(427) Hierio et Ardabure . . .
(428) Felice et Tauro
 His consulibus occisus est Pirrus
 Romae X kal. Aug.
 (Bild: Ein eingehüllter Leichnam)
5 (429) Florentio et Dionisio
 His consulibus terre motus
 factus est VIII kal. Sep.
 die Solis
 (Bild: Erdbeben)

Z. 1 Die undeutlichen Reste am Zeilenende vielleicht *frē = fratre.* Z. 5 ff. = Exc. Sangall. ad a. 429 (Chron. min. I, 300).

Rückseite, Kolumne I:

(434) Aspare et Ariovino
(435) Theodosio XVI et Valentiniano IIII
 His consulibus Aetius magister mili-
 tum patricius factus est non.
5 Sept. Ravennae
 (Bild: Ein Fürst überreicht einem Manne das Abzei-
 chen einer Würde)
(436) Isydore Senatore
(437) Aetio II et Segivul.
 His consulibus Valentinianus na-
 vigavit ad orientem id. Iul.
10 die Iovis hora III et acce-
 pit uxorem V kal. Novemb.

Z. 1 richtig: *Areobindo.* Z. 6 richtig: *Isidoro et Senatore.* Z. 7 richtig: *Segisvulto.*

Kolumne II:

(Bild: Verstümmeltes Brustbild einer Gestalt im Mantel
und mit erhobenen Händen)

(440) Valeriano V et Anatolio
(441) Ciro v.c. consule
(442) Dioscoro et Eudoxio
(443) Maximo II et Paterio
5 His consulibus terrae motus factus
est XV kal. Mai. die Iovis
Ravennae hora noctis VIII
(Bild: Erdbeben)

Das erste Bild bezieht sich vielleicht auf die Erhebung Eudoxias zur Augusta (6. Aug. 439). Z. 1 richtig: *Valentiniano.* Z. 2 *conss.* Hs. Z. 6 richtig: *XVII kal. Mai.* Z. 5 ff. vgl. Exc. Sangall. und Fasti Vindob. post. ad a. 443 (Chron. min. I, 301): *His consulibus terrae motus factus est Romae et ceciderunt statuae et portica nova.*

Kolumne III:

(452) His consulibus Aquileia fracta est XV kal. Aug.
(Bild: Ein Krieger berennt eine Stadt)
(453) Opilone et Vincomalo
(454) Aetio et Studio
His consulibus occisi sunt Romae Aetius patrici⟨us⟩
5 et Boetius praefectus X kal. Oct.
(Bild: Zwei tote Männer)

Z. 1 vgl. Agnellus (Chron. min. I, 302): *Et capta et fracta est Aquileia ab Hunis.* Z. 2 richtig: *Opilione.* Z. 5 *prefatus* Hs. Zu Z. 5 vgl. Add. ad Prosp. Havn. ad a. 454 (Chron. min. I, 303): *XI kal. Oct.*

B. Die Illustrationen

(Wilhelm Koehler)

Der Text des Merseburger Blattes, geschrieben in drei Kolumnen gegen Ende des 11. Jahrhunderts, besteht in einem fragmentarischen Verzeichnis der Konsuln des römischen Reiches; vielfach ist den einzelnen Jahren eine knappe historische Notiz beigefügt, gewöhnlich über nur ein Ereignis, ausnahmsweise auch über zwei oder drei. Ueberall wo die Konsulliste in dieser Weise erweitert ist, folgt eine in den Text eingeschobene Zeichnung, welche die vorausgehende Notiz illustriert ausgeführt in der gleichen Tinte wie der Text. Das erhaltene Fragment, die untere Hälfte eines Blattes, hat zehn solcher Illustrationen, die sich auf verschiedene Jahre zwischen 412 und 454 beziehen. Die Texte für die Jahre 423 und 437, beide mit Hinweisen auf besondere Ereignisse, schliessen mit dem unteren Rande des Schriftspiegels, so dass hier für die Illustrationen kein Raum blieb; sie folgten am Anfang der nächsten Kolumne, wie sich aus einer Berechnung des dort für die fehlenden Jahre verfügbaren Raumes ergibt. Aus

diesen Feststellungen über das Verhältnis zwischen Text und Bildern ist zu schliessen, dass die um einzelne historische Nachrichten erweiterten Konsularfasten planmässig und einheitlich illustriert worden sind, eine Schlussfolgerung, die bestätigt wird durch die Beobachtung, dass inhaltlich verwandte Nachrichten mit übereinstimmenden oder ähnlichen Bildern illustriert werden. Zweimal werden in den historischen Notizen Erdbeben erwähnt (429, 443) und in beiden Fällen erscheint die gleiche Illustration; dreimal ist im Text vom gewaltsamen Tod politischer Persönlichkeiten die Rede und in zwei Fällen (413, 428) folgt die gleiche Figur eines in ein Tuch eingewickelten Leichnams, während im dritten Fall (454) die Leichen in ähnlicher liegender Stellung, aber ohne die Hülle des Tuches gezeigt werden. Den zehn Illustrationen des Fragments liegen demzufolge nur sieben Bilderfindungen zu Grunde, die im Einzelnen zu erörtern sind, um festzustellen, zu welcher Zeit die planmässige Illustrierung erfolgt ist.

I. Bild zum Jahre 412: drei auf Pfählen aufgespiesste Köpfe.

Der Text berichtet nur, dass die Köpfe von zwei Aufrührern aus Gallien nach Ravenna gebracht werden und auch ihr Bruder hingerichtet wird; die Illustration gibt also eine genauere Darstellung als der Text. Sie entspricht dem römischen Strafrecht [1] und hat eine Parallele in der Kunst der Kaiserzeit: in einer der Lagerszenen der Trajanssäule sind im Vordergrunde die Köpfe von zwei Dakern in genau der gleichen Weise auf hohen Pfählen aufgespiesst. [2] Wenn sich nachweisen liesse, dass dieser Brauch dem früheren Mittelalter unbekannt war, würden wir berechtigt sein, die Illustration als antike Erfindung anzusehen. Aber der Beweis ist nicht zu erbringen, und obwohl direkte Zeugnisse zu fehlen scheinen, sind neuerdings die Rechtshistoriker geneigt, an ein ununterbrochenes Fortleben des Brauches bis in das spätere Mittelalter zu glauben, aus dem wir wieder zahlreiche Belege für das Aufpfählen der Köpfe nach dem Enthaupten besitzen. [3]

II. Drei Bilder: a. 413 und 428, in ein Tuch eingehüllter Leichnam; a. 454, zwei in Zeittracht gekleidete Leichen.

Die Bilder illustrieren Nachrichten von der Tötung oder Hinrichtung einer Person. Tote werden in der spätantiken und frühmittelalterlichen Kunst in komplizierten Stellungen gezeigt, die von klassischen Kampfdarstellungen abgeleitet sind; Lazarus-Bilder können kaum verglichen werden. Die Bilderfindung unseres Fragments ist dagegen ohne Frage durch das römische Strafrecht bestimmt und unterstreicht die Rechtsfolge der Versagung des Grabrechtes, die bei Staatsverbrechen mit der Hinrichtung verbunden ist. [4] Eine ganz den beiden ersten Illustrationen entsprechende Figur, unterschieden von ihr nur durch

[1] Th. Mommsen, *Römisches Strafrecht* (1899), S. 913.
[2] C. Cichorius, *Die Reliefs der Trajanssäule* (1896), Szene LVI. Lehmann-Hartleben, *Die Trajanssäule* (1926), Taf. 27.
[3] Jacob Grimm, *Deutsche Rechtsaltertümer*[4] (1899), Band II, S. 256 ff. Karl von Amira, "Die germanischen Todesstrafen" (*Abhandlungen der Bayrischen Akademie der Wissenschaften*, Band XXXI, 1922), S. 129.
[4] Th. Mommsen, a.a.O., S. 591 und 987.

ABB. 1, 2. MERSEBURG, DOMBIBLIOTHEK, MS. 202

Vorder- und Rückseite

kreuzförmig um das Leichentuch geschlungene Binden, ist die Darstellung der Leiche des ungehorsamen Propheten aus Juda auf einem der schmalen Bildfriese der Lipsanothek von Brescia, die dem Ende des 4. Jahrhunderts zugewiesen wird.[5]

III. Bild zum Jahre 422: ein Soldat, bewaffnet mit Rundschild und Speer, führt an einem Strick zwei gefesselte Gefangene.

Das Bild schliesst sich offenbar eng an den, hier nicht ganz gesicherten Text an, der von der Mitführung der in Spanien besiegten Aufrührer im Triumphzug zu sprechen scheint. In Motiv und Haltung vergleichbar sind, ausser zahlreichen Darstellungen Gefangener auf Reliefs der römischen Kaiserzeit, zwei der fünf Könige, die in einem der Mosaikbilder des Mittelschiffs von S. Maria Maggiore in Rom zu Josua gebracht werden.[6] Dass in allen diesen Denkmälern die Arme der Gefangenen in gleicher Weise auf dem Rücken zusammengeschnürt sind, entspricht wiederum dem römischen Strafrecht.[7]

IV. Zwei übereinstimmende Bilder zu den Jahren 429 und 443: der Oberkörper einer menschlichen Gestalt — ob männlich oder weiblich ist nicht zu erkennen—, die linke Seite mit dem Mantel bedeckt, ist bis zu den Hüften sichtbar; hier setzt in einer Verbindung, die in beiden Bildern gleich unbestimmt ist, der schuppige Leib eines schlangenförmigen Ungeheuers an, der nach links in einen Drachenkopf ausläuft. Aus seinem geöffneten Rachen scheint es Flammen gegen die menschliche Gestalt auf der rechten Seite zu speien, die ihre rechte Hand mit gespreizten Fingern bis zu Schulterhöhe erhoben hat.

Die Unklarheiten zeigen, dass der Zeichner eine Darstellung wiedergibt, die ihm ungeläufig und unverständlich war. Sie begleitet in beiden Fällen die Nachricht von einem Erdbeben und kann nur als Illustration eines solchen gemeint sein. Aber es gibt meines Wissens keine einzige ähnliche antike oder mittelalterliche Darstellung. Erdbeben kommen in den Wortillustrationen des Utrechtpsalters zweimal personifiziert vor: als kniender nackter Mann einmal, als stehender bärtiger Riese das andere Mal, beide innerhalb einer Höhle in der Stellung eines Atlas.[8] Das mag Atlas sein oder Poseidon; jedenfalls liegt hier eine Vorstellung vom Wesen des Erdbebens vor, die mit der Darstellung unseres Fragments nicht in Verbindung gebracht werden kann.[9] Wenn in der Vorlage menschlicher Oberkörper und Drache ein zusammenhängendes Wesen bil-

[5] Joh. Kollwitz, "Die Lipsanothek von Brescia" (*Studien zur Spätantiken Kunstgeschichte*, VII, 1933), Taf. 3.

[6] J. Wilpert, *Die römischen Mosaiken und Malereien der kirchlichen Bauten vom IV. bis XIII. Jahrhundert* (1916), Band III, Taf. 28, 2.

[7] Th. Mommsen, a.a.O., S. 918. — Die gleiche Fesselung ist auch bei den Leichen in der Illustration zum Jahre 454 unseres Fragmentes dargestellt.

[8] E. T. De Wald, *The Illustrations of the Utrecht Psalter*, plates LXXVI, XCI; J. J. Tikkanen, *Die Psalterillustrationen im Mittelalter*, S. 238.

[9] Zu Poseidon als Erdbebenerreger s.: W. Capelle, "Erdbeben im Altertum" (*Neue Jahrbücher für das klassische Altertum*, 1908), S. 603-633. W. Capelle, Artikel: "Erdbebenforschung," in Pauly-Wissowa, *Real-Encyclopädie*, Supplementband IV (1924). Atlas scheint nirgends in der antiken Literatur mit Erdbeben in Verbindung gebracht zu werden.

deten, könnte man an eine Erklärung des Erdbebens denken, die lange lebendig geblieben zu sein scheint und in den Giganten ihre Urheber sah.[10] Das Ungeheuer wäre dann Typhon[11] oder Echidna, jene kleinasiatisch-phrygische Gottheit, halb Nymphe, halb Schlange, ihrem Wesen nach dem Typhon nahe verwandt, deren Kult im phrygischen Hierapolis sich bis tief in die christliche Zeit erhielt, wie wir aus einem merkwürdigen Bericht der Acta Philippi wissen.[12]

Wir werden bei der Unsicherheit über das Aussehen der Vorlage auf eine Erklärung verzichten müssen; aber dass ein mittelalterlicher Künstler von sich aus auf eine solche Bilderfindung als Darstellung des Erdbebens hätte verfallen können, darf als völlig unmöglich bezeichnet werden; er muss eine viel ältere Vorlage vor sich gehabt haben, deren Zusammenhang und Sinn ihm nicht klar war.

V. Bild zum Jahre 435: eine stehende Figur, in Tunica und Mantel, empfängt mit verdeckten Händen einen Kronreif von einer Gestalt, die, bekleidet mit langer Tunica und Mantel, auf einer Sphaera thront.

Illustriert wird die Notiz, dass der Magister Militum Aëtius zum Patricius gemacht wird, die Figur auf der Sphaera ist also der Kaiser. Ueber die Formen der Verleihung und die Insignien der Würde eines Patricius wissen wir nichts.[13] Aber es ist gewiss kein mittelalterlicher Einfall, den Stirnreif als Symbol der Würde zu wählen und den Kaiser bei ihrer Verleihung auf der Sphaera thronend darzustellen; die Erfindung dieser Illustration muss spätantik sein. Sie schliesst sich an eine verwandte christliche Bildform an: Christus auf der Sphaera thronend, verleiht Schlüssel, Gesetz oder Krone an einen Apostel oder Märtyrer; in einer mit der Illustration übereinstimmenden Form findet sie sich zuerst in der rechten Seitenapside von S. Costanza in Rom, zuletzt und in besonders enger Uebereinstimmung in der Apsis von S. Vitale in Ravenna, also in Denkmälern des 5. und 6. Jahrhunderts.[14] Eine Parallele zur Uebertragung der Sphaera aus diesem auf andere, verwandte Zusammenhänge bietet die Schlussillustration in der einen der beiden Familien von illustrierten Psychomachie-Handschriften, wo Sapientia innerhalb eines Tempels auf der Sphaera thront.[15] Wir werden dadurch wieder in das 5. Jahrhundert geführt.[16]

[10] Maximilian Mayer, *Die Giganten und Titanen in der antiken Sage und Kunst* (Berlin, 1887), S. 209 und 215.

[11] Ueber ihn s.: A. von Gutschmidt, *Die Königsnamen in den apokryphen Apostelgeschichten* (Rheinisches Museum, 1864), S. 399. Joh. Partsch, "Geologie und Mythologie in Kleinasien" (*Philologische Abhandlungen Martin Herz dargebracht*, 1888), S. 105. Erich Küster, "Die Schlange in der griechischen Kunst und Religion" (*Religionsgeschichtliche Versuche und Vorarbeiten*, XIII, 2, 1913), S. 85.

[12] L. Weber, "Apollon Pythoktonos im phrygischen Hierapolis" (*Philologus*, LXIX, 1910), S. 201.

[13] Ueber das von Konstantin umgewandelte Patriziat s. Mommsen, "Ostgotische Studien" (*Neues Archiv der Gesellschaft für ältere deutsche Geschichtskunde*, XIV, 1889), S. 483.

[14] Ueber den Typus der Traditio-Darstellung hat zuletzt gehandelt U. von Schoenebeck, "Der Mailänder Sarkophag und seine Nachfolger" (*Studi di Antichità Cristiana*, x, 1935), S. 1ff.

[15] Richard Stettiner, *Die illustrierten Prudentius-Handschriften* (1905), Taf. 107, 3, und die entsprechenden Bilder in den zugehörigen Handschriften.

[16] Dass das Motiv der Sphaera erst in karolingischer Zeit durch eine Reimser Bearbeitung in die Prudentius-Illustrationen gelangt sei, wie H. Woodruff anzunehmen scheint, glaube ich nicht (s. H. Woodruff, "The Illustrated Manuscripts of Prudentius," *Art Studies*, VII, 1929, S. 52).

VI. Bild zum Jahre 439: frontale Halbfigur in gleicher Kleidung wie der Kaiser in Bild V, beide Arme mit aufwärtsgekehrten Handflächen gleichmässig seitlich abgestreckt, die Hände fast in Schulterhöhe; der Kopf fehlt.

Beim Zerschneiden des Blattes ist der zugehörige Text verloren gegangen; aber wir können diesen und damit den Inhalt der Illustration mit grosser Sicherheit erschliessen. Die Kolumne begann mit der Illustration zum Jahre 437, die sich auf Valentinians Brautfahrt nach Konstantinopel bezogen haben muss; [17] es folgte ein Bild zum Text des Jahres 438, in dem der Einzug des Kaisers und seiner jungen Gattin Eudoxia in Ravenna berichtet wird.[18] Zum folgenden Jahre notierte der Text die Erhebung Eudoxias zur Augusta.[19] Auf sie muss sich die verstümmelte Zeichnung beziehen.

Dass die Illustration die Kaiserin in der Haltung der Orans zeigt, ist ein weiteres Argument gegen mittelalterliche Entstehung der Bilder. Die abendländische Kunst des Mittelalters hat den Gestus nur ganz vereinzelt und immer nur unter dem Einfluss antiker und byzantinischer Vorlagen verwendet. Dagegen hat die Darstellung als spätantike Erfindung nichts Auffälliges, wenn man bedenkt, dass die Bedeutung des Gestus im 4. und 5. Jahrhundert offenbar eine Erweiterung erfahren hat, wie sich aus den Prudentius-Illustrationen und den Reliefs der Lipsanothek ergibt. Dort erscheint im letzten Bild der Dichter in Orantenstellung, die durch die alte Beischrift: Prudentius gratias deo agit, erklärt wird; andrerseits wird zweimal Patientia mit demselben Gestus dargestellt, während sie von Ira angegriffen wird.[20] Auf der Lipsanothek erscheint Susanna in Orantenstellung einmal als Einzelfigur, ein zweites Mal zwischen den beiden, sie belauschenden Alten.[21] Die nächste Parallele zur Illustration der Fasten bietet aber die Holztür von S. Sabina in Rom aus der Mitte des 5. Jahrhunderts, deren eines Feld den Kaiser als irdischen Schutzherren der Kirche in ganz entsprechender Haltung zeigt, akklamiert von Beamten und Volk.[22] Der Gestus, wird man folgern dürfen, entspricht Vorschriften des höfischen Zeremoniells bei Ernennungen.

VII. Bild zum Jahre 452: ein Krieger, bewaffnet mit Rundschild und Speer, greift eine Stadt an.

Das Bild illustriert die Notiz über die Einnahme Aquilejas durch Attila.[23]

[17] Mit dieser Notiz endet die erste Kolumne des Blattes.

[18] s. Holder-Egger's Rekonstruktion der Fasten für diese Jahre: *Neues Archiv der Gesellschaft für ältere deutsche Geschichtskunde*, 1 (1876), S. 355.

[19] Die Nachricht von der Eroberung Karthagos durch die Vandalen, die Holder-Egger in seine Rekonstruktion eingeschoben hat, gehört offenbar nicht in den Text.

[20] R. Stettiner, a.a.O., Taf. 53, 1 und 2, und die entsprechenden Bilder in den verwandten Handschriften.

[21] Joh. Kollwitz, a.a.O., Taf. 2 und 5.

[22] Ueber Datierung der Tür und Deutung der Szene zuletzt E. Weigand in *Byzantinische Zeitschrift* (1930), S. 589 und 594.

[23] Vermutlich war dieselbe Bilderfindung verwendet, um die gleichlautende Notiz von der Einnahme Roms durch Alarich im Jahre 410 zu illustrieren. Beim Durchschneiden des Blattes sind zwar Text und Bild verloren gegangen; aber jener kann nicht zweifelhaft sein (s. Holder-Egger's Rekonstruktion, a.a.O., S. 351) und vom Bild ist wenigstens eine Fussspitze im Anfang der ersten Kolumne des Fragments erhalten, die derjenigen des Kriegers vor Aquileja entspricht.

Die Gruppe von Krieger und Stadt kehrt einigermassen ähnlich wieder in der Prudentius-Illustration, in der Concordia den Soldaten das Zeichen gibt, die siegreichen Adler in das Lager zurückzubringen.[24] Die Darstellung der Stadt entspricht einem in der Spätantike entwickelten Schema, das aus zahlreichen Denkmälern der Monumental- und der Kleinkunst der ersten christlichen Jahrhunderte bekannt ist.

Der Zeugniswert der Bilder ist, wie man sieht, ungleich. Aber selbst bei vorsichtigster Abwägung wird man zu dem Schluss kommen müssen, dass die Illustrationen insgesamt unmöglich mittelalterliche, sondern sicherlich spätantike Erfindungen sind. Auch einer allgemeinen Erwägung ist, als Abschluss einer Durchprüfung im Einzelnen, Berechtigung und Gewicht nicht abzusprechen: Wie sollte ein mittelalterlicher Künstler auf den Gedanken verfallen, die kargen geschichtlichen Nachrichten, zu denen er nicht die geringste innere Beziehung haben konnte, von sich aus zu illustrieren? Endlich tritt als weiteres Zeugnis der Stilcharakter der Bilder hinzu, der beweist, dass der mittelalterliche Zeichner nicht nur spätantike Erfindungen wiederholt hat, sondern bemüht war, eine spätantike Vorlage Strich für Strich zu wiederholen. Nur so ist es zu erklären, dass auch Wesentliches des spätantiken Stiles in den Kopien erhalten blieb, die sich in der modellierenden, nicht konturierenden Strichführung, wie in der Menschendarstellung mit ihrer runden, knappen Plastik und den freien, harmonischen Bewegungen grundsätzlich von mittelalterlichen Miniaturen unterscheiden.[25]

Aus dem erstaunlich klassischen Charakter der Bilder müssen zwei Schlussfolgerungen gezogen werden: erstens dass der mittelalterliche Zeichner ein spätantikes Original vor sich hatte, aus dem unser Fragment direkt, nicht auf dem Umweg durch Zwischenstufen, geflossen ist; zweitens dass die Illustrationen in der gleichen Technik ausgeführt waren wie diejenigen der Kopie, also in Federzeichnung. Da endlich chronologische Verwirrungen in der mittelalterlichen Ueberlieferung von Teilen der Fasten längst zu der Vermutung geführt haben, dass sie ursprünglich in mehreren Kolumnen nebeneinander geschrieben waren,[26] werden wir berechtigt sein, unser Fragment auch in dieser Aeusserlichkeit als treues Abbild der Vorlage zu betrachten. Weiteres Material, das sich zur Rekonstruktion des Aussehens der Vorlage verwerten liesse, ist nicht beizubringen.

Es wäre vermessen, stilistische Beobachtungen an einer so beschränkten Zahl von formelhaften Illustrationen, die nur in zwar treuen, aber um Jahrhunderte späteren Kopien vorliegen, als Grundlage für eine genauere Datierung und Lokalisierung zu benutzen. Ebensowenig können ikonographische Kriterien verwendet werden, da wir andere spätantike Denkmäler mit auch nur entfernt

[24] R. Stettiner, a.a.O., Taf. 64, 4.

[25] Verwandte Tendenzen sind in Federzeichnungen der Maasgegend (Lüttich, Stavelot) am Ende des XI. Jahrhunderts zu beobachten, die es nahelegen, die mittelalterliche Kopie der Fasten dort zu lokalisieren; es ist der Boden, in dem der Stil von Renier's de Huy Taufbecken wurzelt.

[26] Holder-Egger, a.a.O., S. 233.

ähnlichen Darstellungen nicht besitzen. Die wenigen Berührungspunkte mit
anderen Denkmälern, die sich bei der Besprechung der einzelnen Bilderfindungen
ergeben haben, helfen nicht weiter, und auch antiquarische Argumente bestä-
tigen nur den höchst unbestimmten Terminus post quem, der durch das Jahr
454 gegeben ist, mit dem das Fragment schliesst.[27]

Wir sind unter diesen Umständen darauf angewiesen, den Hinweisen zu
folgen, die sich aus der Ueberlieferung und aus dem Text der Konsularfasten
ergeben. Nach dem Text kann kein Zweifel darüber bestehen, dass die Redak-
tion der Konsularfasten in der Reichshauptstadt Ravenna vorgenommen
wurde; bei der engen Verbindung zwischen den historischen Notizen und den
Illustrationen sind wir berechtigt zu folgern, dass auch die letzteren Ravenna-
tische Erzeugnisse sind.

Mit dieser Lokalisierung bekommen wir zwar einigermassen festen Boden
unter die Füsse, aber ein sicheres Datum bieten uns die Untersuchungen der
Historiker nicht ohne Weiteres. Aus der Ueberlieferungsgeschichte der Konsu-
larfasten hat man gefolgert: "Sie müssen mehrere Male redigirt und jedesmal
mit neuer Fortsetzung herausgegeben sein. Die erste Redaktion fällt vor das
Jahr 445 . . . , eine zweite schloss, wie wir mit ziemlicher Sicherheit sagen
können, mit dem Jahre 493. Die meisten Chronisten schöpften aus einer Vorlage,
welche über dieses Jahr noch hinausreichte . . .; wie weit deren Exemplare
reichten, lässt sich nicht bestimmen, doch ist einiger Grund zu der Annahme
vorhanden, dass im Jahre 526 eine neue Redaktion abgeschlossen ist. Wahr-
scheinlich ist dann noch eine neue Fortsetzung etwa bis zum Jahre 572 in
Ravenna hinzugefügt." [28]

Die erste Redaktion kommt nicht in Betracht, da unser Fragment über das
Jahr 445 hinausgeht; die letzte, die bis zum Jahre 572 gereicht haben soll, kann
bei ihrem höchst hypothetischen Charakter füglich ausser Acht gelassen werden.[29]
Es bleiben die beiden Redaktionen von 493 und von 526. Wir können nicht
hoffen, triftige Gründe für eine Entscheidung zwischen diesen beiden Möglichkei-
ten beizubringen und müssen uns damit begnügen festzustellen, dass, wie unser
Fragment beweist, eine illustrierte Ausgabe der Konsularfasten entweder im
Anfang (nach 493) oder am Ende (nach 526) von Theoderichs Regierung in
Ravenna hergestellt worden ist. Obwohl wir in einem Teil der Mosaiken von
S. Apollinare Nuovo Denkmäler besitzen, die dem früheren Termin zeitlich
nahestehen, und eine ganze Anzahl von Mosaiken über die Entwicklung der

[27] Nach Texten und Denkmälern setzt sich die leichte Bewaffnung, in der die Soldaten in den Illustra-
tionen erscheinen, im weströmischen Reich während des 5. Jahrhunderts durch (Paul Couissin, *Les Armes
romaines*, Paris, 1926: S. 479 Lanze, S. 496 Schild, S. 505 Helm, S. 512 Tunica). Es ist lehrreich, unter
diesem Gesichtspunkt die Bilder der Konsularfasten mit den Prudentius-Illustrationen zu vergleichen, die im
5. Jahrhundert entstanden sind: die vollständige, "altmodische" Bewaffnung in der Psychomachia könnte,
falls sie nicht poetischen Charakter hat, darauf hinweisen, dass deren illustrierte Ausgabe älter ist als die-
jenige der Konsularfasten.

[28] Holder-Egger, a.a.O., S. 344.

[29] Zu Holder-Egger's Ausführungen, a.a.O., S. 336-343, sind zu vergleichen G. Kaufmann's Einwend-
ungen: "Die Fasten von Constantinopel und die Fasten von Ravenna" (*Philologus*, XLII, 1883, S. 474 und
494), der mit Waitz (*Nachrichten der Gesellschaft der Wissenschaften*, Göttingen, 1865, S. 81-114) und Mommsen
(*Mon. Germ. Hist., Auctt. antt.* V, 1 S. XXXIX, und Band IX, S. 251) die Ravennater Fasten mit 493 enden lässt.

Malerei in Ravenna in den folgenden Jahrzehnten Aufschluss geben, fehlt es
an brauchbarem Vergleichsmaterial. Der Unterschied in Inhalt und Stilcharak-
ter zwischen den monumentalen Kirchendekorationen und den historische No-
tizen illustrierenden Federzeichnungen ist so gross, dass mehr als äusserliche
und gelegentliche Berührungspunkte nicht festzustellen sind. Zu einer genau-
eren Datierung reichen sie nicht aus.

Es ist aber eben diese isolierte Stellung, die dem bescheidenen Fragment ein
besonderes Interesse sichert. Wir lernen aus ihm einen neuen Vertreter der
kleinen Gruppe von spätantiken profanen Pergamenthandschriften kennen, die
mit Federzeichnungen ausgestattet waren. An ihrer Spitze steht der illustrierte
Kalender, der im Jahre 354 in Rom geschrieben wurde; [30] es folgen im 5. Jahrhun-
dert die Prudentius-Illustrationen, in der ersten Hälfte des 6. Jahrhunderts unsere
Ausgabe der Ravennater Konsularfasten, in der zweiten Hälfte die verzierten
Schemata von Cassiodors Institutionen, die zu den abstrakten Schemata der Isidor-
Handschriften überleiten. Innerhalb dieser Gruppe nehmen nun die Bilder der
Fasten eine einzigartige Stellung ein, indem sie geschichtliche Ereignisse der
jüngsten Vergangenheit darstellen. [31] Dass eine fortlaufende, wenn auch vielleicht
lockere Tradition sie mit jenen römischen Historienbildern der republika-
nischen und der älteren Kaiserzeit verbindet, von denen uns literarische Quellen
und die Reliefs der Staatsdenkmäler eine gewisse Vorstellung geben, ist wahr-
scheinlich. Aber welch ein Unterschied! Jene Reliefs zeigen, welch ein Schatz
anschaulicher, lebenerfüllter Bilder sich im Laufe der Jahrhunderte als Nieder-
schlag des geistigen Lebens der antiken Welt angesammelt hatte, auf den der
Künstler zurückgreifen konnte, der zeitgenössische Ereignisse irgendwelcher
Art darzustellen hatte. Von diesem Schatz ist zu Anfang des 6. Jahrhunderts in
jenem ungeheuerlichen kulturellen Schrumpfungsprozess, der den Uebergang
zum Mittelalter einleitet, nur ein kleiner Rest übriggeblieben. Was übrigbleibt
von älteren Erfindungen, von Motiven und Gestalten, ist zu schematischen For-
meln geworden, die stereotyp verwendet werden, wo ein bestimmter nicht-
religiöser Sachgehalt mit den Mitteln bildender Kunst verdeutlicht werden soll.
Das ist die genaue Parallele zu Inhalt und Form des illustrierten Textes, in dem
"für jedes Ereignis gewissermassen ein Schema des Ausdrucks existiert, welcher
in dem einzelnen Falle nur mit Namen, Datum undsoweiter ausgefüllt wird." [32]

[30] Carl Nordenfalk ("Der Kalender vom Jahre 354," *Göteborgs kungl. Vetenskaps- och Vitterhets- Samhälles
Handlingar*, v, 2, 1936) ist der Ansicht, dass die Kopien des 15. Jahrhunderts nicht auf eine karolingische
Zwischenstufe, sondern auf das antike Original direkt zurückgehen; aber das ausdrückliche Zeugnis des
Peiresc zu widerlegen, bedarf es zwingenderer Gründe.

[31] Die einzige Parallele bildet die Alexandrinische Weltchronik, deren eines Blatt die Fastenangaben
für die Jahre 383–392 enthält, begleitet an den Rändern von ausserordentlich rohen, farbigen Illustrationen,
die der ersten Hälfte des 5. Jahrhunderts angehören sollen (A. Bauer und J. Strzygowski, "Eine Alexandri-
nische Weltchronik," *Denkschriften der Akademie der Wissenschaften, Wien, Phil.-Hist. Klasse*, LI, 1906). Ob die
illustrierten Ravennater Fasten in einen ähnlichen Zusammenhang gehörten und das Ende einer illustrierten
Weltchronik bildeten? Die eigentlichen Fasten mit ihren Bildern können nicht mehr Raum eingenommen
haben als ein Doppelblatt im Format der mittelalterlichen Kopie; sie werden also schwerlich ein selbstän-
diges Werk, sondern nur den Teil einer grösseren Publikation gebildet haben, über deren Inhalt wir freilich
nur Mutmassungen anstellen können.

[32] Holder-Egger, a.a.O., S. 238.

Die illustrierte Ausgabe der Ravennater Konsularfasten ist ein später Ausläufer des antiken Kultus der anschaulichen Form gewesen, an dem eine dünn gewordene Bildungsschicht bis ins 6. Jahrhundert festhielt, ehe auch die letzten Reflexe einer nicht-kirchlichen Kultur im Bereiche des westlichen Abendlandes gegen das Ende dieses Jahrhunderts verlöschen.

A FRAGMENT OF A TENTH–CENTURY BYZANTINE PSALTER IN THE VATICAN LIBRARY

ERNEST T. DE WALD

WHILE at work on Byzantine psalter manuscripts in the Vatican Library at Rome this past summer, I came across a hitherto un-published [1] manuscript (Vat. Barb. gr. 285) which caught my attention because it contained illustrations of a type not usually found in Byzantine psalters. The illustration consisted of a series of small drawings used as initials for the beginnings of the various psalms, and represented symbols, birds, animals, and human heads and figures. In the latter category were representations of

FIG. 1. PSALTER, VAT. BARB. GR. 285, FOL. 30ⁱ

David, Christ, and the Virgin and Child. There were about seventy-three such drawings all told (Fig. 1).

The only Greek psalter known to me in which similar illustration occurs is the sixth-century manuscript in Verona (Biblioteca Capitolare, 1) in which the Greek text is written in Latin letters on the verso pages and the Latin translation

[1] The manuscript is listed on p. 236 of A. Rahlfs's *Verzeichnis der Griechischen Handschriften des Alten Testaments* (Berlin, 1914).

on the recto pages. The illustrations were published by Goldschmidt some time ago.[2] The technique of the drawings in the Vatican manuscript, however, and the motifs used, such as the lion's head with turned-up snout, the orant figures,

FIG. 2. DAVID AND GOLIATH, VAT. BARB. GR. 285, FOL. 140ᵛ
(*Enlarged*)

and the particular kind of lacertines, recall those in the manuscripts from the region of Capua-Grottaferrata dated in the tenth and eleventh centuries which Weitzmann published in his recent book on Byzantine illumination.[3] Of these manuscripts Paris gr. 375, dated 1021, is the closest in both style and script. So the Vatican manuscript can safely be placed in southern Italy and dated in the first half of the eleventh century.

[2] Adolf Goldschmidt, "Die ältesten Psalterillustrationen," in *Repertorium für Kunstwissenschaft* (1900), pp. 265 ff.

[3] Kurt Weitzmann, *Die Byzantinische Buchmalerei des IX und X Jahrhunderts* (Berlin, 1935), pp. 85 ff., and Pls. xc–xciii.

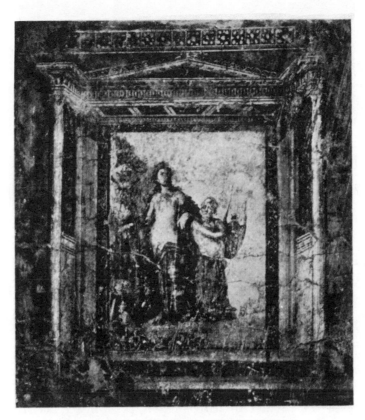

FIG. 3. DIONYSUS AND SILENUS
NAPLES MUSEUM
From Hermann, *Denkmähler des Altertums*

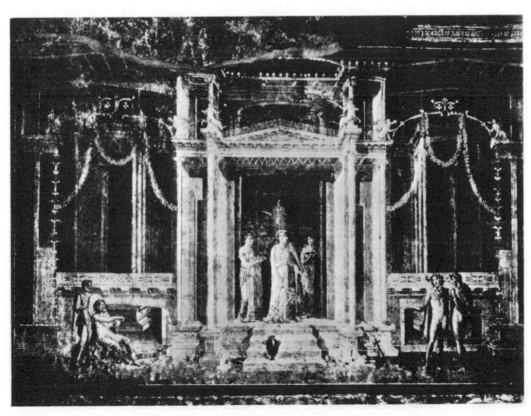

FIG. 4. IPHIGENIA IN TAURIS
NAPLES MUSEUM
From Spinazzola, *Le Arte decorative in Pompeii e nel Museo Nazionale de Napoli*

There was, however, to be a greater surprise. Folio 140ʳ contained the text of the apocryphal Psalm 151, in which David recounts the episodes of his youth, including his fight with Goliath. On the verso of this folio was a full-page miniature representing David's fight with Goliath (Fig. 2).

Tiny though it be (the manuscript measures eleven by eight centimeters), this miniature is a document of supreme importance to the history of Byzantine illumination. The episode of David and Goliath as the illustration for Psalm 151 is not unusual in Greek psalters, but the setting in which it occurs in this manuscript is quite unique. The execution of the miniature is in a very fine technique, quite remote from the style of the cruder drawings found elsewhere in the manuscript, and indicates at once that it is a re-used miniature taken from another manuscript apparently executed in some important center such as Constantinople. Unfortunately, many portions of the miniature are badly flaked.

The scene is set within a gabled aedicule in the manner of a Pompeian wall-painting. The field of the gable is purple, enclosed by a blue raking cornice. At the corners of the gable two handsome buff-colored griffons are set on the prolongated molding of the cornice. The blue frieze contains six small yellow medallions edged with red and containing greenish-buff heads with short-cropped curly hair. A curled acanthus leaf encloses each end of the frieze and acts as a support for the cornice molding which, prolonged, becomes the pedestals for the griffon-acroteria. The architrave has been compressed into a taenia and fascia molding. On the underside of the architrave, the ceiling of the aedicule, violet-tinted coffers are drawn in perspective. Two slender and channeled purple columns support the entablature. Behind each column a channeled pilaster is adossed against the wall. All the capitals are buff-ochre. The bases and the podia on which the columns are set are gray. The dado connecting the two podia is light-brown and has a blue border above and below it. Two small blue trees flank the podia. The picture beneath this aedicule is set in a triple border. The outer one is blue, the central and broader one is brown, and the inner one is Pompeian red. In the pictured scene the colors are as follows. The background is a mottled blue. Goliath wears a red mantle. His cuirass, helmet, and shoes are yellow with deep purple shadows. The skirt beneath his armor is buff-blue. The spear and shield are red. David's upper garment is a rusty purple, his tights are blue, and the cloak in his upraised hand is blue. The ground on which the contestants stand is green.

The connection of this miniature with a tradition in painting such as is found in Pompeian wall-frescoes has already been cited above. A brief comparison with extant Pompeian paintings might bring this fact a bit more clearly before the eyes of the reader. These paintings abound with aedicules and elaborate doorways (the latter influenced by stage decoration), as settings for the pictures or mythological episodes represented. I would cite in this connection the fresco of Dionysos and Silenos in the Naples museum (Fig. 3) and that of Iphigenia in Tauris in the house of the *artista gemmario* in the via dell' Abbondanza at Pompeii (Figs. 4, 5). Practically all the details and a good deal of the ensemble

of the miniature can be paralleled here. Chiefly noticeable are such elements as the coffered ceiling, the dentils in the raking cornice of the gable, the continuous acroteria-motifs over the gable, and the adossed pilasters behind the columns (this latter detail in Fig. 5). The griffons flanking the gable are also characteristic.

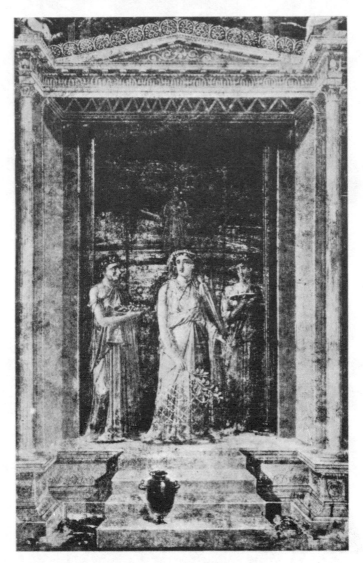

FIG. 5. DETAIL OF FIG. 4
From Wirth, *Römische Wandmalerei*

Such acroteria, whether griffons, sphinxes, or centaurs, are most common in the frescoes from Pompeii where they appear either, as here, at the corners of the aedicules or on entablatures *en ressaut* which flank aedicules and doorways.[4] They are also found on projecting cornices and even in fantastic candelabra.[5] The acanthus leaves which occur at the end of the frieze in the miniature as

[4] Niccolini, *Le Case ed i monumenti di Pompei* (Naples, 1854–1896), Pl. 16, House of Castor and Pollux; Pl. 44, Pantheon; Pl. 69, Stabian Baths.
[5] Niccolini, *op. cit.*, Pl. 124.

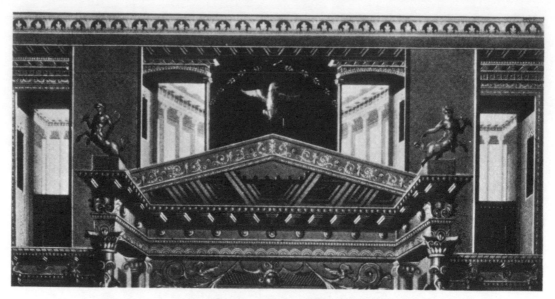

FIG. 6. DETAIL FROM A POMPEIAN WALL PAINTING
From Niccolini, *Le Case . . . de Pompeii*

FIG. 7. DETAIL FROM FRESCO IN HOUSE OF THE HERMAPHRODITE
From Curtius, *Die Wandmalerei Pompeiis*

supports for the acroteria above them from a similar use of palmette anthemion, or acanthus, frequently seen in entablatures *en ressaut* in Pompeii where the corners of the frieze are bounded by leaf motifs. These details indicate how architectural details are often subjected to the pictorial fantasy of the Roman artist.[6] A similar fantasy may in part account for the medallioned heads in the frieze of the miniature. The idea of a medallioned frieze is seen in Figure 6. In Figure 7, heads are used in a frieze together with formalized griffons;[7] and in Figure 8 heads in medallions are represented as acroteria in a frieze-like decoration. A medallioned head is also used on the face of the podium at the right in Figure 5. But the closest parallels to this motif are to be found on the Byzantine ivory caskets of the tenth century, which in turn show close borrowings from earlier classic sources for their subject matter (Fig. 9). On these caskets the same types of curly heads (here seen in profile) enclosed in medallions are used in a frieze, and in addition each medallion is separated from the others by heart-shaped tendril ornaments. These also occur in the Vatican miniature between the heads.[8] Hence the observation of Goldschmidt-Weitzmann, in their first volume on Byzantine ivories, that manuscripts and caskets reflect material taken from a common source seems to be borne out here too.[9]

It is not possible in this article to discuss at length the iconography of the David and Goliath scene set within the aedicule of the miniature. It is important for our discussion, however, to remark that this scene, in contrast to its setting, does not draw its iconography directly from a late classic source but rather follows the contemporary iconographic development. The tradition of the prototype of this scene in the Vatican manuscript appears in the handsome silver plate from Cyprus now in the Morgan Collection in the Metropolitan Museum in New York (Fig. 10). It should be noticed that the shield of Goliath completely covers his left arm. This is also the case in the Vatican manuscript, where the design on the outside of Goliath's shield is close to the Cyprus plate. The greater simplification and stylization of this detail, as also of other details such as Goliath's scarf, his armor generally, and David's scarf, indicate the later development in the miniature. The Paris psalter (gr. 139) varies the details somewhat from those found in the Cyprus plate (Fig. 11). Most striking, of course, is the substitution of personifications for the soldiers who encourage David on the one hand and turn to desert Goliath on the other. But these personifications in the Paris psalter carry out the same ideas of support and desertion as are seen in the Cyprus plate. Other variations in the Paris psalter

[6] This motif might also be a pictorial adaptation of a single acanthus leaf as found on the underside of modillions in the elaborate Roman cornices of such buildings as the temple of Vespasian at Rome (Gusman, *L'Art decoratif de Rome*, II, Pl. 65) or the temple of Concord at Rome (Gusman, *op. cit.*, II, Pl. 58). Compare also the use of leaves on the Vatican bases (Gusman, *op. cit.*, II, Pls. 95 and 96).

[7] Similar single heads are also found in the house of the Vettii (see Figs. 85 and 86 in L. Curtius, *Die Wandmalerei Pompeiis*, Leipzig, 1929).

[8] A. Goldschmidt and K. Weitzmann, *Byzantinische Elfenbeinskulpturen*, vol. I, Pls. I and II.

[9] Goldschmidt-Weitzmann, *op. cit.*, pp. 13 ff. The possibility is also present that the medallion-heads may have been suggested by a decorative use of coins such as appear on the gold plate at Rennes (Babelon, *Bibliothèque Nationale, Cabinet des Antiques*, Pl. VII).

FIG. 8. DETAIL FROM THE HOUSE OF THE TRAGIC POET
From Niccolini, *Le Case . . . de Pompeii*

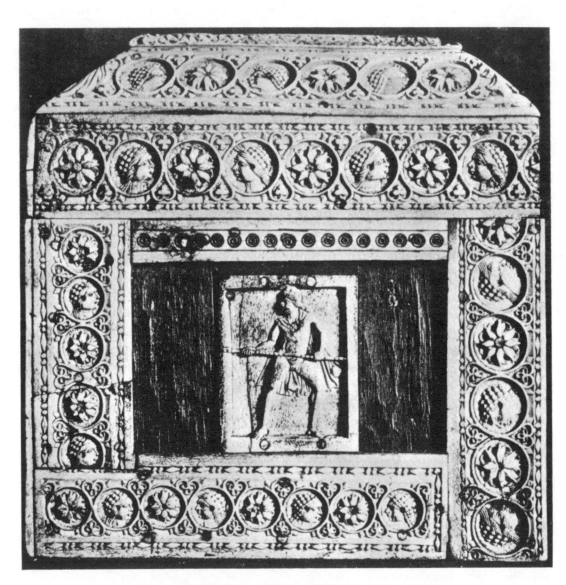

FIG. 9. BYZANTINE IVORY CASKET AT LA CAVA
From Goldschmidt-Weitzmann, *Die Byzantinische Elfenbeinskulpturen*

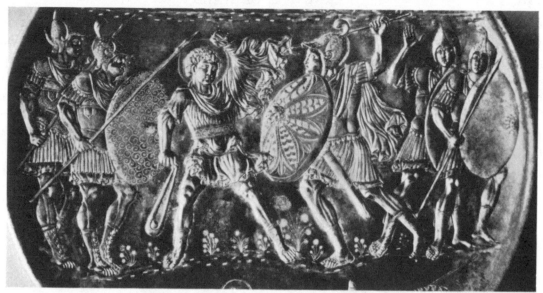

FIG. 10 DETAIL OF DAVID AND GOLIATH, CYPRUS SILVER PLATE
METROPOLITAN MUSEUM, NEW YORK

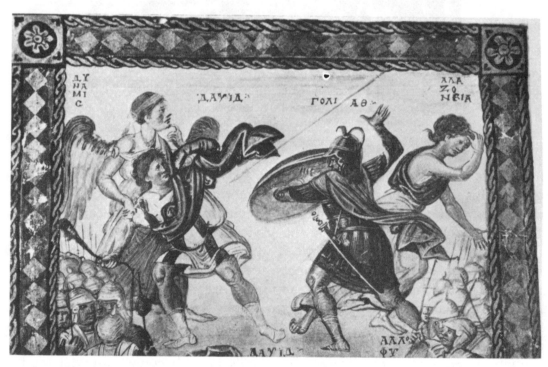

FIG. 11. DAVID AND GOLIATH, PARIS PSALTER, BIB. NAT. GR. 139
From Omont, *Manuscrits grecs*

are: (1) Goliath's shield is seen from the inside, thus exposing his left arm; (2) Goliath's right hand is open wide, having hurled the spear which he was still grasping in the Cyprus plate. In this latter detail the Vatican manuscript seems to follow the tradition seen in the Paris psalter. Later psalters of the eleventh and twelfth centuries show both these traditions and mixtures thereof. The one in Berlin (Christliches Archaeologisches Institut) copies the Paris psalter type (Fig. 12).[10] In an Oxford psalter (Bodl. Barocci 15, dated 1105) Goliath's left arm is shown, but the inside of the shield is decorated with the motif found on the Cyprus plate and in the Vatican miniature as though it were

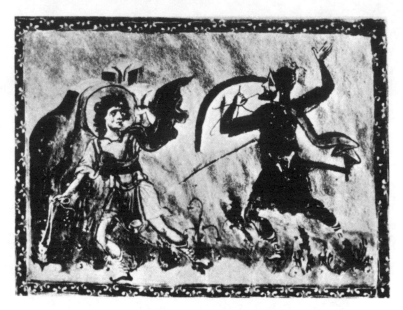

FIG. 12. DAVID AND GOLIATH, PSALTER
BERLIN, CHRISTLICHES ARCHAEOLOGISCHES SEMINAR
From *Art Bulletin*

the outside of the shield (Fig. 13). In the Vatican Book of Kings (gr. 333) David holds up his scarf in the manner seen in our miniature (Fig. 14). All these later miniatures, however, have lost much of the vitality of the action and the finesse of style and detail still apparent in the Vatican (Barb. gr. 285) miniature.

As for the date of this miniature, it would appear to fall somewhere in the last half of the tenth century. The evidence for this date might be stated as follows. (1) The miniature is on an obviously re-used folio in a manuscript of the eleventh century, and is executed in a style totally different from and superior to the drawings elsewhere in the manuscript. (2) The closeness of the aedicule to classic models is in direct contrast to those which have come down through a series of copies where the details have become misunderstood or have been misinterpreted. Even such early examples as appear in the first Vatican Virgil and in the mosaics of San Apollinare in Classe at Ravenna

[10] G. Stuhlfauth, "A Greek Psalter with Byzantine Miniatures," *Art Bulletin*, xv (1933), pp. 311 ff.

show how the detail and the sense of space have been flattened out in contrast
to the original models.[11] Therefore a much more direct copy from the original
classic style is postulated in our miniature. Dr. Kurt Weitzmann [12] has already

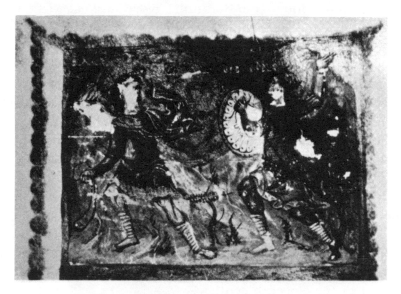

FIG. 13. DAVID AND GOLIATH, PSALTER
BODL. BAROCCI 15, FOL. 343ʳ

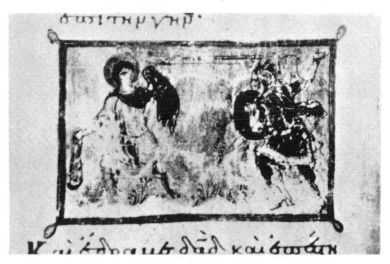

FIG. 14. DAVID AND GOLIATH, BOOK OF KINGS
VAT. GR. 333, FOL. 23ʳ

pointed out that other evidence exists both in manuscripts such as the Paris
psalter and the Athos Gospel (Stauronikita 43) and in the Byzantine ivory cas-
kets pointing to the fact that in the tenth century many new elements appear in

[11] The western Terence manuscripts might also be drawn into the comparison. See Morey and Jones,
The Miniatures of the Manuscripts of Terence (Princeton, 1931), in the Illuminated Manuscripts of the Middle
Ages series, Figs. 7–10, 322–324, 582, 583, 678–679.

[12] *Archaeologischer Anzeiger, Jahrbuch des Archaeologischen Instituts* (1933), 1/2, pp. 340-359; and in his
book, *Die Byzantinische Buchmalerei des IX und X Jahrhunderts* (Berlin, 1935).

Byzantine art as the result of the restudying of classic monuments. He suggests that this renaissance was due to the interest and activity in classical studies of the emperor Constantine Porphyrogenitos. (3) The frieze of medallioned heads is close to those found on Byzantine ivory caskets. (4) The style and iconography of the David and Goliath scene are closer to those found on the Cyprus plate than the later representations of that scene are. Further stylistic evidence can be gathered from a comparison of the armor of the soldiers in the Joshua miniatures of the Vatopedi (no. 602) Octateuch of the eleventh century with the armor of Goliath in the Vatican miniature (Fig. 15). In the Vatopedi miniatures the style is already stringier and more stylised. (5) The use in canon tables of the Gospels of animals, griffons, and other hybrids on gables and the use of small trees flanking the canon tables and decorative panels in Byzantine manuscripts do not appear until the end of the tenth and the beginning of the eleventh century. Their appearance seems definitely to be associated with the renewed interest in classic motifs which we find in the miniature of Vat. Barb. gr. 285.

Our unique miniature, therefore, offers additional evidence on what was happening in the tenth century at Constantinople as a prelude to the great climax of Byzantine art in the eleventh century.

Princeton Expedition photo.

FIG. 15. OCTOTEUCH, ATHOS, VATOPEDI 602

III. MEDIEVAL ART IN ITALY

A MANUSCRIPT FROM TROIA: NAPLES VI B 2[1]

MYRTILLA AVERY

THIS book of homilies, now in the National Library at Naples, is one of a group of manuscripts which came to Naples from Troia, a town which crowns an isolated hill in the plain to the west of Foggia. It was founded in 1017 on the ruins of the ancient Aecae by the Byzantine catapan, Basil Bojoannes, as an outpost of the Eastern empire. This manuscript contains the well-known historical note mentioned by Dr. Lowe in his list of Naples manuscripts in Beneventan script which "lay or originated" at Troia.[2] It claimed the attention of Professor Porter not only because of his long preoccupation with medieval inscriptions and documents but particularly because of his interest in the Exultet rolls at Troia, upon which he hoped this Naples codex might shed some light. It is because a study of the miniatures has shown that Professor Porter's hope was well-grounded that I have chosen this manuscript as the subject of my contribution to this memorial volume.

The historical note is on fol. 1, written in the upper part of the first column and partially repeated below in the second column. Both are in Beneventan script, certainly later than the script of the manuscript itself, but in such corrupt Latin as to make the meaning ambiguous.[3] It is clear, however, that a certain Abbot Letus records a Bishop John as having bought or obtained (*comparavit*) these homilies at an earlier time "in civitate Troia" from a priest John. On the flyleaf a recent Italian commentator adds that although the Bishop John thus commemorated is not mentioned by Ughelli, Gams, nor Eubel, he is recorded in another codex from Troia, now also in the National Library at Naples (MS xv F 45).[4] Professor Porter, on one of his visits to Naples, took pains to verify this comment and found the manuscript in question to be by Vincenzo, Canonico of Troia in 1740, and on fol. 3 of this eighteenth-century codex, the record of a Bishop Giovanni "nel 1039, durò anni 20, mese 1." This bishop is recorded also in the fragment of a chronicle of Troia published by Pelliccia in 1782, which lists a Bishop John as having been consecrated by Pope Benedict IX (1033–1044) and ruling for thirty years.[5]

[1] All the illustrations for this article are from photographs obtained through the courtesy of the Frick Art Reference Library of New York.

[2] E. A. Lowe, *The Beneventan Script* (Oxford, 1914), p. 77.

[3] The note reads: "† Recordatione facio ego letus abbas de ista homelia quod comparavit in civitate Troia ante hiohs episcopus et ambrosius archipbr et iohs deur sengari trumarcho, da iohs sacr filius de guido et guadia michi dedit et mediatore michi posuit seipsum et boni fres eius."

[4] This note, in a nineteenth-century hand, reads: "Il vescovo Giovanni di cui si parla nel 1° foglio di questo cod. e ignorato dall'Ughelli, dal Gams e dall' Eubel; e recordato invece nel ms XV F 45 di questa Biblioteca Naz. E.T.B." It was suggested to me by the courteous librarian that the initials stood for Dott. E. Tortora Brayda, who was connected with the library in the last quarter of the nineteenth century.

[5] "Vacavit postea Eccl. Troyana . . . et successit Clero. Io: Episcopus, quem consecravit P.P. Benedictus nonus, et seddit D. episcopus annis 30 et mensis 1, dieb, 25. Obiit sexta die mensis Augusti." (A. A. Pelliccia, *De Christianae ecclesiae primae, mediae et novissimae aetatis politia*, vol. III, pt. 1, pp. 343 ff., ed. 1 Veneta, 1782.)

These notes, even if entirely trustworthy, obviously show only that the manuscript was in Troia before 1069, but the script has been dated by Dr. Lowe as Saec. XI in. (i.e., the first thirty years of the eleventh century), and the figure style of the miniatures agrees with this dating. In 1028 a Roman bishopric was established at Troia, for although the town was founded by the Greeks its inhabitants were Normans [6] and local affiliations were much regarded in accordance with the liberal policy adopted about this time by the Eastern emperor toward his Italian subjects. Episcopal encouragement of monastic foundations should therefore be expected at Troia after 1028.

The character of the script and illumination of this manuscript makes its production in Troia at this date rather improbable. The writing is by an accomplished scribe, well trained in the Beneventan hand. The ease and sureness of the writing is evident throughout in the free and flowing curves of abbreviation signs, in the end-stroke of final *r*, in the slanting line of uncial *a* and in the tall single curve of the letter *e*.[7]

Dr. Lowe has pointed out certain abbreviations characteristic of the manuscript,[8] but in general the script follows strictly the rules of best usage in southeast Italy in the first half of the eleventh century. The ornament and general shape of the initials, while typically Beneventan, show characteristics associated with the "Bari type"[9] in the drawn-out strands of the interlace, the liking for "pearls" on a dark ground, and the use of the human head as a decorative motive. Less typical, though not unusual, is the use of a human figure or an animal as a majuscule form (Figs. 1, 2) and the insertion of isolated human heads (Fig. 3).[10] Quite uncommon in Beneventan ornament, however, is the employment as an isolated motive of the upper part of a man's body terminating at the waistline in wind-blown folds of drapery (Fig. 4).[11] It is obvious that these anthropomorphic and zoömorphic forms are related to the ornament of Greek manuscripts from South Italy.[12]

The homilies are illustrated by the following New Testament scenes: fol. 36ᵛ, Temptation; fol. 90, Samaritan woman at the well (Fig. 5); fol. 137, Christ teaching (Fig. 6); fol. 169, Healing of the blind; fol. 200, Raising of Lazarus; fol. 230, Entrance into Jerusalem; fol. 310ᵛ, Holy Women at the sepulcher (Fig.

[6] Or Lombards, according to Gay (*L'Italie méridionale*, p. 45).

[7] Cf. the *Amen* on fol. 90 (Fig. 6) where the characteristic *a* and *e* appear.

[8] I.e., Inillotp = *In illo tempore* (instead of the more common abbreviation Inillt); t͞p = *tempore*; n͞er = *noster*.—Lowe, *op. cit.*, pp. 184, 186, 194, 209.

[9] Lowe, *op. cit.*, p. 150.

[10] A manuscript of the Bari type from Zara (Oxford, Bodleian Can. Bib. lat. 61), dated Saec. XI ex by Dr. Lowe, shows similarity to Naples VI B 2 in its use of standing animals and men to represent initial I; this manuscript also uses Inillotp as the abbreviation for *In illo tempore*, the form usually found in Naples VI B 2.

[11] This motive, without the terminating folds, appears in Beneventan manuscripts surmounting the upright stem of the capital latters (e.g., Vat. lat. 10673, fol. 11ᵛ). As an isolated motive but without the terminating folds it is found in later Armenian manuscripts (cf. Sirarpie Der Nersessian, *Manuscrits arméniens illustrés des XII͏ᵉ, XIII͏ᵉ et XIV͏ᵉ siècles, de la Bibliothèque des Pères Mekhitharistes de Venise*, Pls. LXXXVI–XCIII, Paris, 1936).

[12] Cf. Kurt Weitzmann, *Die Byzantinische Buchmalerei des 9. und 10. Jahrhunderts* (Berlin, 1935), Pls. XC–XCIII.

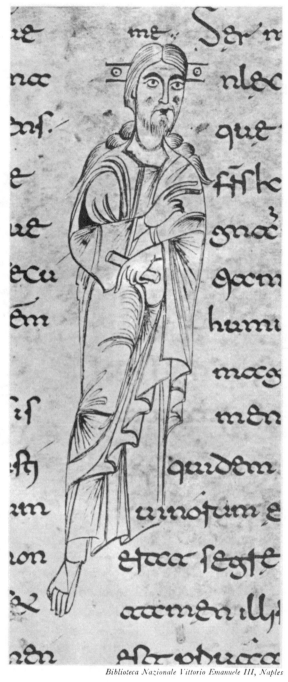

FIG. 1. NAPLES VI B 2, FOL. 63ᵛ

7); fol. 313ᵛ, Last Supper (Fig. 8). Besides these, fol. 40ᵛ contains the scene of Christ enthroned between two angels offering chalices (Fig. 9), and on fol. 285ᵛ Jeremiah is represented with one hand pressed against his face in the con-

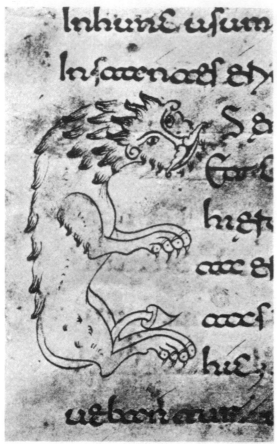

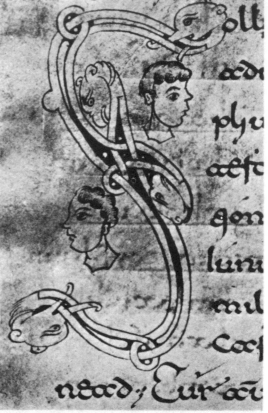

Biblioteca Nazionale Vittoria Emanuele III, Naples *Biblioteca Nazionale Vittoria Emanuele III, Naples*

FIG. 2. NAPLES VI B 2, FOL. 57 FIG. 3. NAPLES VI B 2, FOL. 41

ventional attitude for lamentation and his right arm outstretched toward a city wall (Jerusalem).

The careful drawing indicates that as in most South Italian illumination it was not originally designed for color; effects were enhanced by fine lines and ink washes, and some red, the only color, was applied with the pen. Later, red was used in redrawing and also in the addition of spots on the cheeks. Only the last scene (Last Supper) is painted throughout, in brilliant colors high in key (Fig. 8). Here the canopy is bright canary yellow with red lines and red shadows, and a blue ornament at the top. Christ's mantle is blue, over a yellow tunic with red lines; His dark red hair and beard are relieved against a green nimbus. The garments of the apostles are blue, yellow, and red, and the servant in the foreground is clothed in green, with red shoes. A broad green band outlines the table, and the cloth is colorfully washed with green and blue shadows and yellow lights.

The iconography follows in general the Byzantine tradition of South Italy. In accordance with this, only two women appear in the scene at the tomb, even though the text above reads: "Maria Magdalena et Maria Iacobi et Salome emerunt aromata ut venientes ungerent ihesum" (Fig. 7). The censer carried by the Holy Women, while comparatively rare, appears at least as early as the ampullae of Monza, and sporadically later.[13] The introduction of the servant in the Last Supper, however, is quite unexpected.[14] It is perhaps explained by confusion between examples showing Judas alone in front of the table and such

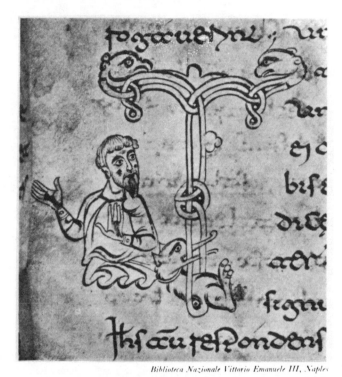

Biblioteca Nazionale Vittorio Emanuele III, Naples

FIG. 4. NAPLES VI B 2, FOL. 61

miniatures as the banquet of the sons of Job[15] which are frankly derived from classical banqueting scenes with cupbearers in the foreground.[16] The nimbus of Christ is indicated by crossbars alone, on fols. 36ᵛ, 63ᵛ, 90 (Figs. 1, 5).

The figure style of the manuscript is consistent and individualistic. Proportions tend to be slender; head long; face oval; eyes with the lower lid shadowed; nose long and broadened at the tip; the triangular contour of mustaches emphasized; beards drawn in short fine lines. Men's hair when long falls down

[13] Cf. Gabriel Millet, *Recherches sur l'iconographie de l'Évangile aux XIVᵉ, XVᵉ et XVIᵉ siècles* (Paris, 1916), pp. 615, 619.

[14] Professor Wilhelm Koehler of Harvard has called my attention to a curious scene of the Last Supper in the Vallicelliana Psalter (cod. E 24), in which a small figure is seated below the table in front, with his back to it. Only four apostles are present and Christ is seated on a high throne with His feet on a double-tiered footstool. Immediately above is the Betrayal.

[15] Cf. Patmos, cod. 171 (Job), fol. 197 (K. Weitzmann, *op. cit.*, Pl. LV, 327).

[16] E.g., Vat. lat. 3867 (Codex Romanus), fol. 100ᵛ (Stephan Beissel, *Vatikanische Miniaturen*, [Freiburg im Br., 1893], Pl. I).

the back in a stereotyped pattern of short lines clinging to neck and shoulders; when short, there is a preference for curly ends falling on the forehead in distinctive bunches of short lines (Fig. 3). Hands are large and feet small.

The folds of the drapery are elaborately drawn, and the wind-blown edges flutter in a characteristic manner. For calligraphic reasons, a fold is sometimes

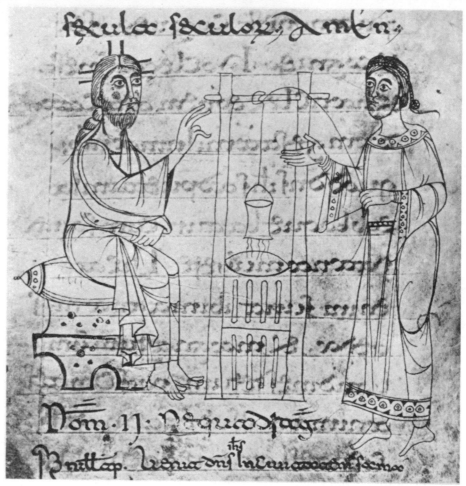

FIG. 5. NAPLES VI B 2, FOL. 90

unnaturalistically detached from the rest of the drapery to enhance the effect (Fig. 7). The diagonal line of a long garment drawn up across the figure is so accentuated by its fluttering edge that this diagonal line becomes a noticeable feature. Quite often, the outline of the leg is unrealistically visible under drapery (Fig. 7). The only ornament in the miniatures consists of simple linear designs, dotted bands and a debased guilloche pattern (Fig. 5).

The quality of the line in the miniatures, whether in the drawing of figures or of drapery, exhibits the same sureness and facility as that which characterizes the script, and it suggests that in this manuscript the scribe and illuminator were the same man. If this man was at work in a Troian monastery in the second

quarter of the eleventh century, having written this codex at Troia or elsewhere, it would be easy to imagine the dominating influence that a scribe of such competence and energy would have exerted on the newly established scriptorium.

Fortunately we are not entirely confined to the realm of imagination. Troia still preserves an Exultet roll, dated by its Beneventan script some fifty years

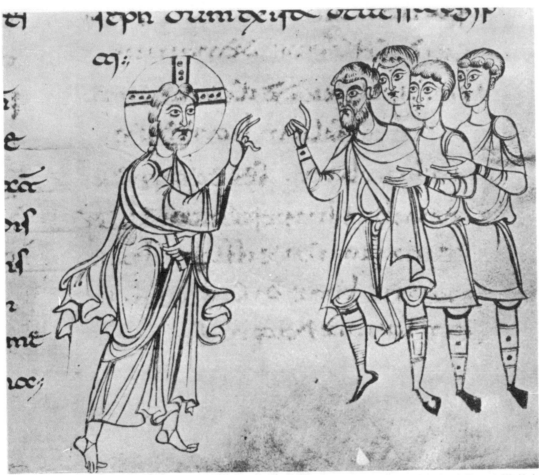

Biblioteca Nazionale Vittorio Emanuele III, Naples

FIG. 6. NAPLES VI B 2, FOL. 137

later,[17] in which the same formulae as those noted above may be traced. The script is more angular, as the date would imply, and lacks the splendid verve of the Naples codex. But there can be no doubt that the figure style and drapery, obscured though it is by ruthless drawing and repaint, belong to the same tradition. Besides the similarities in proportions of figures, hands, and feet, in the shape of eyes and nose, and in the lines of mustache and beard, there is the same characteristic treatment of long hair, with clusters of short lines clinging closely to the neck and shoulders, while the use of isolated groups of short lines on the forehead has in this manuscript become a mannerism (Fig. 10). Folds in metic-

[17] Dated by Dr. E. A. Lowe in personal conference.

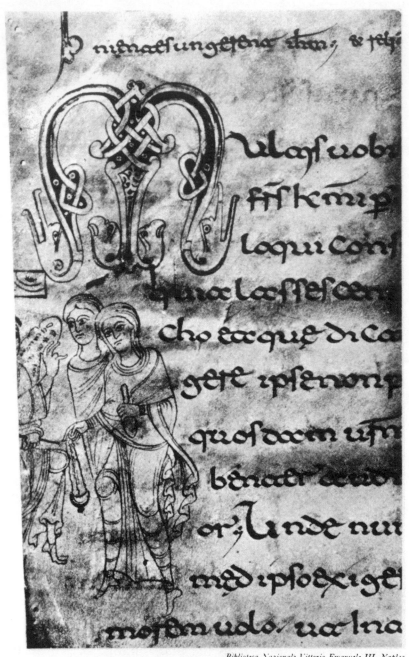

FIG. 7. NAPLES VI B 2, FOL. 310ᵛ

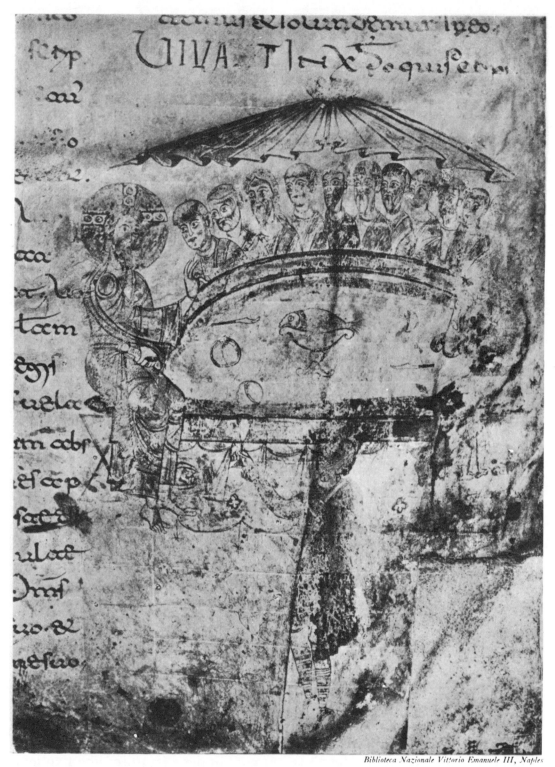

FIG. 8. NAPLES VI B 2, FOL. 313ᵛ

ulous and characteristic arrangement appear here and there under the repaint, and the diagonal drapery line of the Naples codex reappears like an insistent note in the Exultet roll, though the constituent folds and motivating movement are often lost.

The Naples codex also explains certain ambiguities in the repainted Exultet

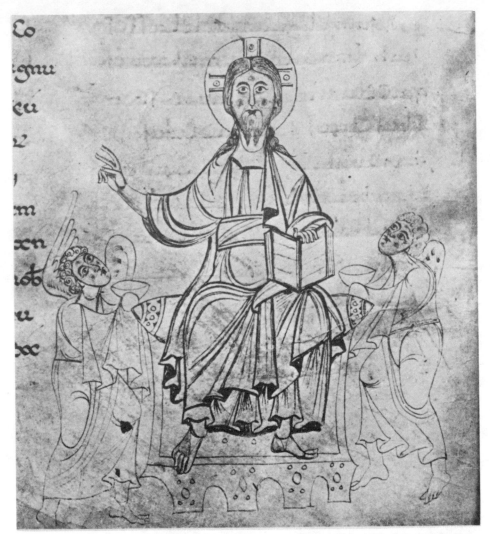

Biblioteca Nazionale Vittorio Emanuele III, Naples

FIG. 9. NAPLES VI B 2, FOL. 40ᵛ

roll, such as the otherwise incomprehensible "ruffles" at the sides of the bishop (Fig. 10), which are recognizable as reductions of fluttering drapery like that of the mantle of Christ on fol. 137 (Fig. 6). The strangely set heads not articulated to the necks (Fig. 11) can be recognized as clumsy redrawing of neck lines such as those in Figure 9. As for the ornament used in the miniatures, the Exultet roll throughout uses only the linear designs and debased guilloche of the Naples codex.

Such individual characteristics recurring in the same manuscripts can scarcely

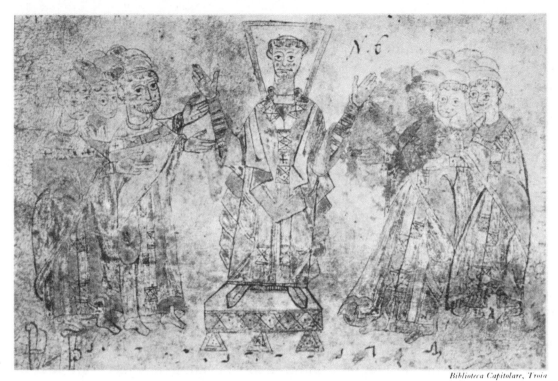

Biblioteca Capitolare, Troia

FIG. 10. TROIA, EXULTET ROLL

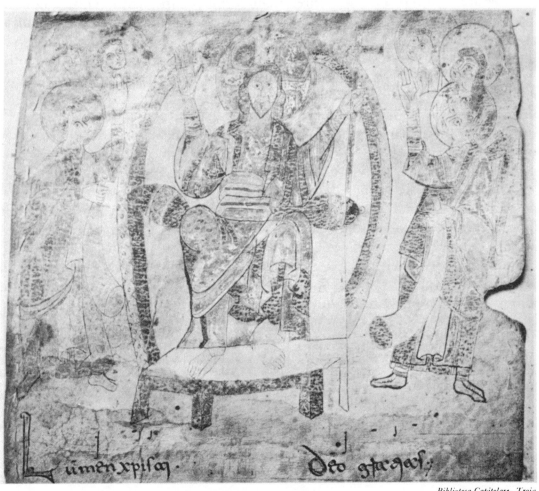

Lumen xpisteq. deo gtacegeos:

Biblioteca Capitolare, Troia

FIG. 11. TROIA, EXULTET ROLL

be dismissed as resulting from common practice in Beneventan illumination. They derive, of course, from a common tradition, but they are separated from it by recognizable peculiarities. These point to the existence at Troia in the eleventh century of a scriptorium with a style persisting for at least half a century. Such an explanation makes more comprehensible the otherwise enigmatic figure style of this Exultet.

Other examples of this scriptorium await identification. One of these is perhaps a fragment of an early twelfth-century Exultet roll, also preserved in the cathedral archives of Troia, but this has been so heavily repainted that its provenance is debatable. The Naples library contains several other manuscripts formerly belonging, like VI B 2, to the Bishop of Troia, and doubtless some of these were executed in this scriptorium. Their illumination, however, is either so meager or so obscured by repainting that at this time it must suffice to say that suggestive similarities exist between their ornament and that of Naples VI B 2 and of both the eleventh and early twelfth-century Exultet rolls at Troia.

There remains the identification of the scriptorium in which the expert scribe of Naples VI B 2 received his training. A satisfactory answer to this would involve an argument too long and illustrations too numerous to be given here. But it can be pointed out that the same free and flowing line and the mannerisms of the figure style are found in three manuscripts of the tenth century now in Rome, i.e., the Vatican Exultet (Vat. lat. 9820) and the Casanatense Pontifical and Benedictional; and further that the characteristic features of the figure style of these manuscripts are still plainly to be seen on the frescoed walls of the ninth-century underground chapel of S. Laurence at the site of the ancient Benedictine monastery of S. Vincenzo al Volturno. It seems reasonable therefore to propose the scriptorium of S. Vincenzo [18] or that of a dependent foundation as the source of the style which was introduced into the scriptorium at Troia in the eleventh century.

The Naples codex, therefore, has a double significance. It yields evidence for the existence at Troia in the eleventh century of a scriptorium with a developed Beneventan script and a figure style so assured that it continued to influence its illumination for half a century. In addition, it serves as a link in reconstructing our knowledge of the part played by the scriptorium of S. Vincenzo in Beneventan illumination throughout the Abruzzi and neighboring regions in the first half of the eleventh century. It is pleasant to recall here Professor Porter's interest in the frescoes at S. Vincenzo al Volturno and in their possible relation to the later art of South Italy.

[18] The argument for assigning this provenance to the three tenth-century manuscripts (usually placed in Benevento) will be found in a book on the Exultet rolls of South Italy, now in process of publication by the Princeton University Press. The same publication contains also a discussion of the relations of this style to that of certain northern manuscripts.

BEMERKUNGEN ZU GALLIANO, BASEL, CIVATE

JULIUS BAUM

I

UNTER den wenigen aus der Jahrtausendwende erhaltenen Wand-
malereien beansprucht das Apsisgemälde in San Vincenzo zu Galliano
(Abb. 1) besondere Beachtung. Die aus Anlass der Überführung der
Gebeine des hl. Adeodatus durch Aribert von Antimiano, damals Custos von
Galliano und Subdiakon in Mailand, später, 1018-1045, Erzbischof von Mailand,
wiederhergestellte Pieve von Galliano wird am 6. Juli 1007 neu geweiht.[1] 1801
wird der Bau profaniert und in der Folgezeit teilweise zerstört. Verhältnismässig
gut erhalten bleiben die Krypta und das hochgelegene Presbyterium. Seine
Apsis muss bald nach der Neuweihe ausgemalt worden sein. Eine untere Zone,
von drei kleinen rundbogigen Fenstern durchbrochen, zeigt, zwischen einem
Ranken- und einem Mäanderfries, vier Scenen aus dem Leben des hl. Vincentius.
Darüber schwebt in eindrucksvoller Grösse Christus. Zu seinen Füssen knien
Jeremias (Abb. 2) und Ezechiel; über ihnen stehen die Engel Michael und
Gabriel, Kronen haltend. Grosse Teile des Frescos, so die ganze Gestalt Gabriels,
wurden im 19. Jahrhundert zerstört. Eine Zeichnung bei Annoni[2] gibt den
Zustand drei Jahrzehnte nach der Profanierung des Baues. Das noch Erhaltene
wurde neuerdings restauriert.[3]

Von Wandbildern aus der Jahrtausendwende besitzt Deutschland die Folgen
in Reichenau-Oberzell und in Goldbach; in beiden Fällen ist gerade die Apsis
bez. Chorwandmitte zerstört. Was der Italiener Iohannes auf Betreiben Ottos
III. in Aachen und Lüttich "arte declaravit magnifice," ist unbekannt. In
Italien bewahrt die Umgebung Roms Wandbilder dieser Zeit in S. Maria in
Pallaria, Castel S. Elia (um 975), S. Urbano (1011), die Lombardei in Spigno
(991), S. Benedetto über Civate, S. Giovanni in Vigolo Marchese (1008), Sant'
Ambrogio in Mailand, S. Fedelino bei Novate, Piobesi (um 1030), Venetien in
SS. Celso e Nazaro zu Verona (996), S. Giorgio zu Valpolicella und in der
Apsis des Domes zu Aquileia (um 1030), Piemont in S. Orso zu Aosta und im
Dome zu Susa.[4] An künstlerischer Bedeutung kann keines dieser italischen
Wandbilder sich mit dem Apsisgemälde in San Vincenzo zu Galliano messen.

Betrachten wir das Bild zunächst in ikonographischer Hinsicht. Christus
schwebt in feierlicher Haltung in einer blauen Mandorla, die sich unmittelbar
über dem Mäanderfriese erhebt. Die rechte Hand segnet, die Linke hält das
Buch. Die dort heute nicht mehr lesbaren Worte entzifferte Annoni: EGO
PASTOR OVIUM BONUS. Das Antlitz Christi ist grösstenteils zerstört. Die blaue,

[1] Annoni, *Monumenti della prima metà del secolo XI spettanti all' arcivescovo Ariberto* (1872).
[2] Annoni, *Monumenti e fatti politici del borgo di Canturio* (1834), Pl. VIII.
[3] Porter, *Lombard Architecture*, II (1916), 443.
[4] Porter, *ibid.*, I (1916), 315. Toesca, *La Pittura e la miniatura nella Lombardia* (1912). Toesca, *Storia dell' arte italiana*, I (1927), 412, 948.

in den Schatten karminrote Tunica bildet unten zwei symmetrisch ausgeschwun-
gene Zipfel. Sie ist von einem kurzen braunen, über den Hüften gegürteten
Obergewand bedeckt, dessen Saum zwischen den Knien und an den Seiten
gewellt ist. Die beiden Propheten, durch die über ihnen angebrachten Inschrif-
ten IEREMIAS und HEZEKIEL kenntlich gemacht, fallen in Proskynese vor dem

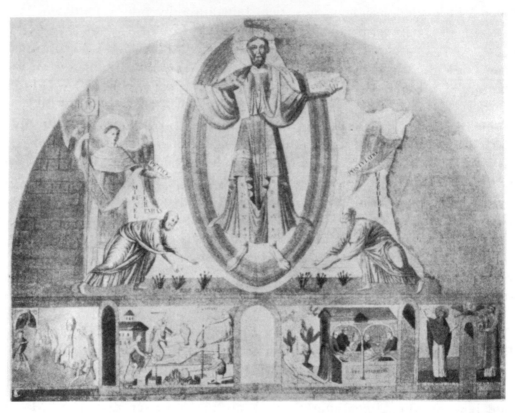

FIG. 1. GALLIANO, S. VINCENZO, APSISGEMÄLDE
Nach Annoni, *Monumenti del Borgo di Canturio, 1834*

Herrn nieder. Zwischen ihnen stehen, unter der Mandorla, am unteren Bild-
rande die Worte: ECCE DS CUI VIRTUTŪ SUA (LU)MINA SPLENDENT. Dieser Glanz
wird noch durch die Begleitung der Erzengel gesteigert, die den Herrn feierlich
stehend als Fürbitter umgeben. Zur Rechten des Heilands steht der hl. Michael
mit Pfauenfederflügeln, in seiner Rechten das Labarum, mit seiner Linken eine
Krone und ein Schriftband mit dem Worte PETICIO haltend. Auf der anderen
Seite, über Ezechiel, war Gabriel zu sehen. Sein Schriftband trug das Wort
POSTULACIO. Die Einrahmung des Herrn durch die Erzengel ist in der älteren
christlichen Kunst häufig. Auf dem Mosaik aus San Michele in Affricisco zu
Ravenna, im Berliner Kaiser Friedrich Museum [5] ist Christus zweimal, in der
Halbkuppel und an der Stirnwand, zwischen den beiden Erzengeln dargestellt.
Auf den Fresken des 9. Jahrhunderts in der Unterkirche von San Clemente zu

[5] Wulff, *Altchristliche und byzantinische Kunst* (1914), p. 427.

Rom sieht man den Herrn zwischen Raphael und Michael. Der Hinweis des
Buchtextes und des Textes der Schriftbänder in Galliano geht auf Ps. 118, V. 169,
170, 176 zurück.[6] Dort heisst es: Appropinquat deprecatio mea in conspectu
tuo Domine. . . . Intret postulatio mea in conspectu tuo. . . . Erravi, sicut

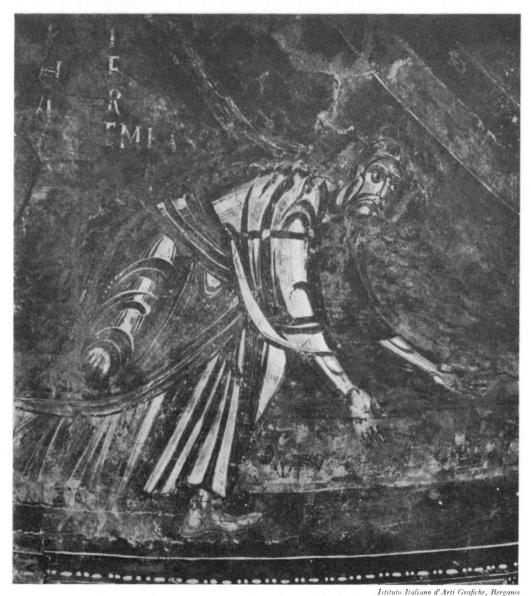

Istituto Italiano d'Arti Grafiche, Bergamo

FIG. 2. GALLIANO, S. VINCENZO, JEREMIAS

ovis quae periit, quaere servum tuum. Die Aufgabe der petitio bez. precatio und
der postulatio gehört zu den Wesensfunktionen der Erzengel. Nach Origenes,
Periarchon, t. I, c. VIII, n. 1 hat jeder Erzengel seine Sonderaufgabe, wobei
Michael die Fürbitte zufällt.[7] Dass in Galliano die Engel noch zu Jeremias, dem

[6] Für freundliche Hinweise auf die richtige Deutung bin ich Wilhelm Neuss in Bonn und Joseph Sauer
in Freiburg dankbar. [7] Migne, *Patrol. grec.*, t. XI, col. 176.

Seher des Unterganges der Menschheit, und zu Ezechiel, dem Seher der Aufer-
stehung, in Beziehung gesetzt sind, beweist die Tiefe und Selbständigkeit der
Gedankengänge des jungen theologischen Auftraggebers. Das Motiv der für-
bittenden Erzengel findet sich sonst in der italischen Malerei dieser Zeit selten.[8]
Ein jüngeres Beispiel, aus dem 12. Jahrhundert, seither zerstört, hat De Rossi
aus San Lorenzo fuori le mura in Rom veröffentlicht. Hier fanden sich an der
Hochwand Darstellungen zweier Seraphim mit den Worten scs scs, umgeben
von zwei Erzengeln mit Vexillum und Scheibe mit Monogramm Christi. Neben
dem einen Erzengel stand PETITIO, neben dem anderen PRECATIO.[9] Häufiger
findet sich diese Gegenüberstellung in der catalanischen Wandmalerei.[10]

Hinter den knieenden Propheten sah man gegen den Rand der Apsis hin
noch weitere Gestalten. Hinter Jeremias erkannte Allegranza [11] bei seinem
Besuche der Kirche im Jahre 1760 "due reali figure nimbate l'una maschio
l'altra femmina con la loro corona in mano quasi in atto di offrirla." Er ver-
mutete in ihnen Heinrich II und Kunigund. Seit den Zeiten des spätrömischen
Reiches war der Nimbus zur Kennzeichnung weltlicher Personen nicht mehr
verwendet worden. Wenn Allegranza richtig beobachtet hat — und Toesca
glaubt aus den Resten der Wandmalerei diese Beobachtung bestätigen zu kön-
nen,[12] — so müsste der Nimbus etwa nach der Canonisation des Kaiserpaares,
1146, nachträglich hinzugefügt worden sein, wenn anders in der Tat dieses Paar
in San Vincenzo dargestellt war. Indes lässt sich nicht leugnen, dass für eine
solche Annahme eine grosse Wahrscheinlichkeit spricht. Am 14. Februar
1014 hatte Heinrich II bei der feierlichen Kaiserkrönung in Rom seine Königs-
krone auf dem Altar des hl. Petrus dargebracht.[13] Es lag für Aribert nahe,
seinen Beschützer eben in dieser Geste in seinem Votivbilde festzuhalten, das
hierdurch um 1014 datiert wird. Wie Aribert sich gegen die Übergriffe Arduins
von Ivrea des königlichen Schutzes erfreute und wie er noch 1018 "dono impera-
toriae maiestatis" zum Erzbischof von Mailand erhoben wurde, so mag er sich
wohl auch bei seinen grossen künstlerischen Aufgaben der Hilfe des kunstfreund-
lichen Monarchen versichert haben. Ein Gegenstück zu den Kaiserbildern in
Galliano bilden die Bildnisse des bezeichnenderweise ohne Nimben knieenden
Kaiserpaares Konrad II. und Gisela in der Apsis des Domes zu Aquileia.[14]

Der breite Fries unter dem Christusbild wird durch die Fenster in vier Felder
geteilt. Von ihnen erzählen drei die Legende des hl. Vincentius. Das erste
dieser drei Bilder ist zerstört. Nach dem Berichte Allegranzas stellte es das

[8] Adolph Goldschmidt weist mich auf das Vorkommen des Motives auch in Susa hin. Genauere Fest-
stellungen liessen sich vor dem Abschluss dieses Manuscriptes leider nicht mehr machen.

[9] "La preghiera e la petizione ch'essi (gli arcangeli) qui personificano, o che dalla terra portano al
cospetto di Dio, sono soggetti degni d'essere studiati." De Rossi, *Bollettino di archeologia cristiana*, I (1863),
46, 47.

[10] Nach freundlicher Mitteilung von Joseph Pijoan, der eine grössere Publication dieser Wandbilder
vorbereitet.

[11] Allegranza, *Opusculi eruditi* (1781), p. 193.

[12] Toesca, *La Pittura e la miniatura nella Lombardia* (1912), p. 44.

[13] Giesebrecht, *Geschichte der deutschen Kaiserzeit*, II (1875), 125.

[14] Toesca, "Gli affreschi di Aquileia," *Dedalo*, VI (1925), 32. Morassi in *La Basilica di Aquileia* (1933),
p. 306, Tafel LXV.

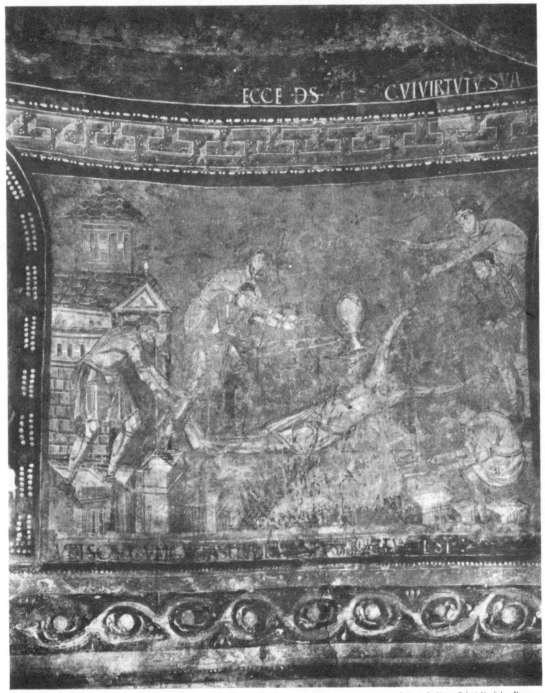

FIG. 3. GALLIANO, S. VINCENZO, MARTYRIUM DES VINCENTIUS

Verhör des Vincentius durch den Landpfleger Dacian und die Stäupung des Heiligen dar. Gut erhalten ist das nächste Bild. Hier liegt Vincentius, nur mit einem Tuche bedeckt, an Kopf und Füssen von Schergen gehalten, auf einem Rost, während weitere MINISTRI glühendes Blei auf ihn träufeln (Abb. 3). Der Titulus meldet: UBI SCS CUM GUTTAS PLŪBEAS USTUS AFLICTUS EST. Auch das folgende Bild ist gut bewahrt. Sein Titulus berichtet: UBI SCS VINCENTIUS IN ARENA INVENTUS SEPULTUS EST. Man sieht den Leichnam an das Land gespült, darüber den Raben, der die wilden Tiere von ihm fernhielt. Auf der anderen Seite wird der Heilige, im Beisein eines Priesters, in einem Grabgebäude beigesetzt. Im vierten Felde war der hl. Adeodatus zu sehen, im Begriff, seinen knieenden Schützling Aribert dem Erlöser zu empfehlen. Das Bild des Stifters, durch die Inschrift ARIBERT . . . SUBDIAC . . . gekennzeichnet, zeigt den Kirchenfürsten, das Modell der Pieve von Galliano darbietend. Es wurde 1869 aus der Wand gesägt und in die Ambrosiana nach Mailand verbracht.[15] Von der grossen Inschrift am Fusse des Wandbildes ist das folgende zu entziffern: . . . ORNAT . . . TEMPLI . . . TRIBU(S) . . . QUIA TE DECET . . . SE PER USUM. VIRTUS MULTA DI VEL PLURES UNDIQUE . . . QUI TIBI SUBSISTUNT TE QUERUNT ATQ IN HONOREM DI EGO ARIBERTUS (SUBDIA)CO(NUS) PINGERE FECI.

Unter den Wandbildern der Jahrtausendwende stehen die Darstellungen des öffentlichen Lebens Jesu in Goldbach[16] den Vincentiusbildern in Bezug auf die Art der Komposition am nächsten. Hier wie dort herrscht lebhafte Erzählung. Schlanke Gestalten mit weit wirkenden ausdrucksvollen Gebärden sind locker über die Fläche verteilt. In S. Georg auf der Reichenau haben die Gestalten mehr Volumen, und die Dramatik der Bewegung ist geringer. Dafür bietet S. Georg die Architektur ähnlich gross und eindrucksvoll wie Galliano. Gewandbehandlung und Typengebung wiederum zeigen in Goldbach und Galliano verwandte Züge. Die Langhausbilder in Galliano setzen, nach den geringen Resten zu urteilen, die Stiltradition des Apsisgemäldes fort. Unzweifelhaft bestehen zwischen diesen um das Jahr 1000 geschaffenen Wandbildern und den frühkarolingischen Wandmalereien, die aus S. Johann zu Münster (Graubünden) in das Zürcher Landesmuseum gelangten, sowie den etwas jüngeren Fresken in Mals [17] Beziehungen. Diese lassen sich aus der Tatsache erklären, dass die Maler aus der Jahrtausendwende sich karolingischer Vorlagen bedienten. Vergleicht man Einzelheiten, besonders Köpfe, der älteren und der jüngeren Gruppe, so wird der Unterschied zwischen der contemplativen Offenheit im Ausdruck der frühen Karolingerzeit und der gespannten Dynamik des Ausdruckes der Jahrtausendwende deutlich. Die Dringlichkeit, mit der in Galliano der hl. Michael sein Anliegen vorbringt, die Demut, mit der Jeremias sich niederwirft, sind in der älteren Kunst unbekannt. Wie mächtig und von ihrer Aufgabe erfüllt stehen in Galliano die Erzengel, verglichen mit den antiken Genien verwandten schwe-

[15] Porter, *Lombard Architecture*, II (1916), 440.

[16] Künstle, *Die Kunst des Klosters Reichenau* (1906), Tafel 1–3.

[17] Zemp-Durrer, *Das Kloster S. Johann zu Münster*, 1906–1910, Tafel 59, 60, 61. Garber, *Die romanischen Wandgemälde Tirols* (1928), Fig. 11–19. Porter, *Spanish Romanesque Sculpture* (1928), I, Anm. 81.

benden Engeln, die in Münster die Mandorla einrahmen. Sucht man in Italien nach Wandbildern, die der Stilstufe und der künstlerischen Bedeutung des Apsisbildes von Galliano entsprechen, so wäre am ehesten der Folge in San Pietro presso Ferentillo [18] zu gedenken. Hier ist an der einen Langwand ein ähnliches Motiv, nämlich die Herrlichkeit Christi zwischen Engeln, dargestellt. Allerdings sind diese Wandbilder erst im späten elften Jahrhundert entstanden, nicht lange vor den Langhausmalereien in Sant Angelo in Formis. Stilistisch und kompositionell am nächsten verwandt sind jedoch die Wandbilder in S. Fedelino bei Novate. Der Zusammenhang ist so eng, dass man an eine Schöpfung durch den gleichen Maler zu denken versucht ist.[18a]

II

Man kann das Apsisbild von Galliano nicht erwähnen, ohne der Basler Goldenen Tafel im Pariser Musée de Cluny zu gedenken. Auf diesem grossartigsten unter den gleichzeitigen Werken der Goldschmiedekunst ist Christus, zu dessen Füssen Heinrich II. und Kunigund in Proskynese sich beugen, rechts von Michael und Benedictus, links von Gabriel und Raphael begleitet. Der leoninische Vers auf dem Rahmen

QUIS SICUT HEL FORTIS MEDICUS SOTER BENEDICTUS
PROSPICE TERRIGENAS CLEMENS MEDIATOR USIAS

ist eine Umschreibung von Psalm 112, 5. Der obere Hexameter ist in zwiefachem Sinne lesbar, zunächst wörtlich: Wer ist wie Gott ein starker Arzt, ein gesegneter Heiland, dann aber auch als Aufzählung der Namen der Dargestellten, wobei die hebräischen Namen der Engel, mit Ausnahme der Gottesbezeichnung in Michael, in das Lateinische übertragen sind, Michael in Quis sicut Hel, Gabriel in Fortis, Raphael in Medicus, der Name des Erlösers in das Griechische.[19] Die Mittelgruppe der Goldenen Tafel entspricht der Darstellung in Galliano. Sie zeigt den gleichen getragenen Ernst, die gleiche Feierlichkeit und Spannung in Ausdruck und Haltung. Auch das ruhige Fallen der Gewänder der Engel und das symmetrische Schwingen der gleichsam vom Winde bewegten Gewandenden Christi wiederholt sich hier wie dort. Burckhardt hat versucht, die Goldene Tafel mit dem um 1050 in Niedersachsen entstandenen Gertrudisportatile aus dem Braunschweiger Domschatz (jetzt im Museum zu Cleveland) in Verbindung zu bringen.[20] Dieser Tragaltar ist jedoch ein rückständiges Werk von weit geringerer Qualität. Es besteht kein Anlass, die Basler Goldene Tafel nicht mit verwandten oberrheinischen und schweizerischen Schöpfungen aus

[18] Schmarsow, "San Pietro presso Ferentillo," *Repertorium für Kunstwissenschaft*, XXVIII (1905). Graf Vitzthum-Volbach, *Die Malerei des Mittelalters in Italien* (1924), p. 59.

[18a] Schon Toesca, *La Pittura e la miniatura nella Lombardia* (1912), weist, p. 64, auf diese enge Beziehung hin, die sich aus der lokalen Nachbarschaft erklärt; die Kirchen sind nur durch die Länge des Comersees von einander getrennt.

[19] Burckhardt, *Die Kunstdenkmale des Kantons Basel-Stadt*, II (1933), 30. Vgl. auch Leclercq im *Dictionnaire d'archéologie chrétienne*, II (1907), col. 1848: "Raphaël guérit les maladies, Gabriel est député aux batailles, Michel présente les prières des mortels et leurs supplications" (Origenes, *op. cit.*).

[20] Burckhardt, a.a.O., p. 38.

der Lebenszeit Heinrichs II. selbst, wie dem Deckel des Poussayevangelistars (Paris, Bibl. nat. lat. 10514) und dem Sittener Buchdeckel (London, Victoria and Albert Museum, 1893-567), die ebenfalls die vor allem für die Epoche Heinrichs II. bezeichnenden schwingenden Gewandenden zeigen, in eine Gruppe zusammenzuordnen.[21]

III

Die Vincentiusbilder in Galliano erinnern an ein zweites Basler Werk, die Vincentiustafel im Münster. Sie ist 1.25 m hoch, 1.95 m breit und in vier Felder

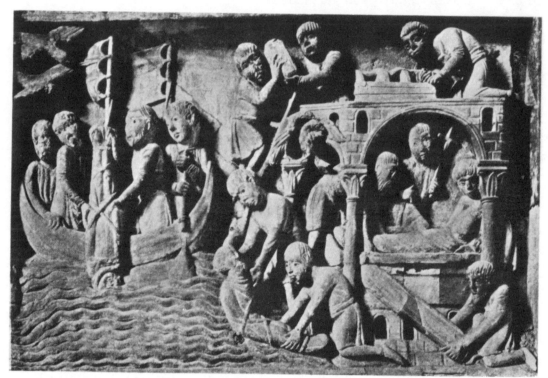

Kunstgesch.-Seminar, Marburg

FIG. 4. BASEL, DOM, VINCENTIUSTAFEL: BEISETZUNG DES HEILIGEN

geteilt, von denen jedes wiederum zwei oder mehr Scenen zeigt. Die ausführliche Beschreibung Lindners [22] enthebt uns der Notwendigkeit, auf Einzelheiten der ikonographischen Anordnung einzugehen. Als Quelle ist die Passio Sancti Vincentii Martyris des Prudentius nachgewiesen; [22a] sie war zweifellos auch dem Maler des Apsisbildes in Galliano bekannt. Uns beschäftigen hier besonders die an beiden Orten zugleich dargestellten Scenen. Die Komposition ist in Basel gedrängter; die Gestalten füllen das Bildfeld stärker, sind jedoch deutlicher in Reliefgründe geschichtet. Auf dem zweiten Felde in Basel sieht man den Heili-

[21] Baum, "Der grosse Reliquienschrein im Domschatze zu Sitten," *Anzeiger für schweizerische Altertums-kunde* (1937), p. 179.

[22] Lindner, *Die Basler Galluspforte* (1899), p. 97.

[22a] *Aurelii Prudentii Clementis Carmina, Peristephanon V, Passio S. Vincentii Martyris.* Migne, Patrol. lat., t. LX, 1862, col. 378.

gen auf dem Roste liegen. Obgleich in Basel weniger Gestalten um ihn beschäftigt sind als in Galliano, ist dennoch weniger leere Fläche. Die innere Spannung zwischen den Gestalten, die den Scenen der Epoche Heinrichs II. ihre besondere Ausdruckskraft gibt, ist verschwunden. Dies zeigt sich noch deutlicher auf dem Begräbnisbild, das in Basel auf dem vierten Felde zu sehen ist. Das Gebäude ist einfacher, kubischer. Die vorausgehende Scene der Landung des Leichnams wird mittels mehrerer Figuren an die Begräbnisscene angeschlossen (Abb. 4). In der Figurenhäufung muss nicht ein Merkmal fortgeschrittener Stilentwicklung erblickt werden. Das Basler Historische Museum besitzt einen auf

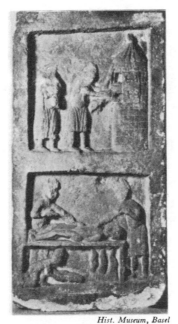

Hist. Museum, Basel

FIG. 5. BASEL: MARTYR-
IUM DES VINCENTIUS

dem Lohnhof zu Basel gefundenen Pfeiler, der aus der gleichen Epoche wie die Platte im Münster stammt, aber die nämlichen Vincentiusscenen ganz vereinfacht gibt (Abb. 5).[23]

Die Einordnung der beiden Münsterplatten in den allgemeinen Stilablauf ist schwierig. Beenken[24] möchte, wegen gewisser Beziehungen zur Galluspforte, die Platten "nicht sehr lange vor 1185" datieren. Reinhardt[25] neigt dazu, ihre Entstehung im frühen 11. Jahrhundert anzunehmen.

Am nächsten verwandt scheinen indes die Stuckdarstellungen in der Krypta von San Pietro über Civate.[26] Von den ursprünglich zahlreicheren, wohl zu

[23] Lindner, "Ein Fund romanischer Skulpturen auf dem Lohnhof zu Basel," *Anzeiger für schweiz. Altertumskunde*, XXXI (1898), 17 ff.
[24] Beenken, *Romanische Skulptur in Deutschland* (1924), p. 250.
[25] Reinhardt, *Katalog der Ausstellung der Basler Münsterplastik* (1936), p. 9.
[26] Magistretti, "San Pietro al Monte di Civate," *Archivio storico lombardo*, VI (1896), 321. Feigel, "San Pietro in Civate," *Monatshefte für Kunstwissenschaft* (1909), p. 206.

einer Chorschranke gehörenden Platten sind vollständig erhalten: Simeon im Tempel, die Heilung des Lahmen, Christus am Kreuz zwischen Longinus und Stephaton, Maria und Johannes, endlich die Koimesis (Abb. 6). Im Hintergrund des Simeonbildes sieht man die gleiche Flachbogenstellung mit Rundbogenöffnungen über den Stützen wie auf den beiden Basler Platten. Sie ist altchristlichen Sarkophagvorbildern entlehnt, findet sich aber, genau übereinstimmend, auch noch am Ende des 12. Jahrhunderts in den Johannesplatten am Sturz des Ostportals des Baptisteriums in Pisa.[27] In der Kreuzgruppe ist die Beibehaltung von Longinus und Stephaton, der mit seinem Gefäss dargestellt ist, wie in S. Maria Antiqua zu Rom oder im Evangeliar Franz II. (Paris, Bibl. nat. lat. 257),[28] ein Zeichen des Zurückgreifens auf ältere Vorbilder. Eine ähnliche Komposition zeigt ein dem frühen 12. Jahrhundert angehörendes Bogenfeld in der Kirche von Champagne (Ardèche).[29] Bald darnach ist diese Gruppierung nicht mehr üblich.

Die Darstellung der Koimesis weicht von dem üblichen Schema ab. Dieses zeigt Maria auf dem Bette ausgestreckt, von den Aposteln umringt; in der Mitte nimmt Christus ihre Seele empor. In wenigen Beispielen nehmen Engel die Seele auf, um sie in den Himmel zu bringen; Christus oder die Hand Gottes erscheinen dann über den Engeln.[30] Von beiden ikonographischen Mustern ist die Anordnung in Civate verschieden. Sie lässt zwar dem Bett seinen Platz in der Mitte, ordnet jedoch auf der einen Seite die Apostel, auf der anderen Christus mit den himmlischen Heerscharen. In der Mitte wird die Seele von Engeln aufgenommen. Verhältnismässig am nächsten verwandt sind Darstellungen in Reichenauer Handschriften, wie in dem Tropar und Sequentiar der Bamberger Staatsbibliothek (MS. lit. 5).[31] Wie in den Handschriften der Liuthargruppe, ist auch in Civate Abhängigkeit von östlichen Vorbildern wahrscheinlich.

Im Gegensatz zur Bildform ist die Stucktechnik in Civate heimisch. Unter den verwandten Stuckarbeiten bietet sich als örtlich nächste die Taufe Christi in S. Johann zu Münster in Graubünden (Abb. 7), wohl das Frontale eines 1087 geweihten Altares, 1.30 m hoch, 1.50 m breit.[32] In diesem Stück wirkt Tradition des späten zehnten Jahrhunderts nach. Die Verwandtschaft des Johannes mit der Christusgestalt auf den Plättchen des Magdeburger Elfenbeinfrontales Otto I, z.B. auf der Platte mit der Heilung des Besessenen (im Museum in Darmstadt) oder auf der Platte mit der Erweckung des Jünglings zu Nain (im British Museum)[33] ist augenscheinlich. Die Stuckbilder der Krypta in San Pietro sopra Civate sind stilistisch jünger. Aber der Gewandsaum des Christus der Koimesis, wie auch die ganze Gestalt Simeons in der Darstellung im Tempel,

[27] Biehl, *Toskanische Plastik des frühen und hohen Mittelalters* (1926), Tafel 88.
[28] Mâle, *L'Art religieux du XII^e siècle en France* (1922), Fig. 66 f.
[29] Mâle, *op. cit.*, Fig. 69.
[30] Sinding, *Mariä Tod und Himmelfahrt* (1903). Porter, *Lombard Architecture*, I (1917), 424.
[31] Fischer, *Mittelalterliche Miniaturen aus der Staatlichen Bibliothek Bamberg*, II (1929), Tafel 7.
[32] Zemp-Durrer, *Das Kloster S. Johann zu Münster* (1906–1910), p. 44.
[33] Goldschmidt, *Die Elfenbeinskulpturen*, II (1918), Nr. 5, 6.

sind von der Taufe Christi in Münster stilistisch abhängig. Auch die Ornamentik zeigt Ähnlichkeiten. Die schräg kannelierten Säulen, die in Münster die Taufe Christi einrahmen, kehren im Ostchor zu Civate wieder. Die Stucktechnik war im Alpenland seit der Römerzeit heimisch. Die Vermutung liegt nahe,

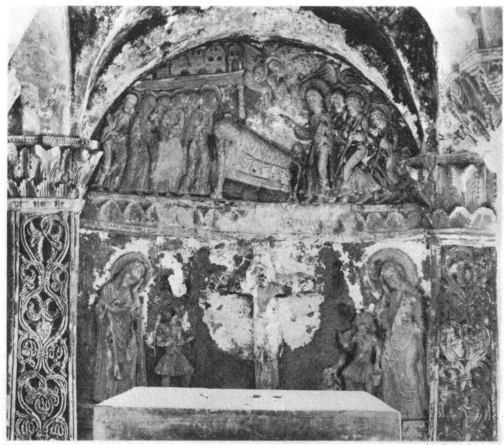

Dr. Feigel, Darmstadt

FIG. 6. CIVATE, S. PIETRO: KREUZGRUPPE UND KOIMESIS

dass die Arbeiten in Münster und Civate Schöpfungen einer Stuckplastik-Werkstatt sind, die schon 1087 und noch im 12. Jahrhundert blühte.

Eine genauere Datierung der Bildwerke der Krypta in San Pietro sopra Civate ergibt sich aus ihrer Vergleichung mit den Darstellungen an dem 1129 datierten Taufstein in Freckenhorst.[34] Diese sind noch voll Raumtiefe. Die Bewegung geht hier in der Art klassischer Reliefbildung von der vorderen Bildebene in die Tiefe, während in Civate und auch in Basel die Gestalten gleichsam auf eine neutrale Fläche aufgeklebt scheinen. Seine Art der Tiefenbehandlung hat der Freckenhorster Künstler zweifellos von einer älteren Vorlage übernommen.[35] Sie ist um 1129 so unzeitgemäss wie die Kunst des Rogkerus von

[34] Beenken, *Romanische Skulptur in Deutschland* (1924), p. 80.
[35] Man vergleiche etwa die Himmelfahrt Christi in Freckenhorst mit jener auf dem Kölner Elfenbeinrelief im Musée de Cluny, Paris: Goldschmidt, *Die Elfenbeinskulpturen*, II (1918), Nr. 48.

Helmarshausen um 1100. "The sculptors borrowed forms that had long before been perfected."[36] Wenn es sich um das Nachleben klassischer Form handelt, ist bei Datierungen Vorsicht geboten.

Auch diese Tradition des Weiterlebens der Antike macht im Mittelalter immer neue Entwicklungsphasen durch. Eine Vergleichung der Stuckbild-

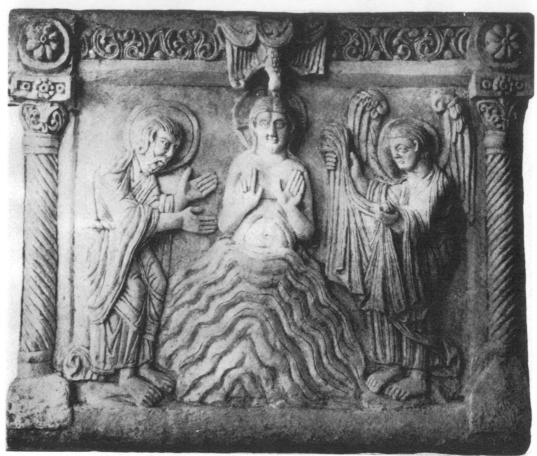

Schweiz-Landesmuseum, Zürich

FIG. 7. MÜNSTER IN GRAUBÜNDEN: TAUFE CHRISTI

werke der Krypta mit den Darstellungen am Ciborium des Westchores in San Pietro sopra Civate zeigt einerseits ein Fortschreiten zu stärkerer Betonung des Organismus im Sinne der klassischen Kunst, anderseits eine Neigung zum Verfallen in das Spielerische, zumal in der Bildung der Randsäume, die hier, wie auch in den apokalyptischen Wand- und Deckenmalereien des Westchores, in Zickzacklinien schwingen (Abb. 8). Derartige Säume hatte die karolingische Trierer Malerei aus der älteren syrischen Kunst übernommen. Im Matthäus des Gerocodex waren sie im zehnten Jahrhundert erneut nachgebildet worden.[37] Nun

[36] Porter, Bericht über Beenken, *Romanische Skulptur*, im *Speculum*, 1 (1926), 234.
[37] Köhler, "Die Tradition der Adagruppe und die Anfänge des ottonischen Stiles," *Festschrift für Paul Clemen* (1926), p. 255.

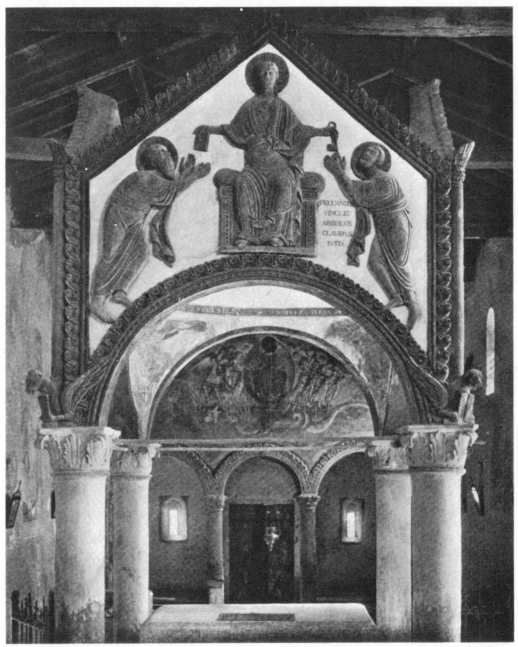

FIG. 8. CIVATE, S. PIETRO: CIBORIUM, TRADITIO LEGIS

tauchen sie in Civate wieder auf, in den Gemälden mit byzantinisierender Bildung der Gesichter wetteifernd, in den Bildwerken des Ciboriums mit klassischer Formgebung. Man wird nicht fehlgehen, wenn man diese Entwicklungsphase für jünger hält als jene der Kryptabildwerke. Das Ciborium, wie auch die Malereien des Ostchores dürften um 1150 entstanden sein.[38]

Der klassizistische Charakter der Bildwerke des Ciboriums [39] hatte Porter [40] veranlasst, sie mit den Stuckarbeiten des staufischen Klassizismus in Hildesheim und Halberstadt zu vergleichen. "It should be observed that the German works with which these stuccos show analogy generally date from the last quarter of the twelfth century. . . . All this seems to indicate that the Italian stuccos are to be dated in the same time." Während im Norden jedoch die klassische Tradition im späten elften und frühen zwölften Jahrhundert nur vereinzelt gepflegt wird [40a] und erst in der Stauferzeit, in der Epoche des Nikolaus von Verdun und der Stuckschranken des Harzgebietes, sich mächtig entfaltet, fliesst sie in Italien, unter ständiger byzantinischer Einwirkung, ununterbrochen. Selbst so grosse und selbständige Schöpferpersönlichkeiten, wie Wiligelmus, können dieses Weiterströmen nicht hindern, das dann im Zeitalter des Benedetto den Stil auch der grossen Meister wieder mitbestimmt.

Steht also nichts im Wege, die Skulpturen von San Pietro sopra Civate in die allgemeine oberitalische Entwicklung einzuordnen, die Bildwerke der Krypta um 1125, jene des Ciboriums etwas später, so ergibt sich für die Basler Vincentiustafel die Zeit unmittelbar vor der Entstehung der Kryptabildwerke, d.h. das frühe 12. Jahrhundert. In dieser Epoche macht sich, entgegen der herrschenden Neigung zu stärkerer Abstraktion, an verschiedenen Orten vereinzelt eine klassizistische Tendenz bemerkbar, in Italien sowohl, wie in Frankreich und Deutschland. Lassen sich die Skulpturen in Civate zwanglos in eine Gruppe gleichartiger oberitalischer Arbeiten eingliedern, so zeigen die Vincentius- und nicht minder die Aposteltafel des Basler Münsters den nämlichen Stil in mehr französischer Prägung. H.U.v. Schönebeck weist neuerdings nach, dass beide Steinplatten nicht ohne Kenntnis altchristlicher Sarkophage geschaffen sein können.[41] So ist gleich die erste Darstellung der Vincentiustafel, die Verantwortung von Vincentius und Valerius vor Dacian, eine Nachbildung der drei Jünglinge vor Nebukadnezar oder auch der drei Magier vor Herodes, während die Aposteltafel auf einen Säulensarkophag mit im Dialog geordneten stehenden Gestalten zurückgreift. Derartige Nachbildungen lassen sich im Beginn des 12. Jahrhunderts eben in Frankreich am häufigsten finden. Leider haben sich in der Provence, wo man sie am ehesten erwarten möchte, vergleichbare Denkmale aus dem Beginn des 12. Jahrhunderts nicht erhalten [42]; die Figuren des Altares

[38] So auch Toesca, *La Pittura e la miniatura nella Lombardia* (1912), p. 120.

[39] Den stilistischen Gegensatz zwischen ihm und dem um 980 zu datierenden Ciborium in Sant Ambrogio zu Mailand hat Haseloff, *Die vorromanische Plastik in Italien* (1930), p. 70, klargelegt.

[40] Porter, Bericht über Beenken, *op. cit.*, p. 242.

[40a] Baum, "The Porch of Andlau Abbey," *Art Bulletin*, XVII (1935), 494.

[41] H. U. v. Schönebeck, "Die Bedeutung der spätantiken Plastik für die Ausbildung des monumentalen Stiles in Frankreich," *Festschrift zum 70. Geburtstag Adolph Goldschmidts* (1933), p. 25.

[42] Porter, *Romanesque Sculpture of the Pilgrimage Roads* (1923), Taf. 1278–1299.

von Saint-Sernin zu Toulouse aus dem Jahre 1096 aber kennzeichnen in stil-
geschichtlicher Hinsicht die unmittelbare Vorstufe zur Aposteltafel. Die
beiden Steintafeln des Basler Münsters sind demnach ebenso vollgültige Zeug-
nisse des seltenen Klassizismus in der nordischen Kunst um 1100, wie die Goldene
Tafel als Prototyp des Stiles der Epoche Heinrichs II. gelten darf.

ITALIAN GOTHIC IVORIES

C. R. MOREY

THE IVORIES discussed in this paper will nearly all be found in R. Koechlin's great corpus,[1] classified as French. A study of them, initiated by D. D. Egbert (who was kind enough to contribute his unpublished material) and carried to conclusion by the present writer, has imposed the conclusion that these pieces originated in Italy.

Koechlin's work represents to some degree a reaction to the older tendency to classify the best of these works of Gothic minor art as Italian. His reaction, however, has resulted in reaching a far greater extreme in the other direction, for his corpus of "French ivories," in the category of the fourteenth century to which the majority of Gothic ivories belong, includes nearly all the existing examples. A few items are credited to England, very few to Italy or Germany. Yet the fourteenth century is the one period in the history of European art in which it is most dangerous to predicate French provenance on the French-looking style of any piece, so widespread and so intelligent was the imitation of the decadent elegance of that style in England, Germany, Spain, and Italy. As Egbert has pointed out, to classify as French all close imitations of French models is as false as to assign an Italian provenance to a great deal of French art of the sixteenth century. The error is accentuated when this wholesale attribution to France is applied to works of the latter part of the century, a time when artistic production, as Lasteyrie has shown for architecture and stained glass, was languishing in France by reason of the Hundred Years' War.

The artificiality of Koechlin's method appears most clearly in his "ateliers," which owe their existence solely to common iconographic sequences, or type of architectural framework, or decorative motifs. Such are the group of "diptyques à décor de roses," "diptyques à frises d'arcatures," "diptyques à colonnettes," "les grands diptyques de la Passion." It is clear that such criteria are precisely the external features which the foreign copyist could most easily imitate in striving for a French effect, and that many a German, Italian, etc., imitation must be included in groups thus superficially constituted. Documentary evidence being almost completely lacking, the obvious clues wherewith to detect the pseudo-French from the authentically French pieces should be the variations from type due to native or local iconographic usage as revealed in the other arts, and the difference in technique and style wherewith the copy, however faithful, will sometimes betray its un-French origin. The comparison of German, Italian, or other local types and styles, to test the possibility of foreign imitation, is what one misses most in Koechlin's otherwise admirable work.

The ivories to be discussed here fall into two categories, the one comprising a compact group of style so consistent as to show origin in a common atelier,

[1] *Les Ivoires gothiques français* (Paris, 1924).

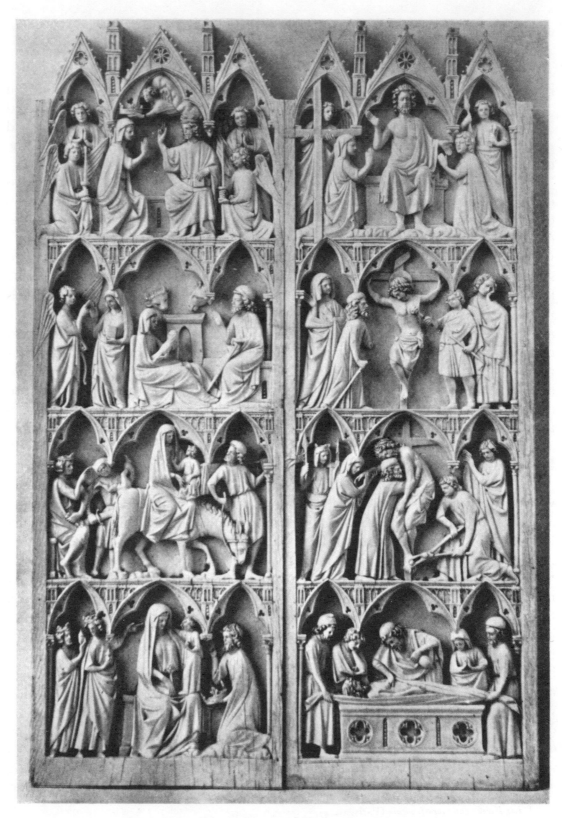

FIG. 1. ROME, VATICAN LIBRARY, MUSEO SACRO

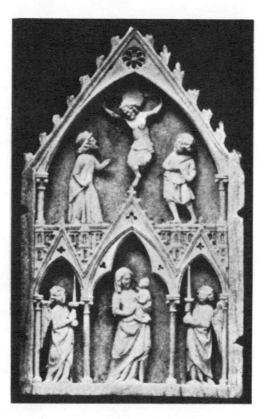

FIG. 2. LONDON, VICTORIA AND ALBERT
MUSEUM

FIG. 3. CLEVELAND, MUSEUM

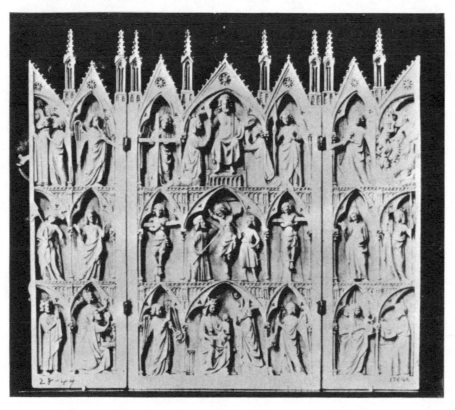

FIG. 4. LONDON, VICTORIA AND ALBERT MUSEUM

the other held together by no such specific variety of Gothic style as the first group but having in common the imitation of a French type of polyptych, with variations of iconography and technique that prove, as in the case of the first group also, a provincial and specifically an Italian origin.

At the head of the first group is to be placed an example in the Museo Sacro of the Vatican Library (Fig. 1). This is a diptych which was never hinged, since the slots for the hinge-flanges were cut from the back instead of the front and are quite too narrow and thin to serve for actual hinges. This indication of imitative rather than original work is confirmed by some strange solecisms of iconography: Mary holds the Child in the Nativity, as in some of the Italian tabernacles discussed below (p. 191); the ox and ass of this scene are merely heads protruding from the background; in the Epiphany French rules are violated in that the second Magus instead of the third is beardless, and points to the star with the left hand instead of crossing his body with the right for the gesture, while the foremost Magus, contrary to French formula, kneels on the opposite side of the Virgin; the Church, customary adjunct of the Crucifixion, here is present at the Descent from the Cross, and her invariable vis-à-vis the Synagogue is omitted.[2]

Our ivory is classed by Koechlin in his "atelier of the diptych of Soissons," which is an excellent example of the gathering together of disparate content into the arbitrary "ateliers" which his method entails. The "atelier" takes its name from a diptych in the Victoria and Albert Museum (Fig. 2), with scenes of the Passion, which is supposed to have come from Saint-Jean-des-Vignes at Soissons.[3]

The characteristic features of the Soissons diptych — the gables terminating the panels, with *tourelles* between (like the façade of Bourges or the north transept of Notre-Dame at Paris), lancet niches in the wall behind them, and roses in the tympana, are all found again in a diptych-leaf formerly in the Spitzer collection [4] which also has in common with the London diptych the ivy-leaves on the ridges separating the registers. A diptych in Berlin [5] has scenes identical with those of the eponymous diptych, and reading the same way — left to right across both leaves of the lowest register, right to left in the middle, and left to right at the top. The architecture of the Berlin piece has in common with the two preceding examples the *ajouré* spandrels in the cusping of the arches, but its detail is so much simpler that it has the air of an imitation, within the same school, of the diptych of Soissons, rather than that of a product of the same hand. A similar imitation is the right wing of a diptych in the British Museum,[6] completely *ajouré*, exhibiting the same scenes as occur on the right wings of Soissons and Berlin, and the same open cusping; the architectural similarity to Soissons is here greater than is the case with the Berlin diptych in the resemblance of the *tourelles* and the plate

[2] On another diptych of the group to which the Vatican piece belongs, in Leningrad (see below, p. 186, no. v), the Synagogue is shifted to the wing opposite the Crucifixion and is added to the Entombment.

[3] Koechlin, I, 75.

[4] No. 78, Pl. III, in the sale catalogue of 1893; Koechlin, no. 40.

[5] Koechlin, no. 39, Pl. XVI.

[6] Koechlin, no. 58, Pl. XXII.

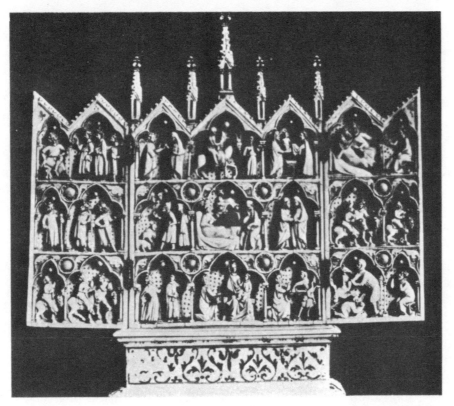

FIG. 5. MADRID, INSTITUTO DE VALENCIA DE DON JUAN

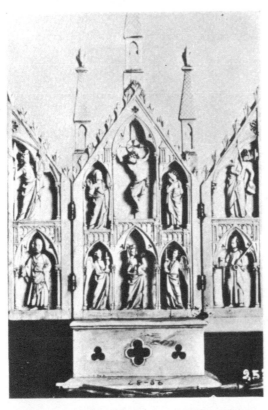

FIG. 6. NEW YORK, METROPOLITAN
MUSEUM

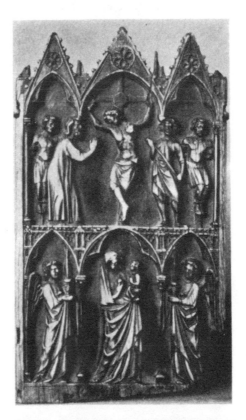

FIG. 7. NEW YORK, METROPOLITAN
MUSEUM

tracery of the gables. The same plate tracery and *tourelles* are found in a leaf of the Baboin collection at Lyon; [7] the scenes here are different, but the style is that of the leaf in the British Musem.

In the preceding group of four ivories [8] allied with the Soissons diptych, the affinities of style relate the first two and the last two, no. 3 connecting the two pairs by its identity of subject with 1 and 2. But the style of either pair is markedly different from that of another group to which the Vatican diptych belongs, though Koechlin nevertheless includes our ivory in the "atelier of the diptych of Soissons." This group is characterized by solid cusps pierced with trefoils, bar tracery instead of plate tracery in the roses, and an order of scenes that reads from left to right across the leaves from the top down. The little dots that indicated belfry-louvers in the diptych of Soissons are here employed as a decorative motif in any application desired, e.g., on our diptych, on the bench of the Coronation. A blind arcade adorns the spandrels of the arches, replaced occasionally by *tourelles* or acanthus leaves. A usual feature is the peculiar serration marking the depression in the nude breast of the Christ in Judgment or crucified; in Epiphanies exhibited by the group the second Magus instead of the third (in one case both the second and third) is usually beardless. But the outstanding feature which unites the series and separates it from the "Soissons" group, revealing a wholly un-French character in spite of the obvious imitation of French style, is the face, square and solid instead of long and narrow, the eyes prominent, with sharply indicated (drilled) pupils, the mouth small but protruding and full, the nose slightly flattened.

By these characteristics the principal and assured members of the group may be identified as follows:

i. Abbeville, Museum, central leaf of a triptych (Koechlin, no. 50).

ii. Berlin, formerly in the Hainauer collection, central leaf of a triptych (Koechlin, no. 48).

iii. Brussels, Musée des Arts Décoratifs, central leaf of a triptych (Koechlin, no. 51).

iv. Cleveland, Museum, central leaf of a triptych (*Parnassus*, October 1929, Fig. 3).

v. Leningrad, Hermitage, diptych (Koechlin, no. 34, Pl. XIII).

vi. *Ibid.*, Museum of Decorative Art, polyptych (Koechlin, no. 56).

vii. London, Victoria and Albert Museum, triptych (Koechlin, no. 43, Pl. XVII; Fig. 4).

viii. *Ibid.*, diptych leaf (Koechlin, no. 36, Pl. XIV).

ix. *Ibid.*, Wallace collection, diptych (Koechlin, no. 35).

x. Lyon, museum, triptych with painted wings (Koechlin, no. 55, Pl. XXI).

xi. Madrid, Instituto de Valencia de Don Juan, triptych (Koechlin, no. 44; Fig. 5).

xii. New York, Metropolitan Museum, triptych (Koechlin, no. 52; Fig. 6).

[7] Koechlin, no. 57, Pl. XXII.
[8] To which a fifth of special significance may be added (see below, p. 191, Fig. 9).

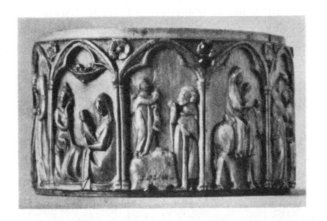

FIG. 8. NEW YORK, METROPOLITAN MUSEUM

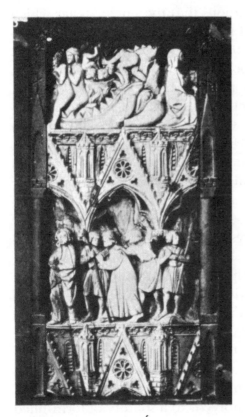

FIG. 9. PARIS, MUSÉE DE CLUNY

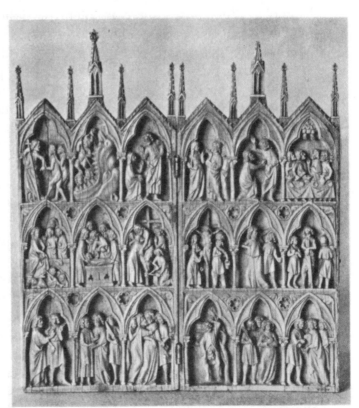

FIG. 10. ST. LOUIS, CITY ART MUSEUM

xiii. *Ibid.*, central panel of triptych (Koechlin, no. 49; Fig. 7).

xiv. *Ibid.*, pyxis (Koechlin, no. 233; Fig. 8).

xv. Paris, Musée de Cluny, fragment of an unusually large piece (Koechlin, no. 42; Fig. 9).

xvi. Rome, Biblioteca Vaticana, Museo Sacro, diptych (Koechlin, no. 37; Fig. 1).

xvii. St. Louis, City Art Museum, from the Spitzer collection, diptych (no. 131, Pl. III of the sales catalogue of 1893; *Parnassus*, October 1929, figure on p. 15; Koechlin, no. 41; Fig. 10).

xviii. Spitzer collection (formerly), triptych (no. 92, Pl. III of the sales catalogue of 1893; Koechlin, no. 46).

xix. Vienna, Weinberger collection, central leaf of a triptych (Koechlin, no. 47, Pl. XIX).

xx. Waterton collection, triptych (Koechlin, no. 45, Pl. XIX). This one of the series most closely approaches the Vatican diptych.

Despite the robust style, so strong as to lift the group quite above the average level of Gothic ivories, there are plenty of indications that the single atelier which produced the group was subject to the errors of imitation. The decorative application of the belfry-louvers is one of these, and the beardless second Magus (Figs. 1, 5) another (*x, xi, xvi*). The solecism of the pointing arm of the second Magus, mentioned above as a departure from French practice in the Vatican diptych, is repeated on *x* and *xi* (Fig. 5). The introduction of Peter and Paul as attendants of the Virgin in the New York triptych (*xii*; Fig. 6) is more Italian than French; Italian again are the graduated arches following the rake of the gable. The *tourelles* of this triptych have a distinctly Italian appearance; and the wheel window, crockets, arch, and trefoils of the gables on the Vatican diptych are closely paralleled by the same details of the *baldacchino* of Sta. Cecilia in Trastevere in Rome (Fig. 11). In *xi* (Fig. 5) and *xvii* (Fig. 10) the usual arcades of the spandrels are replaced by curled acanthus leaves of the type whose use in Italian manuscripts of the fourteenth century is the best criterion for distinguishing their illumination from that of French manuscripts. The head of God the Father adorning the gable of *iii* may be compared with the same motif in an Italian painted triptych of the National Museum in Vienna, and an Italian plaque in the Stern collection, Paris.[9] The central triptych panels *i* and *iv* (Fig. 3) were hinged to their wings by link-hinges, an indication of Italian workmanship.[10]

The atelier in general is free from the infantile mannerisms of the French decadence, displaying a serious air; the sense of form is truer, rising in some of the members of the series, such as the Vatican diptych, to a solidity of form-filled drapery that is almost Giottesque. The variations from French practice listed above point to Italy, but with certain peculiarities of iconography that suggest that portion of the peninsula most under German influence during the Gothic period, viz., the North. The Virgin holding the Child which is a feature of three

[9] Kehrer, *Die Heiligen Drei Könige*, II (Leipzig, 1909), 164; Koechlin, I, 349, Pl. CLXXIV.

[10] See below, p. 200.

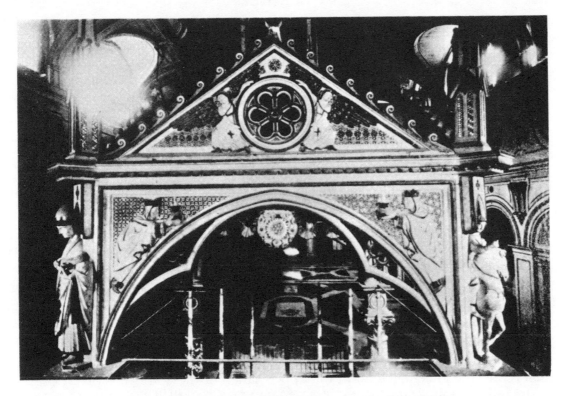

FIG. 11. ROME, S. CECILIA IN TRASTEVERE, BALDACHIN

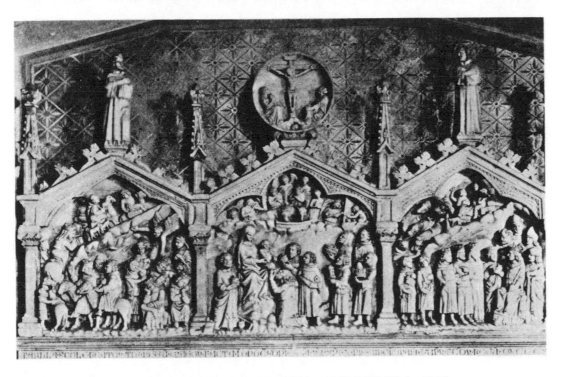

FIG. 12. MILAN, S. EUSTORGIO, ALTARPIECE (a. 1347)

Nativities in the group (*vi, xiv, xvi*; Figs. 1, 5, 8), and the unorthodox (with reference to French iconography) gesture of the second Magus (*x, xi, xvi*) are characteristic of German Gothic iconography in the fourteenth century.[11] The peculiar faces, however, are not only without parallel in French art of this period, but also in German; they resemble, on the other hand, to a significant degree, the type of countenance employed by a minor sculptor who was assisting Giovanni di Balduccio in Milan and its vicinity during the first half of the fourteenth century.

This sculptor is known by two works, a tomb in S. Marco in Milan, which is probably the resting-place of the jurisconsult Martino Aliprandi, who died in 1339, and the better-known marble altarpiece of the Magi (Fig. 12) in S. Eustorgio.[12] This work is dated by its inscription in 1347, and represents the story of the Magi with a wealth of episode and detail unusual for the period, recalling the prolixity of the same story on one of the ivories of our group (Madrid, *xi*, Fig. 5). The reason for this elaboration lay in the fact that the reliefs of the Magi altar represent the actual "Procession of the Magi" instituted in Milan in 1336. The style of the reliefs is of the same odd character as that of our group, particularly with reference to the heads; one may note as an example of the mannerism of a school the resemblance of the curiously parted hair on the foreheads of the angels and the kneeling John in the upper panels of the Vatican diptych (Fig. 1) to the same detail on the head of the middle Magus in the Adoration of the Milan altarpiece, and the lower drapery of the Virgin in the same scene on both examples. To be compared also are the head of St. John to the right of the Vatican Crucifixion and the head of the sleeping Magus in the lower right corner of the first panel at Milan, and the face and hair of St. John again in the Vatican Descent from the Cross, with the head of the attendant (second from left) of the Magi before Herod in the right panel of the altarpiece. The same physiognomy of square head, slightly flattened nose, sharply drilled iris, and pursed mouth provides an unmistakable community of school, allowance being made for the effort of the ivory-carver to achieve the desired effect of *francesismo*, and possibly for a different hand than that of the marble sculptor. The handling of the leaf-crockets also differs from the practice north of the Alps, both on the ivories (on *vi* and *xii*; Fig. 6) and on the altarpiece, in that the leaf is treated by the Italian hand with more naturalism and distinction, after the manner of the leaves on Italian croziers, with its axis vertical and not inclined toward the slant of the raking cornice it adorns. The most conspicuous of the features common to the altarpiece and the ivories are the pinnacled *tourelles*[13] which are so prominent a

[11] See below, p. 200.

[12] Cf. A. G. Meyer, *Lombardische Denkmaeler des XIV. Jahrhunderts* (Stuttgart, 1893), pp. 38 ff. Meyer suggests (p. 66) a possible identification with Giovanni da Campione.

[13] These pinnacled *tourelles*, in the dimension and detail which they exhibit in our group, are rare elsewhere in unrestored Gothic ivories. The type, however, is to be found elsewhere in reduced scale, and, so far as certainty of attribution can be approximated, on ivories of German or Italian provenance. Thus they appear in relief in a diptych of the Episcopal Museum at Münster i/W (Koechlin, no. 490) which even Koechlin inclines to classify as German, a provenance which he also admits for a diptych in the Wallace Collection (no. 61 *bis*); this, too, shows our *tourelles* in reduced form. Koechlin's nos. 138, 161, and 188

feature of *vi, vii, xi, xii, xvii,* and *xviii* (Figs. 4, 5, 6), the identity being almost complete in the case of *xvii* (Fig. 10).[14] These *tourelles* are quite different from the crenelated belfry topped with a cone or pyramid which is characteristic of the diptych of Soissons, and its sister-diptychs in the British Museum and Berlin.[15] The belfries recur, however, in an ivory cup in the treasury of Milan Cathedral (decorated with gabled niches containing figures representing the liberal arts) which for this reason Koechlin assigns without hesitation to the "atelier of the diptych of Soissons." [16] The significance of the cup in connection with our "atelier of the Vatican diptych" lies in the fact that it was in Milan before 1440, since it can be identified with a cup mentioned in an inventory of the church of S. Gottardo of that year, which later was transferred to the cathedral with the rest of the church's treasure. The existence of a product of the "atelier of the diptych of Soissons" at so early a date in Milan makes it reasonable to assume the presence in North Italy of other works of this atelier, which might have served as models to the maker or makers of the Vatican diptych and the rest of our list. The fragment in the Cluny (*xv*; Fig. 9) crudely copies the *tourelles* of the Soissons diptych group, but makes the blunder of transferring their louvers to the wall beside them. The figure-style on the other hand, and the bar tracery instead of plate in the gable-roses, allies the fragment with the school of the Vatican diptych, so that the Cluny piece may well be one of the first essays of this North Italian atelier in its attempt to domesticate the Parisian style.

Our second category of Italian Gothic ivories consists of a group of tabernacles or folding polyptychs the nucleus of which was assembled first by Semper,[17] who was also the first to attribute a French provenance to the group, a conclusion which has been followed, as might be expected, by Koechlin, who enlarged Semper's list in an article in the *Gazette des Beaux-Arts* [18] and in his *Ivoires gothiques français.*[19] The series is a very long one, and only that section of it is here listed which has the common feature of the Virgin or Joseph holding up the Child in the Nativity, a motif, so far as Joseph holding the Child is concerned, found only on Gothic ivories; [20] the list is further limited to examples of which reproductions are available:

(Spitzer Collection, Museo Sacro, Victoria and Albert Museum), which also exhibit this type of *tourelle,* belong to the Italian link-hinged class of triptychs or tabernacles discussed below. The same *tourelles* and pinnacles, again in smaller scale, are found on three of the ivories which illustrate the German motif of the jet of blood from the side of the Crucified, entering the heart of the Virgin (Koechlin, nos. 569, 824, 827; Baltimore, ex-collection Bardac; Kremsmünster, abbey treasure; Paris, Maignan Collection). *Tourelles* and pinnacles of the type employed on our group of ivories and the altarpiece of S. Eustorgio are to be found in the fourteenth-century painted decoration of the choir-screen of Cologne Cathedral (Clemen, *Die gotischen Monumentalmalereien der Rheinlande,* Düsseldorf, 1930, Pl. 45).

[14] As to *xvii,* I am informed by Mr. Louis La Beaume of the St. Louis Museum that "only the upper parts of the pinnacles seem to have been in some instances restored."

[15] See above, p. 184.

[16] I, pp. 84, 452; II, no. 1243, Pl. CCIII.

[17] *Zeitschrift für christliche Kunst,* XI (1898), 113, 133, 173.

[18] XXXIV (1905), 452 ff.

[19] I, 116 ff.

[20] Koechlin, I, 128.

 i. Berlin, Deutsches Museum (Koechlin, no. 153; Volbach, *Die Bildwerke des Deutschen Museums: Die Elfenbeinbildwerke*, p. 37, no. 627, Pl. 46).

 ii. Berlin, Hainauer collection (formerly) (Bode, *Die Sammlung Oskar Hainauer*, Berlin, 1897, no. 141; Koechlin, no. 174; Fig. 13).

 iii. Bologna, Museo Civico (Koechlin, no. 137; Fig. 14).

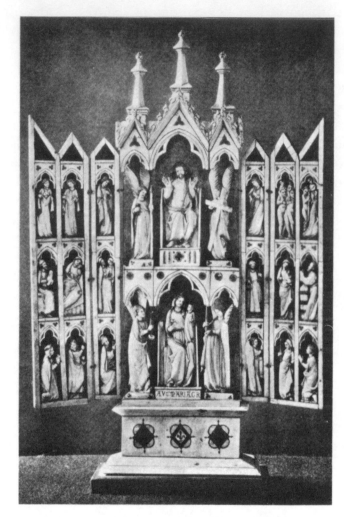

FIG. 13. BERLIN, HAINAUER COLLECTION

 iv. Halberstadt, cathedral treasury (Koechlin, no. 166; *Mitt. Cent. Comm.*, XIII, 1868, p. 78).

 v. Leningrad, Museum of Decorative Arts (no. *vi* in the list of ivories discussed in the preceding section; Koechlin, no. 56).

 vi. *Ibid.*, Hermitage (Koechlin, no. 172, Pl. XLIII).

 vii. London, British Museum (Koechlin, no. 134, Pl. XXXVII).

viii. *Ibid.*, Victoria and Albert Museum (Koechlin, no. 154, Pl. XXXIX).

 ix. *Ibid.* (Koechlin, no. 147; Maskell, *Ivories*, Pl. XXXIV, 1).

 x. *Ibid.* (Koechlin, no. 148; Longhurst, *Catalogue of Carvings in Ivory, V. & A. Museum*, II, Pl. VIII, A557–1910).

xi. *Ibid.* (Koechlin, no. 171, Pl. xlii).

xii. *Ibid.* (Koechlin, no. 176, Pl. xliv).

xiii. Lyon, Baboin collection (Koechlin, no. 165, Pl. xli).

xiv. *Ibid.* (Koechlin, no. 145; *Les Arts*, April 1910, p. 5, Fig. 1).

xv. Munich, Nationalmuseum (Koechlin, no. 157; Berliner, *Katalog des*

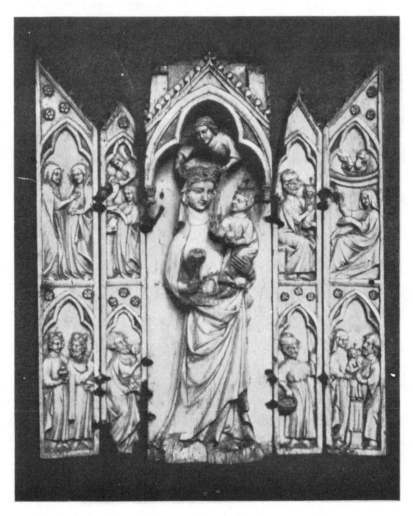

FIG. 14. BOLOGNA, MUSEO CIVICO

Bayrischen Nationalmuseums XIII: IV Abteilung; Bildwerke in Elfenbein, etc., Pl. 19, no. 36).

xvi. New York, Blumenthal collection (Koechlin, no. 141 *bis*; *Collection of G. and F. Blumenthal*, New York, 1926, iii, Pi. iii); the original hinges were of the link-type.

xvii. *Ibid.*, Metropolitan Museum (Koechlin, no. 139; photo, Dept. of Art and Archaeology, Princeton University).

xviii. *Ibid.* (Fig. 15; Koechlin, no. 142, Pl. xxxviii).

xix. *Ibid.* (Fig. 16; Koechlin, no. 149).

xx. *Ibid.* (Fig. 17).

xxi. *Ibid.*, Seligmann, Rey and Co., lacking outside wings (*International Studio*, July 1927).

xxii. Paris, Germiny collection (Koechlin, no. 155, Pl. xl).

xxiii. *Ibid.*, Louvre (Koechlin, no. 156, Pl. xl).

xxiv. Perugia, Galleria Nazionale (Koechlin, no. 136 *bis*; U. Gnoli, "Avori francesi di Perugia," *Bollettino d'Arte*, September–December 1919, Fig. 2).

xxv. *Ibid.*, wings of a polyptych (Koechlin, no. 180; Gnoli, *loc. cit.*, Fig. 4).

xxvi. Ravenna, Museo Nazionale (Koechlin, no. 152; photo, Index of Christian Art, Princeton).

xxvii. Reims, Museum (Koechlin, no. 140, Pl. xxxvii).

xxviii. Rome, Vatican Library, Museo Sacro (Koechlin, no. 143; Fig. 20).

xxix. *Ibid.* (Koechlin, no. 159; Fig. 21).

xxx. Siena, Chiesa della Sapienza, polyptych in bone, wood, and gesso (Fig. 18).

xxxi. Spitzer collection (formerly) (Koechlin, no. 138; sale catalogue of 1893, Pl. iii, 120).

xxxii. *Ibid.* (Koechlin, no. 160; sale catalogue, 1893, Pl. iii, 82).

It will be noted that the same motif of the Virgin holding up the Child in the Nativity occurs on the Vatican diptych (Fig. 1) and two other ivories, of the Milanese (?) atelier previously discussed, and Joseph holds the Child in the same scene on one of the painted wings of the Lyon triptych of the same group (*x*). Moreover the present series includes one of the "Milanese" examples (no. *vi*; no. *v* in the present series), the polyptych in Leningrad. Further relation between the two series is indicated by the decorative use of the "belfry-louvers," characteristic of the group of the Vatican diptych, to adorn the footstool of Christ in Judgment in *ii* of the present list.

This polyptych of the Hainauer collection (Fig. 13), very strange in its iconography (note, e.g., the kneeling crowned female who replaces the third Magus in the outer left wing, and her pendant, kneeling as an extra figure in the Annunciation opposite), is Italian in its technique, which has the features distinguishing the Embriachi ateliers, viz., the marquetry adorning the pedestal, the composition of the object out of small pieces, and the wooden backing to which the figures, carved as separate statuettes, are affixed. The latter method is also used in *iv* at Halberstadt, which also has a pedestal decorated with marquetry, the "louvers," used here on the crib of the Nativity, and a misguided iconography in that the Church and Synagogue, customary witnesses of the Crucifixion, here attend respectively the Annunciation and the Nativity.[21] The elongated figures, sweeping verticals in the drapery, and general effect of a knife technique in polyptych *xi* are of a piece with the style of the New York tabernacle *xviii* (Fig. 15), and strongly reminiscent of the style that prevails on the bone-carvings of the Em-

[21] The piece was ascribed to Italy by its first publisher, Fr. Bock (*Mitteilungen der k. k. Central-Commission für Erforschung und Erhaltung der Kunst- und historischen Denkmale*, 1868, p. lxxxviii); by Molinier (*Histoire générale des arts appliqués à l'industrie du V^e à la fin du XVIII^e siècle*, Paris, 1896-1910, I: *Ivoires*, p. 201) to Germany. Both the Hainauer and Halberstadt tabernacles exhibit the same construction and ornament as the polyptych with particolored inlay and separately carved figures at Trani (Koechlin, no. 141) which Koechlin suggests is "une imitation maladroite d'un tabernacle français."

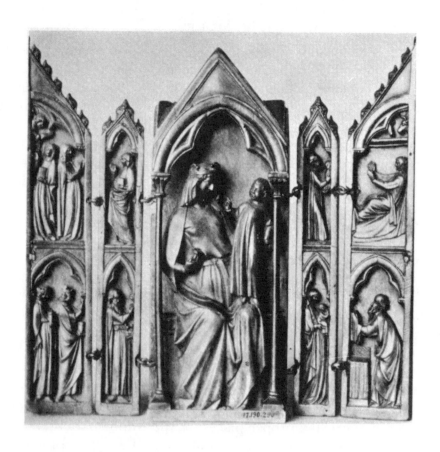

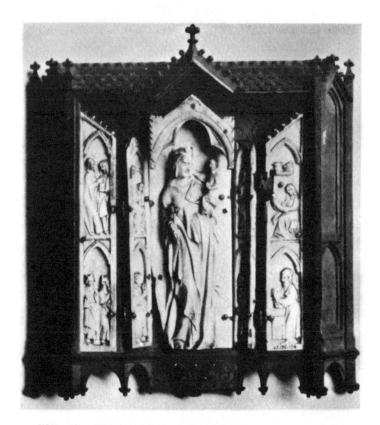

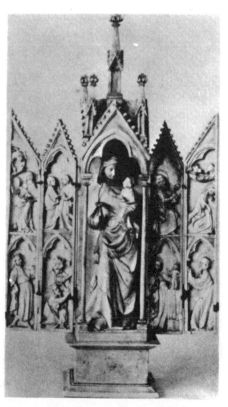

FIG. 16. NEW YORK, METROPOLITAN MUSEUM

FIG. 17. NEW YORK, METROPOLITAN
MUSEUM

briachi ateliers; the Italian symptom thus detected is confirmed by the discovery of the style of the New York tabernacle, in a form so similar that the pieces might be ascribed to the same school, on two plaques in the Museum für Kunstgewerbe at Frankfurt am Main (Fig. 19).[22] These plaques have retained precious evidence of their provenance in the prayer written in Gothic script on the back "par un de ses premiers possesseurs" (Koechlin), half in Latin and half in Italian.

As stated above, no. *v* (Leningrad) is already included by its facial type and architectural setting in the group of the Vatican diptych (Fig. 1) discussed in the preceding section. Connection with the same atelier is manifested by the other Leningrad polyptych in our list, no. *vi*, for the architecture of its central panel, though restored, was evidently of the same type, with solid cusping, and *tourelles* between the gables, that prevails in the aforementioned group, while it shows in addition an un-French and imitative character in certain iconographic slips: e.g., Mary and Elizabeth are separated in the Visitation, and the maid-servant of the Presentation has been mistakenly transferred to the Nativity. The same awkward handling of iconographic types which is indicative of the copyist is found in the tabernacle of the British Museum (no. *vii*), where the Virgin Annunciate is half the size of Gabriel, Joseph in the Nativity in the same insignificant proportion with reference to Mary, and the first and second Magi together equal the height of the third. Again in *viii* (Victoria and Albert Museum) iconographic confusion has exchanged the proper places for the Annunciation and Visitation, reversing their order (as also in *ix, xvii, xxii, xxvii,* and *xxix*), and the little *tourelles* and quatrefoils of the gables in the lower register remind one of the atelier of the Vatican diptych (Fig. 1). The intarsia on the pedestal of *x*, and the marked relation of the Madonna-type to the Pisan tradition make it difficult to dissociate this piece from Italy. The fourth of the Victoria and Albert polyptychs (no. *xi*) presents the elongated figures that reappear in the Embriachi bone-carvings, lapses into a fully semicircular arch in the lower register of the central panel, and introduces the strange motif, for French iconography, of the midwife or servant in the Nativity (cf. no. *xxix*, Fig. 21).

Annunciation and Visitation are misplaced again in the fifth of the South Kensington tabernacles (no. *xii*), which also employs a facial type, and attitudes for Mary and John in its Crucifixion, which are quite at variance with the French tradition in the ivories, supporting on the other hand Labarte's attribution of this piece to Italy, to which region no. *xiii* (Lyon, Baboin collection) was attributed in the Spitzer catalogue. The pinnacled *tourelles* of the second tabernacle of the Baboin collection (*xiv*), if original, relate the piece to the Italian group of the Vatican diptych (Fig. 1); if not, only the coarseness of execution and the link-hinges (see below) would indicate an un-French origin. The same holds true of the Munich example (*xv*). The Blumenthal polyptych (*xvi*) varies from French practice by the use of spirally fluted colonnettes, in accordance with Italian architectural decoration of the period. The second of the tabernacles in the

[22] Koechlin, no. 401. Compare, e.g., the renderings of Mary on the New York polyptych and the Frankfurt plaques.

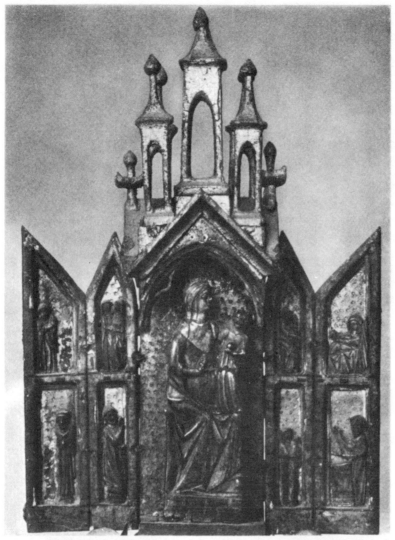

Archivio Fotografico Nazionale

FIG. 18. SIENA, CHIESA DELLA SAPIENZA

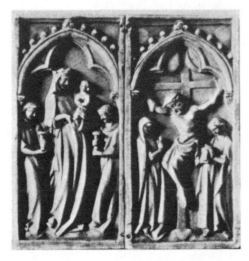

FIG. 19. FRANKFURT AM MAIN, MUSEUM FÜR KUNSTGEWERBE

Metropolitan Museum (*xviii*, Fig. 15) shows affinity in style with the Embriachi work on the one hand and on the other with the Frankfurt plaques of indicated Italian provenance, noted above. As for the third (*xix*; Fig. 16) the unmistakable relation of the Madonna-type to Pisan style justifies, against Koechlin's tacit attribution to France, the Museum's label "Italian"; it too inverts the Annunciation and Visitation. The characteristic *tourelles* of the group of the Vatican diptych and the Epiphany altarpiece in Milan reappear in *xx* (Metropolitan Museum, Fig. 17), with no evidence of restoration. The same type of *tourelle* is used on Venetian painted altarpieces [23] of the fourteenth century. The Germiny tabernacle (*xxii*) is practically a replica of *viii*, differing only in the reversal of the Virgin's posture in the Annunciation, and the omission of the altar in the Presentation, and of the *tourelles* in the lower register; it repeats the transposition, in *viii*, of the Annunciation and Visitation. The two scenes are in proper order in *xxiii* (Louvre), which however is again a close replica of *viii*, though substituting simple crockets for the leaves of the raking cornices, transferring the altar of the Presentation to Simeon's panel, and changing the attitude of the Virgin in the Nativity. An iconographic slip betraying a careless copy or imitation occurs in *xxiv* (Perugia) in that the second Magus does not reverse his head as he points to the Star. The fragments listed as *xxv* (Perugia) offer little evidence for provenance save their flat and "slashed" technique and elongation of figures, which are more indicative of Italian than French origin. The dentil row or roof-edge which surmounts the panels of the Vatican diptych reappears in *xxv* (Ravenna). In the tabernacle of Reims (*xxvii*), the inversion of Presentation and Annunciation occurs, and the angel of the latter scene is inserted in the gable above; Italian in this example, as Semper pointed out,[24] is the gesture of Elizabeth, who embraces Mary instead of merely touching her womb as customary in this series. The long verticality and sharply angular accents noted in *xviii* (Fig. 15) are met again in the first of the Vatican polyptychs (*xxviii*, Fig. 20); the second (*xxix*, Fig. 21) inverts the order of Annunciation and Visitation, and introduces (as did *vi* and *xi*) the maid or midwife into the Nativity. Number *xxx* (Siena, Fig. 18) need not be questioned as to its Italian origin; the figures are done in separate pieces of bone, and set on a wooden backing covered with gesso ornamented with punched stars; the crudity of the piece need not blind us to its significance as indicating the provenance of the tabernacle-type it imitates, and the relation of its quaint *tourelles* to those of the atelier of the Vatican diptych. Of the Spitzer examples (*xxxi*, *xxxii*), the first alone contributes to our inquiry in exhibiting the characteristic *tourelles* which establish its relation, as in the preceding case, to the North Italian atelier discussed in the preceding section; the *tourelles* of *xxxi* are, according to Koechlin, restored.

The above accumulation of symptoms includes misunderstanding of the rules of French Gothic iconography which occasionally, as in the case of the Visitation on the Reims polyptych, betrays Italian habit; we have also found numerous

[23] E.g., the triptych of Master Paolo in the gallery at Vicenza (Van Marle, *The Development of the Italian Schools of Painting*, vol. IV, 1924, Fig. 3). [24] *Zeitschrift für christliche Kunst*, XI (1898), col. 179.

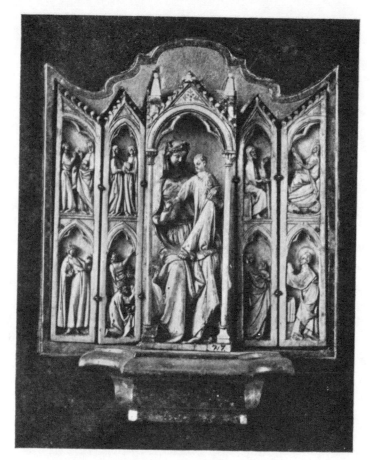

FIG. 20. ROME, VATICAN LIBRARY, MUSEO SACRO

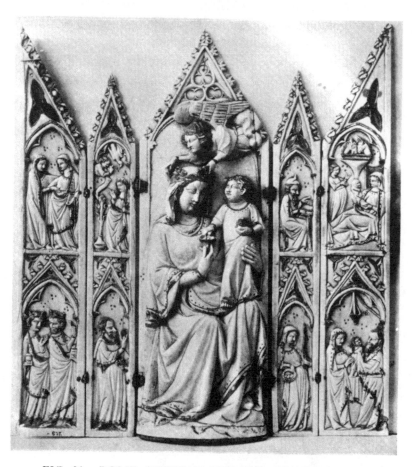

FIG. 21. ROME, VATICAN LIBRARY, MUSEO SACRO

instances of outright Italian style, and more than one instance of technique allied
to that of the Embriachi workshops. The hands and ateliers which produced the
list are of the utmost diversity; yet the tabernacle type which all so faithfully
follow is a single one: this shows that we have to do with works of imitation. The
strongly indicated Italian provenance of these pseudo-French ivories is borne
out by a further feature of the majority of the series (*ii, iii, iv, vii, x, xi, xiv, xv, xvi,
xvii, xviii, xx, xxiv, xxvii, xxviii, xxix, xxx, xxxi*; the original hinging is uncertain
in the case of *xix, xxi,* and *xxvi*; the remaining examples have, or had, hinges of
the slot type described below), in that the leaves of the polyptych are hinged to-
gether by a link made of the loop-heads of pins inserted into holes in the edges
of the plaques. This is not merely an economical device employed on the less
elaborate tabernacles; one of the largest of the series (*ii*; Hainauer Collection,
Fig. 13) is hinged in this manner. It was furthermore a customary method in
Italy, as is shown not only by its use on the obviously local wood-and-bone
polyptych in Siena (*xxx*, Fig. 18), but also in the altars of the Embriachi ateliers,
which use this means of hinging exclusively (Fig. 22). North of the Alps, however,
and particularly in French Gothic ivories, the hinging was of the more elaborate
character first used in Byzantine triptychs, wherein the flanges of a swivel-hinge
were inserted in slots cut diagonally in the edge of the plaques, and riveted by
pins inserted perpendicularly through the flanges. A misunderstood and incom-
plete imitation of such hinging was described above (p. 184) as having been at-
tempted by the maker of the Vatican diptych (Fig. 1), and it is obvious that the
Italian imitators of French ivories would also at times imitate their hinging as
well. The link-hinges, however, are well established as an Italian characteristic
by their employment in the Embriachi ateliers.

The diversity of style makes it difficult to ascribe all the examples to a single
atelier, or even to a single center or school. The iconography of the Nativity
furnishes a persistent element which unifies the group, and the appearance of the
same motif of the Virgin (or Joseph) holding up the Child on several of the ivories
in the Milanese (?) atelier discussed at the beginning of this article lends sup-
port to an attribution of the tabernacles to North Italian workshops. Further
support of this may be sought in the fact that the motif is by no means uncommon
in German art of the fourteenth century, whose influence in Italy was most
marked to the north.[25] In German painting of the fourteenth century one may
cite a triptych in the Wallraf-Richartz Museum in Cologne,[26] and the Nativity
painted on the choir-screen of the cathedral in the same city;[27] a shrine with

[25] An early German example is the Nativity of a miniature in St. Gall cod. 340, of the eleventh century
(Merton, *Buchmalerei in St. Gallen*, Leipzig, 1912, Pl. LXXVII, 1). The French formula on Gothic ivories is
pointed out by Semper, *loc. cit.*, col. 180, as a reclining Mary, leaning her head on one arm, and gesturing
or gazing at the Child who lies in the crib below her, with the ox and ass in attendance. The Italian Nativi-
ties of the fourteenth century (*ibid.*, col. 181) are regularly based on the Byzantine formula (Mary reclining,
Joseph seated in a thoughtful attitude, the Child bathed by one or more midwives, the crib with the ox and
ass above), but the motif of the Child held up in Mary's arms occurs in certain examples noted below.

[26] *Zeitschrift für christliche Kunst*, III (1890), Pl. XV.

[27] Clemen, *Die gotischen Monumentalmalereien der Rheinlande* (Düsseldorf, 1930), pp. 182 ff., Pl. 41.

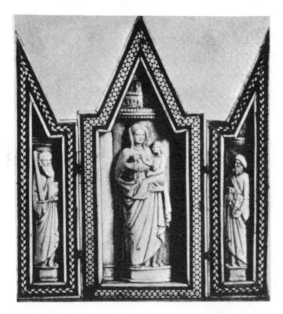

FIG. 22. ALTAR OF THE EMBRIACHI
ATELIER

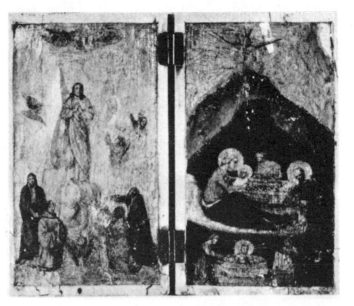

FIG. 24. BALTIMORE, WALTERS ART GALLERY

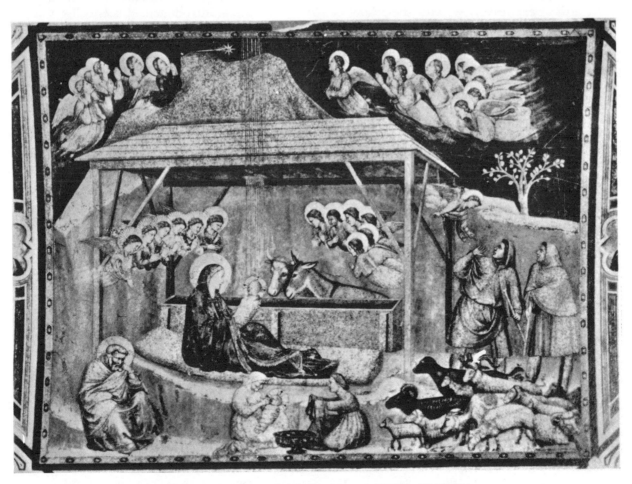

FIG. 23. ASSISI, S. FRANCESCO, LOWER CHURCH

painted wings in the Nationalmuseum, Munich;[28] windows in the Kloster-kirche Speinshard in Regensburg[29] and in the Stefanskirche at Mühlhausen;[30] miniatures in a manuscript from Schlettstadt in Alsace.[31] In sculpture the motif appears on the north portal of the cathedral of Augsburg,[32] on the southeast portal of the Frauenkirche at Esslingen,[33] in a spandrel of the parish church of Nabburg,[34] in a relief on a boss of the Sebalduskirche in Nürnberg,[35] and in the tympanum of the Lorenzkirche of the same city.[36]

In spite, however, of the above evidence as to the use of the motif in German Gothic, there can be no question that its occurrence is early in Italy, and its employment there quite as widespread. Mr. Frederick Hartt has pointed out to me not only the familiar early fourteenth-century example in the frescoed Nativity of the right transept of the lower church of S. Francesco at Assisi (Fig. 23) but others in panels in Berlin and Paris by a follower of Daddi.[37] Millard Meiss has been kind enough to communicate for the purpose of this article a note on Italian use of the motif which is so valuable that it is here quoted entire:

In Italian Trecento painting, the representation of the Virgin seated and holding the Child before her in the scene of the Nativity is associated especially — for a time almost exclusively — with the school of Florence. It was introduced, it seems, by this school, the earliest extant example being the Giottesque fresco of the early fourteenth century in the lower church of St. Francis at Assisi. It is commonly found, thereafter, in Florence, in paintings of the school of Bernardo Daddi (Louvre no. 1667, Siena no. 60, Wuerzburg no. 88), in panels by Jacopo del Casentino (Bondy Collection, Vienna; Simon Guggenheim Collection, New York), and, with some variation from the composition used in the above works and in the ivories, in paintings by Taddeo Gaddi (Dijon Museum and fresco in Sta. Croce, Florence).

In the second half of the century, the motif appears outside Florence, but then, it seems, it is found only in regions or paintings clearly influenced by Florentine style (Giovanni da Milano, Galleria Nazionale, Rome; school of Allegretto Nuzi, Liechtenstein Collection, Vienna; panel in the Johnson Collection, cat. no. 1, Philadelphia; and, with some variation, in a fresco in S. M. Maggiore, Bergamo, and a panel by Giusto da Padova, London National Gallery).

In two frescoes under Sienese influence the Virgin is shown embracing the Child (S. Chiara, Assisi, and S. Giovenale, Orvieto, both of them perhaps inspired by the Assisi fresco), but the composition found in the ivories and in Florence is conspicuously absent in the school of Siena itself and in regions dominated by Sienese style. There a modified version of the Byzantine Nativity (with the Infant lying in the manger) persisted up to the middle of the century, when it tended to be replaced by the representation of the Virgin kneeling and adoring the Child, which, in Siena as in every other

[28] *Z. chr. K.*, xvi (1903), Pl. i.

[29] *Ibid.*, x (1897), illustration in col. 83.

[30] Lutz and Perdrizet, *Speculum Humanae Salvationis* (Leipzig, 1907), Pl. 103.

[31] Lutz and Perdrizet, Pls. 15 and 94 (Munich, Staatsbibliothek clm. 146).

[32] H. Beenken, *Bildhauer des XIV. Jahrhunderts am Rhein und in Schwaben* (Leipzig, 1927), Fig. 75.

[33] *Ibid.*, Fig. 117.

[34] K. Martin, *Die Nürnberger Steinplastik im XIV. Jahrhundert* (Berlin, 1927), Pl. xxxiv, 88.

[35] *Ibid.*, Pl. xxxiv, 87.

[36] *Ibid.*, Pl. lx, 156.

[37] Kaiser-Friedrich Museum, no. 1064; Louvre, no. 1667 (Offner, *A Corpus of Florentine Painting*, § 3, vol. iv, 1934, Pls. xxxv, 2, and xlii).

progressive Italian center, gradually became the typical form in the Nativity in the second half of the Trecento and in the Quattrocento.[38]

Since the earliest Gothic example of the type seems to be the fresco of Assisi, the motif can be considered on the evidence available as Italian in origin, and in that case to have entered Germany from Italy. Its Florentine origin in Italy seems also determined by Meiss's note. Nevertheless the North Italian examples he cites in the second half of the century, and the appearance of the motif in the Milanese (?) group of ivories discussed at the beginning of the article, incline one, if a limited location in Italy be sought for our tabernacles, to assign them to ateliers operating in the north.[39]

[38] An ivory diptych in the Walters Art Gallery at Baltimore, classified there as "Italian XIV century," is painted on the back of one leaf with an Ascension, highly modernized by restoration, and on the back of the other with a Nativity of Italo-Byzantine type in which the Virgin holds up the Child in the manner of our group of ivories. The diptych was acquired from Ongania in Venice (height of each leaf 10 cm.; width 5.7). I am indebted for the citation of this object to Mr. Marvin Ross of the Walters Gallery, and to the Gallery for permission to publish the photograph of these paintings (Fig. 24).

[39] A plausible source for the motif has been pointed out to me by Mr. Hartt in the combined Nativity and Adoration of the Magi of Fra Guglielmo's pulpit at Pistoia (G. Swarzenski, *Nicolo Pisano*, Frankfurt ª/M, 1926, p. 110), where Mary reclines on her mattress, with the usual Italo-Byzantine accessories of the Nativity (seated Joseph; midwives bathing the Child), but holds out the Child toward the Magi, who approach from the left.

THE BARBERINI PANELS AND THEIR PAINTER

RICHARD OFFNER

THERE is hardly a painting of the Italian Renaissance so heavily fraught with problems as the two panels (Figs. 1 and 2) once in the Barberini Collection, Rome.

Writers,[1] in their effort to solve the difficulties of origin, of authorship, and of content these panels have given rise to, have wallowed uneasily in a bog of irrelevant and confused learning, and, although one or two have found solid ground, almost all have finally lost their way amid conflicting conjectures or incautious conclusions. And recent vagaries having led us farther from a solution than ever, one is perhaps justified in returning to the problem — and for the additional reason that none of the published arguments isolates the important issues, or stylistic relations, on grounds sufficiently and securely concrete. Besides, the migration of the two Barberini panels to this country[2] and the possibility of examining them with the old varnish and retouches removed has cleared certain phases of the problem and thrown them into sharp relief. Finally, two other panels (one still entirely unknown) unquestionably by the same hand have turned up, which, joined to these, may concede a shred of fresh testimony towards their placing within a narrower tendency and a more well-defined moment of collective evolution than has been possible in the past.

In the form in which it reaches us the problem of the Barberini panels and their painter may be summarized under the following headings: Aesthetic of the Barberini panels. What are the peculiar features of the content and the iconography? Do these two panels, which obviously belong together, complement each other or do they constitute part of a more extensive series? What purpose was to be served by the panels? Their stylistic derivation. What they owe Florence. What they owe other centers. Their art-historical significance. What fresh light is thrown by the two newly attributed panels upon the Barberini master? What do they reveal of his origins and evolution? Can the painter be localized? Can he be identified? His significance as an artist.

That the Barberini panels are the work of a single hand has never been

[1] Chiefly such scholars as Schmarsow, Adolfo Venturi, Witting, and Escher. Schmarsow (*Melozzo da Forlì*, Berlin, 1886, p. 107; and *Joos van Gent*, 1912, pp. 207–210) shifted from one position to another in an effort to find suitable analogies for the style of these panels and successively discovered affinities to Luciano Laurana, Benozzo Gozzoli, Filarete, Alberti, to Donatello, Fiorenzo di Lorenzo, Giovanni Boccati da Camerino, and the Carrand Master. Adolfo Venturi (*Archivio storico dell' arte*, VI, 1893, pp. 416–418) by a forced interpretation of Andrea Lazzari's account (*Chiese d'Urbino*, 1801, pp. 73, 74) reached the conclusion that these panels were by Fra Carnevale. F. Witting (*Jahrbuch der Preussischen Kunstsammlungen*, XXXVI, 1915, p. 209) reverts to Schmarsow's abandoned hypothesis, and declares Luciano Laurana a possibility. Long after Venturi had retracted his former opinion Konrad Escher (*Malerei der Renaissance in Italien*, 1922, p. 110) adopted it.

[2] The Birth was acquired from the Marchesa Antinori in Florence through a New York dealer by the Metropolitan Museum, New York, in the winter of 1936; the Presentation came from Prince Corsini in Florence by the same way to the Boston Museum of Fine Arts a year later.

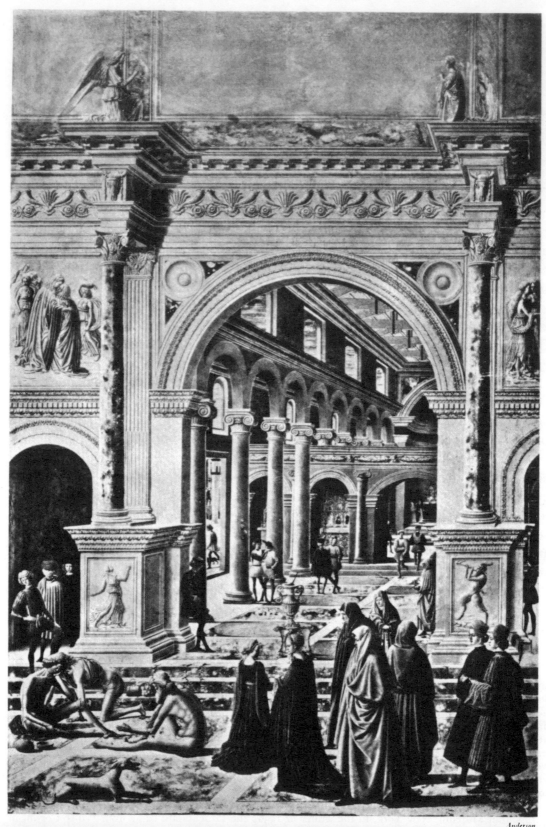

FIG. 1. MASTER OF THE BARBERINI PANELS. PRESENTATION OF THE VIRGIN
MUSEUM OF FINE ARTS, BOSTON

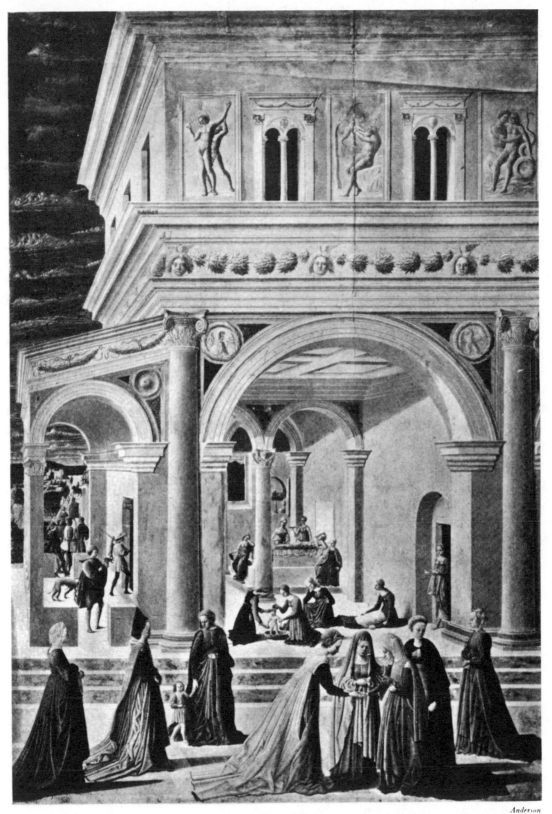

Anderson

FIG. 2. MASTER OF THE BARBERINI PANELS. BIRTH OF THE VIRGIN
METROPOLITAN MUSEUM, NEW YORK

doubted. Yet it is not by reason of the obvious analogies of style and a conformity of dimensions [3] and of figure-scale alone that they belong together. They have since their first publication [4] and until recently (when deplorable judgment has separated them) hung side by side. Moreover, with the Presentation of the Virgin in the Temple left and her Birth in a palace right,[5] the two panels share a common vanishing point, a fact that has favored this relative position in their hypothetical placing. But these reasons would have to be weighed against an internal disparity in the style of the buildings, in the action, in the atmosphere, in the coloristic character, and even in elements of form. There is, further, a discrepancy in the scale of the architecture in the two panels which strikes harshly upon one's sensibilities, and which it is difficult to account for in two panels that have been regarded without a dissenting opinion as counterparts.

Should the fact that they originally balanced each other be questioned, however, on the above grounds, their alignment in the same series is rendered necessary and indisputable by the three steps behind the foreground, which run in a continuous progression from left to right,[6] at the same distance from the bottom in each of the two pictures, beyond the same marble-flagged pavement. And the figures in the foreground fulfill a similar compositional function. But though these features join the two panels they do not make them mutually complementary. On the contrary, as a correspondence is restricted to only a small portion of the pictures, this means of uniting them suggests, in the light of the conspicuous disagreements in the rest of the panels, that they once may have belonged to a more extended series.

Nor is the common vanishing point sufficient reason to determine their sequence. For, the common perspective notwithstanding, such a reversal of the normal iconographic order is inadmissible in the fifteenth century. Indeed, the introduction of the Annunciation and the Visitation in the left panel would tend to conclusively place it after the panel of the Birth.[7] And this I believe it originally must have done in the walls of a room, or in some large object of furniture, in which other similar panels completed a series on the Virgin's Life, and perhaps other sacred personages as well.[8]

[3] The dimensions of the two pictures (original wood panels) are identical: m. 1.447 × .962.

[4] See Crowe and Cavalcaselle, *A History of Painting in North Italy*, 1 (1871), 350, n., wherein the authors rightly find a greater likeness in the Barberini panels to Zoppo than to Botticelli, to whom they were then attributed in the catalogue.

[5] If indeed these are the subjects (see below). For the sake of convenience I shall continue to refer to them under these titles.

[6] The method used here of connecting the panels by a continuous foreground is in principle the same as the use of a consecutive background affected a little prior to our panels in Piero's two portraits of Battista and Federigo da Montefeltre (*ca.* 1466) and in Uccello's predella in Urbino (1468).

[7] The presumption is made on the supposition that this is the Life of the Virgin. If the Presentation is really the subject, it is hard to justify the sculpture on the façade without sophistry. The juxtaposition of Christian and pagan themes and elements, which suggest a classical basis for a Christian structure, provides little ground for a solution.

[8] The question regarding the original extent of the series and their use might profit by a comparison with the S. Bernardino series in the Perugia Pinacoteca, with which our panels share certain general characters. It is significant for our panels that they show similar proportions and similar size to the S. Bernardino group. There is, as has been often noted, a similar relation in the scale of the figures to the architecture.

Assuming then that the pictures were impaneled around the room, they were separated from one another by the portion of wall intervening between them. In glancing around it, one had accordingly the sense of looking out upon a series of prospects broken only by the piers. This illusion was heightened by the architectural asymmetry within the panel (this irregularity as well as the direction of the perspective having been determined, no doubt, by the place of the picture on the wall) and by letting the wall cut the compositions off at the sides at seemingly haphazard points on the same principle as the pillars in the panels of the Presentation cut off the altarpieces seen in the distant chapels of the church interior. By this same means the painted panels were brought into illusory relation to the actual space, simulating an extension of it beyond the walls, in accordance with a special preoccupation of the period.[9]

I have spoken of a room rather than of a church because of the unconventional iconography of the panels, which is such that we can hardly think of the panels as decorating a public place of worship.[10]

Yet this informality inheres not only in the couching of the event itself but in the way in which the painter has planted the holy personages in the midst of the haphazard occurrences of everyday life. It was something of a feat of the historical imagination to so conceive sacred events, which had been isolated and crystallized by doctrinal convention, as to make them appear the result of a natural and unselective causation like the rest of life about them. The modern spectator discovers the main action with the same shock of surprise as the contemporary no doubt had done, and has the same difficulty in identifying the characters, whose heads are set within faint circles or radiations of light (in some cases faded beyond all trace) as a concession to the expectations of a church-formed society.[11]

There is a kind of pantheism immanent in the all-over activity and interest in which the inanimate aspects of the picture are given almost the same promin-

But this similarity, like the stylistic ones, is not due to any radical affinity, nor indeed does it suggest the slightest direct contact between the two masters. We need seek no further than the predellas of this and preceding periods for the common Renaissance practice of placing sacred subjects in a secular setting. The size and proportion of the S. Bernardino panels, however, provide the possibility that our two compositions served the same or a similar purpose. The S. Bernardino panels, of which there are eight, were originally set into the shutters of a large cupboard in the sacristy of the church of S. Bernardino in Perugia (Bombe, *Geschichte der Perug. Malerei*, p. 130). They were not only secondary to the cupboard they adorned, but they were non-devotional, as their character, following the nature of their function, was primarily decorative. They share with our panels the secularly poetic character that imposes a worldly interpretation upon sacred story and avails itself of the occasion to fill it with worldly insinuations and associations.

[9] In Italy fresco decoration simulates an extension of space — which assumes a more definite relation to the actual space — as early as Giotto.

[10] Adolfo Venturi's now well-known and ill-founded identification (*Archivio storico*, VI, 1893, pp. 416–418) of a Birth of the Virgin by Fra Carnevale described in Andrea Lazzari, or Lazari (*Delle chiese di Urbino*, 1801, pp. 73, 74) with the Barberini Birth, was denied by Venturi himself (*Storia*, VII, pt. II, pp. 108–112). Frizzoni's rejection of it (*Archivio storico*, 1895, pp. 396, 400), in which all reputable critics have since acquiesced, releases one from the necessity of proving that, other obvious reasons apart, the scale of the figures would alone have made it almost impossible to distinguish the subject in a dark church interior.

[11] In essence the same intention as that which makes of Anatole France's *Le Procurateur de Judée* an episode of actual life.

ence as the figures. This produces an implicit harmony between the place and its creatures. The scattered activity and interest are like the lazy cadence of waves in a sea. Here people go about their business in various ways as if there were nothing at any pass or in any part of existence to drive them into decisive action or a dramatic resolution — and as if this existence spread out beyond the limits of the picture in all directions. The conception underlying this effect is akin to that of north-European painting, as distinguished from the body of Mediterranean and from Florentine in particular, insofar as it suggests — as its radical aim — an indefinite extension of life in an infinite variety of nature.[12] People are idle or thoughtful in every phase of life they touch, but nothing is allowed emphasis over anything else. For what we see in the world around us is the handiwork of a tireless divinity who bestows an equal attention upon all things.

This sense of pervasiveness and the ubiquity of life is induced in our panels by a largeness of space-effect and a figure-interest coextensive with it. It is a fair sign of the intellectual temper of Italian art — and our painter's, incidentally — as contrasted with that of northern Europe that he preferred to maintain this sense in artistic terms that forfeit neither their clearness nor their tactility. Our paintings avoid on the one hand the specifically Umbrian space, which looks for the mystery of vast distance evoked by a fading sky and a low horizon; and on the other the typical Florentine space, in which the emptiness exists only to abet and fulfill the plasticity of the figures. For Florence, space was radically a plastic problem.

The space in the Barberini panels is a confined space, created in the main by man-built structure and consequently limited in dimensions. It is limited to the extent even of rendering the most remote objects (as in the vista in the Birth of the Virgin) optically seizable and definite in shape.

For the same reason the architecture is conceived primarily as a means of communicating to the void a physical reality. And the lines of its perspective serve a similar purpose, for under the conditions, if the perspective recedes into the depth, it as readily returns, producing a concrete, because calculable, depth. But if the architecture expresses the space, it provides, by the scale and the weight of the buildings, by its color and geometry, a foil for the figures, which makes them appear as casual factors in a life more shifting and incidental than the ponderous and enduring stone.

But the architecture is not a physical agent alone. For as has been noted, the figures in both the Barberini panels, maintained in a scale far smaller than the architectural elements, and either relegated to a restricted area in the lower part of the panel where they serve to set off the inward flight of the perspective, or treated as an incident in the spatial recession, leave the lines and planes of the architecture, those that enclose and articulate the space, clear and unobstructed. And thus the spatial symbolism of these elements is instantly converted into space-values. They generate depth and height, and a total void that liberates itself from the figural terms.[13]

[12] The type of this painting is furnished preëminently, of course, by the early Flemish School.

[13] The origin of this method is in the kind of space specifically exploited by Uccello in his Urbino

The figure-composition, however, is intricately involved with the space. The spectator may be said to be given a flying view of the scene from above with his feet off the ground, so that the figures are seen against the pavement, which slopes sharply upward behind them to the end of spatially associating them with the ground nearest them and cutting them off from the space beyond. While this deprives the figures of their plastic primacy and subjects them to a spatial purpose, it assures them and the objects around them a definite place in the recession, and the scene a cartographic clearness.[14] But they are also bound to the architecture and to the perspective in a continuous organization from the foreground inward. This our painter contrives in two different ways: in the Birth by extending the figures from left to right in three groups in a pyramidal system starting in the foreground and culminating in the figures around the bed (presumably the important incident) at the farthest limits of the interior. In the Presentation, on the other hand, this is effected by a line starting from the heavy mass of dark figures at the right, proceeding toward the seated nudes, and drifting inward in a continuous chain to the smaller groups of stragglers to terminate in the remotest altar. At the same time the triangular foreground group — forced and incoherent in its organization though it is — cuts like a wedge into the space as a secondary accompaniment to the perspective.

The conception of space-construction described above was first discovered by our painter in its most accomplished master, Piero della Francesca. Piero, who sounded the void for the purity and clarity of its ring, did so by the most exquisitely calculated adjustment of solid, plane, light and line (Fig. 3). Our painter adopted from this great artist the idea of figures in an architectural enclosure, the clear conjunction of figure and flat surface, and expanded Piero's system to a progressive and episodic effect, from an essentially Florentine conception to one in which the figure serves an architecture that affords a maximum height and depth to a limited space. And this is specifically north Italian,[15] and in almost every respect noted above reverts directly to a type evolved by Jacopo Bellini in his sketch-books.[16] It lodges fast within north-Italian tradition [17] and that section of it which first makes its appearance in Altichiero and Avanzo.[18]

predella, in Piero — more nearly as in our panels — in his Flagellation (also in Urbino). But ultimately it was doubtless Donatello who experimented with confined space (in S. Lorenzo in Florence and in Padua). The earliest such instances go back to Simone Martini and Ambrogio Lorenzetti, and later, of course, continue in the painters of the Low Countries from the fifteenth century onward.

[14] This system differs from that of Jacopo Bellini, who foreshortens the lower plane and thus assumes a steep incline in the perspective of the upper portions of the composition.

[15] For purposes of convenience and brevity, I use the phrase "north Italian" arbitrarily in opposition to Tuscan, and of the region north and in part also east of the main Apennine range.

[16] Jacopo Bellini invented the informality of arrangement, and either he or Piero (Flagellation) the placing of the important action in a scene at the end of the perspective; Jacopo, guided probably by Uccello's example, the steeply sloping floor under a steeply sloping ceiling; Jacopo, the stairs separating foreground figures from perspective (Victor Goloubew, Les Dessins de Jacopo Bellini, Paris, 1912, vol. II, Plate III, Flagellation), also the left to right group in foreground with other figures moving inward, or a façade as separation (Goloubew, Paris, x, Flagellation); Jacopo, the façade occupying so much of the picture; Jacopo, the adaptation of a Roman triumphal arch for similar ends (Goloubew, xxxiv, Christ before Pilate).

[17] Both in Padua and Verona (see Luigi Coletti in Rivista d'arte, luglio-settembre, 1931).

[18] Van Marle, Italian Schools of Painting, IV (1924), 143, 146, 147, 148.

Our panels would thus represent a scheme founded largely in Piero, evolving under the influence of Jacopo Bellini more than a half-generation after him, yet showing forms and an artistic language free of all traces of Jacopo's Gothicism.

And the style of these two panels belongs by its general affinities to a north-Italian tendency.

The rapid progress of a naturalistic vision in the early Renaissance was, at the painting of our panels, being opposed by a counter-movement of reactionary

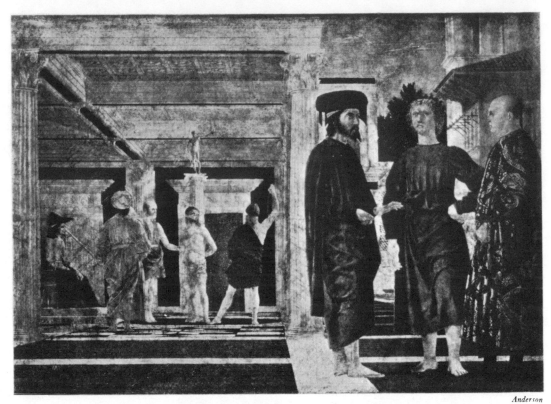

Anderson

FIG. 3. PIERO DELLA FRANCESCA. FLAGELLATION OF CHRIST
PALAZZO DUCALE, URBINO

conservatism that took the aspect of an intellectualization of form. The shapes of nature became, accordingly, generalized and subjugated by qualities of will, emotion, and abstraction. The very adoption of a general naturalistic principle in space-relations rested on the most intellectual and subjective system known to the period, namely perspective.[19] Within the space so generated our master presented every element sharply circumscribed and jealously isolated. Even the light-and-shade is treated as an unrelated element, its handling resting upon the rudimentary formal principle that a solid lighted on one side throws its shadow on the other. It thus becomes an incident as optically independent of the rest of appearance as the object itself. This mode of intellectualization,

[19] See Erwin Panofsky, "Die Perspektive als 'symbolische form,'" in *Kulturwissenschaftliche Bibliothek Warburg* (Vorträge, 1924–1925), pp. 258–330.

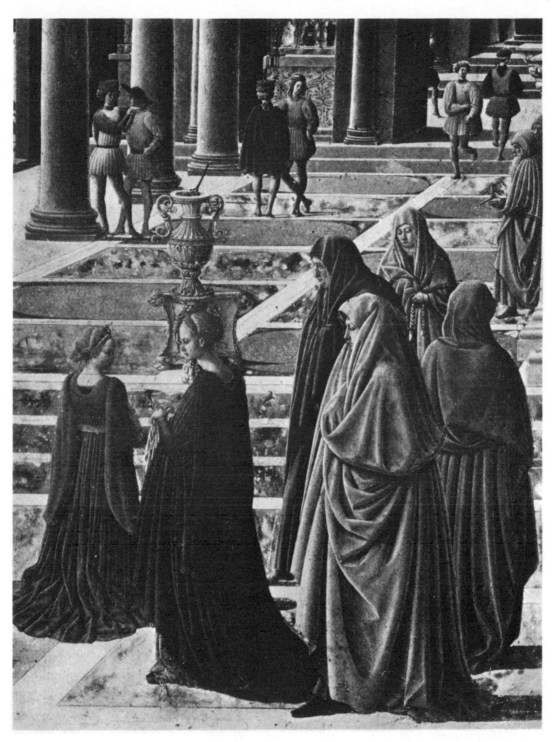

FIG. 4. MASTER OF THE BARBERINI PANELS. DETAIL OF THE PRESENTATION
OF THE VIRGIN
MUSEUM OF FINE ARTS, BOSTON

with its insistence on definition, roots in a tendency to render form absolute
and by implication to impose upon it attributes of eternity. The artist conse-
quently accords it a semblance of hardness greater than that of nature, and assim-
ilates it to some ideal and type of durability, like stone or metal.

Indeed, our painter thinks of it as of stone, and thus it is that flesh, drapery,
sky and cloud alike, are not transcribed in their natural texture and consistency

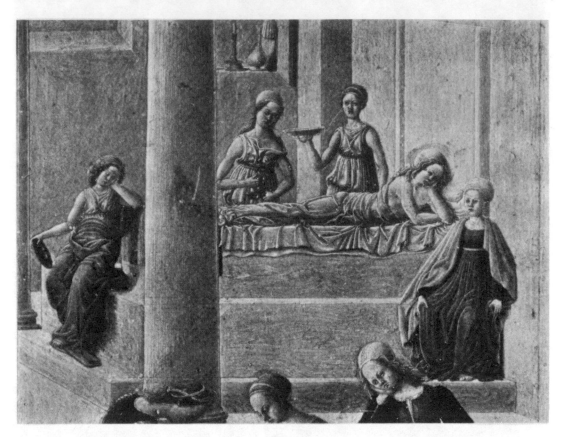

FIG. 5. MASTER OF THE BARBERINI PANELS. DETAIL OF THE BIRTH OF THE
VIRGIN
Metropolitan Museum, New York

but assume the rigidity of this or a similar material. His brush goes so far as to
imitate the very channel traced in the stone by the chisel. This substance be-
comes an element of dramatic resistance and the simulated cutting of it symbolizes
its subdual. The treatment of the smaller particulars of shape betrays the same
purpose: which is to add an energy to them by putting as much tension as they
will bear into the line that contours them. By the same principle the bounding
plane everywhere communicates more than the density and weight proper to
the form and an intensified plastic definition. The foreshortened lines and planes
of figure or object recede tangibly as if yielded reluctantly by the solid stone to
the chisel of a sculptor, without the implications of a fluid medium.

This system, with its source in the Middle Ages in the art of the Byzantine

Empire, survives in localities most subjected to its influence and in those phases
of the Renaissance that strove, with too acute a sense of the change or decay of its
traditions, to create the illusion of permanence. We meet this mode in its typi-
cal form in places where the classical past was least likely to linger and prosper,
as in Padua and Ferrara. The most eminent instance of this, Mantegna, reflects,
in his earlier works particularly, the hostile forces of the earth in conflict with

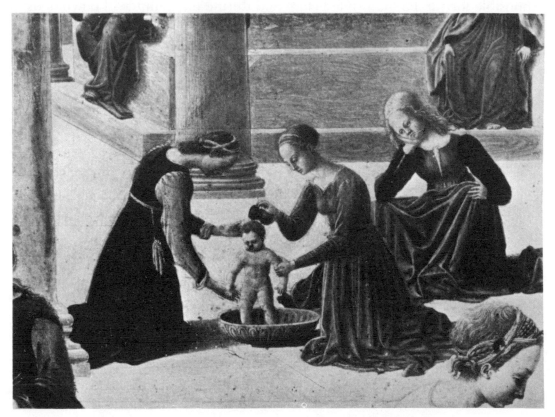

FIG. 6. MASTER OF THE BARBERINI PANELS. DETAIL OF THE BIRTH OF THE
VIRGIN
METROPOLITAN MUSEUM, NEW YORK

man on the one hand, and on the other the effort to seize and secure the dream
of the classic world the Renaissance so passionately cherished, within a material
for which he hoped an indestructibility greater even than that of the stony
Roman remains that lay about him.

Like Mantegna and his flock, who formed their style so largely on sculpture,
the painter of the Barberini panels loses no opportunity to reproduce stone or
marble monuments, and, while his principal framework is architecture, like the
Paduans he covers it with carved ornament. It is in Padua we find the most simi-
lar way of treating form, drapery, and the flesh, and there also our master's
distortions and elongations of the cranium. We know them in such typical
Paduans as Squarcione and Schiavone, who might have furnished the precedent
for the two high-fronted profiles in the Presentation (Fig. 4). And more than one

of the music-playing *putti* in the bronze altar (by Donatello and his school)[20] might have served as model for the boy in the left foreground of the Birth, while the shape of skull, the small eyes of the bemused St. Anne (Fig. 5) and the meditative girl (Fig. 6) right of the bath revert to the same Paduan monument.

Yet these analogies, while actual, must not be overinterpreted, for it must be remembered that the influence of Lippi and Donatello, who are so largely responsible for the Paduan style before and during our painter's known activity,

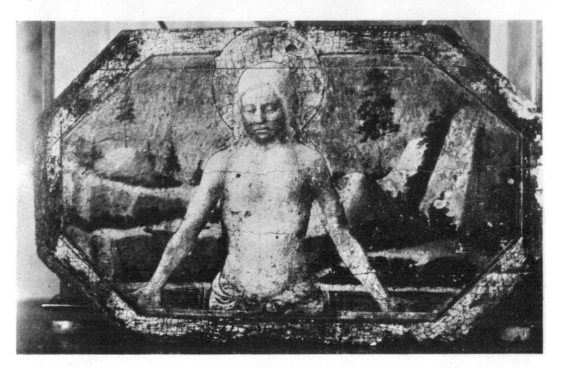

FIG. 7. SCHOOL OF FRA FILIPPO LIPPI. THE MAN OF SORROWS
MUSEO CIVICO, VERONA

was also operative in Florence.[21] Small wonder, then, that the heads just mentioned profess profound analogies also to the Dead Christ in the Museo Civico, Verona (Fig. 7), by a follower of Filippo, and that the sharp-chinned girl is patterned on a type like that of Salome presenting the salver in Lippi's Banquet Scene in Prato.

It is Fra Filippo who provided the groundwork for the figure-representation in the Barberini panels. While his example pervades these, it confronts us in instances of specific borrowing, such as the lady at the extreme left (Figs. 2, 8) who stalks into the Birth straight and unchanged out of Filippo's Coronation at the Uffizi (Fig. 9) (where she impersonates the Virgin) with the same features, upward-glancing eye, and headdress, her veil a little more snugly and suitably coiled around her neck. Before her glides a grand lady (Fig. 10), magnificently

[20] Schubring, *Donatello* (Klassiker der Kunst), 1907, p. 102, Figs. 1-4.

[21] Lippi was in Padua working, doubtless in the Duomo, in 1434, and Donatello from 1443 to 1453, besides other Florentines like Paolo Uccello and Castagno.

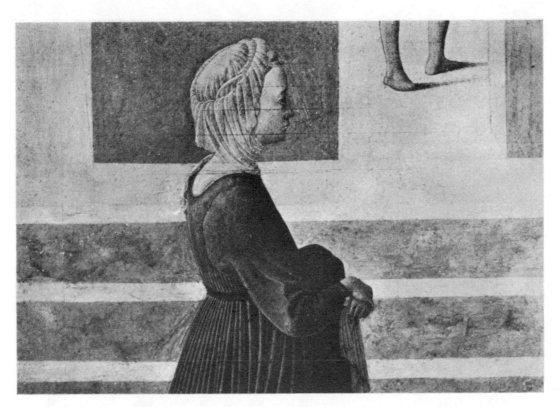

FIG. 8. MASTER OF THE BARBERINI PANELS. DETAIL OF THE BIRTH OF THE
VIRGIN
METROPOLITAN MUSEUM, NEW YORK

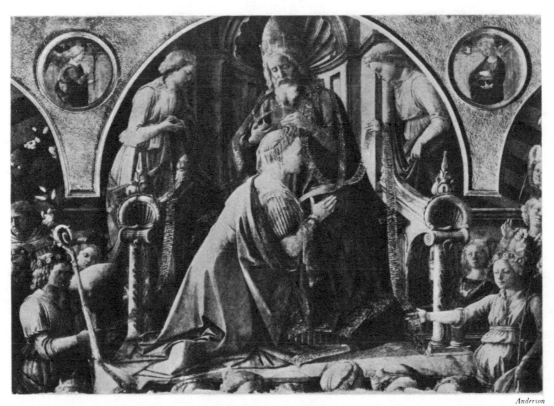

Anderson

FIG. 9. FRA FILIPPO LIPPI. CORONATION OF THE VIRGIN
UFFIZI GALLERY, FLORENCE

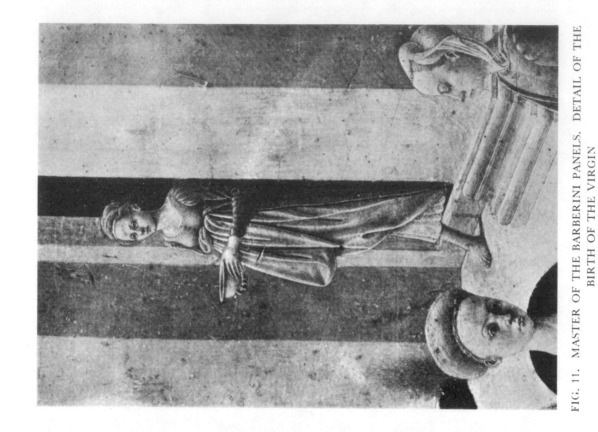

FIG. 11. MASTER OF THE BARBERINI PANELS. DETAIL OF THE
BIRTH OF THE VIRGIN
METROPOLITAN MUSEUM, NEW YORK

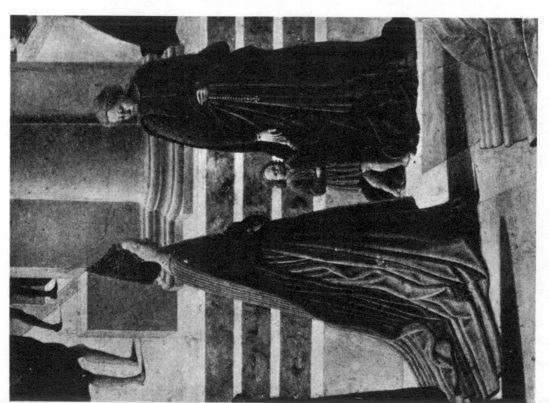

FIG. 10. MASTER OF THE BARBERINI PANELS. DETAIL. THE
BIRTH OF THE VIRGIN
METROPOLITAN MUSEUM, NEW YORK

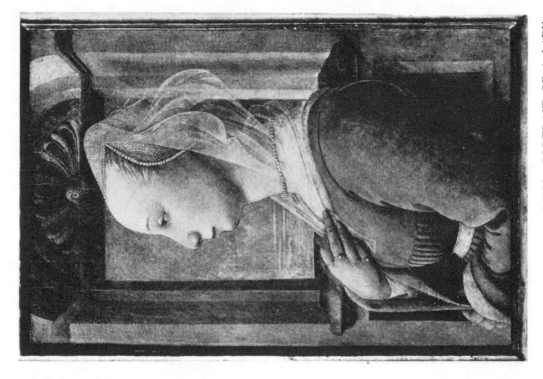

FIG. 13. FRA FILIPPO LIPPI. PORTRAIT OF A LADY
Kaiser Friedrich Museum, Berlin

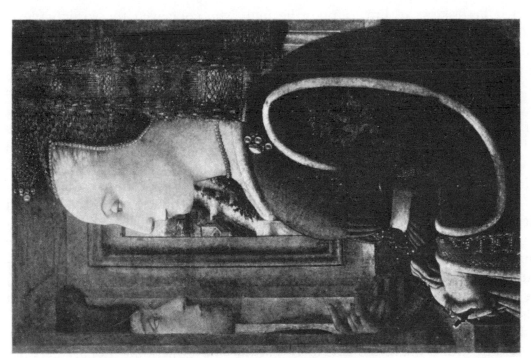

FIG. 12. SHOP OF FRA FILIPPO LIPPI. DOUBLE PORTRAIT
Metropolitan Museum, New York

turned out, whose high *sella*, fur-lined *giornea*, and posture recall the profile at
the Metropolitan Museum painted in Filippo's shop (Fig. 12). At the other end
of the foreground, a trifle farther back, another female figure (Figs. 2, 11) can-
not disguise her derivation from a profile by Filippo wearing a similar coif in
the Kaiser-Friedrich Museum in Berlin (Fig. 13). The wide-eyed face looking
out of the picture in a fixed stare strongly recalls one of the cherubs attending
God the Father in Filippo's Munich Annunciation (Fig. 14) and a host of other
heads scattered throughout his works. In the Presentation Filippo's influence is
more diffused, and manifest chiefly in the head of the nude at the extreme left
(see Fig. 1), in the farther of the two cowled figures next the pedestal of the
great arch, and in the relief on the façade representing the Visitation (see Fig. 1).

A similar origin may be claimed for the flat Ionic volutes in the Presenta-
tion, which reappear constantly in Lippi and his school, and for the heraldically
extended wings in the frieze in Filippo's Munich Annunciation (see Fig. 14).

While the architecture is placed deeper in space than is customary in Florence
and is cut off at the sides in accordance with canons foreign to her, the palace
in the Birth of the Virgin (see Fig. 2) manifests singularly close affinities to the
one in which the Annunciate receives Gabriel's salutation [22] in the choir of
Spoleto (Fig. 15). It is significant that the general proportions, the perspective,
the main arch, the window openings, and the cornice in both correspond so
closely. The paneled ceiling and its relation to the arched opening facing us
add their weight to the total testimony.

Different as the evocative qualities of the view at the left are from the dim
deserted landscapes of Fra Filippo, the man who conceived the straight, level
white road on the sloping ground, flanked by banked terraces, the house with
an external stair, the dainty vegetation (Fig. 16), well knew such a landscape
as that running up the window behind Filippo's Metropolitan portrait (see Fig.
12); while a sea with little boats sleeping upon it occurs behind a Madonna in
the Museo Civico in Lucca (Fig. 17) — the one that imitates Fra Filippo's
Madonna in Munich.[23]

But an eclectic like our master drew unconscionably on other sources, and
his way of treating the profile, of detaching the eye in its convexity from its
setting, his sharp and sinuous contouring of the lips, the prominent lighting of
the nasal wing and the tip of the nose, his insistence on the crease in the lids lead
us irresistibly to Domenico Veneziano. Thus the kerchiefed woman in the right
foreground of the Birth (Fig. 18) is reminiscent of some head like that of the
young man at the left who closes the group of dismounted figures in the fore-
ground of Domenico's Berlin tondo (Fig. 19). The cowled greybeard (see Fig. 1)
near the pillar on the right in the Presentation is descended from Joseph and
Melchior in the same panel (see Fig. 19). Other heads like those of the two
youths at the right in the Presentation (see Fig. 1), or the nurse at the right
of the bath in the Birth (see Fig. 6) reveal the above-mentioned characteristics

[22] By Filippo Lippi and Fra Diamante.
[23] *Katalog der Älteren Pinakothek zu München* (Munich, 1930), Pl. 147.

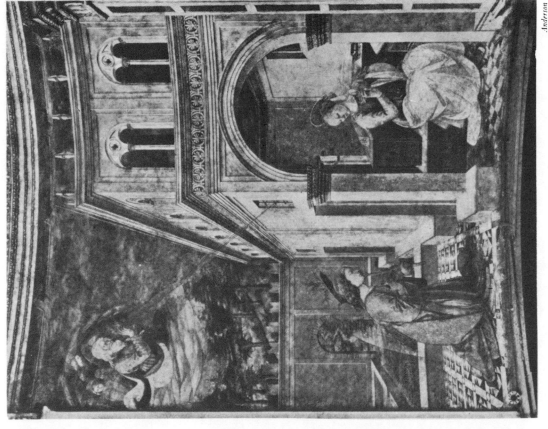

Anderson

FIG. 15. FRA FILIPPO LIPPI AND FRA DIAMANTE. ANNUNCIATION

DUOMO, SPOLETO

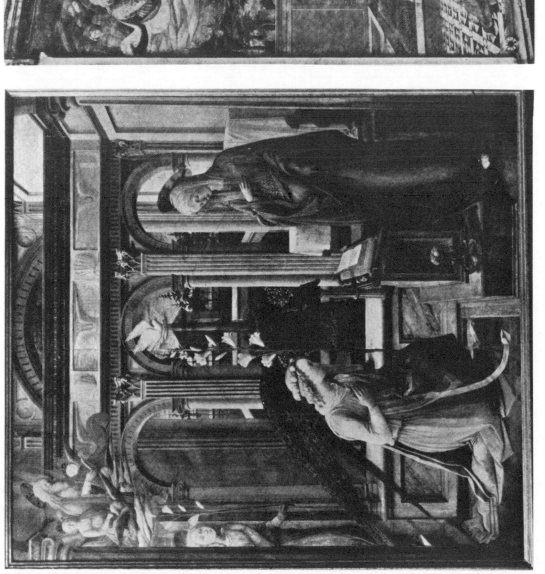

FIG. 14. FRA FILIPPO LIPPI. ANNUNCIATION

ALTE PINAKOTHEK, MUNICH

FIG. 17. SCHOOL OF FRA FILIPPO LIPPI. MADONNA AND CHILD
PINACOTECA, LUCCA

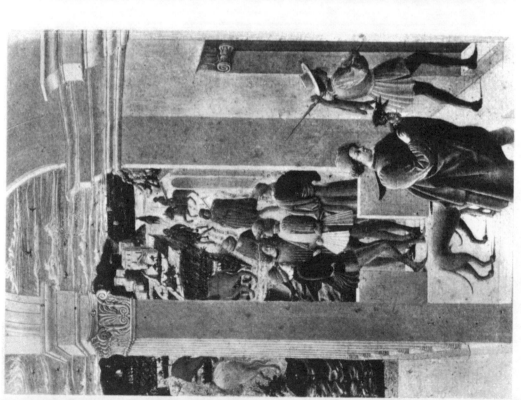

FIG. 16. MASTER OF THE BARBERINI PANELS. DETAIL OF
THE BIRTH OF THE VIRGIN
METROPOLITAN MUSEUM, NEW YORK

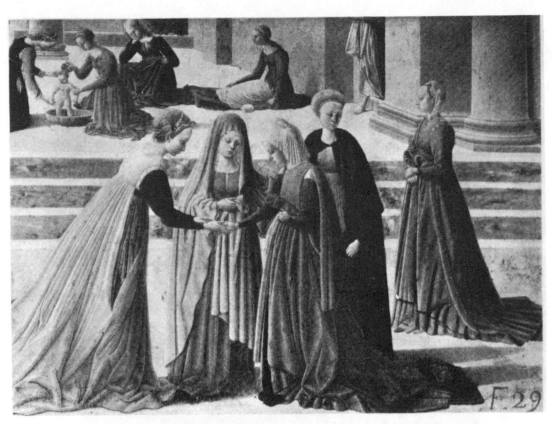

FIG. 18. MASTER OF THE BARBERINI PANELS. DETAIL OF THE BIRTH OF THE VIRGIN
METROPOLITAN MUSEUM, NEW YORK

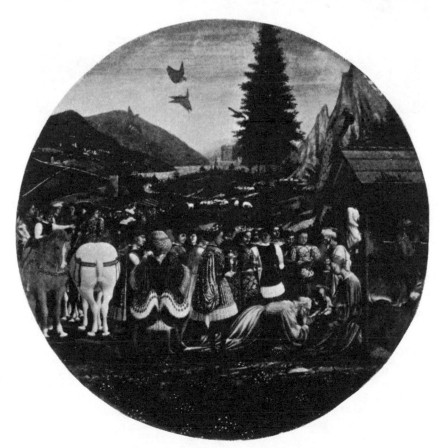

FIG. 19. DOMENICO VENEZIANO. TONDO, ADORATION
OF THE MAGI
KAISER FRIEDRICH MUSEUM, BERLIN

in greater or lesser degree of closeness or frequency. But our painter's debt
to Domenico is much greater, and, as we shall see, a survival of early training.
Thus the shaded profiles under the high headdress (see Fig. 10) and that of the
female attendant on the left of the bath in the Birth (see Fig. 6) derive from such
a type as the Virgin in Domenico's Berlin tondo (see Fig. 19), while the hair of
the attendants and of the uncovered female figure in the foreground (see Fig. 18)

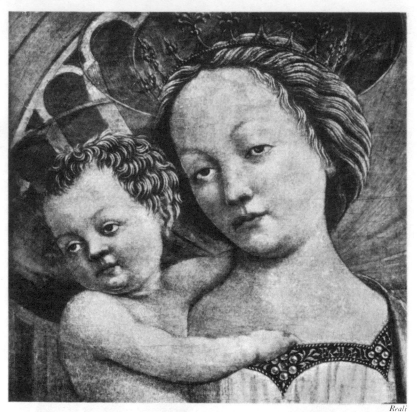

Reali

FIG. 20. DOMENICO VENEZIANO. DETAIL, MADONNA AND
FOUR SAINTS
UFFIZI GALLERY, FLORENCE

may be traced to the same way of rendering its fiber, its curl, and its consistency
in the heads of the Christ in the Uffizi altarpiece (Fig. 20) and in Mr. Berenson's
enchanting panel of the Madonna and Child.[24] Such hair recurs in the Presen-
tation in the youths in the right foreground (see Fig. 1). And the ears, though
smaller, more tightly molded, more solidly made, and at times slightly pointed,
adhere to Domenico's formula.

The Birth betrays the source of our master's color in terms more easily recog-
nizable than in the Presentation. The range of color, high-pitched and delicate,
was derived largely from Domenico, and indeed much of that system of pale
roseate and blue in a flat greyish or ivory context comes from him.

[24] Van Marle, *Italian Schools*, x (1928), 323, Fig. 201.

With a clear knowledge as to what he was about, and with his spatial purpose always clearly before him, our master ignored — without understanding — Piero's light and optics. But habitual borrower that he was, he could not help taking from him isolated motifs and types. And even the disguise of his own very personal style cannot conceal the fact that the two women in the Birth ministering to the child (see Fig. 6), and kneeling amid heavy skirts, like Piero's

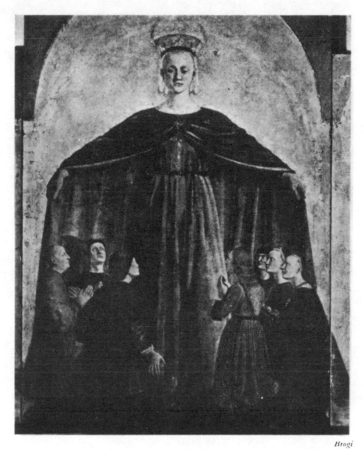

Brogi

FIG. 21. PIERO DELLA FRANCESCA. MADONNA OF
MERCY, CENTRAL PANEL OF POLYPTYCH
PINACOTECA, BORGO SAN SEPOLCRO

broken into little sharp mounds and intricate hollows, derive from similar figures common in this master, and to be found under the cloak of the Madonna della Misericordia in Borgo San Sepolcro (Fig. 21), in the angel of the Annunciation in Perugia,[25] in the scenes from the Legend of the True Cross (Fig. 22), and in the donor of the Venice Academy St. Jerome.[26] His drapery throughout is a schematic reduction of Piero's system (Figs. 23 and 24), the breadth and refinement of which is barely reflected in the dress of the nursemaids (see Fig. 6), in the tubular folds trailing behind the ladies in the Birth (see Figs. 2, 10, and 18), or in the foreground of the Presentation (see Figs. 1 and 4). Among the retinue

[25] Van Marle, *Italian Schools*, XI (1929), 79, Fig. 54.
[26] *Ibid.*, 15, Fig. 4.

of the queen and elsewhere in Piero's frescoes (see Figs. 22, 23, and 24) is the headdress of braided or rolled hair banded and bound tightly around the crown in the kneeling woman (see Fig. 6) and in one of those engaged in solemn greeting in the Birth (see Fig. 18). The open-sleeved *cioppa* or the kerchief worn by the woman in the foreground (see Fig. 18) might easily have been borrowed

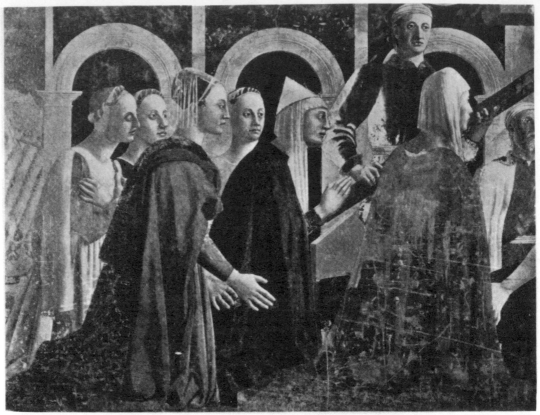

Alinari

FIG. 22. PIERO DELLA FRANCESCA. DETAIL, FINDING AND VERIFICATION
OF THE TRUE CROSS
SAN FRANCESCO, AREZZO

from among the women in the Finding and Verification of the Cross (see Fig. 22) or in the Meeting of Solomon and Sheba (see Fig. 23).

Here and there, and chiefly in the two turbaned female figures in the Birth (see Figs. 5 and 11), Piero's facial type with similar lip-shape and lip-expression must have haunted our painter; these figures recall persistently such heads as that of Piero's Madonna of Mercy (see Fig. 21). These two heads display also a similar geometry — a characteristic that reappears in the two maidservants behind the bed (see Fig. 5) and in the girl to the right of the bath (see Fig. 6) — and one which measures the extent of the influence upon our painter of Piero's system of generalization.

Piero's vision of nature, however, went further with him. Piero's manner of sharply detaching the figure, and its clear and emphatic separation from the set-

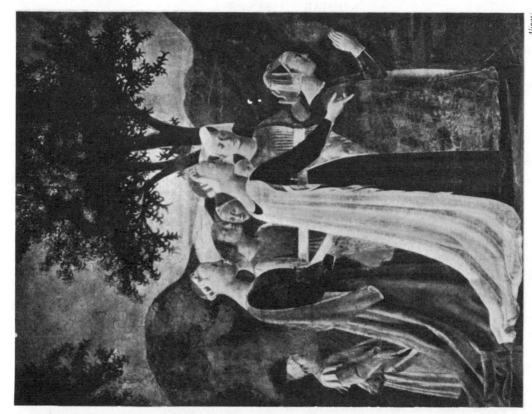

Alinari

FIG. 24. PIERO DELLA FRANCESCA. DETAIL, QUEEN OF SHEBA
ADORING THE SACRED WOOD
San Francesco, Arezzo

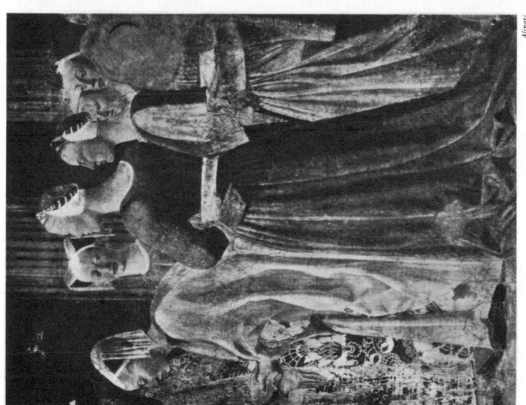

Alinari

FIG. 23. PIERO DELLA FRANCESCA. DETAIL, MEETING OF
SOLOMON AND SHEBA
San Francesco, Arezzo

ting and the floor, his way of silhouetting it in its entirety down to the feet have left their mark upon his painting. And along with this our painter absorbs something of Piero's color.

On the other hand, the angularities, the tight-bodied *gamurra*, carry us toward painting like that to be found in Cossa's predella,[27] in the Pinacoteca Vaticana, where the abnormally long upper-arm and the squatting attendants in the bed-chamber at the extreme left may have served our master directly or indirectly in the drawing of the gawky girl seated on the ground to the right of the bath (see Fig. 6). And if we look from the head of the woman pouring water (see Fig. 6) over the infant to the servant entering at the right (see Fig. 11) and to the classically attired attendants behind the reclining mother (see Fig. 5), some such model as the Autumn by a follower of Cossa in Berlin [28] will inevitably rise before our imagination. And how northern again is the Annunciation (see Fig. 1) over the entrance in the Presentation! It has retained in certain habits of externalization, in the arrangement of the hair, in the drapery, a Lippesque or generally Florentine system, but in the small heads, in the elongated proportions, in its postures and design, in the pattern of the wings, it urges an origin wavering between Lombard sculpture and some Annunciation like that by Cossa in the Catanei altarpiece in Bologna (Fig. 25).[29]

In spite of the fact that the clouds set in plastic definition against a touchable blue sky recur with the same characteristics of execution in the Berlin Assumption painted in the shop of Andrea del Castagno [30] (1449) and in his shield in the Widener Collection,[31] the color, the suggestions of crystalline atmosphere are singularly reminiscent of Mantegna and the Ferrarese — and perhaps chiefly in the light of such northern features as the populous view upon the sea in the Birth (see Fig. 16). This scattering of horsemen and pedestrians abounds among Mantegna's following and the Ferrarese, as well as in the tributaries of these schools in Verona and elsewhere, and in just such scale. The hair of the youth with a falcon in the porch on the left simulates the curls, and his cap the *beretta*, of the youths in the frescoes of the Schifanoia Palace in Ferrara.[32] Of Ferrarese inspiration is the dress in most of these young men and their way of wearing the *giornea* over their jacket. And the boys lounging about in the Presentation (see Fig. 1) are northern in the fashion of their dress and in their proportions. Those large-brimmed hats are of a north-Italian taste, and almost every other variety of head covering is rare for Florence and common in the north. So that the *lucchi*, and the *cappucci* flung over the backs of the two fashionable young men in front of the dancing satyr at the right (see Fig. 1), being of a Florentine cut, look a little outlandish in this environment.

[27] A. Venturi, *Storia*, VII, pt. III (1914), 628–633, Figs. 471–476.
[28] Adolfo Venturi, *North Italian Painting of the Quattrocento*, Emilia, Pl. 10.
[29] Cf. angel in Annunciation by the School of Cossa, Massari Collection, Ferrara (*Catalogo della esposizione della pittura ferrarese del rinascimento*, Ferrara, 1933, p. 79, Fig. 87).
[30] Van Marle, *Italian Schools*, x, 345, Fig. 209.
[31] L. Venturi, *Pitture Italiane in America* (1931), Pl. CLXXII.
[32] Anderson photograph, Number 11395.

In spite of the fact that no single origin would account for the drawing of the nudes in the reliefs of the Birth (Figs. 26, 27, 28),[33] the inspiration of Tura haunts them, and especially the similarly enframed panels in his mysterious Annunciation in the choir of the Ferrarese cathedral.[34] And the drawing and postures

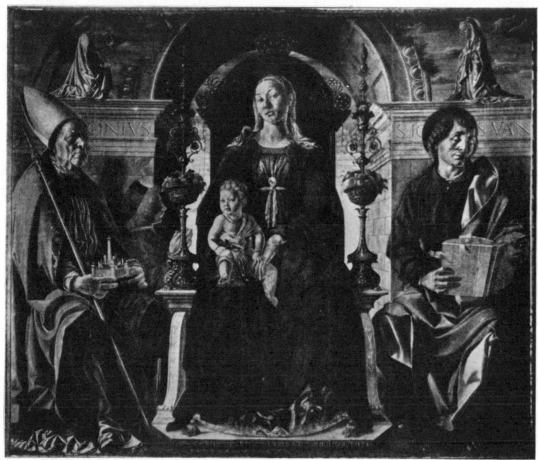

Anderson

FIG. 25. FRANCESCO DEL COSSA. MADONNA AND CHILD WITH SS. PETRONIUS AND JOHN
PINACOTECA, BOLOGNA

of these same figures father those dancing on the two visible faces of the pagan altar in the Presentation (see Fig. 1).

The architecture in the two panels continues the evidence offered by the other elements. It leads us independently by its own inherent characteristics, by its local features and its style to the same north-Italian region. The character of the architecture as a whole is un-Florentine and un-Tuscan. The physical weight and prominence given the buildings over the figures at this period must give us pause at the outset, and especially when coupled with the large display of façade-

[33] Students have found analogies between some of these and Renaissance reliefs, and it is possible that one or two imitate such reliefs. Judging, however, from the fact that the Dancing Satyr and the Bacchante, the Bacchus and Faun, and the Silenus with the Infant Dionysos go back directly to classic examples, it is probable that all the classic reliefs are drawn from a Bacchic cycle.

[34] A. Venturi, *Storia*, VII, pt. III (1914), 527, Fig. 397.

sculpture and ornament. The total absence of rustica, so typical a phase of Tuscan building, takes us away from the home of Brunelleschi and Michelozzo. Not only is the architecture conceived differently, but it approximates in feeling, in profiling, in color, the architectural paintings in Berlin, in the Walters Gallery, and in Urbino. But these belong [35] to this Marchegian region and thus add their evidence to the preceding in corroboration of the origin of our panels.

It is to actual buildings, however, that we must turn for final proof.

The arched openings in both the panels with the archivolts springing from piers and flanked by columns are paralleled in the west front of Alberti's Tempio Malatestiano [36] and in S. Andrea in Mantua. [37] The porch in the Birth of the Virgin (see Fig. 2) recalls in its proportions the same master's Arco del Cavallo. [38]

The motif of the triumphal arch springing from a pier and flanked by columns as here (see Fig. 1) occurs in Laurana's Urbino architectural panel in the upper stories of the palace on the right, and in three variations in a similar panel by him in the Walters Gallery, Baltimore. [39]

The position and function of the high pedestal used as it is here might derive from Alberti's façade or interior of S. Andrea in Mantua, although it might already have existed in Florence, where not much later a similar idea found a place in the main portal of S. Maria Novella [40] (1470). It does appear in something like this proportion, if more architecturally handled, in the S. Bernardino panels in Perugia [41] (dated 1473).

In the openings, arches, friezes, and capitals Florentine elements and Florentine parallels will be found, but altered generally in some respect typical for the more eastern region of Italy, in a somewhat looser distribution and in a less concentrated plasticity. The friezes are adorned with a swelling relief that adheres sympathetically to the flat ground and scarcely ever shows the sharp individualization of the vegetable and animal forms we find in Tuscany. The frieze running across the entablature of the Presentation (see Fig. 1) and writ in large decorative characters of rosettes, palmettes, and cornucopias is of a taste and variety most closely paralleled in one of the lateral doors of the Palazzo del Commune at Jesi, [42] in the large mantelpiece of the Ducal Palace in Gubbio, [43] and in the first door of the large hall in the palace in Urbino. [44] In the capitals of

[35] See Fiske Kimball, "Luciano Laurana and the High Renaissance," *Art Bulletin*, vol. x, no. 2, December 1927, pp. 125–150, repro. figs. 1, 2, and 3, facing p. 126, where the Berlin panel is attributed to Francesco di Giorgio, the Walters and Urbino panels to Luciano Laurana.

[36] A. Venturi, *Storia*, VIII, pt. 1 (1923), p. 171, Fig. 103.

[37] *Ibid.*, p. 227, Fig. 149.

[38] *Ibid.*, p. 167, Fig. 99.

[39] This attribution, first proposed by Franz von Reber in 1889, has been substantiated for the first time in the scholarly and acute study by Fiske Kimball, *op. cit.*, p. 125 (see n. 28).

[40] Venturi, *Storia*, VIII, pt. I, p. 209, Fig. 135.

[41] See n. 8.

[42] Theobald Hofmann, *Bauten des Herzogs Federigo di Montefeltro als Erstwerke der Hochrenaissance* (1904), p. 172, Fig. 2.

[43] *Ibid.*, p. 165, Fig. 1, and p. 194, Fig. 1.

[44] *Ibid.*, p. 80, Fig. 2.

FIG. 29. MASTER OF THE BAR-
BERINI PANELS. DETAIL OF THE
PRESENTATION OF THE VIRGIN
MUSEUM OF FINE ARTS, BOSTON

FIG. 28. MASTER OF THE BAR-
BERINI PANELS. DETAIL OF THE
BIRTH OF THE VIRGIN
METROPOLITAN MUSEUM, NEW YORK

FIG. 27. MASTER OF THE BAR-
BERINI PANELS. SILENUS AND
DIONYSOS, DETAIL OF THE
BIRTH OF THE VIRGIN
METROPOLITAN MUSEUM, NEW YORK

FIG. 26. MASTER OF THE BAR-
BERINI PANELS. DETAIL OF
THE BIRTH OF THE VIRGIN
METROPOLITAN MUSEUM, NEW YORK

the Jesi doors is the otherwise common coupling of rosettes resembling ours.

Outside as well as within this region these decorative elements similarly used appear in Francesco di Giorgio, and in much clearer articulation in Florence, where Desiderio and Mino repeated them with frequency and a grace matched only by her painters. But the Tuscan version of this fashion is of a finer facture and separates itself from the whole group of those our painted example approximates.

The capitals involve such a diversity of motifs, combinations, frontal and foreshortened views that the artist betrays himself more completely in attempting to deal with them pictorially. The one which crowns the engaged columns in the palace of the Birth derives from a line of March examples that having developed to its determined Renaissance character in Tuscany reappears notably in the Urbinate instances of S. Bernardino degli Zoccolanti,[45] and the Ducal Palace [46] (Luciano Laurana); in the court of the Ducal Palace in Gubbio,[47] and in the Cathedral Tower in Ferrara.[48]

Again the vegetable forms here as in the frieze lie close to the ground or core of a capital very much less plastic than its Tuscan analogues. But for the much less prominent curl of the acanthus, the capitals in the Barberini panels with their worked and paired volutes strongly recall the capital of the Arco del Cavallo in Ferrara,[49] but most closely Laurana's capitals in the court of the Ducal Palace.[50]

The capitals of the columns in the church-front of the Presentation (see Fig. 1) and of the one in the hall of the Birth of the Virgin (see Fig. 2) have a similar main figure above a line of acanthus leaves between volutes in one case and dolphins in the other. The pods and bursting buds and other vegetable forms in both abound in the ornamental prolixity of the mantles, capitals, friezes, and ceilings of the Urbino [51] and Gubbio palaces.[52] And these vegetable forms recur in other capitals of our paintings in a variety, a naturalism, and a profusion unparalleled in the rest of Italy.

The entablature resting on pilasters around an arched and mullioned opening in the windows of the second story of the palace in the Birth of the Virgin (see Fig. 2) recalls the tabernacle windows of the ducal palaces in Urbino [53] and in Pesaro.[54] Similar windows are to be found as far south as Gubbio,[55] but always in or near the Marches, and among the drawings of Francesco di Giorgio.[56] The two-headed arch of the opening of our windows (see Fig. 2) springing from a central column and pilasters appears separately on one of the façades in Urbino.[57]

[45] Hofmann, *Bauten*, p. 100, Fig. 5.
[46] *Ibid.*, p. 73, Fig. 1, and p. 206, Fig. 2.
[47] *Ibid.*, p. 158, Fig. 1, and p. 207, Fig. 1.
[48] Venturi, *Storia*, VIII, pt. 1, p. 170, Fig. 102.
[49] *Ibid.*, p. 167, Fig. 99.
[50] Hofmann, *Bauten*, p. 73, Fig. 1.
[51] *Ibid.*, pp. 49–94, 196–206.
[52] *Ibid.*, pp. 156–166, 193–195, 207.
[53] *Ibid.*, p. 51.
[54] *Ibid.*, p. 183, Fig. 1.
[55] *Ibid.*, p. 156, Fig. 1.
[56] Venturi, *Storia*, VIII, pt. 1, p. 733, Fig. 554.
[57] Hofmann, *Bauten*, p. 50.

But it is hardly necessary to seek an exact prototype for it in Urbino itself. The combination of the two types of window appears nowhere prior to our painting and may be an invention of its master.

But the eagles in the façade of the palace in the Birth can be most clearly traced to Urbino. So the crowned eagle holding a shield with one claw, his head turned back, is almost identical with the one in the ceiling of the Sala degli Arazzi,[58] while another, dominating the mantelpiece in the Sala della Jole [59] within a heart-shaped shield, served as the model for the emblem in the spandrel of the second-story window of the Birth. These resemblances are too close to be regarded as haphazard or generic. Our eagles suggest not only that the panels were painted for the Montefeltre, but that they were painted in Urbino.

If the façade of the church in the Presentation (see Fig. 1) resembles that of the Tempio Malatestiano, it recalls most of all a Roman triumphal arch, several purely Renaissance particulars, such as the unbroken archivolt in the lateral openings, notwithstanding. Whether such an arch was imitated directly or from a graphic example is immaterial; an effort to reproduce one is evident. This hypothesis is urged strongly by the structure and the gigantic proportions, even to the continuation of the main imposts across the lateral faces over the lateral arches so that the cornice and dental-course cut off a field filled with relief in the manner of Roman arches. The presence of free-standing columns supporting the projecting sections of the entablature, the bucrania, and the classic reliefs on the pedestals confirm our presumption. Moreover, the architecture was not continued above the cornice, as if our painter shrank from carrying it beyond the point furnished by the model before him.[60]

Such imitation of Roman architecture in a painting of this period is unthinkable in Tuscany, where Botticelli, Ghirlandaio, and Francesco di Giorgio [61] learned only a decade or more later to give similar prominence to classical elements in their compositions. Archaeological sallies of this kind were more natural to the north, where Mantegna as early as 1450 represented with scrupulous precision a similar arch of Roman origin in his St. James before the Consul, on pretexts furnished by the content, and evidently regarded as necessary by a more meticulous sense of historical propriety than the Florentines at this time possessed.[62] Not many months could have intervened between Mantegna's rendering and Jacopo Bellini's adaptation — similar to ours — of a Roman triumphal arch in his Christ before Pilate.[63]

[58] Hofmann, *Bauten*, p. 92, Fig. 1.

[59] *Ibid.*, p. 79, Fig. 2.

[60] The bands above the cornice look as if they were designed to enframe an inscription like those that appear on Roman arches.

[61] See Botticelli's Aaron's Punishment of the Rebels in the Sistine Chapel (Van Marle, *Italian Schools*, XII, 1931, 116, Fig. 66); the Massacre of the Innocents by an assistant of Domenico Ghirlandaio in S. Maria Novella, Florence (Van Marle, XIII, 1931, 78, Fig. 47); Francesco di Giorgio's Nativity in S. Domenico, Siena (Selwyn Brinton, *Francesco di Giorgio Martini of Siena*, 1934, Pl. 8, facing p. 30); and Perugino's Delivery of the Keys in the Vatican.

[62] The Walters Gallery architectural panel has an archaeologically faithful adaptation of a triumphal arch. [63] See Goloubew, *op. cit.*, n. 16, Pl. XXXIV.

With what degree of awareness and classical predisposition our painter turned to such motifs may be judged from his choice of mythological subjects in the Birth of the Virgin (see Fig. 2), and of the classical details such as the altar, vase, and reliefs [64] in the Presentation (see Fig. 1).

A neglected particular that has a significant bearing on the problem of placing the two panels is that of the altarpieces at the end of the perspective in the Presentation (see Figs. 1 and 29). These are proof, incidentally, of what the painter regarded as appropriate altar-adornment, but their style betrays what the more important and deliberately selected particulars could not do as completely: the customary local form. They are — the two in large part visible and the third, of which the extreme left appears behind a column — of an articulated Gothic type, and of a fashion that in its essential features held on stubbornly through the fourteenth and earlier fifteenth centuries north and east of the main range of the Apennines. The parts not concealed by the architecture of the two altarpieces on the right show enough to encourage conjecture as to the remainder. They are less freely conceived in their total structure than the architecture of the buildings, but the elements and individual leaves adhere to traditional forms and local conventions in every detail. And while these conclusively diverge from Tuscan forms, they as consistently move in a line between Bologna and Venice.[65]

The triptych (see Fig. 29) with an enthroned frontal saint in the central compartment shows single leaves in which the squat proportions, the flattened head of the cusped round arch resting on twisted colonettes, belong to the region around Bologna, and recur only in centers artistically related to her. The shallow and fairly broad spirals that wind about a central stem in serried closeness are as characteristic of this ultrapennine portion of Italy as they are unlike the slender Tuscan type of colonette, often clustered, and displaying an applied spiral in deep relief.

Similarly the gabled pinnacle resting on short colonettes is proper to a northern taste. We meet with it particularly in Venice, Verona, and Bologna. The placing of the roundels, within the picture area above the busts, is unparalleled. An unjustified decorative feature, it is never again to be found in a painted field and, when present, is relegated to the frame.[66]

A single compartment of a five-leaved polyptych, containing a deacon saint

[64] See n. 27.

[65] This hardly requires explanation. If we judge from external facts alone, from the ascertained presence of Emilian artists in Venetian territory or Venetians in Bologna (e.g., the dalle Masegne family), there was a constant exchange of artistic influence. From the nomadic Tommaso da Modena and Giovanni da Bologna, Michele di Matteo Lambertini to Francesco Pelosio, a Venetian, who painted two triptychs (one in 1476) in the Bologna Pinacoteca (Testi, *Storia della pittura veneziana*, II, 552). Let us not forget that a large body of Bolognese illumination of the later thirteenth century has profound stylistic affinities with Giovanni Gaibana's Epistolary of 1259 in the Cathedral of Padua (Testi, I, 500). But such contacts must be interpreted in the light of the nature of the traces they left. Such traces still remain in the persistent mingling of stylistic, iconographic, and structural elements in the neighboring and intervening centers.

[66] Almost all these elements appear in an ancona by "Jacopo Avanzi" in the Pinacoteca, Bologna (Van Marle, *Italian Schools*, IV, 425, Fig. 212). The wide cusped arches recur as late as Michele Lambertini's polyptych in Venice, Academy, in the upper course (Testi, *Storia*, I, 1909, 423).

(probably Stephen), confronts us (see Fig. 1) in the distant apse. Although this altarpiece runs in a single course, it flaunts a decorative exuberance in the accessories of the frame far exceeding that of the altarpiece in the *tramezzo* chapel. The crockets that wave like plumes above this saint are both more massive and more extravagant. Ranged symmetrically on either side of a central finial they appear in this form regularly in Bologna and Venice.[67]

The swagger of the northern crocket and its proud profession of vegetable origin were scarcely known, and repugnant, to the severe taste of Tuscany with its shy, repeated single-leaf, or its spike, or its rosette in a stealthy, creeping course along the upper frame.

But the heavy forms climbing along the sides of both altarpieces in our Presentation of the Virgin are even more outright betrayals of north-Italian origin. This extraordinary phenomenon appears in a series of huge leaves that break like flames from the lateral supports of an altarpiece in S. Daniele nel Friuli, Chiesa di S. Antonio (by Michele Giambono and Paolo d'Amedeo) (1440);[68] and winds its way upward along the Gothic shaft of the Chiesa Matrice in Castel S. Giovanni (near Piacenza).[69] It twinkles along the involutions of a vine enclosing busts of saints in the large *ancona* in the chapel of S. Tarasio in S. Zaccaria, Venice[70] (1443 or 1444) by Giovanni d'Alemagna and Antonio Vivarini.[71]

These luxuriant, extra-architectonic gratuities were so much a part of the more conservative tendency in Venetian art that they often burden the purely architectural elements in painted decoration. They border the ribs in the vaulting of Giovanni d'Alemagna and Antonio Vivarini in the church of the Eremitani in Padua,[72] and overcharge the lateral members of the thrones in the Chiesa dei Filippini, Padua,[73] and of the large altarpiece of 1446 in the Academy in Venice[74] (both from the same shop).

But it is notable that the actual monuments showing frame-adornments of this character are to be found on Emilian as well as Venetian ground, and never elsewhere.

As for the figures in the two altarpieces, their great difference from the painter's own disposes us to conjecture that he had a specific altarpiece before him. In fact, they suggest by their squat heavy forms and movements those

[67] Instanced over a polyptych representing a Coronation and Saints in the Pinacoteca, Bologna, by Simone da Bologna (Van Marle, *Italian Schools*, IV, 444, Fig. 222) and over a Coronation by Lippo Dalmasio in the same gallery (Van Marle, *op. cit.*, IV, 457, Fig. 230). Venetian painting boasts as many examples and chiefly in the large *ancona* begun by Maestro Paolo in the Academy in Venice, in an *ancona* in which a Coronation is flanked by Saints by Jacobello del Fiore, Bologna Pinacoteca (no. 225) and a Coronation and Saints also by Jacobello at Teramo, Palazzo Municipale (Testi, *Storia*, I, 1909, 409), or the Venetian polyptych at S. Maria a Mare, Torre di Palme (Fermo) (Van Marle, IV, 89); in Lorenzo Veneziano's altarpiece of the Vicenza Cathedral (1366) (Testi, I, 219), in Paolo Veneziano's (?) Isola di Veglia *ancona*, S. Lucy and Scenes.

[68] Testi, *Storia*, II (1915), 21.

[69] *Ibid.*, p. 339.

[70] *Ibid.*, p. 343.

[71] The carving is due to Lodovico da Forlì.

[72] Testi, *Storia*, II, 361, 363, 365.

[73] *Ibid.*, p. 371.

[74] *Ibid.*, p. 357.

of Jacopo di Paolo (see his signed Crucifixion in the Pinacoteca, Bologna)[75] or Matteo di Michele Lambertini in some of his numerous paintings both in Bolognese and Venetian territory.[76]

The structure, the ornament, the figures, the style and the fashion of these altarpieces without exception maintain their loyalty to a tradition in every particular northern and non-Tuscan, and contribute proof of the hypothesis that the Barberini panels were painted north of the Apennines.

It should be clear, then, from what has been said so far that at the painting of the Barberini panels our master had built up a stock of types, figure and landscape formulas based largely upon Fra Filippo, and drawn partly from Domenico and Piero; that his system of folds derives in the main from Piero, who also radically determines our master's conception of space, modified by Jacopo Bellini's studies in perspective. Through the two panels runs a scattering of motifs and details betraying further contacts with northern Italy. The sum of evidence offered by these panels, in style, architecture, and dress, would tend to put their painting certainly not earlier than Piero's frescoes in Arezzo (completed 1466) and, by certain analogies to Lippi's Annunciation in Spoleto, probably also after — but not long after — Filippo's death in 1469 left these frescoes unfinished. If this terminus and approximate dating be conceded, what now are the origins of this unknown painter and what the preceding stages of his activity?

These questions may be answered by two panels, which manifest characters and particulars of such radical analogy to the Barberini panels that they urge their origin in the same genius and the same hand.

The first and earlier of these is an Annunciation with figures in uncommonly small scale in the Samuel H. Kress Collection in New York (Fig. 30); the second a Crucifixion in a dealer's hands in Rome (Fig. 31).

The Kress picture[77] discloses its distinguishing characteristics and its aesthetic purpose from the beginning. The figures are isolated in the nearest foreground from the architectural organization; but whereas the artist silhouetted the Virgin against the greyish structure at the right, he avoided placing the angel against an upright element in the picture. This device serves not only in further differentiating the two actors but assists also in announcing the theme and in interpreting the situation. The angel is accordingly seen against the dwindling plane of the pavement, his pyramidal figure assimilated to the converging lines of a perspective which sweeps us irresistibly out of the narrow archway and associates him with the vast world beyond from which he came. The Virgin is stabilized by the erect architecture, but, like the angel, she is not allowed to interrupt the structural lines of the perspective. In fact, she is so placed as to create a foreground mass from which the lines of perspective beyond her become more swiftly released. To enhance this effect the action is contained and the figures immobilized, thus becoming accomplices in a pictorial scheme which isolates the perspective without sacrificing the ostensible theme, to the end of generating a

[75] Van Marle, *Italian Schools*, IV, 465, Fig. 234. [76] Testi, *Storia*, I (1909), 422–425.

[77] Recently acquired by Samuel H. Kress, this panel measures m. .876 × .629.

limited, confined space. It is assumed that the spectator is suspended above the ground. This is in substance the aim and method of the Barberini panels.

Like the Barberini panels the proportions of the Kress Annunciation are narrow and tall. In fact, this panel, exceptionally narrow for this period, creates a

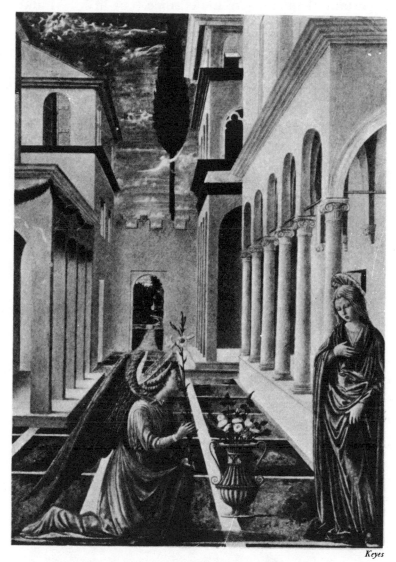

Keyes

FIG. 30. MASTER OF THE BARBERINI PANELS. ANNUNCIATION
SAMUEL H. KRESS COLLECTION, NEW YORK

void that soars above the heads of the figures to produce a remarkable effect of height.

Although the perspective in the Annunciation is for obvious reasons centralized, to conform to the bilateral action of the figures, the architecture more sharply foreshortened, and the terms simpler, the system of convergence is identical with that of the Presentation, wherein the same huge veined and mottled floor-tiles slope in the same way to a resolution of spatial effect, heightened in the Barberini painting only by exaggerating the diminution of the objects and figures.

For the rest, the Ionic capitals, supported on columns identical down to the ground — even to their lack of entasis, — the tall foreshortened arches over them, the classicizing vase, may be paralleled in the Barberini Presentation.

While the architecture is stylistically not as consistent nor as advanced, nor yet as daring, certain elements, like the cornice (cut in a leaf and egg-and-dart

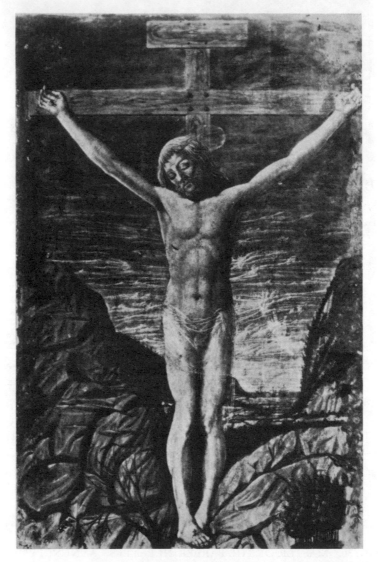

FIG. 31. MASTER OF THE BARBERINI PANELS. CRUCIFIXION
MARKET, ROME

pattern), or the swags of sharp-edged, pointed leaves bound with flying ribands, or the arch at the extreme right, are all to be found in the Birth of the Virgin; and also in the transept of the Presentation. The steep hill in the archway, dark with vegetation, resembles the view through the window in the Birth (Fig. 32). Left and right of the porch in the Birth (see Fig. 16) are fields streaked with the same wavy lines as those in the archway of the Annunciation (Fig. 33). And the stuccoed houses in the distance are set down with the same pigmental consistency

in the Birth, the Kress panel, and the Crucifixion. The clouds that lie in little heaps over the garden wall seem whipped by the wind farther up where, like those of the Birth, and those seen through the clerestory of the Presentation, they leap and break like sea-foam. And out of them the wheeling dove comes gliding downward on long slim wings in shape exactly like those of her black sisters in the latter panel.

Although the Annunciate (Fig. 34) is of a nobler cast and radiates a more refined humanity, her classic gesture derives from the same stock of formulas as that of the Bacchus in the Birth (see Fig. 26). Her head is pregnant with the same kind of fatefulness as that of the Christ in the Simonetti Crucifixion, and she is clearly taken in a moment of dread presentiment. Her lids are circumscribed and her eyes set like those of her Son (Fig. 35), and her hair, which the same comb has separated into strands, is similar in texture, fall, and arrangement. And these instances of agreement constitute more than a family resemblance. They argue a stylistic and a chronological proximity. For both, as we shall see, are about equally removed from the Barberini panels. This becomes evident in the case of the Virgin by comparing her head with that of a woman leading a child by the hand in the foreground of the Birth (see Fig. 10). The Virgin's mould of face and crown loses its classic regularity when it reappears in the woman's head in the course of a development towards a determined realism. She has the same nose (rare in our master), the same sharp and emphatic definition in the contouring of the lids, and eyes set within the same sockets; the same tight, laconic, lapidary mouth, with a hank of the same hair over her shoulder. The hands of both the Annunciate and the angel (see Figs. 34 and 36) are a more patent betrayal of the master even than the head — consistently thin-fingered and bony, with an obtuse, gnarled, and protruding thumb. For, while the hands of our master are at times blunt and podgy, they are more often provided with slim, cylindrical and pointed fingers like those in the Kress picture, where they have grown to the same general proportions, the same claw-like rigidity with awkward wide intervals. The right hands of the two Kress figures should be compared with the left of the maidservant in the doorway (see Fig. 11) or the left hand of the coiffed woman in the Birth.

The angel's profile repeats line for line, and in every feature, that of the upward-glancing lady at the extreme left of the Birth (Fig. 8): in the slope of the brow, in the shape and speculation of the eye, in its manner of foreshortening, and in the frog-lipped mouth.

The disparities between the two panels are most evident in the draperies, and chiefly because in the wearing down of the surface-glazes and the pigment in most parts much of the light that gave definition and crispness to the folds has diminished or gone. The better preserved portions, however, show a character forced by a determined hand from a stubborn material. For this painter was never so completely at home as when he assumed a rigid substance like stone or wood intervening between his creative fantasy and the object of representation. We are made to feel the resistance of the imagined material as the

chisel and the knife, following the grain, carved the long channels or tormented
the draperies into rebellious involutions or whittled down the surfaces. In
both the Barberini and the Kress pictures the objects are subjected to a species
of idealization, analyzed above, which carries their appearance and consist-

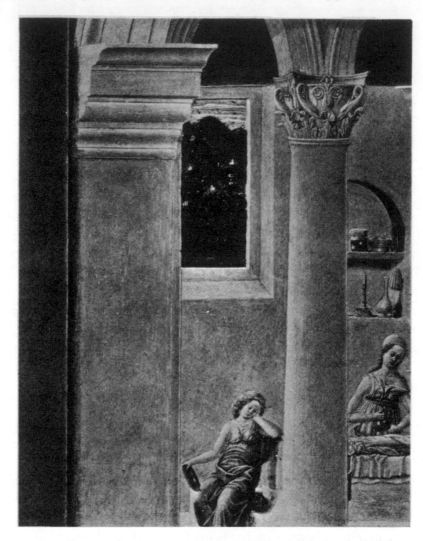

FIG. 32. MASTER OF THE BARBERINI PANELS. DETAIL OF
THE BIRTH OF THE VIRGIN
METROPOLITAN MUSEUM, NEW YORK

ency beyond actuality. The very effort at idealization produces a dramatic
energy.

Under the damaged surface the Kress drapery harbors the same character
and suggestions as the drapery in the Barberini panels, softened by a more
lyrical, a more musical intention, and while the system is less developed and less
thoroughgoing, in the better-preserved portions of the Annunciate below and in
the upper part of Gabriel's dress we shall find the complications, the unresolved
folds and tortuous channels of the Barberini pictures.

This influence is explicit and transmitted directly. For it must be clear, in the light of what concrete evidence is left us, that the decisive factors of composition and architecture come straight out of a panel like Filippo's Munich Annunciation (see Fig. 14). The relation of the figures is the same, and the

Keyes

FIG. 33. MASTER OF THE BARBERINI PANELS. DETAIL OF
LANDSCAPE FROM ANNUNCIATION
SAMUEL H. KRESS COLLECTION, NEW YORK

postures differ only as they might in two successive moments of the same action. In the Kress panel the angel has raised his head (like Filippo's Gabriel in San Lorenzo)[78] and hand, following the reverence, in addressing the Virgin, who lifts her lids as much as her inner agitation permits. The painter has caught Gabriel's wings as they subside in a gradual, almost conscious process of cautious settling like those of some huge bird.

The precise placing of Gabriel's left hand and the position of the fingers, or

[78] Van Marle, *Italian Schools*, x, 410–411, Figs. 249–250.

of the hands of the Virgin, presupposes an acquaintance in our painter with the Munich panel (see Fig. 14), or one very like it. On the other hand, the angel's hair, looped in successive rows as in the angel of Lippi's Annunciation in Palazzo Venezia, [79] and the Virgin's worn like that of the Christ in the Death of S.

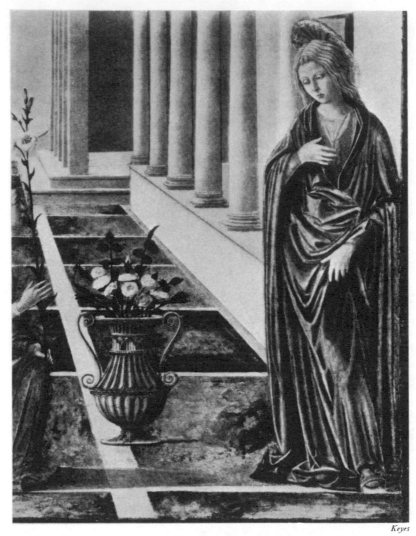

Keyes

FIG. 34. MASTER OF THE BARBERINI PANELS. DETAIL OF
ANNUNCIATION, MADONNA
Samuel H. Kress Collection, New York

Jerome in Prato, [80] would point to the possibility that at the time he was fairly close to the Carmelite's circle. The presence of certain tricks and conventions of dress, the long flat-faced folds of the angel's drapery, the typically Lippesque habit of laying it in flat folds along the ground, the wing, characteristic for him, can be regarded as proof of his having worked in the same shop.

It is hardly necessary to stress the most obvious correspondence, that of the types, which are the first to strike upon our attention. The bold outlining of the

[79] Van Marle, *Italian Schools*, x, 421, Fig. 256. [80] *Ibid.*, p. 415, Fig. 252.

whole of the petal-formed lid, and the curve that foreshortens it come straight out of Filippo's stock. The Virgin's head derives from a type Filippo evolved in his later paintings around 1450, like the Walters Virgin (Fig. 37) or the Doria Annunciate.[81] But the profile of the angel is perhaps the most direct and unal-

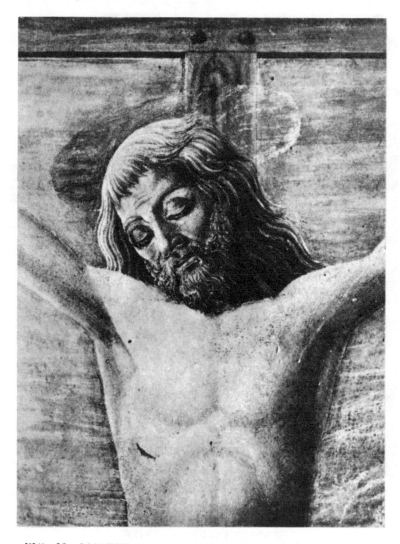

FIG. 35. MASTER OF THE BARBERINI PANELS. BUST OF
CHRIST, DETAIL OF CRUCIFIXION
MARKET, ROME

tered transcription from Fra Filippo, and clearly from the Virgin of the Uffizi Coronation (see Fig. 9). And although the color retains the tonality of Domenico Veneziano it betrays Filippo's further intervention in the veined floor, in the figures, and in the pallid flesh.

If the figures and landscape elements derive so largely from Fra Filippo, the setting professes a specific indebtedness to Domenico Veneziano. Certainly the

[81] *Ibid.*, p. 423, Fig. 257.

huge tiles [82] like those of Domenico's Annunciation (Fig. 38) in Cambridge (belonging to the Uffizi altarpiece) enframed by broad bands running inward and narrow ones from side to side, and a similar continuation of the perspective in the path out of the archway, suggest a direct dependence of our panel upon it; and

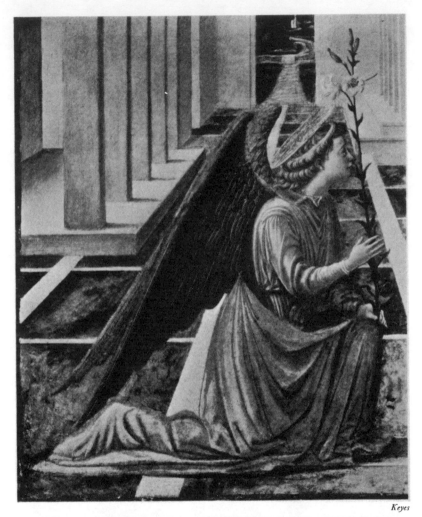

Keyes

FIG. 36. MASTER OF THE BARBERINI PANELS. DETAIL OF
ANNUNCIATION, GABRIEL
Samuel H. Kress Collection, New York

the more so as the scene of St. Zenobius (Fig. 39) in the same predella (also at Cambridge) is built up on the same compositional principles, ranges the architecture similarly on either side, while the sloping and diminishing ground helps to generate a similar depth and similarly encloses the central figure.

These essential and significant analogies to Filippo's Munich Annunciation (see Fig. 14) and to Domenico's Uffizi altarpiece would tend to draw the Kress Annunciation (see Fig. 30) close to them in date. But the former two panels —

[82] Used considerably at the time, and before this, by Angelico and Fra Filippo chiefly, but only in this instance in a way closely resembling the pavement of our master.

to the latter of which the Cambridge predella-scene belongs — manifest the same preoccupation with the design, and an articulation of the space by an architecture that also keeps it unified and confined. This principle is a recrudescence of an ancient Gothic mode of maintaining a decorative unity in the altarpiece by

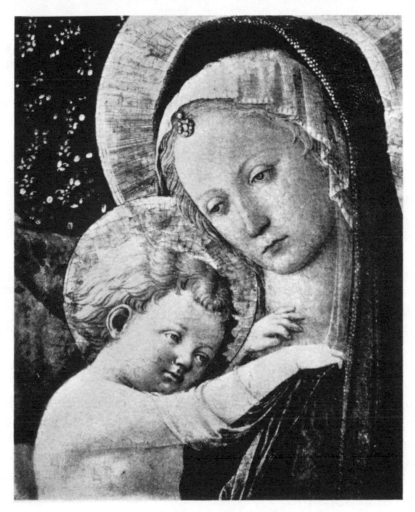

FIG. 37. SCHOOL OF FRA FILIPPO LIPPI. DETAIL,
MADONNA AND CHILD
WALTERS ART GALLERY, BALTIMORE

imposing upon the composition a visible system of organization, a problem that continued to obsess — and to some purpose — the shop of Antonio Vivarini, Mantegna, Cossa, and other north-Italian masters for some time to come.

Whereas in the earlier of the northern instances the regular divisions are ingeniously maintained on the four sides of the space-enclosure in a way recalling Lippi's much earlier S. Lorenzo Annunciation, in the Uffizi Domenico,[83] the Munich Annunciation (see Fig. 14), and Baldovinetti's Annunciation in the Uffizi [84] they are relegated to the plane behind the figures.

[83] *The Masterpieces of Paolo Uccello, Domenico Veneziano, Masaccio, and Andrea del Castagno* (London, 1910), Pl. 22. [84] Emilio Londi, *Alesso Baldovinetti, pittore fiorentino* (Firenze, 1907), p. 29, Fig. 7.

Although Domenico's altarpiece has retained certain Gothicisms, it has sufficiently advanced Renaissance forms of architecture to bring its date close to that of the Munich Lippi (see Fig. 14) (*ca.* 1448). Thus by the analogies already noted between these and the Kress panel we might surmise that the painting of our Annunciation cannot have been much later.

The other of the two panels, a Crucifixion (see Fig. 31), has for some years past been hanging at a Roman dealer's awaiting a solution of its paternity. Its dimensions,[85] the relatively flat instead of the more commonly sloping perspective, and the crowding of the rocks forward suggest that it may have served as a central pinnacle to an altarpiece. The position of the rocks remains remarkable for other reasons as well, and noteworthy the frontality of Christ's body, legs, and feet, and the head leaning against the shoulder [86] instead of being slumped upon His chest. Although the weight of His body pulls Him downward well below the cross-bar, its posture recalls the Cross in Brozzi by Giovanni di Francesco,[87] the only closely analogous painted example in contemporary Florence. A later period celebrated this position of the body by repeating it frequently, here as well as in Umbria and Lombardy.

The foreground glistens with the same broken and slippery rocks rising here and there out of the even ground in the view upon the sea of the Birth (see Fig. 16). And the cliff at the right reappears, somewhat reduced, in the same view, embellished with the same climbing shrubbery. The middle distance in the Crucifixion has the small straggling leaf-capped trees like those on this side of the clump of white houses in the Birth, the same lights dotting the foliage throughout.

The sky behind the cross, mounting from a low horizon on a ladder of white clouds, recurs in the Birth, where the clouds simulate the incoming flow and break of sea waves; while farther up swan-white dolphins, in playful sport, leave long tracks behind them.[88] But in the Crucifixion the clouds — recalling the uppermost reaches of the Kress picture — scar the blue heavens as they sweep in all directions with a disordered and restless violence.

The still breathing figure of the Crucified shows His tragic fate smouldering in the sunken lineaments (see Fig. 35), in the terrible solitude of death far from men in a barren wilderness of stone.

And if we allow for the mood, which differentiates the theme, and for the larger scale, we shall find that the figure of Christ originates in the same paradigm

[85] The panel measuring m. 1.04 × .68 would seem to have been shortened below and cut at the sides. It has met with a thorough restoration recently.

[86] An ancient motif, probably Carolingian, which appears for the first time on a panel in Italy in Cross no. 15 (formerly at the Camposanto) in Pisa.

[87] Van Marle, *Italian Schools*, x, 389, Fig. 241. The similarities of these two crosses should throw the irreconcilable divergencies between them and their painters into relief to prove Mr. Berenson's identification of these painters (see *Pitture italiane*, 1936, pp. 278–279) untenable. In his discovery of a close kinship between the Barberini panels and the Carrand Master, Mr. Berenson was anticipated by Schmarsow (*Joos van Gent und Melozzo da Forlì*, Aby. K. Sächs, *Gesellschaft der Wissenschaften*, xxiv Bd., 1912, pp. 207–210).

[88] See the white horseman in the sky over Mantegna's St. Sebastian in Vienna (Kristeller, *Mantegna*, Pl. 10, facing p. 168).

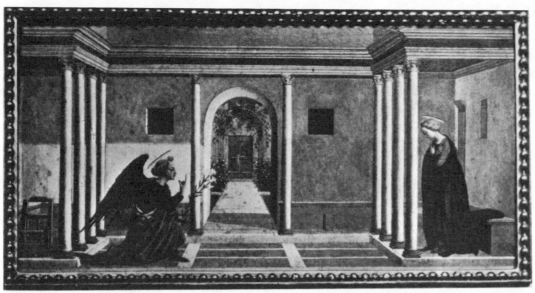

FIG. 38. DOMENICO VENEZIANO. ANNUNCIATION
FITZWILLIAM MUSEUM, CAMBRIDGE

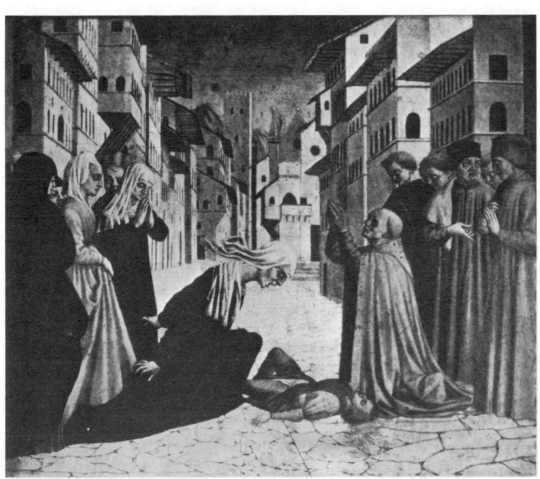

FIG. 39. DOMENICO VENEZIANO. MIRACLE OF ST. ZENOBIUS
FITZWILLIAM MUSEUM, CAMBRIDGE

as the Dionysos (see Fig. 26) in the relief above the Birth of the Virgin. Ennobled though Christ's head is by its spiritual implications, it is related in all the externals of morphology to that of the pagan deity which, shaped by a less exalted purpose, shows nevertheless the same outline and modeling, the same growth and natural fall of the hair. The two bodies, so diverse in functional suggestion, display the same trimness and animal fluency of muscle throughout the torso and legs. The close-drawn thighs are similar, and the legs hang similarly from the same knees. Both have the same curved tibia, both the same cut and contour throughout, with the same thin line of transparent shadow haunting the inner edge.

Above are the same small closely placed pectorals and similarly shaped and attached pudenda. The barren tree in the foreground is like that in the relief showing Silenus with the infant Bacchus (see Fig. 27), and behind the Christ are fields streaked as in the prospect at the left in the Birth (see Fig. 16) and in the Kress landscape (see Fig. 33).

The terms by which we know and classify stylistic analogy are perhaps more ambiguous here than in the Kress panel. But from the first we recognize in the head of the Redeemer the configuration of features, the outline, the setting of the eyes, the contoured lids of a type which may be reconstructed out of Filippo Lippi's St. Jerome in the Albertina, in Turin,[89] the Baptist and Job of the Uffizi Coronation and the two bearded saints in the Vatican Coronation [90] (by Filippo and assistants). We discover the same facial formula and drawing of the lids as early as the Corneto Virgin,[91] in the Annunciate in the Palazzo Venezia, in the Man of Sorrows in the Museo Civico in Verona (see Fig. 7) among a number of others wherein all the same factors of feeling and expression can be discovered. Alone the hair over the crown is repeated in almost exact arrangement in the Christ in Filippo's Madonna and Child in the Walters Gallery in Baltimore (see Fig. 37).

The body — in an analytical balancing of probabilities — in spite of a certain impatience in the drawing, is patterned largely after Domenico Veneziano. For in this master only among painters could our master have found the flesh and muscle that clutches the bone so firmly. And in a comparison of our Crucified with the Baptist in S. Croce in Florence by Domenico [92] the outline of the thigh and leg will be found to coincide exactly at every point in its course and in its function with the right leg of Domenico's figure.[93]

They differ only as a more calligraphic purpose in the drawing varies from the tight, scrupulous, intensive logic of typically Florentine construction.

[89] *The Masterpieces of the Florentine Painters*, vol. v, *Fra Filippo Lippi* (London, 1911), Pl. 63.

[90] Henriette Mendelsohn, *Fra Filippo Lippi* (1909), p. 78.

[91] Van Marle, *Italian Schools*, x, 409, Fig. 248.

[92] Van Marle, *op. cit.*, x, 325, Fig. 202.

[93] That our master knew the Baptist is the more likely, as the same posture of the legs occurs in a youth seen just beyond and left of the vase, standing next to a column in conversation with a friend in our master's Presentation of the Virgin, in Boston. This posture, imitated by Piero in his Misericordia altarpiece (commissioned in 1445), is a Florentine property originating in Donatello's early David.

We nevertheless remain puzzled by the un-Florentine rock-formation occupying the foreground, and the horizon set at water-level. And while in certain respects of accent these peculiarities profess north-Italian affinities, the structure of the landscape is essentially Florentine. Only one must think of it as an amalgamation of a foreground such as occurs in Castagno's shield in the Widener Collection, in Verrocchio's Berlin [94] and Uffizi [95] panels, of such middle-distance with receding hills as in Domenico Veneziano's Berlin tondo (see Fig. 19) and Baldovinetti's Louvre Madonna, [96] and perhaps a reminiscence of the Uccellesque St. George and the Dragon in the Lanckoronski Collection in Vienna. [97] Although lowered in obedience to the example of Baldovinetti's Louvre Madonna to associate the Christ with the soaring sky, this part of the landscape harks back to Lippi's later backgrounds and particularly to his Uffizi Madonna and Angels,[98] his Munich Virgin,[99] and to a school repetition of it in the Pinacoteca in Lucca (see Fig. 17), where water with boats upon it spans the width of the panel.

But, as in the Barberini panels, much of the feeling lies north beyond Florence and Tuscany. We divine it in the leafless tree, the rock-shapes, and the perspective which drifts over a flat ground to a sea sailed by galleons and caravels, similar to those in an architectural composition by a north-Marchigian master in the Kaiser-Friedrich Museum in Berlin.[100]

It is a significant token of the north-Italian reverberations in our painting that Christ's frontal posture [101] is found only in northern and chiefly Lombardic territory before and about the middle of the century, where it establishes itself firmly by the third quarter.[102] And in this respect our Christ has less in common with Florentine Crucifixions than with those of Donato dei Bardi[103] and Vincenzo Foppa. In a signed Crucifixion by Donato (Savona Pinacoteca)[104] the cross seen from below is similarly constructed, and the posture and pattern of the Christ are similar. Our panel recalls in the same way the other signed Crucifixion by Donato in S. Giuliano d'Albaro in Genoa [105] and both of Donato's Crucifixions in its rocky foreground, whereas a frontal Christ hovers over similarly heaped-up masses in Foppa's Christ with the Two Thieves in the Galleria Carrara in Bergamo [106] and over groves of trees, as in ours.

[94] Van Marle, *Italian Schools*, XI, 1929, 527, Fig. 326.

[95] *Ibid.*, p 509, Fig. 314.

[96] *Ibid.*, pl. opp. p. 264.

[97] *The Masterpieces of Paolo Uccello, Domenico Veneziano, Masaccio, and Andrea del Castagno* (London, 1910), Pl. 12. [98] Van Marle, *Italian Schools*, X, Pl. opp. p. 430. [99] See n. 23.

[100] See n. 28. While I cannot agree with Dr. Kimball's attribution to Francesco di Giorgio, I trust his acute critical insight and his knowledge of the architectural studies of this master to be provided with abundant reasons for his conclusion.

[101] The frontal Christs of Masaccio (Van Marle, *Italian Schools*, X, 282, Fig. 178, and 293, Fig. 187) and Piero della Francesca (Van Marle, XI, 25, Fig. 11) belong to another historical category.

[102] The frontal Christ on the Cross appears all over Italy at the beginning of the last quarter of the century.

[103] First mentioned, 1426; dies before 1451. [104] Brogi photograph, Number 11633.

[105] P. Toesca, *La Pittura e la miniatura nella Lombardia* (Milan, 1912), p. 566, Fig. 469.

[106] Photograph Edizione Istituto Italiano d'Arti Grafiche, Bergamo, Number 93.

Thus the Crucifixion, in which certain phases are less clearly reminiscent of Florence than in the Kress panel, while certain others carry us away from this center, would belong to a stage beyond it. And this would be confirmed by its affinities to works posterior to those which the Kress panel resembles: to the later works of Lippi, to Domenico's Baptist in S. Croce (1455–1460)[106a] and to the somewhat later architectural panel in Berlin.[106b]

Indeed the extent and nature of Filippo's influence should serve in measuring the relative chronological position of these four paintings by the Barberini master. And if the analogies to Fra Filippo instanced above be conceded, then the span from the Kress to the Barberini panels, from the earliest to the latest of our painter's works, may be determined by the interval between the Munich and the Spoleto Annunciations by Fra Filippo,[107] i.e., roughly from 1448 to 1470.

By the sum of the reviewed evidence Filippo would seem to have been the decisive influence in our master's style — chiefly in landscape and figure — complicated by an increasing infiltration of north-Italian elements. Similarly, the spatial ideas our painter took from Domenico Veneziano and Piero become amplified by the architectural setting of Jacopo Bellini.

This change of our master's style, originally Florentine, involves a wide range of specific borrowings from the stock of Piero's types and conventions to adaptations of northern architecture, northern vistas, northern dress, northern altarpieces, northern sculpture, and a northern archaeology; and from various centers, notably Urbino, the Marches, Bologna, Venice, Padua, and Lombardy, some of these adaptations more definite than others, but in almost every instance limited either to minor particulars or to some feature altered too far in its transmission to disclose the intimate characteristics of its origin. At times the non-Florentine appropriations touch some pictorial generality or closely reproduce some particular object or figure — a fact which hints first of all at a whim of circumstance rather than of character, possibly that our master was so remote from his sources that only the portable object or isolated sketch of it could be conveniently imitated directly.

On the other hand, while a stylistic constant is clear and unmistakable in his works, his susceptibility to influence makes it difficult and perhaps impossible to stabilize his activity within a school. But his very eclecticism, as we shall see, betrays him.

The almost exclusive influence of Fra Filippo and Domenico Veneziano in the Kress Annunciation indicates that he was in Florence at its painting, where, to judge by the early maturity of this work, he could not have been active for many years preceding. This panel, as we have seen, was painted about 1450, confining him within the generation of Castagno, Baldovinetti, and Pesellino, whose contemporary he might easily have been.

Although Lippi's lyricism still haunts him in the tragic head of Christ and in

[106a] See n. 93. [106b] See n. 28. [107] See n. 22.

elements of landscape, his Crucifixion suggests that he had left Florence rather than points to his destination upon leaving it. The non-Lippesque characters in this picture are generally but not explicitly northern, but I think we may safely assume it was produced in some intermediate and artistically provincial part of Italy.

There is as yet no intimation of Piero, whose ideas, on the other hand, under-lie certain aspects of the Barberini panels. But the multiplicity and diversity of influences in these panels admit the very likely conjecture that their painter had his seat far from them all in a place[108] where the local artistic production afforded him small incentive. And that explains also why the influences are so numerous and mixed.

His borrowings involve varying degrees of fidelity to the originals according to how physically close was his contact with them. Thus if we are certain he was in Florence at his beginnings, [109] by the degree of exclusively Florentine influence, we may assume he later left it, by a more confirmed style and by a considerable non-Florentine admixture in the Barberini panels.

And yet the architecture in the Birth is by no means sufficient proof that it was painted in Urbino, any more than are the altarpieces in the Presentation a guarantee that it was painted in Venice or in Bologna. And while the delicate opalescence in both the Kress picture and the Birth argues that their painter had drunk deep and early of Domenico's enchantments, the evidence of direct contact with Piero is more ambiguous. He had possibly a hasty or transmitted, certainly a less intimate, acquaintance with Ferrara, if we are to speculate from the smaller figures and the male dress in the Barberini panels, and from the Annunciation over the entrance in the Presentation, or from the traces of Tura's rhythmic drawing in the nudes of the reliefs in the Birth or those on the pagan altar in the foreground of the Presentation.

Again his style and his drawing remain, if not uniform throughout, the more stubbornly faithful to the personal criteria of a man working away from the great centers and untouched by the principles of development we note, let us say, in the great Mantegna and in the less great and expatriated Crivelli, and miss entirely in the minor Schiavone.

Unless, indeed, the Barberini panels are the work of a relatively young man in a still formative period.

The sum of this varying testimony points to his having traveled, to his having restlessly gathered and garnered material for his compositions, as unmistakably as to the fact that he cannot have worked consecutively in any of the great centers beyond the Apennines.

In fact, we know too little — and that little too varied — of his work to lock

[108] Piero alone may have been there in person, but even his influence is far from all-embracing.

[109] The foregoing arguments attest with sufficient proof that as an artist he cannot be accounted a Florentine. He adhered neither to Florentine conventions of composition nor to the dramatic principle of Florentine action. Nor again could he be identified with Giovanni di Francesco as Mr. Berenson would do, certainly not Mr. Berenson's Giovanni who, in the *Pitture italiane del rinascimento* (1936) expands into a whole circle of painters of a remarkable diversity of styles.

him within the limits of a definite school. For, as we have seen, he was more than an eclectic; he was a nomad. We can hope to localize his style or habitat at the painting of the Annunciation and possibly of the Barberini panels only.

Our painter should stand at a theoretical intersection of currents running between Florence, Ferrara, Bologna, Padua and Venice, and Urbino.[110] It is in the last of these that he might first have met Piero, unless indeed it was on his way from Florence to Urbino in Arezzo; or even in Ferrara. Much in our evidence commits us to Urbino for at least a temporary sojourn after Florence: the architecture, ornamental motives, and the Montefeltre emblems in the Barberini panels, etc.; but largely also the likelihood they came to the Barberini palace with other artistic property of the Barberini in 1631. And such a likelihood subsists in spite of the fact that these panels cannot be identified in the inventory of 1632.

We have seen the vague, groping conjecture of a good part of recent scholarship, whether on sound or unsound grounds, Adolfo Venturi being the only critic to attribute the Barberini panels to an Urbinate painter: Fra Carnevale.[111]

This master's presence and activity in Urbino are recorded from 1456–1484, and as he is the only considerable figure to grace her artistic history before Raphael, and as no other name occurs in her published documents possessing any possible relevance or indeed any artistic prominence, the suggestion is plausible, even if the evidence is extremely elusive. For he left no authenticated work to provide a visual basis for his style.

One might therefore at least pose the question whether it isn't possible that this Fra Carnevale really be the restless young man who in middle life might have settled down in Urbino to a steady pursuit of the painter's craft. His dates and his supposed relation to Piero[112] would favor the conjecture. But this is hardly enough, and to argue or allow it, methodically dangerous besides, except of course in the vacuum of playful or impatient dilettantism. For other painters (as in a number of instances) unrecorded and unknown might have lived or lingered in Urbino, and there is as yet only scattered and indirect evidence in support of our painter's having worked there at all. Nor again is it on any known grounds likely that Fra Carnevale learned his craft in Florence, as our master must have done.

The identification with Luciano Laurana[113] is even less happy. For only those insensible to quality can conceive it possible a painter so deficient in architectural feeling could be the builder of some of the finest palaces of the Renaissance.[114]

[110] One cannot be sure he lingered long at any particular one of these cities. Either he kept moving from one to another or else struck root in some one place within reach of all of these.

[111] Venturi's hypothesis had the flattering corroboration of an early tradition which makes Fra Carnevale the master of Bramante.

[112] Although Piero's influence upon our painter is by no means the most profound.

[113] August Schmarsow (*Melozzo da Forlì*, Berlin, 1886, p. 107), misled by Bernardino Baldi's attribution of two architectural scenes (in his *Versi e prose*, Venice, 1590), believed these panels to be by Luciano Laurana. And although he contritely reverses himself in his *Joos van Gent* (pp. 207–210), F. Witting (in *Preuss. Jahrb.*, XXXVI, 1915, p. 209) still believed the attribution to Laurana possible.

[114] That the painter of these panels was not an architect need scarcely be demonstrated. One has only

It is no less clear that his interest is in something other than architecture, and we need go no further than to compare the Barberini panels to the three paintings of architectural perspectives to see how little the logic, the proportion, the proper architectural usage concerned him. But we must not judge him by his defects. For in spite of this his total effect is harmonious, and in this we recognize in him a master of remarkable talents. And provincial though he was in his restless eclecticism, he had an original message to convey, which he expressed with crispness and vigor, sometimes with grace, and always with fantasy. His vision of space, both for its amplitude and suggestiveness, is astonishing in the painting of the time.

The very fact that he was still in so briskly assimilative a stage in the Barberini panels inclines one to surmise he was still a young man when he painted them. For the present, scholarship knows no appellation it can in all conscience bestow upon him. Those whose admirable vocation it is to attach definite names to pictures will no doubt continue to do so. May the burden of his anonymity lie lightly upon them.

to glance at the building which serves as a setting to the Birth of the Virgin. The proportion of the porch and its sloping entablature is a whimsical departure from the architectural taste of the time. The opening with the triumphal arch is not in architectural harmony with the structure above it. Its too great span and scale with relation to what is above it has no parallel in contemporary building — or painting. In fact, a rudimentary analysis of the two panels shows a combination of sections taken from various sources and put together carelessly. Moreover, the considerable projection of the cornice over the arch is at variance with the lightness of the upper story. Nor is the church in the Presentation any more convincing as an actual structure. The ill-adjustment of the apse-vault to the cornice above the nave arcades is flagrantly unarchitectural. How unhappy again are the disproportions in the façade: the pedestals are too massive for the relatively slender columns that support an entablature and a frieze too large for the small figures above them; while the church-front as a whole, soaring upward to lose contact with the ground, does not bear a justifiable proportion to the interior. Yet this is what might be expected from a painter who regarded architecture as a means of articulating space on the one hand, and on the other as a purely pictorial factor.

NOTE: It is necessary to add to n. 7 (p. 208) an explanation of the juxtaposition of the otherwise discordant iconographic elements. In the Birth one reads downward from the upper story in a historical sequence from the petrified pagan past in three quintessential types of idyllic dalliance to a grave Christian but pervasively human episode. From this panel we proceed to the second scene of the series, the Presentation of the Virgin, whom we see before the world has officially been purified of pre-Christian barbarisms. She is seen on this side of a symbolically classic façade, through which she is about to enter into the hallowed interior of a Christian basilica. The lowest tier shows a bacchic dance typifying an antiquity superseded by the advancing tide of Christian history, which appears in more elaborate relief or in more conspicuous round sculpture in the façade. These representations loom prophetically before us in the great Annunciation at the top and continue downward to the Visitation on the left and what is probably the Nativity on the right, which would seem to lead us into a further stage of this Christian cycle.

IV. MEDIEVAL ART IN SPAIN AND PORTUGAL

CHANGES IN THE STUDY OF SPANISH ROMANESQUE ART

WALTER MUIR WHITEHILL

ARCHAEOLOGY is an ephemeral product of an ephemeral age. It runs the same race with Truth that a parallel line runs with its fellow; it constantly tends to approach, but in this world coincidence will never be realized. And were it fully realized, the quest would have been in vain. For in archaeology, as in other things, it is not to arrive, but the journeying, that is valuable. Not the pragmatic result of fact demonstrated, but the by-products of aesthetic enjoyment, justify archaeological research.

Archaeology deals with a mass of data so vast and complex that it can be completely mastered by no human brain, even in a restricted field; and no one field can be comprehended without knowledge of all fields. Moreover, the data available today will be constantly only a part of the data available tomorrow; and the data of the last tomorrow will lead to conclusions likely to be reversed, could we have the vastly fuller data which have perished. While the world marvels, and rightly, at what archaeology can reconstruct, it forgets what has been forever lost, and the necessary incompleteness of even final accomplishments. The best books written twenty or even ten years ago are now out of date. There can be little doubt that what we do today will seem equally quaint to an even near future. Classic works do not exist in this field. Its fascination, like that of flame, lies largely in the very fact that it is changeful and transitory. Successive arrows strike about the bull's eye; one may occasionally even reach it; with skill and practice we shoot nearer and nearer the mark; but who shall claim that his aim is infallible? New facts are constantly being acquired, and pass into the common heritage of the science; as the body of these acquisitions increases, older conceptions must be modified or discarded. On the tomb of the humanist bishop Bartolommeo Guidiccioni in the cathedral of Lucca is inscribed a sententious epigram:

ΘΑΝΑΤΟΣ ΑΘΑΝΑΤΟΣ ΤΑ ΛΟΙΠΑ ΘΝΗΤΑ

— A. KINGSLEY PORTER, *Spanish Romanesque Sculpture*, Foreword

Kingsley Porter's simile of archaeology as archery might well be carried a step further. Successive arrows strike nearer and nearer the mark; one may strike the bull's eye, but the wind varies, the rules are altered, and sometimes even the target is changed. In any retrospective survey of archaeological study one must know something of the targets set up by successive generations in order to appreciate the accuracy of their aim.

In memory of one who so often struck the mark himself and yet who fully appreciated the diversity of object and marksmanship both in his predecessors and contemporaries, there seems a certain appropriateness in considering the successive angles from which several generations of scholars have approached a field very dear to his heart — Spanish Romanesque art.

The Romanesque style flourished in Spain during the eleventh and twelfth centuries. The thirteenth-century introduction of Gothic into the peninsula did not cause the absolute abandonment of Romanesque forms any more than

the work of Frank Lloyd Wright and Le Corbusier has completely replaced suburban Georgian and the École des Beaux-Arts style in the second quarter of the twentieth century, but right-thinking canons and monks naturally pulled down Romanesque buildings whenever they had the funds to replace them. The cathedrals of Gerona (consecrated in 1038), Barcelona (consecrated in 1058), Astorga (consecrated in 1069), León (consecrated in 1073), and Burgos (finished in 1096) were destroyed at the first opportunity, and the survival of other contemporary buildings (with the possible exception of the cathedral of Santiago) was due rather to poverty or inertia than to an appreciation of their architectural qualities. The Silos cloister exists today only because the present neoclassical church by Ventura Rodriguez cost rather more than the monks could afford.

The great series of seventeenth- and eighteenth-century ecclesiastical historians — Sandoval, Yepes, González Dávila, Manrique, Berganza, Flórez, Risco, Lamberto de Zaragoza, and Jaime Villanueva — were concerned with the origins, the saints, and the property of religious and civil institutions rather than with buildings and their contents, although their works contain innumerable documents which throw much light upon archaeological matters, and have placed the subsequent historians of Spanish art perpetually in their debt.

The indefatigable Antonio Ponz, secretary of the Real Academia de Bellas Artes de San Fernando, in the course of the eighteen volumes of his *Viage de España, en que se da noticia de las cosas mas apreciables y dignas de saberse que hay en ella*,[1] found medieval remains scarcely worthy of mention. His concise comment upon the church of San Isidoro de León, "La iglesia es bastante espaciosa de tres naves. La arquitectura ya puede V. figurarse lo que será con relacion á la antigüedad que tiene," [2] might well be considered typical of the average Spanish eighteenth-century critical judgment of Romanesque art. But in this, as in so many other matters, the great Asturian, Don Gaspar Melchor de Jovellanos, formulated theories which were out of the current of his time. On 19 January 1788 Jovellanos delivered before the Royal Society of Madrid a funeral eulogy upon the late neoclassical architect, Don Ventura Rodriguez,[3] and in the notes to this discourse made brief but pertinent remarks upon the history of architecture, which are the earliest Spanish critical contributions to the subject I know. Jovellanos denied the survival of any monuments of the Visigothic domination, but pointed out that, contrary to the general opinion which considered the period from the Visigoths to the "gusto gotico o tudesco" a blank, "el modo de edificar, exercitado en España desde la entrada de los Arabes hasta el siglo XIII, teniendo un carácter peculiar y señalado, debe tambien formar una época en la historia de nuestra propia arquitectura."[4] He distinguished in the period two styles: the "arabesca" and the "asturiana." Of the latter he spoke with particular regional enthusiasm, and pointed out that it offered to lovers and

[1] Madrid, 1776–1794.

[2] XI, 229.

[3] *Elogio de D. Ventura Rodriguez leido en la Real Sociedad de Madrid por el socio D. Gaspar Melchor de Jovellanos en la Junta ordinaria del sábado 19 de Enero de 1788* (Madrid, 1790).

[4] Pages 92–99.

practitioners of architecture a unique and well-preserved group of monuments which indicated exactly the state of the art of building in this long period. "Ojalá que nuestros profesores antes de pasar los Alpes en busca de los grandes monumentos con que el genio de la arquitectura enriqueció la Italia, buscasen al pie de los *Montes de Europa* estos humildes, pero preciosos, edificios, que atestiguan todavia la sencillez, y sálida piedad de nuestros padres!"[5] The size and decoration of the buildings indicated the poverty of the times; nevertheless, one finds in them traces of the Tuscan order, and, sometimes, as in the windows of San Miguel de Liño, "rasgo del gusto y ornato arabesco." This style, with the translation of the court to León, extended beyond the confines of Asturias, but Jovellanos believed that it was unable to grow or improve until after the conquest of Toledo.

In his discourse Jovellanos[6] announced that a work upon the architects and architecture of Spain was in preparation, though without revealing the name of the compiler, who was Don Eugenio Llaguno y Amirola. Llaguno died in 1799 without having completed his book, but the manuscript was turned over to Don Juan Agustin Cean-Bermudez, who published it some thirty years later with additions and amplifications, though respecting the original text.[7] Cean-Bermudez in his introduction divides Spanish architecture into ten periods, four of which cover the Dark and Middle Ages. In that of the Invasions (the fourth) San Juan de Baños is mentioned, contrary to the opinion of Jovellanos, who denied the survival of Visigothic buildings; the fifth deals with the work of Arabs and Mozarabs; the sixth with Asturian and the seventh with Gothic architecture. Although Romanesque buildings are considered, Cean-Bermudez's classification does not define any intermediate style between the Asturian and the Gothic.[8] The order of words in the title reflects accurately the emphasis in Llaguno's work: it consists more completely of "noticias de los arquitectos de España" than of "noticias de arquitectura," and as such gives more attention to establishing the dates and personalities of architects whose names have survived than to describing their buildings. Llaguno's work (as distinguished from Cean-Bermudez's additions) begins in Asturias, cites the churches built in Oviedo for Alfonso el Casto about 800 by the architect Tioda, the mid-century work at Santa Maria de Naranco and San Miguel de Liño, and states that "la misma forma de arquitectura fuerte y sencilla se continuó sin notable variedad por todo el siglo IX y X."[9] San Salvador de Valdedios and other works of Alfonso el Magno are cited, as are Mozarabic churches like San Miguel de Escalada and Santiago de Peñalba. Chapter IV of the first section deals with the architect of San Isidoro de León,[10] and cites his epitaph "sepultus est hic ab imperatore Adefonso," whom Llaguno erroneously supposed to have been Alfonso VI and

[5] *Elogio.*

[6] *Ibid.,* p. 160.

[7] Eugenio Llaguno y Amirola, *Noticias de los arquitectos y arquitectura de España desde su restauracion, ilustradas y acrecentadas con notas adiciones y documentos por D. Juan Agustin Cean-Bermudez* (4 vols., Madrid, 1829).

[8] *Op. cit.,* I, xx–xxxv.

[9] I, 1–13.

[10] I, 13–14.

not Alfonso VII. In the second section Llaguno stated that the style of construction used by the Visigoths and the first kings of Asturias and León lasted until the end of the eleventh century, but that during the reign of Alfonso VI (1065–1109) relations with France began. French queens, Cluniac monks, and the Roman liturgy were introduced, and "entre tantas novedades hubo tambien la de empezarse a introducir la arquitectura gótico-germánica."[11] The walls and cathedral of Avila, the cathedrals of Salamanca, Lugo, Tarragona, and Santiago were cited, but by Chapter VI Llaguno reached the cathedral of León, and went on to Gothic monuments, where there was richer material for the study of the architects.

Llaguno was essentially a good eighteenth-century closet-scholar, who compiled lists of architects with the precise enthusiasm which many of his contemporaries devoted to accumulating lists of kings, minor nobles, bishops, and abbots. In the next stage of study — the romantic — the scholar leaves his closet for the country and the mountains, and is motivated not by the ideals of the Benedictine or the Encyclopedist, but by the revival of national glories, temporarily mislaid or obscured. Without going beyond the title pages one can see the change of approach, for while the significant book of 1829 for our purposes was Llaguno's *Noticias de los arquitectos y arquitectura de España*, that of 1839 was Parcerisa and Piferrer's *Recuerdos y bellezas de España: obra destinada a conocer sus monumentos, antigüedades y vistas pintorescas*,[12] for the enthusiasts of the romantic movement were the first thorough enthusiasts over Romanesque art in Spain. Traces of the Tuscan order, which in the Asturian churches had delighted Jovellanos, meant less to the men of the thirties than the silhouette of a ruin on a mountain crag. The monks of the eleventh century had generally, for reasons best known to themselves, built their monasteries in magnificent situations. Montserrat, San Pedro de Roda, St. Martin du Canigou, San Juan de la Peña attract the twentieth-century visitor quite as much by the natural majesty of their setting as by their architecture. This type of landscape, when providentially equipped with ancient buildings and a corresponding suggestion of ancient legends, proved irresistable to the Spanish romanticists of a century ago. Thus early medieval art, which had, through the natural laws of prosperity and change, survived chiefly in out-of-the-way places, aroused an emotional rather than a critical enthusiasm, which gave the Romanesque style high place in romantic archaeology.

Francisco Javier Parcerisa, born in Barcelona in 1803, and fired by French romanticism, conceived the bold plan of combining draughtsmanship and literary skill in an adequate description of the artistic riches of Spain. To this end he learned the processes of lithography, and associated himself with an even younger enthusiast, Pablo Piferrer y Fábregas, a Catalan poet born in 1818, who put the last romantic touch to his career by dying before he was thirty.[13] Parcerisa and

[11] I, 15–17.

[12] The first volume, dealing with Catalonia, was published in Barcelona in that year.

[13] Cf. the contemporary obituary reprinted in P. Piferrer and J. M. Quadrado, *España sus monumentos y artes, su naturaleza e historia: Islas Baleares* (Barcelona, 1885), pp. xii–xviii.

Piferrer were the spiritual ancestors of the hardy young excursionists who from that day to this, in Catalonia at least, have set off to search for archaeological treasures among forgotten villages and on the slopes of the remoter hills. Like their prototypes of today they tramped off urged by a strong dash of pride in their own countryside and a diffused but nevertheless ardent glow of artistic appreciation. These were feelings which could be shared by many of their contemporaries. The first volume of the *Recuerdos y bellezas de España*, on Catalonia, was published in 1839, and this, and subsequent volumes of their work, awoke a new "poetical-historical" taste in the public, which began to yearn toward the legendary Middle Ages exemplified in Parcerisa's lithographs.

It was as well perhaps that, as their enterprise and their success expanded, Parcerisa and Piferrer joined to themselves José Maria de Quadrado y Nieto, a Mallorquin journalist, whose artistic and patriotic fervor was tempered by very sound historical sense. Of him Menéndez y Pelayo wrote with justice: "Quadrado ha sido el verdadero reformador de nuestra historia *local*, el que la ha hecho entrar en los procedimientos criticos modernos, y quien al mismo tiempo ha traido á ella el calor y la animación del relato poético, el arte de condensar y agrupar los hechos y poner de realce las figuras, el poder de adivinación que da á cada época su propio color, y levanta á los muertos del sepulcro para que vuelvan á dar testimonio de sus hechos ante los vivos."[14] When invited by Piferrer to collaborate in a volume upon Aragón, Quadrado gathered together the available documents and recorded the local history as well as a description of the monuments. Accordingly the volume on Aragón, which was published in 1844, contains not only lithographs of the cathedral of Jaca, Santa Cruz de la Serós, San Juan de la Peña, Loarre, Veruela, and Sijena, but also an excellent summary of early Aragonese history.

Piferrer died in 1848, after bringing out a second volume on Catalonia and one on Mallorca, but the *Recuerdos y bellezas de España* were continued into the sixties with Quadrado doing the major share. He managed to describe seventeen provinces of Spain[15] with a degree of literary skill and historical information which make his work of special importance for the study of Spanish Romanesque art.

The work of Parcerisa and Piferrer, and of Quadrado after them, caught the fancy of the time. It "took" and was taken up. The royal family headed the list of subscribers to the second volume, and Queen Isabel II paid for two hundred copies. And then, of course, when Parcerisa, Piferrer, and their light infantry had marched on, it was time for reinforcements. The heavy dragoons of learning were brought on, in the shape of a government commission, appointed in 1856, whose objective was announced to be the publication of the chief monu-

[14] Marcelino Menéndez y Pelayo, *Estudios de critica literaria*, 2a serie (Madrid, 1895), p. 20.

[15] Volumes for which Quadrado was responsible were: *Castilla la Nueva, Asturias y León, Valladolid Palencia y Zamora, Salamanca Avila y Segovia*. F. Pi y Margall and Pedro de Madrazo collaborated, but with less felicity. The series was reprinted at Barcelona in the eighties under the title of *España sus monumentos y artes, su naturaleza e historia*, but with photographs and line cuts replacing Parcerisa's beautiful lithographs, and with new volumes added to fill in gaps in the original work.

ments of pagan, Christian, and Mohammedan art. Under Christian art they were to consider its Latin, Byzantine, Mozarabic, Mudéjar, and Ogival manifestations, for the Romanesque style, thanks to the romanticists, had acquired a respectability which warranted its inclusion in such dignified company. The *Monumentos arquitectónicos de España* was projected on a sumptuous scale, in folio with text in Spanish and French, but the members of the commission practically confessed their diffidence and in a somewhat naïve attempt to deprecate the shortcomings they foresaw declared in the preface: "persuadido la Comision de que este precioso ramo del saber, que tanta luz está llamado a difundir sobre la historia religiosa, civil y militar de nuestra monarquia, no puede cultivarse sin una completa abstraccion de todo sistema predeterminado, principia bajo el titulo de *Monumentos arquitectónicos de España* una obra analítica que abrazará los de todas las edades, todos los estilos y todas las comarcas de la peninsula, entrando en el campo de las investigaciones con la buena fe y hasta con el ingénuo candor, propio de quien hace un estudio experimental y quiere proceder de lo conocido á lo desconocido, dejando para el término de sus tareas la deduccion razonada de las teorias y de sus fórmulas."[16] As might have been expected, diversity reigned over the result. The publication was brought out in fascicules of widely differing quality, which were later bound together in impressive but unwieldy volumes, forming a body of knowledge portentously begun, ambitiously continued, and, alas, never finished. Some of the fascicules were complete studies, while others contained plates but no text. For example, there are fine illustrations, without commentary, of the churches of Avila, the Silos cloister, San Isidoro de León, and other Romanesque buildings. Among the ablest contributions in the early medieval field are those of José Amador de los Rios on the Camara Santa of Oviedo and the pre-Romanesque churches in Asturias.

The same principle of hit-or-miss accumulation of knowledge was maintained, although the grandiose style was slightly modified, in the *Museo español de antigüedades*,[17] whose eleven folio volumes, published in the seventies under the editorship of Juan de Dios de la Rada y Delgado, took notice of some of the smaller archaeological treasures. As in the *Monumentos arquitectonicos*, the lithographs are fine. The more important contributions on Romanesque subjects were those of Manuel de Assas, José Villa-Amil y Castro, Pedro de Madrazo, and the editor.

In the sixties, while the later volumes of the *Recuerdos y bellezas* and the early fascicules of the *Monumentos arquitectonicos* were appearing, George Edmund Street, realizing that they were too cumbersome to attract the general public, brought out his "account of Gothic architecture in Spain."[18] With a British partiality for working as a relaxation, he had come to Spain three times in his holidays to study the cathedrals, and in his struggle to reach some of them had

[16] *Monumentos arquitectónicos de España publicados a expensas del Estado bajo la direccion de una comision especial creada por el ministerio de Fomento* (Madrid, 1859), introductory fascicule.

[17] Madrid, 1872–1880.

[18] *Some Account of Gothic Architecture in Spain*, 2nd ed. (London: J. M. Dent, 1914). The first edition was published in 1869.

had to cope with conditions hardly less medieval than the buildings themselves. He was too curious and too sensitive to neglect such Romanesque churches as came his way, even though his dearest love was for Gothic architecture. Hence he included in his book descriptions, with plans and drawings, of San Isidoro de León, and Romanesque churches in Salamanca, Avila, Zamora, Gerona, and elsewhere. He undertook the wearisome journey by diligence to Santiago, in complete uncertainty, as he says, "whether I should not find the mere wreck of an old church, overlaid everywhere with additions by architects of the Berruguetesque or Churrugieresque schools, instead of the old church which I knew had once stood there."[19] He described the cathedral at length, making a plan and careful drawings of the interior and a few of the sculptures. Street it was who made the Portico de la Gloria known throughout Europe.

In the last quarter of the nineteenth century, enthusiasm for the cumbersome and monumental publication of works of Spanish art diminished, but the number of articles and monographs in the publications of learned societies and organizations of excursionists increased greatly.[20]

Early in the twentieth century the government again endeavored to gather into an ordered whole the scattered knowledge of many regions by commissioning the preparation of a series of *Catálogos monumentales* of the several provinces of Spain. Again the results were of unequal value. Outstanding among them have been Señor Gómez-Moreno's catalogues of the provinces of Zamora[21] (written 1903-1905, published 1927) and León[22] (written 1906-1908, published 1925). Señor Gómez-Moreno, like Street, was careful to make a personal examination of all the monuments he described, and compiled his catalogues with an exhaustive learning and the penetrating perceptions of a first-rate scholar.

The publication in 1908 of the *Historia de la arquitectura cristiana española en la edad media*[23] by Vicente Lampérez y Romea marked a new departure, for this Madrid architect and professor attempted a general history of medieval Spanish ecclesiastical architecture, region by region and period by period, on the basis of direct study of the monuments. No single man, Street not excepted, had undertaken a work of synthesis on such a scale. Working alone, at a time when photography was less developed than it is today, and, above all, covering the wide territory that he did, Lampérez made, as he was bound to make, certain errors and omissions. On his behalf it is only necessary to say that some thirty years have passed since he published his book, thirty years crowded with studies of all phases of Spanish art, and yet as a whole his great history has not been superseded.

[19] I, 188.

[20] The *Boletín de la Sociedad Española de Excursiones* and the *Butlletí del Centre Excursionista de Catalunya* contain much valuable archaeological and historical material.

[21] *Catálogo Monumental de España: Provincia de Zamora (1903-1905)* (2 vols., Madrid: Ministerio de Instruccion Publica y Bellas Artes, 1927).

[22] *Catálogo Monumental de España: Provincia de León (1906-1908)* (2 vols., Madrid: Ministerio de Instruccion Publica y Bellas Artes, 1925).

[23] Madrid, 1908, 2 vols. A reprint, without textual change although with some improvement in the illustrations, was published in three volumes by Espasa-Calpe, S.A., in 1930.

In the same period when Lampérez was preparing his history of medieval architecture throughout Spain, Sr. Puig i Cadafalch, with the collaboration of members of the Institut d'Estudis Catalans, was at work on a similar synthesis of Catalan Romanesque architecture.[24] The first volume, on pre-Romanesque Catalan building, appeared in 1909, the second, on eleventh-century Romanesque in Catalonia, in 1911, and the third, describing the later phases of the style, in 1918. While Sr. Puig i Cadafalch's conception of his history resembled Lampérez's, he confined his researches to the Romanesque style in a far smaller area, and it was therefore possible for him to make them more detailed. His descriptions could be more graphic and complete than Lampérez's, and they included a considerable amount of documentary evidence, besides being accompanied by observations on Catalan Romanesque sculpture and certain of the minor arts.

The works of Lampérez and Puig i Cadafalch mark at once, in regard to Spanish Romanesque art, the culmination of the processes set in motion by the romantic movement and the beginning of art history in the technical modern sense. Subsequent study was bound to be influenced by the lines which these men had drawn, and the past quarter of a century has been in Spain, as elsewhere, a period of energetic work and research on early medieval art. Sr. Gómez-Moreno, for example, published in 1919 his *Iglesias mozárabes*,[25] as complete a study as exists of a single period of Spanish art, while Mossèn Josep Gudiol i Cunill, the first director of the Vich Museum, was at work on early medieval painting.[26] The late Émile Bertaux summarized Spanish medieval sculpture for Michel's *Histoire de l'art*;[27] Professor G. G. King has dealt with the Way of St. James, pre-Romanesque and Mudéjar architecture, as well as editing a new edition of Street,[28] while such scholars as Dr. Wilhelm Neuss,[29] Professor Chandler R. Post,[30] Professor Walter W. S. Cook,[31] and Dr. Charles L. Kuhn[32] have carried on studies of painting and manuscript illumination.

Shortly after the war Kingsley Porter, who had begun his archaeological career with a book on French Gothic,[33] and who, in searching for the origins of Gothic vaulting, had been drawn to Italy, where he stayed for some years, with

[24] J. Puig y Cadafalch, Antoni de Falguera, J. Goday y Casals, *L'Arquitectura romànica a Catalunya* (3 vols., Barcelona: Institut d'Estudis Catalans, 1909–1918).

[25] Madrid: Centro de Estudios Históricos, 1919, 2 vols.

[26] *La Pintura mig-eval catalana: Els Primitius* (2 vols., Barcelona: S. Babra, 1929).

[27] "La Sculpture chrétienne en Espagne des origines au XIVᵉ siècle," in Michel, *Histoire de l'art* (Paris, 1906), II, i, 214–295.

[28] *The Way of St. James* (3 vols., New York: G. P. Putnam's Sons, 1920); *Pre-Romanesque Churches of Spain* (New York: Longmans Green and Co., 1924); *Mudéjar* (New York: Longmans Green and Co., 1927).

[29] *Die Katalanische Bibelillustration um die Wende des ersten Jahrtausends und die altspanische Buchmalerei* (Bonn: Kurt Schroeder, 1922); *Die Apokalypse des Hl. Johannes in der altspanischen und altchristlichen Bibelillustration* (2 vols., Münster in Westfalen: Aschendorffschen Verlagsbuchhandlung, 1931).

[30] *History of Spanish Painting* (6 vols., Cambridge: Harvard University Press, 1930–1936).

[31] "The Earliest Painted Panels of Catalonia," *Art Bulletin*, V (1922–1923), 85–101; VI (1923–1924), 31–60; VIII (1925–1926), 57–104, 195–234; X (1927–1928), 153–204, 305–365. Professor Cook's extensive photographic campaigns have facilitated immeasureably the study of Spanish Romanesque art.

[32] *Romanesque Mural Painting of Catalonia* (Cambridge: Harvard University Press, 1930).

[33] *Medieval Architecture* (2 vols., New York: Baker and Taylor, 1909).

the four volumes of *Lombard Architecture*[34] as the result, turned to Spain. His objective was to study the Romanesque sculpture of Western Europe, and determine as far as possible its origins and relationships. He brought with him to Spain the most extensive first-hand knowledge of monuments of Romanesque sculpture in other countries of any scholar who had come to the peninsula, and, struck by the beauty and originality of much of the Spanish Romanesque work, spent a number of years studying and photographing it. In 1923 he published the *Romanesque Sculpture of the Pilgrimage Roads*,[35] in which, for the first time, Spanish medieval art was related, on a wide basis of personal experience, to similar phenomena in other countries. In the 1,500 plates he presented the nearest approach that has been made to a corpus of Romanesque sculpture, while the text of the book represented his own personal views upon certain fundamental problems of the art. The book, by the very audacity of its conception, aroused both interest and controversy. The controversial publications which it provoked are chiefly valuable for having induced further study on the part of other scholars and having brought to wide attention new or little known material.[36] In some cases phrases or sentences of Kingsley Porter's were expanded into articles, and contrariwise new evidence was sometimes brought forward to refute his theories. He himself published in 1928 an amplification of his convictions in *Spanish Romanesque Sculpture*.[37] Indeed the interest aroused by the international discussion of Spanish Romanesque sculpture has been such that the early medieval period, from being considered merely as a stage in the development of Spanish art, has become one of the favorite fields for study.[38] Sr. Gómez-Moreno in his recent *El Arte románico español*[39] has gleaned practically all the non-Catalan Romanesque sculpture that Kingsley Porter did not reproduce, while Sr. Puig i Cadafalch has in press a study of the Catalan sculptures. M. Georges Gaillard is actively at work in the field,[40] while Don Leopoldo Torres-Balbás has recently published a condensed but stimulating survey on Romanesque art in Spain as an appendix to Volume VI of the Spanish translation of the *Propylaeum Kunstgeschichte*.[41] That in some details later study has not invariably confirmed Kingsley Porter's ideas would not have startled one who in his Foreword expressed his own realization of the changing and growing quality of archaeology. "Classic works do not

[34] New Haven: Yale University Press, 1917, 4 vols.

[35] Boston: Marshall Jones Company, 1923, 10 vols.

[36] Professor K. J. Conant's *The Early Architectural History of the Cathedral of Santiago de Compostela* (Cambridge: Harvard University Press, 1926) and the Mediaeval Academy excavations at Cluny, carried out under his direction, are the most distinguished investigations which originated from this controversy.

[37] New York: Harcourt Brace and Co., 1928, 2 vols.

[38] Sacristans and such like now cheerfully mouth out misinformation about the treasures of "arte románico" in the buildings in their care, but perhaps the most conclusive proof that Spanish Romanesque art has "arrived" is that a commercially-minded person has recently made at some expense and offered for sale a forgery of the capitals of the Silos cloister!

[39] Madrid: Centro de Estudios Históricos, 1934. Cf. review by Georges Gaillard, "Les Commencements de l'art roman en Espagne," *Bulletin Hispanique*, XXXVII (1935), 273–308.

[40] This article was written in the winter of 1935–36. M. Gaillard has subsequently published *Les Débuts de la sculpture romane espagnole* (Paris: Paul Hartmann, 1938) and *Premiers Essais de sculpture monumentale en Catalogne aux Xᵉ et XIᵉ siècles* (Paris: Paul Hartmann, 1938).

[41] Max Hautmann, *Arte de la Edad Media* (Barcelona: Editorial Labor, 1934), 149–216.

exist in this field." Neither, by implication, do classic theories. What can with certainty be said of Kingsley Porter is that he did not leave the history of Spanish art as he found it. His theories stand to be reckoned with by anyone writing on the subject, and since his entry into the field no one can treat of it in quite the manner that would have been acceptable before.

UN CHAPITEAU DU X^e SIÈCLE ORNÉ DE REPRÉSENTATIONS ICONOGRAPHIQUES AU CLOÎTRE DE SANT BENET DE BAGES

J. PUIG I CADAFALCH

I

IL EXISTE en Catalogne un cloître où apparaissent des éléments de sculpture pré-romane indépendants de l'art mozarabe: c'est le cloître du monastère de Sant Benet de Bages (Fig. 1).

Cet antique monastère est situé près du Llobregat, dans la plaine qui lui donne son nom, à peu de distance de Manrèse (Catalogne). Villanueva nous dit que sa fondation et sa construction doivent être placées vers le milieu du X^e siècle: il existait déjà et était habité par des moines en 960, date où il est l'objet d'une donation.[1] Six ans après, le fondateur, Salla, fit une autre donation beaucoup plus importante à ce même monastère. Peu après, les deux fondateurs, Salla et Ricardis, moururent sans voir achevés le monastère ni l'église. Isarn et Wifret, fils des fondateurs, accomplirent les intentions de leurs parents et le 3 décembre 972 ils purent assister à la consécration solennelle de l'église.[2] L'acte de consécration nous donne encore quelques indications sur la construction: quand trois côtés des murs eurent été construits jusqu'en haut, *cumque trifaria templi erexisset in sublime,* Ricardis, femme du fondateur, mourut; elle laissait à l'œuvre tous ses biens; on l'ensevelit dans un sarcophage de pierre, *in arca saxea,* près de l'église en construction. Salla, qui mourut ensuite, fut enseveli aussi dans un sarcophage de pierre, près de l'*atrium* ou cloître de l'église, *in sarcophago ex lapillo procavaco juxta aedem atrii.* Les fils des fondateurs, Isarn et Wifret, achevèrent la construction de l'église et du cloître, *diligenti cura architecta ipsius templi ad fastigium usque perduxerunt cum trifaria ipsius atrii pertinentia.*[3]

II

De cet *atrium* ou cloître primitif se sont conservés des restes très intéressants: un mur percé de deux fenêtres géminées qui pouvaient donner jour à une salle capitulaire, et quelques colonnes remployées dans une aile du cloître de la fin du XI^e siècle. Le reste de la construction date du XII^e et du XIII^e siècle. Un examen attentif montre que le cloître refait au XII^e siècle occupe en partie l'emplacement d'un cloître plus ancien sur lequel donnaient les fenêtres de la

[1] V. Kal. Junii anno VI. regnante Leutario rege filium Ludovici regi, telle est la date d'une donation que le moine voyageur a pu voir. Villanueva, *Viage literario á las iglesias de España,* VII (Valencia, 1821), 206.

[2] *Marca Hispanica* (Paris, 1688), Ap. CXII.

[3] *Architecta,* selon Ducange, signifie *obra, aedificium. Fastigium* équivaut à *summitas. Trifaria* signifie trois côtés. La phrase citée doit donc se traduire: "ils construisirent avec soin l'église jusqu'en haut du toit et les trois côtés attenants de l'atrium ou cloître."

salle capitulaire ci-dessus mentionnée. Les colonnes courtes et robustes, provenant du cloître primitif et remployées dans une aile, ont donné leur proportion aux autres ailes, exécutées avec une sculpture plus parfaite suivant les pratiques du XIIᵉ siècle.[4]

Le problème archéologique consiste à distinguer les chapiteaux du XIIᵉ et du XIIIᵉ siècle, dont beaucoup sont exécutés avec une rusticité primitive, et ceux

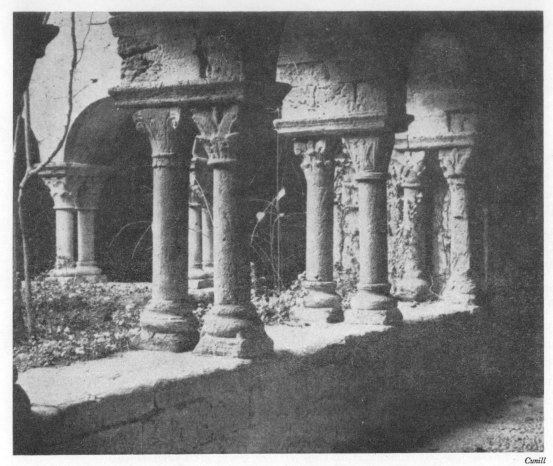

Cunill

FIG. 1. SANT BENET DE BAGES, GALÉRIE DU CLOÎTRE

qui ont fait partie du cloître du Xᵉ siècle. Ils sont séparés par une différence de matière: les chapiteaux les plus anciens sont sculptés dans une pierre siliceuse peu homogène qui vient de la région de Calders, tandis que les plus modernes sont taillés dans une pierre de l'endroit compacte et résistante. Parmi les premiers se trouve un groupe de chapiteaux qui présentent les caractères des chapiteaux corinthiens mozarabes. A eux seuls ils indiqueraient la date du Xᵉ siècle qui nous est connue par l'acte de consécration et caractériseraient une première

[4] Vitruve assigne à l'ordre corinthien la proportion de 9.5 à 10 diamètres; les colonnes du cloître de Sant Benet de Bages ont 7 diamètres. Leur caractéristique est la diminution de la hauteur totale et de la hauteur relative du fût par rapport à leur diamètre. Ces deux caractères contribuent à donner aux colonnes un aspect de robustesse et de force.

construction du cloître. Viennent ensuite d'autres chapiteaux, ornés de thèmes zoomorphiques qui indiquent la fin du XIe siècle. Nous n'allons parler ici que de ceux que l'on peut dater du Xe siècle sans qu'ils appartiennent au groupe mozarabe.

Dans cette même aile ancienne du cloître se trouvent deux chapiteaux ornés des entrelacs usuels dans les manuscrits et dans la sculpture sur pierre du Xe siècles en France et en Italie, sur les *plutei* et les *ciboria* des églises. Le motif de l'un est la réplique d'un bas-relief sculpté sur un *pluteus* de la cathédrale de Vienne en Dauphiné, qui se répète sur un autre fragment au Musée d'Arles en Provence.[5] Le motif d'un autre chapiteau est un fragment agrandi du motif de la tresse, courant à cette époque.[6]

III

Vient ensuite un chapiteau en tronc de pyramide, forme usuelle parmi les Byzantins et dans quelques constructions musulmanes,[7] sur les faces duquel sont sculptés des reliefs grossiers et rustiques. Sur l'une d'elles se voit la représentation d'un arbre, que l'on trouve aussi sur les chapiteaux byzantins et musulmans. Les autres faces sont ornées d'intéressantes représentations iconographiques.

Sur une des faces (Fig. 2) est représenté un prêtre, vêtu d'une ample cape, les bras étendus dans l'attitude antique de la prière; à ses pieds un jeune garçon s'incline; un oiseau se pose sur la main droite de l'orant. La légende apocryphe, qui a donné si souvent ses thèmes à l'art médiéval, raconte que, lorsque la Vierge eut quatorze ans, elle fut conduite au temple. Le grand-prêtre voulut la marier, mais elle refusa. Alors il appela tous les hommes qui n'étaient pas mariés de la tribu de Juda et leur dit de venir au Temple avec une baguette. Les baguettes devaient être déposées dans le Saint des Saints et une colombe se poserait miraculeusement sur celle de l'élu auquel devait être confiée la Vierge. Les baguettes furent rendues à leurs maîtres, mais la colombe n'apparut point. Alors un ange avertit le grand-prêtre qu'on avait oublié la baguette de Joseph. Aussitôt qu'elle lui fut rendue, une colombe s'en vola dans le temple, manifestant que Dieu l'avait choisi.[8]

Sur la face voisine (Fig. 3) est représentée la Vierge assise, elle tient à la main gauche comme une grosse pelote de laine ou un morceau d'étoffe; des nuages descendent du ciel. Selon le Proto-évangile de Jacques, la Vierge, quand elle habitait le Temple, s'occupait à filer la laine et à la tisser pour le voile de pourpre du Saint des Saints. C'est pendant qu'elle s'occupait à ce travail qu'elle reçut l'Annonciation. La tradition hellénistique représentait la Vierge assise, filant ou tissant, quand elle reçoit le message angélique.[9] C'est ainsi que la montrent la Bible de Farfa et la Bible de Ripoll.[10]

[5] Lasteyrie, *L'Architecture religieuse en France à l'époque romane* (Paris, 1912), p. 201 et suivantes, Fig. 210 et 213.

[6] Lasteyrie, Fig. 202, 210, 215, 222 à 224. Gómez-Moreno, *Iglesias mozárabes* (Madrid, 1919), lám. LV.

[7] Voir le chapiteau de Monastir publié par Marçais, *Manuel d'art musulman*, vol. I, (Paris, 1926), Fig. 30.

[8] Mâle, *L'Art religieux au XIIIe siècle*, 6e édition (Paris, 1925), p. 244.

[9] Bréhier, *L'Art chrétien* (Paris, 1928), p. 93 et 94.

[10] Neuss, *Die katalanische Bibelillustration* (Bonn-Leipzig, 1922), p. 110 et Fig. 136.

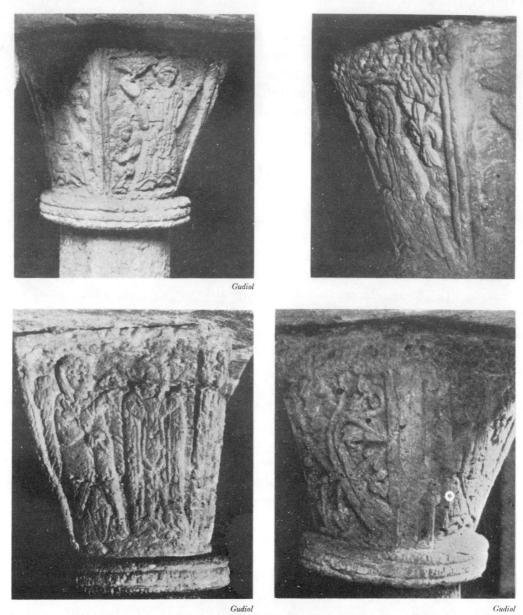

Gudiol

Gudiol *Gudiol*

FIG. 2–5. SANT BENET DE BAGES, CHAPITEAUX DU CLOÎTRE

La dernière scène, sur la face suivante (Fig. 4), est celle de l'Annonciation. Elle est représentée avec la plus grande simplicité: l'ange et la Vierge sont debout, l'un devant l'autre; l'ange, ses ailes baissées, lève le bras, faisant le geste classique de l'orateur; il tient à la main gauche la baguette du messager terminée par une fleur de lis, inclinée et formant une croix avec le bras droit. La Vierge présente symétriquement ses deux mains ouvertes. Cette représentation iconographique est celle de la formule syrienne que nous ont conservée les ampoules de Monza.[11]

Sur la quatrième face (Fig. 5) est représenté un arbre, comme sur les manuscrits pré-romans. Ce chapiteau, bien différent des autres chapiteaux romans du cloître de Sant Benet de Bages, est placé à côté d'un chapiteau corinthien qui date indubitablement du X° siècle.

Chacune des faces du chapiteau est encadré par une double corde; l'une d'elles est commune à deux des faces. C'est également une double corde qui sépare les thèmes dans les *clipei* qui décorent les impostes des arcades à l'intérieur et à l'extérieur de l'église de Santa Maria de Naranco (Asturies) et qui limite les faces des chapiteaux en forme de pyramide de cette curieuse église, ainsi que de celles de Santa Cristina de Lena et de San Miguel de Linio (Asturies). Le thème du cordon simple règne aussi sur les montants du portail de San Miguel de Linio ornés de scènes de cirque. La sculpture asturienne est plus rustique que celle de notre chapiteau de Sant Benet de Bages; elle est aussi plus ancienne.[12] La sculpture de notre chapiteau, comme sa date, est plus proche de la sculpture pyrénéenne du commencement du XI° siècle; mais elle n'a pas cependant la même vigueur ni la même précision.

Le chapiteau en forme de pyramide que nous venons de décrire appartient-il à l'œuvre primitive du cloître? Nous n'osons, malgré tous les indices, donner une réponse absolument affirmative. Elle nous est dictée par la nature de la pierre, la place de ce chapiteau à côté d'un corinthien du X° siècle, la forme de l'astragale, les analogies qu'il présente avec la sculpture asturienne du IX° siècle. Mais elle se heurte à l'étrangeté que constituerait l'existence d'un chapiteau iconographique au X° siècle, unique exemple dans notre pays avant le linteau de Saint-Genis-les-Fontaines daté par l'inscription bien connue de 1020–1021.

[11] Mâle, *L'Art religieux au XIII° siècle*, p. 57 et 246. La représentation de l'Annonciation est très ancienne en Espagne même: on la trouve sur une émeraude taillée découverte avec le trésor de Guarrazar et conservée à l'Armeria de Madrid, et sur un anneau de bronze du Musée de Vic. (Gudiol, *La Pintura mig-eval catalana*, I, 819). La forme syrienne se trouve dans les peintures de Fonollar en Roussillon.

[12] Santa Maria del Naranco fut rénovée, selon une inscription, en 848. San Miguel de Linio, au temps de Ramiro I (842–850). (Marqués de Lozoya, *Historia del arte hispánico*, vol. I, cap. XI, Barcelona, 1931).

LITTLE ROMANESQUE CHURCHES IN PORTUGAL

GEORGIANA GODDARD KING

THE investigation of these small and obscure churches, situated usually on the crests of mountain spurs or in the roots of river valleys, is still in the state of recognition and explanation. Canon Monteiro's important pamphlet on S. Juan de Rates was published in the same year as Lampérez's first volume. The younger generation, in the intervals of their lawful occupation, are putting out little studies like Vergílio Correia's *Monumentos e Esculturas*, J. Pessanha's *S. Pedro de Balsemão e S. Pedro de Lourosa*, articles by Pedro Vitorino, and Aarão Lacerda's *Ermida de los Siglos*, besides those in Canon Barreiros' invaluable book on the Ribeira Lima. In the archives now accessible, and in the long-standing publications of venerable Portuguese learning, the third generation must go mining to find years and months and names.

Cluny played no such part in the history of Portugal as in Spain: the countship of Portucalia was created for Henry of Burgundy in the final years of the eleventh century, and Affonso Henriques called himself king only in 1139, thirty years after the death of Alfonso VI of Castile. The relationship with Cluny had been to a considerable degree personal with Alfonso VI, in whose father's time and his own (1037–1109) the black monks had time to establish themselves. In Portugal as elsewhere S. Bernard and his white monks exercised great power over great ladies; but for the fighting of the Reconquest Affonso Henriques and his descendants called in "Crusaders," secular knights who came from England, Flanders, Scandinavia, and Germany, as well as Italy and France, and after a campaign went home with the loot. For permanence the Military Orders were early introduced: the Templars, the Hospitalers or Knights of S. John of Jerusalem (later of Malta), the native Order of Avis, and that of the Knights of Christ formed to take over the Templars' property at the abolition of that order. The first two of these were, of course, drawn from every land. Not infrequently the Spanish orders of Santiago, Calatrava, and Alcantara might be invited in for a spring campaign against the Moors, and very early they are found regularly existent in Spain.

All that lies south of the Tagus was actually in Portuguese hands in the year when Seville fell, 1248–49; i.e., the conquest of Algarve is contemporaneous with that of Andalusia. But for Portugal it was more vital though less significant. Al-Gharb was at times nearly the half of Portugal, but it held no such great centers of Moslem civilization, west of the Guadiana, as lay in Spain. The most important was Silves, which had already been sacked (1189) by the crusading allies of Sancho II, though he had offered to pay over in cash the value of the booty. What they wanted was stuff to carry home — gold work, myrrh and incense, jewels, textiles, ivories; and Arab girls on the spot. The Moors in Portu-

gal were for the most part of a pure Arab stock of Yemen: this has much to do with the temperament and a good deal to do with the art of the north. It is noteworthy that at Arvôr, early sacked by the Christians, remains to this day a very Mudéjar Romanesque portal, among the rare instances in Alemtejo. The dark, small Gothic cathedral at Silves is standing, like Evora (1186 and on), to mark for the eye the moment when Gothic conquerors took over.

North of the Tagus the great sees were closely related, of course, to Cluny. Between the Douro and the Minho 110 monasteries were brought under that obedience, including most of what is now standing. The first Archbishop of Braga, S. Geraldo, and his successor, with Bishop Bernard of Coimbra, Bishop Hugh of Porto, and D. João Peculiar who was to rule at Braga in his time, were all French by origin, and the first three were Benedictines of S. Peter of Moissac, which had been united to Cluny by the reform of S. Odillon in 1047.

Long before the rule of Cluny, however, or any earlier Benedictine, the church in Portugal was established in close contact with the East. S. Isidore in the sixth century makes no reference to the Rule of St. Benedict, though he cites at every step the Fathers of the Desert, with the names of SS. Paul and Anthony, Hilary and Macarius, along with Cassian who, though technically western, was eastern at but one remove. When the Reconquest began, the traditions and relations were still African. In the tenth century the lady Mumadona, in a foundation at Guimarães (959), says that her monastery is founded under the Rule of the old monks, excluding in so many words the Rule of S. Benedict, and her son's gifts in 983 contain a like provision. It was for this monastery or another in the same city that she specified the Rule of S. Pacomius.

S. Pacomius with his Rule marks, perhaps, the change from anchorite to cenobite. Among the general principles were: mitigation, for the young, of eremitic austerities, the adjustment being left to the individual; work allotted according to strength, with the community of earnings; the meal in common, eaten in silence, cowled, after singing a psalm. Everyone had to know by heart currently the New Testament, and be able to recite the Psalter without book. S. Fructuoso in Spain had drawn his rule of life for his disciples from the same source or a like one. Then in the tenth century were joined Congregations, distinguished by centralizing the government of all houses subject to the same Rule: Cluny was a Congregation. At that time the chapters of cathedrals began to adopt a common life under the fixed Rule which was usually that of S. Augustine, at Vich and Lugo in the tenth, at León, Compostela and many more in the eleventh. By the middle of the eleventh century at latest appears complete the institution of Canons Regular of S. Augustine, inspired by two discourses of the great African bishop, *De Moribus clericorum*, and principally by his Letter 109. The Canons Regular of S. Sepulchre used this. As early as the seventh century the Benedictine Rule was not known in the Peninsula, but before the end of the eighth it was adopted in some Spanish monasteries; in Portugal not before the middle of the eleventh. At Lorvão it was known in 1109 and lasted for a century. Then the princess-abbess expelled the monks and came in with her Cistercians,

but for her was made the Beatus MS. of the Torre do Tumbo, which is not, after all, Cistercian in accordance with the Charter of Charity.

The earlier orders testify to the strong African quality always present in the ambience of the Peninsula, but stronger than anywhere within the small compass of Portugal; they also explain the existence of the innumerable little churches well fitted for early cenobitic ways of life, and most of all the disappearance of flanking apses which the Visigothic and the Asturian churches had used liturgically after the manner of prothesis and diaconicon — the north African church had few.

A good example of cenobitic life in the twelfth century would be the duplex monastery of S. Salvador of Paderne (near Melgação), consecrated 1130: founded by the Countess Doña Paterna, the widow of Count Hermengild of Tuy, in a great *quinta* of hers, to retire thither with her four daughters and other noble damsels of Tuy. In 1138 it had confessors and chaplains in residence, seven clergy of good life, and they became Canons Regular of S. Augustine. The church stood between the two branches of the monastery. By 1248 only men were there: the church was too small, and Prior João Pires demolished it and in 1264 built the present one.

With this might be compared the history of Aguas Santas (Oporto) dedicated to N. S. do O, which is our Lady of Expectation. The monastery was very old, duplex, and no one knows of what order — it passed for Augustinian and in 1130 was broken up and given to the Austin Friars; in 1300 it passed to commendatories, and the Knights of the Holy Sepulchre got it in 1340 and made a famous hospital. Again it was mixed, until 1492, when João II united it to Malta. Now Aguas Santas is one of the dozen churches in Portugal famous for the indecency of its sculptures: since the restoration I can find only one censurable capital, on which some siren figures involved with great serpents exhibit their navels like the *Folies Bergères*. But consider the deep-rooted life of the place.

One more abbey may be cited: the burial-place of Egas Moniz. The Monastery of Paço de Souza was founded shortly after the middle of the eleventh century (consecrated September 29, 1088), by Troicosa do Guedes, belonging to a rich Mozarabic family unless, as some say, his grandfather came over the Pyrenees seeking his fortune. It was richly endowed from the start, with many monks. In 1461 Fr. João Alvares, commendatory abbot, had a hard time with them. He had been companion in captivity of the *Infante Santo*, D. Fernando, who had died in Barbary the unredeemed hostage of a king's broken pledge. Now he was trying to keep the monks in order, himself translating the Rule of S. Benedict into Romance so they could know what they should do; and furnishing other books of profitable reading, among which he wrote himself the *Chronicle of the Infante Santo*. Here are two soldiers and men of the court: Egas Moniz in his shirt, halter around neck, facing Alfonso VII at León; João Alvares in the scriptorium, translating medieval Latin, searching the manuscripts for a good sort of book: each bent to redeem a king's forfeited honor.

In the Romanesque age everything came in to Portugal from the outside

world from three directions: from Spain by the eastern frontier; from all the northern, all the sea-faring countries, by the Atlantic at Lisbon and other great ports; and from the south and further east and also by the great road across north Africa, from Mauritania, Egypt, Mesopotamia, Persia, and beyond.

The little Romanesque churches are virtually all of granite. They adhere closely to one type, a longish rectangle and east of that a smaller rectangle or, more rarely, a semicircle — a plan very easy in conception, as Canon Monteiro remarks with acumen.[1] Their like is found in Galicia. As they have only

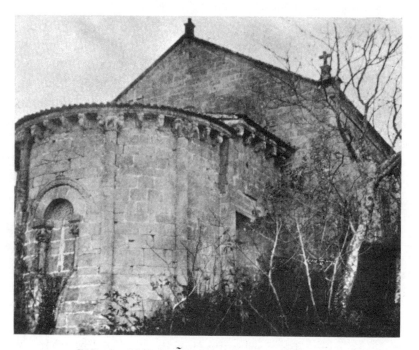

FIG. 1. SAN JOÃO DE LUNGOS VALLES

one apse instead of three the clergy must have clung to earlier use, or simplified their current liturgy in some way. There is a western door, with a window above, often circular, sometimes with jambs carried down in a rectangle; doors usually in both flanks but rarely opposite; small windows set high, often adorned with jamb shafts; on the gables of nave and apse lovely crosses for finials: and *cachorros*, corbeling, all along under the eaves. The sculptor works on these, on the capitals of shafts and of the sanctuary arch, and on archivolts. Circular apses are very rare: fine ones with engaged columns for buttresses exist at S. Fins de Friestas and S. João de Lungos Valles (Fig. 1), in the Minho basin; at Travanca close to the Douro (Fig. 5); at Leiría, but only the central one and then tangential to a square outside, like Bari and Trani. There is one at Font' Arcada with buttresses instead of columns. At Ferreira and a few other places, as Gothic

[1] He has shown how, in the north, the difference in them follows the watersheds of the rivers, in an admirable analysis, which requires, however, a sound knowledge and a strong memory to use with profit.

approaches, the apse is polygonal and occasionally centered on an angle: this is characteristic of Northern Italy and later of Friars' Gothic in Galicia. The apse of Ferreira is arcaded around inside, and in such other cases as Arnoza not far off, Rates (Fig. 3) and S. Cristobal do Rio Mau near the coast. Transepts are by definition excluded, but there is one at Rates. The western door is usually round-headed or in *tiers-point*: the side doors have oftener than not a pointed arch and a tympanum carried on the projecting heads of beasts. Only five cases are known, among all the churches, of a tympanum carved with human figures: S. Salvador de Anciães (Fig. 12), Rates (Fig. 11), and S. Cristobal do Rio Mau

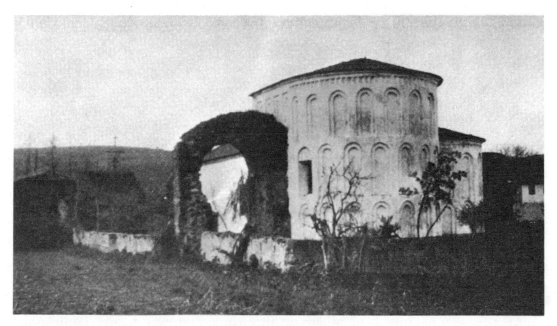

FIG. 2. AVELLÃS

(Fig. 10), Bravães (Fig. 13), and Rubiães (Fig. 17), from which the tympanum was removed but it is in the churchyard. Only the last two bear jamb-figures, with which perhaps should be numbered a pair of figures on window shafts at the Templars' chapel of Tavora.[2] The tiny sanctuary of S. Abdão shows on the tympanum, unfilled, a sunken space slightly trapezoidal, between a twisted knot and a circle enclosing a pierced cross and carrying a dove; in the center should have been inlaid a figure composition, presumably the Ancient of Days, thus completing a Trinity and throwing in for good measure the symbol of eternity, the knot without ending or beginning. Probably in all cases, or almost, a more skilled workman had the commission, and the ingenuous builders did not await his convenience. In confirmation, it may be noted that the technique at Anciães differs from the capitals, in the Majesty. An *adro* or galilee at the west end, with or without a roof and serving often for burial place, is not uncommon; sometimes the word is used, as at Anciães, for a burial chapel lying northwest but contiguous; and sometimes merely for the broad parvis stretching westward.

[2] This I have not seen, for the chapel is private property and the family object to visitors.

With only one apse, there was only one nave. At S. Pedro de Leiría, built not much before 1193, now Igreja Matriz but cathedral when there was none better, the three apses may therefore signify liturgical necessity. Aguas Santas had always a north aisle, but the south one was added, calamitously, in 1873. S. Martinho de Mouros was originally a mosque, to which at the Reconquest an apse was added at one end, and three aisles commenced at the other with narrow barrel vaults. A massive tower closes the west end and receives the portal, and is carried itself partially by the vaults and columns of the western bay. In 1099 and 1105 land for building was in purchase by Egas Moniz and his wife; the Order of the Hospitalers held the property in the thirteenth century and grappled with the building difficulties: the capitals are magnificent, and the same master, or his pupils, probably worked at Lamégo on S. M. de Almacave which was also a mosque and occupied a like position on a bluff dropping away suddenly at the west. Paço de Souza has three aisles. The monastic church of S. Leonardo de Atouguia do Baleia, out by the Atlantic, has with a single polygonal apse three aisles but a general Gothic aspect to explain them, and the entire municipality was French. Castro d'Avellãs, close by the Spanish frontier, had three once (Fig. 2). A little church called Ermelo, on the bank of the Lima, was planned for three aisles and had certainly three apses, but work dragged on through the centuries and in the eighteenth it was cut down to a single nave. This, by the way, as well as the two following and plenty more, show griffes at the angles of the base, antedating the French. They give play to the sculptor's fancy: once in the cloister at Celas they are rabbits. Lastly, two superb little churches, at Rates (Figs. 3, 4) and Travanca (Figs. 5, 6), carry on compound piers and granite arches three noble aisles that have no need to be explained; they are their own excuse for being.

All this architecture is of course on the whole common to the Peninsula, as to Europe. It is customary to give the credit to Spain. Canon Monteiro, writing nearly thirty years ago when Portugal felt the same reticence in making claims that Spain showed in respect of France, proposes for sources Santiago, S. Isidore of León, Mondoñedo, Lugo, Tuy, and Orense; specifically lists as indebted, on the frontiers of Orense, Ourada, Paderne, the Matriz of Melgaço, and the portico of Monsão; and finds in the capitals of S. Fins de Friestas and S. João de Lungos Valles "repeated, with the same technique, the same motives as in the cathedral of Tuy." Canon Barreiros has parallels, also, along the frontier.

Aside from the *cimborio* of Evora (1186), indisputably indebted to the Zamora-Salamanca group, two cases of palpable borrowing from across the frontier stand apart. S. Peter of Ferreira (first founded 1120 by D. Soeiro Viegas) repeats on the portal the pattern of the Bishop's Door at Zamora, which is found also on the chapter-room of S. Pedro at Soria, both Spanish cities situate on the river Duero, which would serve as carrier, since Ferreira lies just north of the river. The other is Castro d'Avellãs, close to Braganza, brick-building, arcaded up all the way (Fig. 2), as at Cuellar and Sahagún. The record says: "There was a

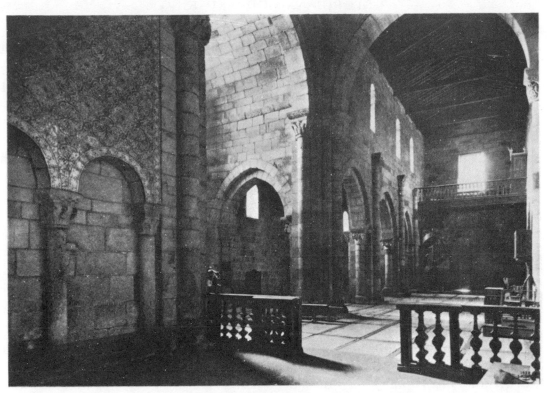

FIG. 3. RATES FROM THE EAST

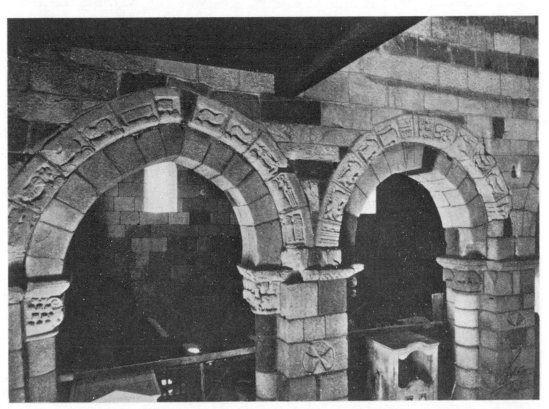

FIG. 4. RATES, NAVE FROM THE WEST

monastery of Benedictine monks, of sumptuous fabric, founded by S. Fructuoso in 667. . . . They were among the richest and most despotic in the kingdom and imposed in various places on the dwellers infamous absurd and thievish rights," which seem to have been feudal in origin. After the convent was suppressed, the people tried to tear it down. This state of affairs corresponds so closely to the troubles at Sahagún, where the French Benedictines tried to enforce against the townspeople French feudal privileges to which these were unused, that the Portuguese must have been a daughter-house which inherited the customs.

Everywhere, of course, the relation to Spanish is present: Portugal *was* Spain for a few thousand years, though latterly with a stronger admixture of Celtic and a different admixture of Arabic, and as outlying Spain had faced the Reconquest. Specific influence from Italy does, however, exist, not only in the form of hanging arcades under the eaves — alternately round and cusped at Aguas Santas, and at Coimbra round carried on corbels, and carrying a cornice across the portal — but also in the salient member that enframes the western portal, and sometimes the side door as well. This is characteristically Lombard, perfectly seen, for instance, at Verona. The occasion lies in the difficulty of stepping back the successive jambs and archivolts unless the wall is monstrously thick; and the Italian antedates the Portuguese, probably, being devised for thin walls of brick and marble, not for granite blocks. In Santiago of Coimbra, however, the wall juts also into the church, as likewise at S. Martinho de Mouros. At the Sé Velha (1163) the saliency is carried up to the battlements and beyond, forming the belfry, though this is later (Fig. 7). Another possibly Italian element is the type of window already described, which usually encloses a rose but comes down in a rectangle, found at Barrõ — which was a Templars' church and so international; and at the Sé Velha (1163), where, however, the window comes down, too, and the general effect is strongly reminiscent of a Lombard church with a loggia above the portal; finally, and still in the Sé Velha, one is compelled to refer to Lombard builders the half-blind arcade that stretches across the front at triforium level. It is the very stamp and hallmark of Lombardy; the arcading at the rear, set higher and related to the lantern, has a kind of likeness to Auvergne, but it is not functional. Lombard, again, is the structural device employed at Travanca, where above the transverse arches the wall is built up to the roof — here of timber. Lombard lions are scarce; there is a pair at Tarouquela on the façade, couchant above the abacus, as in Pistoia; and at Anciães inside the western door, very grim; a pair midway the jambs of a fourteenth-century portal in the courtyard at Lamégo, and a pair on the gate-post of Castro d'Avellâs. They are another breed than the Portuguese.

The separate square belfry-tower is frequent and striking, as it occurs, for instance, at Jazente, Travanca (Fig. 5), S. M. dos Olivares at Thomar, and S. João de Alporão. It is not Italian: it might be Syrian or Scandinavian, but as a matter of fact it is probably Moslem, carried over from early Mauritanian minarets. The Giralda (1184) and her lovely African sisters had forerunners to serve as models.

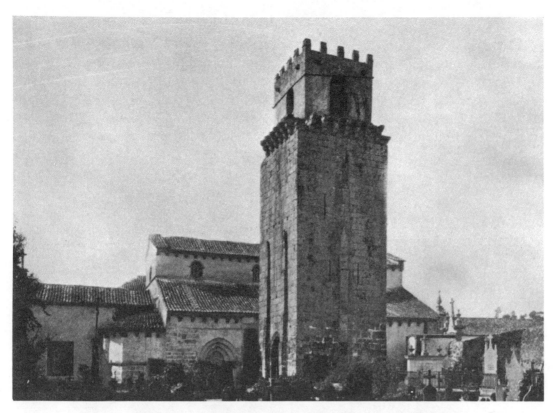

FIG. 5. TRAVANCA

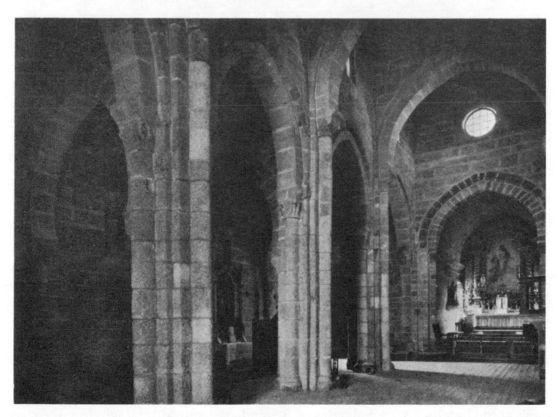

FIG. 6. S. SALVADOR DE TRAVANCA

Castro d'Avellãs (Fig. 2) is of course Mudéjar brick-building. But, broadly speaking, Mudéjar elements are few. Sometimes an arch is *outre-passé*, as in the west door at Meinado, the sanctuary arch at Rates and perhaps in Travanac (Fig. 6) and the Sé Velha; or the portal arches are cusped, as at S. Pedro de Rates. Windows are sometimes trefoil, as in the Sé of Lamégo and the *charola* of Thomar. A completely horseshoe arch on colonnettes encloses a tiny figure

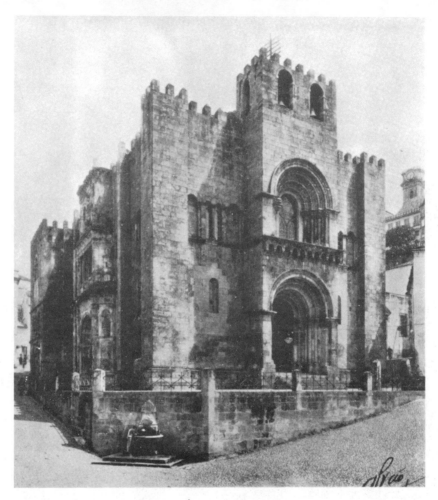

FIG. 7. SÉ VELHA, COIMBRA

of a man on the church tower at Chaves. The roundels pierced above the cloister arches at Lisbon and Evora are filled with Mudéjar designs. Modillions built up of little billets are as old as Cordovan work, and typical of Mozarabic: they abound among the eaves corbels. At Aguas Santas two of the presbytery windows have an all-over sculpture of rosettes in reticulations that is unquestionably Mudéjar in design and probably taken from a textile. And S. João de Alporão screens the procession-path with true and gracious horseshoe arches.

Into the question of interlaces Mudéjar does not enter, as illustrations would show immediately. At S. Salvador of Rezende the round west window is carved

on the splay, inside and out, with a loose sort of knot of only two bands, each of three strands. The same, further simplified, decorates the abacus, and on many churches is used for the eaves cornice in alternation with or in place of a chequer. At Villar de Frades the inmost archivolt has a good interlace of four bands. Pierced crosses made of knots and usually cut by a circle are common on gables and in tympana — e.g., on both side portals of Anciàes and of S. Thomas da Correlhã; one peculiarly elaborate in the north door at Bravães. Three (or probably four) tympana are filled by an elaborate knot — at Arnoza, Unhães, and on the south door of the See of Braga. A fragment remains at Ferreira. All this work is Irish in type. Now the history of S. Salvador of Arnoza runs as follows: a Benedictine monastery, founded by S. Fructuoso, 642; reduced by the Arabs; rebuilt in 1067 by King García of Galicia; whereafter nothing is known till 1495, when it seemed dying through the extreme poverty of the people, who could scarcely feed themselves; it was duly suppressed and united with the Benedictines of Pombeiro, "considering how much was spent on the poor, the guests and the pilgrims, since it stood close to a public road between the towns of Guimarães and Amarante." The pilgrims can account for the Irish.

Coming now to representational sculpture, the question is imminent why so seldom the human figure was taken seriously, or used to grace the portals. For one thing, the average carver was not trained for it, and lions and sirens and loathly worms made very different demands from the canon of the human form. In the second place, acting causally upon the first, the heavy hand of S. Bernard lay on all representation just when the sculptor's art might be expected to flower, and inhibited training even though the minor exuberances of decoration might be overlooked in churches of another Order, in the shadows of the portal and the darkness of the sanctuary. There were, in the third place, more early figure sculptures than we realize, which the taste and prudery of the eighteenth century deliberately destroyed: Canon Barreiros has published an extract from the Visitation Book of S. Thomas of Correlhã, dated August 8, 1750, where the abbot visitor reports to the Archbishop of Braga, Primate of the Spains, that he visited the chapel of S. Abdão and found above the principal portal a simulacrum of stone four great palms high which was all absolutely naked and which is obscene, most indecent, and intolerable anywhere but most in places dedicated to God, and that he ordered the *Paroco* to have the whole statue cut out, leaving the stone smooth and flat, charging it to the alms, and to do it within twenty days on pain of suspension. At Abade de Nieve, however, may be seen on capitals Eve listening to the serpent, Adam swaggering, and Cain carrying a club. At Barrõ some famous capitals have been expurgated by the restorers; with the bagpiper and the crucifer they have substituted for the phallic figure a donkey, and put three donkeys on the mate. Capitals are everywhere extraordinarily rich and tropical, heavy and sappy if they are leafy, savage if lions and panthers, pulpy yet muscular if boa constrictors and sirens male and female. There is some disposition to put leaves on the north side and beasts on the south. One Byzantine theme appears not infrequently, for which ivories or carved plaques

of marble must be postulated: two peacocks drinking from a vase on a column, or if not peacocks then other birds, and sometimes, as at Lisbon, from a chalice. At Bravães the lions' heads under the south lintel are completely oriental; at S. João de Lungos Valles winged lions appear. In the cemetery chapel of Outeiro Seco rabbits on two adjacent capitals flank the Saviour's head: this is quite sporadic, though it may testify to love for one's dead as on a Roman tombstone in the Estense collection at Vienna. A spread eagle, wide-winged, deep-feath-

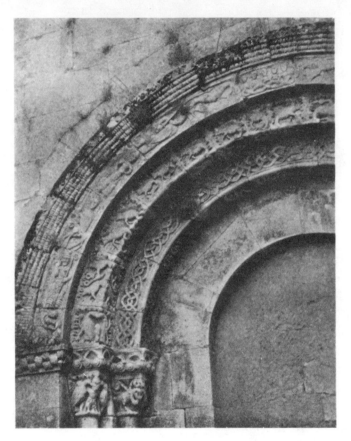

FIG. 8. VILLAR DE FRADES

ered, looks more like an owl or a hawk; the rather Lombard device of two lions or eagles sharing between them one head at the corner, is very common and is applied to the birds drinking and to other beasts. Frequently the figure is devouring a man upside-down whose body makes a pattern like the column of the urn; it may be that this invention, rare outside of Portugal, expresses a fit of naturalism, for in the story of the siege and sack of Silves it is said that the Moslems hung out on the walls their Christian prisoners by the feet and then shot at them — an admirable example for the operators of Hell. I know of no elephants or unicorns or griffins and but few dragons, though in Santiago of Coimbra, with a fine symbolism, dragons on the backs of lions are devouring them. In macabre fancy owls and lizards also figure there, and birds pecking at beasts. The realism of the tropical beasts — e.g., a lion devouring a bear, or three or four pan-

thers in a snarl like kittens — has an extraordinary vitality, and the serpents are strong in their coils like the jungle kind. Racing jackals chase each other up a column at Bravães and in correspondency great apes are shinning up or looking over their shoulders. Here again is the African. Beira Alta reveals a passion for magnificent cocks in pairs. But the symbolism is strong; even where not intelligible it pervades the ambience, as at S. Martinho in the huge coiling serpents about a crowned woman's head, and at Lamégo, from the same atelier, a beauti-

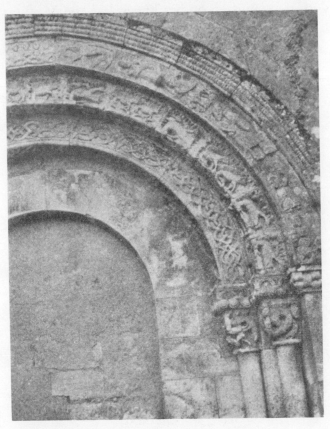

FIG. 9. VILLAR DE FRADES

ful siren with a long tail holding up a nosegay; at Travanca she lays one hand on her tail and offers a large fish. At Lungos Valles a man, a lion, and a very loathly worm are all in a net, and opposite, four lions involved in such another net. Abraham cherishes in his bosom two well-dressed souls at Anciães, the corresponding figure being a man to whom a huge eagle offers a ball: elsewhere on the portal an altar and priest, and a lady who looks like Ashtaroth. Historical references, Scriptural and secular, may be deciphered at Rio Mau even if not interpreted: two men wrapped in cloaks holding a third firmly, a man carrying another like a baby, a woman cuddling a creature, a priest in surplice between a man with drawn sword and another with open book, a boatman and his boat. At Rates the work is very similar, seating Daniel between four lions, and using also Gilgamesh strangling his two monsters, S. Anthony Abbot, a coiled and

loathly worm, a siren not so seductive as those in the mountains, beasts devouring the hands of a man, two fine lions on capitals turning their heads to look out.

The eaves corbels, familiar in Spain, confine, however, their sculpture to the bracket itself, never carrying over to the metope or the intrados of the cornice, as, for instance, at Segovia. But they are deservedly famous: sometimes indecent, often grotesque in the best manner, sometimes just lovely. At Lungos Valles sits a lady with two children on her knees, like the Mothers in Capua Mu-

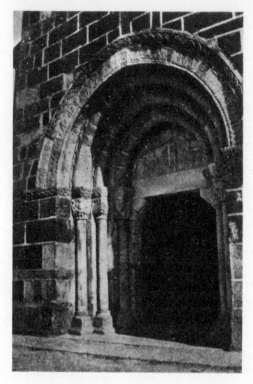

FIG. 10. RIO MAU

seum. Around the apse there, and at S. Fins de Friestas, they are as rich as a vineyard in fruitage, the capitals of the engaged shafts enriching further with a double spread. At any time, anywhere, occur the Cordovan modillions built up in rolls.

Archivolts are richly molded with torus, fillet and hollow, chequers and, more rarely, spiral, ball, and acanthus, besides an outside finish peculiar to Portugal based on the lanceolate, of which the variants are infinite. A row of animals is fairly common. At Rates, S. Pedro de Rates having been converted by S. James and founded the see, the two successive arches of the nave arcade at the northwest carry on, one the portal theme of early bishops, the other fantastic beasts and birds (Fig. 4); the door of the tower at Travanca (1070) bears wolves' heads in the inner order, beautifully stylized, and in the outer rather fantastical birds, two of which are dead, small birds devouring them. Villar de Frades

(Figs. 8, 9) has the richest imaginable: the Prodigal Son, a row of beasts beyond the interlace already mentioned, and beyond that, laid up along the curve like the damned in the Gloria of Santiago, human figures — dancing women, armed foot- and horsemen, musicians, and at the center, five seated figures, like nothing in the world, in their intention, but the swaying bayaderes of Javanese and Cambodian sculptors. An ivory might account for the theme, and the artists' ineptitude for the rest. On the deeply shadowed archivolts of S. Pedro de Leiría the workman has copied Master Matthew's northern door, with little Elders hugging the great torus molding and peering down. S. Salvador de Anciães plants SS. Peter and Paul, well differentiated, in amongst other more rigid figures carrying book or scroll, some of whom seem to be angels. At Rates the intrados of the arch shelters apocalyptic figures.

The Agnus Dei is a favorite for second place: on the tower tympanum at Travanca, on the south door at Bravães, inside the western at Rio Mau, and on the south transept at Rates with remains of a tetramorph, lion and angel holding open books. The lamb at Font' Arcada is completely a Ram, set in a thicket of leafage: at S. Fins it is lying down on the eastern gable. Inside the south door at Rio Mau, and underneath the western lintel at Rates, is stretched the worm that dieth not, unpleasantly heavy, strong and soft, and actually made of two snakes each swallowing the other.

The western tympanum of S. Cristobal (Fig. 10) is more weathered than any other of the five surviving, and like Rates of a softer stone, but it was always inferior in interest: a bishop vested between two clerics. The date of the church (1151) only a year earlier than Rates suggests that the same group of sculptors worked on all but the tympana, for great similitude exists in the splendor of the imagery and richness of the iconography. Rates (1152) carries Christ in a *mandorla*, with a pair of angels holding it, and two flanking figures (Fig. 11). This is good work terribly weathered: the importance of S. Pedro, however, inheres in the church as a whole, decorated intelligibly and poetically, with that odd trick one sometimes sees, of seeming larger inside than out.

These two lie near the sea and not far from the mouth of the Duero, though actually within the watershed of the little Ave — the point being that they are not isolated but more or less in the European ambience of Oporto. A long way up the great river and cut off by mountains, hemmed in on every side, lies the ruinous granite city of Anciães — ruinous like Citania or like a glacial moraine. The castle wall cresting the mount is visible for miles; S. Salvador (once S. Pelagius) in any view is merged with the living rock or the tumbled ashlar.

A national monument, in 1920–1924 it was twice blown up with dynamite. The tympanum of the western door shows Christ blessing, the four Evangelists with books holding the *mandorla* firmly (Fig. 12). The work was always massive but immensely decorative, with a leaf pattern adapted to ring it in like cloud edges of a vision, and carried around the archivolt figures to correspond. Of the five, it is by far the most skilled, with an oriental technique applied to the winged and feathered creatures. The great scale of the mountain-side, the little

church, the grandeur of conceptions that it incorporates: these set out the problems here.

Bravães, in the valley of the Lima, is more ornate (Fig. 13). The sanctuary arch is richly covered with beasts. The archivolts show mainly form-patterns, ball, chequer, and spiral, rich but not distracting, with a row of human figures doing something indeterminable, and a row of cherubims, wings folded, and heads just showing. The lintel is carried on projecting calves' heads; the capitals

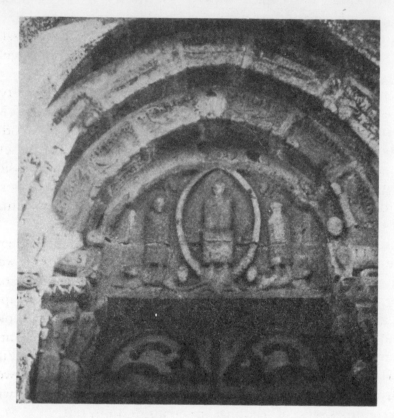

FIG. 11. RATES

alternate leaf and animal forms, their shafts as richly worked as those of Chartres, though differently. A seated Christ looks very like Anciães, but the *mandorla* is held by two kneeling figures, apostles perhaps, with the air of laboring men. On a north jamb-shaft, the Virgin stands in a traditional posture with one hand raised against her breast and the other resting on her stomach (Fig. 14): the corresponding figure is male, bearded and monastic, wearing a cowl, with both hands raised palm outward in the oriental attitude of prayer (Fig. 15). These figures are iconic, much less realistic than the beasts but much more obscure in their assured significance. The two have no relation to each other; they look opposite ways. One is dogmatic, she stands for the Incarnation; the other historical, and he seems an eremite.

The mountains still cut off Rubiães, lying northwest, from Atlantic and Minho alike. The work is not by the same sculptors; it is later, two-thirds of the

portal capitals are already leafy, and the female figure is more naturalistic. The male seems hieratic; the personage occupying the tympanum wears a chasuble and apparently an alb; the rest of the semicircle is occupied by two great rosettes (Fig. 17). The woman, on the south side, has a *toca* like Doña Sancha at Jaca and hanging sleeves, her hands raised in the oriental gesture of worship (Fig. 16). The other, badly broken, was a king, filleted, with long tresses of hair and an Assyrian beard. All is under restoration.

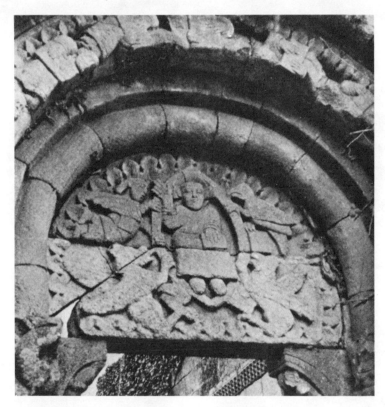

FIG. 12. ANCIÃES

The sculptures of the five portals are not, essentially, like any particular Spanish ones, but they are much less like any others. True parallels in France would be hard to find; the Christ blessing is common in the west of France but He wears another aspect; the likeness consists only in the common, international Romanesque. The Virgin of Rubiães recalls readily a figure at Avila, but that one is not unique — except for loveliness it is a commonplace. None is of the Compostela school, or the Leonese, or that of Jaca. Whereas the capitals and archivolt figures fall more or less into categories of their own, and very individual, no two of these are alike. With the help, probably, of cult-images, wooden altar-figures, and the representations in manuscripts, these were all made out of the carver's brain.

Rubiães was a bridge chapel, where five Roman roads once met, and Roman milestones are yet standing about. They may serve to mark an ending to this itinerary.

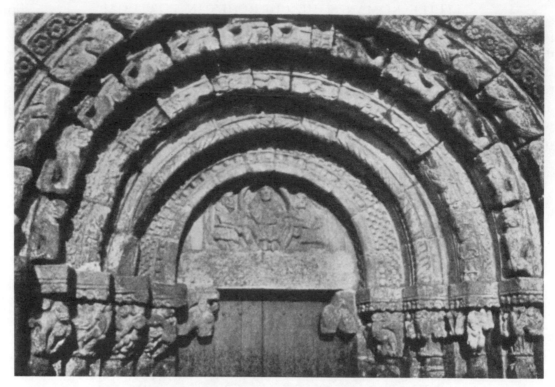

FIG. 13. BRAVÃES

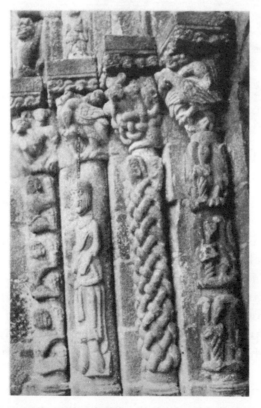 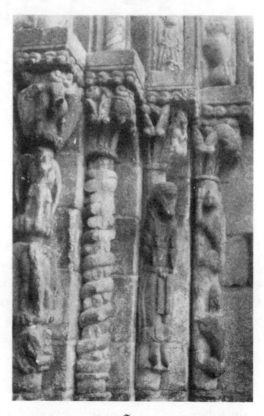

FIG. 14. BRAVÃES, LEFT HAND FIG. 15. BRAVÃES, RIGHT HAND

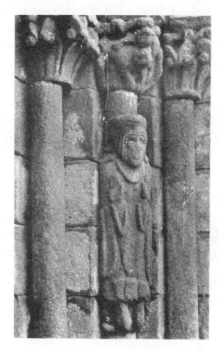

FIG. 16. RUBIÃES

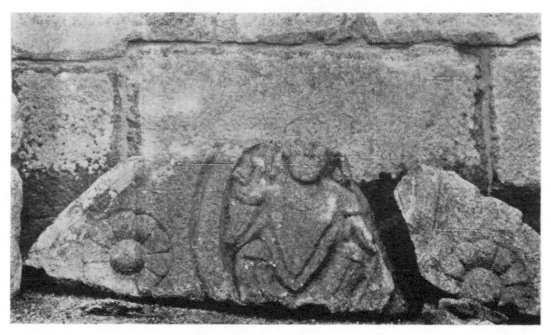

FIG. 17. RUBIÃES

What the tale amounts to is that the debt of Portugal to Spain is less exclusive and less heavy than seemed at first. Other elements enter, in larger measure. The structure is autochthonous. It is not functional: from the outside no one could guess if a church had one aisle or three, a vaulted or a timbered roof or a delicious low-hung painted wooden ceiling. The style, in Portugal, differs by greater richness, by less generalization, by more ironic criticism of life — would any one urge that Romanesque carving does not offer a criticism of life? — by amplitude and multitude of ornament, by less monumentality. The art is not monumental, it is decorative. Here is the Arab-African again. The variety and comedy of the *cachorros*, the living splendor of the capitals, the reiterancy of geometric forms in cornice and archivolt, are overlying an unalterable architectonic form, which itself is negligible.

In conclusion the reader must recall that these little churches are, after all, only the leavings of flood-water on the steepest hilltops and in the furthest recesses of valley bottoms; for the dynasty of Avis, in one way or another, rebuilt, first or last, every church which seemed at the time worth it.

A CATALAN WOODEN ALTAR FRONTAL FROM FARRERA

WALTER W. S. COOK

HITHERTO no attempt has ever been made to bring together all the known examples of carved wooden altar frontals in Spain and to assign them to definite regional schools. Although a few isolated examples have been preserved in the Museum of Fine Arts at Barcelona and in the Episcopal Museum at Vich, the majority have either been destroyed or lost. In some cases the frontal itself has been taken apart, and only the wooden figures are partially preserved, as in the case of a panel from Castanesa (Huesca), consisting of a mutilated figure of Christ and six Apostles, now in the Museum of Fine Arts at Barcelona,[1] and a frontal from Farrera, now completely dismembered.

The Farrera antependium (Fig. 1) has an interesting history. It was first brought to Barcelona by the antique dealer Dupont, who merely stated that it came from a church from somewhere in the general region of La Seo de Urgel. Shortly before the outbreak of the European war it was acquired by D. Olaguer Junyent, a local artist of Barcelona, who subsequently sold it to the well-known collector D. Luis Plandiura, of the same city. Soon afterward it was bought by Joaquin Cabrejo, an antique dealer in Madrid. The panel was first photographed when in the possession of Sr. Junyent,[2] and when brought to Madrid in 1919 [3] it was complete, with the exception of one figure in the lower right register and the symbols of the four Evangelists in the central compartment.

From Madrid the frontal was brought in 1921 by Mr. Herbert P. Weissberger to New York City, where it was offered for sale as part of the Almoneda collection. At that time it was possible to study the panel while still in a fairly good state of preservation, although three additional figures of Apostles had been detached from the background and were missing. It was listed (no. 573) in the following manner:

Spanish Gothic carved and paneled wood retablo of the Byzantine School. Twelfth century. Rectangular shape. Rectangular panel in the center, enclosing a piscena decorated with bands of gesso-work lozenges and roundels occupied by a figure, in relief, of God the Father, enthroned and flanked on either side by four rectangular panels, each with round-arched niche supported by columnar pilasters, and with spandrels decorated in gesso. Each niche contained the full-length figure, carved in relief, of an apostle with halo. This retablo hung, inclining forward, above the altar in the apse of a church. It is one of the earliest known examples of Christian art in Spain, of which very few remain, and closely resembles one in the Barcelona Museum. Height, 40 inches; width 68 inches.[4]

[1] W. W. S. Cook, "Early Spanish Panel Painting in the Plandiura Collection," *Art Bulletin*, x, no. 4 (1928), 163, Figs. 5–6.

[2] By Arxiu Mas, Barcelona, reproduced by Josep Gudiol y Cunill, *La Pintura mig-eval catalana*, vol. II, *Els Primitius* (Barcelona, 1929), Fig. 4. [3] Photograph by Moreno, Madrid.

[4] *Illustrated Catalogue of the Spanish Art Treasures Collected during Many Years and Owned by Herbert P. Weissberger of Madrid, Spain* (New York: American Art Association, 1921), no. 573, reproduction.

This description is inaccurate, since the size and shape show obviously that it is an antependium which hung below and in front of the altar and could not have served either as a retable or altar-canopy.

The subsequent history of this frontal is even more obscure. Since it did not find a purchaser at the Weissberger auction sale it was bought in by the owner. For a time it was deposited with Ehrich Brothers, a New York firm of antique dealers, and later passed to the Brummer Gallery. Although all traces of its existence then disappeared, my curiosity as to its final destination was aroused by the subsequent appearance of two small wooden Apostles from the lateral compartments of the panel, one of them donated by Mr. Frank Gair Macomber to the Museum of Fine Arts in Boston (Fig. 5), and another bequeathed in 1930 by Leon Shinasi to the Fogg Art Museum of Harvard University (Fig. 11). A comparison of these two figures with the illustration in the Weissberger sale catalogue of the Almoneda collection and with the state of the frontal when in the Cabrejo collection, Madrid (Fig. 1), reveals that both of these Apostles had been detached from the panel some time before its appearance in 1921 in New York.

After several years of search the mystery as to the ultimate disposition of the antependium was finally revealed by a chance visit to the Museum of Folk Arts, a small institution founded in 1926 by Mr. and Mrs. Elie Nadelman at Riverdale on Hudson, New York. Here in a room containing miscellaneous stone, wood, and alabaster examples of medieval religious sculpture were exhibited the *Majestas Domini* (Fig. 2) and eight figures from the lateral registers of the antependium (Figs. 3, 4, 6, 7, 8, 9, 10, 12).[5] This discovery brought the total number of extant figures in the side registers to ten, aside from the central figure of Christ. One additional figure which was still *in situ* when the frontal was in the Cabrejo collection has not yet appeared, and another figure is also unaccounted for, as well as the symbols of the Evangelists in the spandrels of the central compartment. The background panel, to which the figures were originally attached, has also completely disappeared, but it is now possible, on the basis of the extant fragments, from notes taken at the Almoneda sale in 1921, and from the photographs made before the frontal left Spain, to reconstruct almost completely the original appearance of this Catalan antependium.

In composition this panel resembled that of other wooden altar frontals of the Romanesque Spanish school, consisting of a narrow central compartment with the enthroned Saviour surrounded by the four symbols of the Evangelists, flanked by four lateral compartments containing standing figures of Apostles and a seated figure wearing a crown. The bevel of the narrow frame was decorated with a green ribbon with a series of white dots on a red background. Originally the surface of the frame, as well as the vertical and horizontal bands dividing the compartments, was embellished with stucco ornament.

The central figure of the *Majestas Domini* (44.5 cm. in height) (Fig. 2) was enthroned within a pointed *mandorla*, the outer surface of which was decorated

[5] I am indebted to Mr. Winston Weisman of the Department of Fine Arts, New York University, for the excellent photographs of the carved figures now in the Museum of Folk Arts at Riverdale on Hudson.

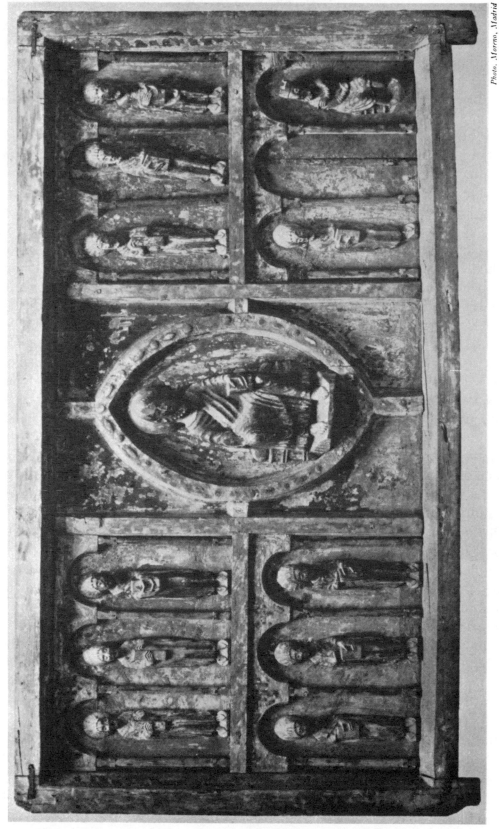

FIG. 1. WOODEN ALTAR FRONTAL FROM FARRERA (CATALONIA). CONDITION IN 1919

with a series of lozenges and roundels in stucco relief. Christ is seated on a yellow throne, embellished with vertical green stripes and rosettes; the yellow bolster is decorated with an allover pattern of intersecting red lines. He holds on his left knee a yellow book of the Gospels with faint traces of letters on the cover which originally may have spelled the word PAX. The right arm, formerly raised in a gesture of benediction, is now broken at the elbow; the forearm was carved separately. The elliptical white nimbus slopes backward from the head and shows traces of stucco decoration. Christ is portrayed with bulging eyes, large ears placed too low, black hair carved in braided rolls, mustache and pointed beard; the head is high and narrow; traces of red are still visible on the cheeks; forehead and nose have been chipped. The long dark-red tunic is decorated with a white neckband and there is a wide white band at the lower edge which falls to the ankles of His bare feet. The light blue mantle is also embellished with a white border. The figure was formerly relieved against a neutral green background, and an alpha and omega were probably painted on either side of the head. The four carved Evangelistic symbols that originally filled the spandrels outside the *mandorla* were shown against red backgrounds.

Each of the four side compartments contained an arcade of three semicircular arches, supported by colonnettes with simple capitals and bases; the spandrels of the arches were decorated with stucco ornament (Fig. 1). Twelve carved figures, varying between 31 and 32 centimeters in height, were originally shown in the niches. That these represented Apostles rather than saints is suggested by the position of the hands and the absence of identifying inscriptions. The Apostles wear long tunic and mantle, pointed sandals, and stand on a red pedestal or base. Each clasps a book and is portrayed with an elliptical light-yellow nimbus which slopes backward from the head, the stucco ornament applied in such a manner as to indicate an attempt to simulate a carved fluted nimbus.

Of the three Apostles which formerly occupied the upper left compartment the beardless figure holding a tall book at the extreme left has been lost. The central figure, now at Riverdale (Fig. 3), holds a tall book in the right hand and touches the top of the cover with the index finger of the left. He is beardless, and the nimbus has been chipped on the right side of the head. Although most of the original color is lost, enough remains to show that originally the mantle was red. The beardless figure on the extreme right (Fig. 4), who holds a book with the thumb and forefinger of each hand, is in a better state of preservation. He is depicted with a yellow fluted nimbus, red hair, dark green tunic, a dark red mantle with a white border, and pointed black sandals. Traces of green color are still visible on the face; the nose and one cheek have been chipped. The red pedestal shows faint traces of vertical red lines between the feet.

All three figures in the upper right compartment have been preserved in a fairly good state. The first on the left, now in the Museum of Fine Arts, Boston (Fig. 5),[6] has a yellow fluted nimbus, black eyes, black hair, beard, and mustache, and dark red cheeks. He wears a dark blue-green tunic, red mantle, dark

[6] Gift of Frank Gair Macomber. Incorrectly labeled as a carved polychrome figure of Christ.

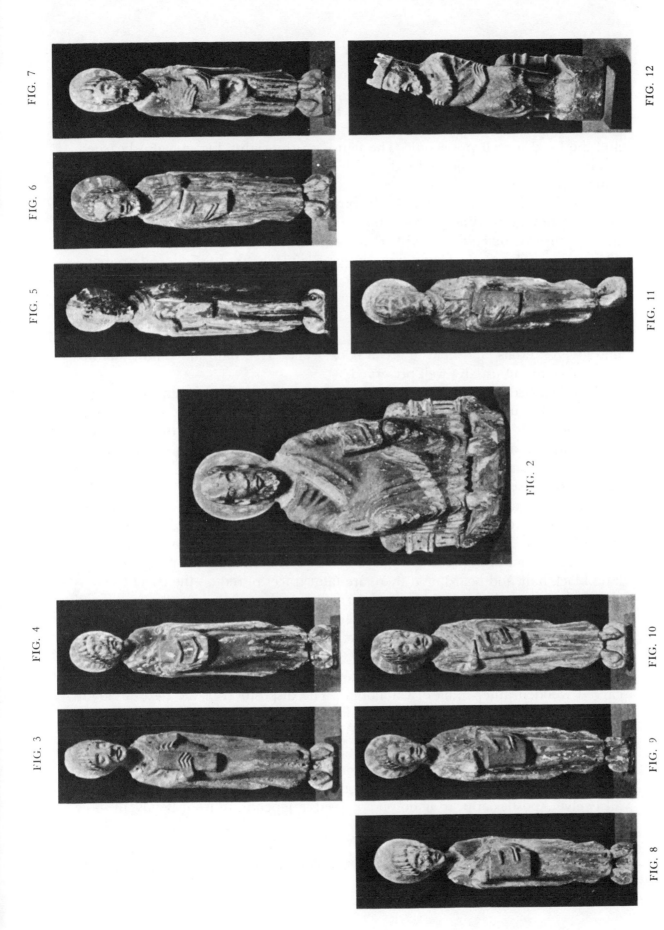

FIG. 7

FIG. 6

FIG. 5

FIG. 12

FIG. 11

FIG. 2

FIG. 4

FIG. 3

FIG. 10

FIG. 9

FIG. 8

FIGS. 2-4, 6-10, 12. MUSEUM OF FOLK ARTS, RIVERDALE ON HUDSON. FIG. 5. MUSEUM OF FINE ARTS, BOSTON.
FIG. 11. FOGG ART MUSEUM, CAMBRIDGE.

blue sandals, and holds a tall green book in both hands. The central Apostle, now in the Museum of Folk Arts (Fig. 6), holds a yellow book in the right hand and raises the left with palm outward. He is clad in a dark red tunic, olive-green mantle, and black sandals. He is depicted with black hair and beard, and the head is well preserved. The figure on the right (Fig. 7), also bearded, wears a dark green tunic and red mantle, and holds a light-blue book in both hands.

The three figures in the lower left compartment, now in the Museum of Folk Arts, are beardless. Each holds a book in the left hand, and the right is raised in a gesture of teaching or with palm outward. Although most of the polychromy is missing on the figure at the extreme left (Fig. 8), sufficient color remains to show that the Apostle wore a red tunic, olive-green mantle, and black sandals, and held a green book. The central figure is clad in robes of the same color and has red hair (Fig. 9). The chipped base is decorated with vertical lines between the feet. The end figure at the right (Fig. 10) is clad in a green tunic, red mantle, and green sandals, and holds a green book. The black hair and yellow features of the face are unusually well preserved.

The bearded Apostle at the left, in the lower right compartment, now in the Fogg Art Museum (Fig. 11),[7] has lost most of its color and the base and nose have been damaged. However, the slight traces of polychromy show that this figure wore a yellow tunic, dark red mantle and black sandals. The green book is clasped in the right hand and the left is raised with palm outward. The enthroned king at the extreme right (29.5 cm. in height) (Fig. 12) cannot be identified with certainty, inasmuch as the figure in the adjoining niche at the left has been lost. The position of the king, who turns toward the left with one hand raised in a gesture of speech, would suggest the hypothesis that this may have represented Herod in the act of addressing a guard or adviser. The figure is portrayed with long black hair and beard, and there are faint traces of red on the cheeks. He is clad in a short red tunic and red sandals, and the light blue mantle is wrapped around the waist under the left arm. The bolster, formerly dark green, has lost most of its color, which is also true of the throne and base; a white cross appears on a red ground between the feet.

In composition this altar frontal conforms to a type fairly common among the carved wooden antependia of Catalonia. The disposition of the figures closely resembles that found on the wooden frontal from Ripoll, now in the Episcopal Museum at Vich,[8] where the Evangelistic symbols in the central compartment are also missing, and the Apostles again stand on small bases. The symbols are also lacking on the frontal from San Clemente de Tahull, formerly in the Plandiura collection and now in the Barcelona Museum.[9] The *Majestas Domini* and all twelve Apostles appear again on a carved antependium from Benavent, now

[7] Donated by the late Mr. Leon Shinasi of New York and Nice.
[8] Porter, *Spanish Romanesque Sculpture*; II, 24, Pl. 119.
[9] Cook, "Early Spanish Panel Painting in the Plandiura Collection," *Art Bulletin*, XI (1929), 157–161, Fig. 1.

at Barcelona,[10] and on a late rustic frontal from the province of León, now in the Archaeological Museum at Madrid.

The figure style exhibits several features common to other Spanish works of the period. Typically Spanish is the manner of carving the hair in a series of braids or rolls, or in a series of locks which at times covers the head like a skull cap. The elongated head with a pointed beard, the bulging eyeballs, the ears placed too low, and the wide mouth are equally typical of this style, appearing on the sculptured façade of Sta. Maria Ripoll, and on countless Romanesque monuments found in the Pyrenees. Probably the most unusual feature of this work is the curious mannerism of carving the elliptical nimbus so that it slopes backward from the head. Although this detail does not appear on other extant wooden antependia, it is nevertheless found on several wooden sculptures from the Ribagorza region and may well be a local characteristic. The same treatment is found on several figures of the Virgin in Deposition groups from Erilavall, Durro, and Tahull, now preserved at Barcelona, Vich, and Cambridge, Mass.[11] The tradition of the elliptical headdress may have been derived from Catalan mural painting, as shown by the Virgin on the apse wall of S. Clemente, Tahull, now in Barcelona.[12] If we compare the heads of these wooden Virgins with those of the Apostles in the Farrera frontal, we find the same high cheekbones, the same protruding almond-shaped eyeballs and long chin.

As for the date of this antependium, it is hardly probable that it is earlier than the thirteenth century, although some critics have placed the Ribagorza Virgins in the century preceding.[13] However, these Deposition groups from Tahull and Erilavall reveal an advanced stage in the Romanesque tradition and contain many Gothic elements. In the same manner the highly archaic *Majestas Domini* in this frontal is portrayed in accordance with the old Romanesque manner, but the more individualized Apostles in the side compartments wear drapery completely Gothic in style. The elongated bodies, the manner in which the artist has attempted to reveal the structure of the body beneath the tunics, as well as the pointed sandals, would indicate that the date of execution was about the middle of the thirteenth century.

On the basis of such close stylistic analogies between the figure style of this antependium and the wooden Virgins from the Tahull region one would be inclined to assign this frontal without hesitation to the school of Ribagorza. However, a provenance farther east might be indicated by other details, such as the use of simple shafts and square capitals in the arcades of the side compartments, which appear also in a thirteenth-century retable from Sort, now in the Barcelona Museum.[14] The manner in which the stucco is employed and the restricted

[10] *Art Bulletin*, XI, 161–163, Fig. 4.

[11] Porter, *op. cit.*, II, 12–14, Pls. 66, 67, 68, 71. See also Porter, "The Tahull Virgin," in *Fogg Art Museum Notes*, II (1931), 247–272.

[12] *Pintures murals catalanes*, fasc. III, Pl. XII, Gudiol y Cunill, *Primitius*, I, Figs. 33, 38.

[13] According to Porter, the tradition of style goes back at least to the first quarter of the twelfth century, although the actual execution may be later (*Spanish Romanesque Sculpture*, II, 14, 16).

[14] Formerly in the collection of D. Olaguer Junyent of Barcelona, who bought this in 1930 from an art dealer in Sort.

color scheme are typical of all medieval Catalan work. Inasmuch as the antependium was found at Farrera,[15] it is safe to assume that this is a product of the school of Upper Pallars, with strong influence from the school of Ribagorza.

[15] Sr. Junyent informs me that he purchased this antependium from a small art dealer in Sort who has since died. At my request Sr. José Bardolet, an art dealer of Barcelona, made inquiries in the region of Sort and discovered beyond any doubt that this frontal came from Farrera, a small town six kilometers east of Llavorsi, southeast of Tirvia. Farrera belonged to the district of Sort, county of Pallars, province of Lerida, and the diocese of Urgel. The earliest mention of this town is in 839, in the act of consecration of La Seo de Urgel (Puig y Cadafalch, *Arq. rom. cat.*, I, 408–409). According to Rocafort (*Provincia de Lleyda*, 693), the parish church is dedicated to St. Roch, whereas Madoz (*Diccionario*, VIII, 24) mentions the church as Sta. Eulalia, and also states that there is a hermitage in the town.

SCULPTURED COLUMNS FROM SAHAGÚN AND THE AMIENS STYLE IN SPAIN

FREDERICK B. DEKNATEL

IN THE Archaeological Museum of San Marcos at León are two sculptured white marble columns. On one is the figure of Christ standing in a *mandorla* surrounded by the symbols of the Evangelists (Fig. 1), and on the other is a standing Virgin and Child (Fig. 2). Both came to the museum at León from Sahagún.[1] Some years ago Professor Porter acquired another pair of sculptured columns from Sahagún, one with the figure of St. Paul (Fig. 3) and the other with St. Michael (Fig. 4), which are now at Elmwood, Cambridge, Massachusetts. It is probable that these pairs of columns are the ones noticed by Ambrosio de Morales in the cloister of the monastery of San Benito at Sahagún in the sixteenth century.[2] At this time they were evidently no longer serving their original purpose. Professor Porter supposed that his two were once part of an altar similar to the famous one of San Pelayo de Antealtares at Santiago de Compostela,[3] the columns of which are divided between the Madrid Archaeological Museum and the Fogg Museum.

Were all of the Sahagún columns part of a single altar? This is a question which cannot be answered with absolute positiveness. The San Marcos columns are of white marble, while those at Elmwood are of a darker variety of the same stone, and the two pairs differ in size, the former being about six inches higher and the figures on them about three inches taller than the latter.[4] These facts argue for a negative answer. However, it should be remembered that the San Pelayo de Antealtares columns and figures are not uniform. The difference in the size of the columns could have been equalized by bases and capitals, and it does not seem inappropriate to have the figures of Christ and the Virgin larger than the rest. Relationship between the columns can be definitely established by an examination of the style of the figures sculptured on them. Looked at from this point of view the four are certainly companions, as the Spanish scholar, Gómez-Moreno, who saw the Elmwood columns before they left Sahagún, recognized,[5] though the nature of the companionship does not necessarily prove provenience from a single altar. However, examination of their style leads to more

[1] Eloy Díaz-Jiménez y Molleda, *Historia del Museo Arqueológico de San Marcos de León* (Madrid: Suárez, 1920), p. 54; Manuel Gómez-Moreno, *Catálogo monumental de España: Provincia de León* (Madrid: Ministerio de Instrucción Pública y de Bellas Artes, 1925), I, 311.

[2] *Viage de Ambrosio de Morales* (Madrid, 1765), p. 39, edited by Henrique Flórez.

[3] "Santiago Again," *Art in America*, XV (1927), 110.

[4] The height of the column of the Virgin at León is 42¼ inches, and the figure itself is 36¼ inches; the column and figure of Christ are 42 inches and 36¾ inches. The St. Paul column at Elmwood is 35¼ inches high and the figure 34½ inches. The St. Michael column is the same height, and the figure is 33¼ inches.

[5] *Op. cit.*, p. 348. He associates with them another column with the damaged figure of a bishop which was in private possession in Spain at the time he wrote.

important matters. It brings to light the fact that the figures belong to one of the major currents of early Gothic style, one which is of primary significance for the history of Spanish sculpture in the thirteenth century.

The style is that of the sculptures of the Paris and Amiens cathedral west

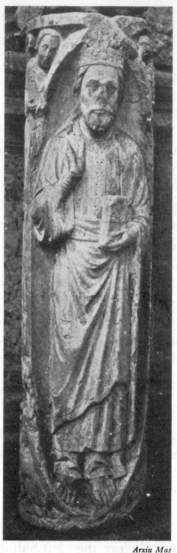

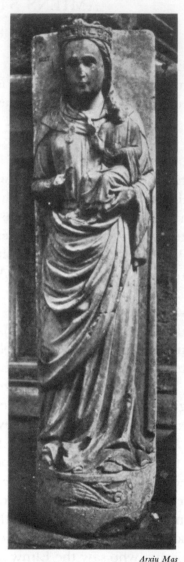

Arxiu Mas

FIG. 1. LEÓN
SAN MARCOS MUSEUM

Arxiu Mas

FIG. 2. LEÓN
SAN MARCOS MUSEUM

façades of the end of the first quarter of the thirteenth century. More specifically, it is the style of the great *trumeaux* statues of the Amiens façade and the jamb figures most closely related to them which has bearing on the Sahagún figures. The connection with this group of Amiens works does not appear with equal clearness in all of the column figures. The Virgin of the San Marcos museum more obviously than the rest is of the Amiens school. To demonstrate this it is only necessary to place side by side photographs of this figure (Fig. 2) and of

the Virgin and Child of the *trumeau* of the right portal of the west façade of the French cathedral (Fig. 5). There are certain details which are not in agreement: for example, the paenula-like folds at the neck of the León figure have no counterpart in the French statue, the costumes of the Children differ, and the folds over

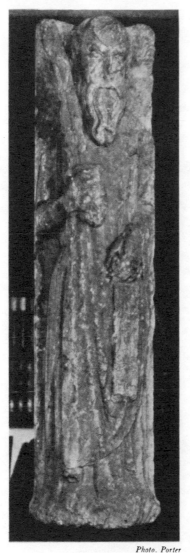

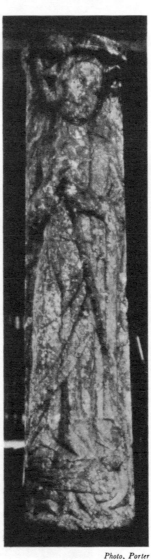

Photo. Porter

FIG. 3. ELMWOOD
CAMBRIDGE, MASS.

Photo. Porter

FIG. 4. ELMWOOD
CAMBRIDGE, MASS.

the lower part of the body of the Spanish relief are more rounded and tend to lie in more curving lines. These details are overbalanced by striking correspondence in such things as the type of crown — low and decorated with rectangles each set with five stones; the relation of the body of the Child to the Virgin, even to the position of the feet resting on the horizontal folds of the mantle across the Virgin's waist; the shape of the mantle falling in front of the body and the way the end passes under the body of the Child and over the left wrist of the Virgin.

The calm, immobile postures and the serene expressions of the faces with the eyes looking straight out into the distance proclaim the two works of the same school. Relatively small though she is, the San Marcos Virgin is a worthy addition to the very few French Virgins of the classical type of the middle period of

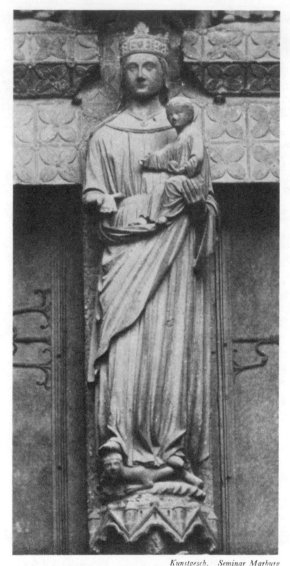

Kunstgesch. Seminar Marburg

FIG. 5. AMIENS CATHEDRAL, WEST FAÇADE

the first half of the thirteenth century which come chronologically between the St. Anne of the north porch of the cathedral of Chartres of the opening years of the century, which still repeats a Byzantine Madonna type, and the Virgin of the *trumeau* of the Reims cathedral west façade, which is conceived according to a new principle involving movement of the body expressed in the drapery. She is closer in a number of details and, perhaps because spared restoration, approaches more nearly the spirit of the Amiens Virgin than do either the Virgin

of Longpont or the Virgin of St. Germain des Près in the Cluny Museum which have been attributed to Amiens sculptors.[6]

The Christ of the León museum has a softness of modeling of the folds of the drapery which is unlike anything found in the great monumental figures of the Amiens façade. However, in the vocabulary employed there is no trace of another school. The drapery folds are simple and straight, like those which predominate in Amiens work. The mantle pulled across the waist and the loose sleeve with the wattled undersleeve at the right wrist occur in the Amiens Beau Dieu. The individual features and the hair and the beard likewise recall Amiens. Again we have the characteristic crown.[7]

The columns at Elmwood are more damaged and weathered than those at León, and the unusual mottled stone makes details indistinct. Nevertheless, in general, the same judgment can be made concerning them as the Christ. The faces reveal most clearly the connection with the French work. The eyes have straight underlids and the characteristic faraway look, while the hair and beard of the St. Paul are rendered with fine lines in a few wavy strands typical of Amiens. The imprint of Amiens can be felt in the drapery, though it is less pronounced than in the other two figures. There is a certain dryness and sharpness in the folds which is rather the result of remoteness from the source of inspiration than evidence for a new influence or tendency of style. The postures of these two figures and the Christ of the León column are also a reflection of the classic Gothic of the North.

All of the Sahagún figures, then, have a common element of style. How can the presence of this foreign style be explained? The answer is to be found in the sculpture of the south transept, the Puerta del Sarmental, of the cathedral of Burgos (Fig. 6). There the first monumental sculpture of the Gothic style of the thirteenth century in Spain was made by two sculptors who unquestionably came to Burgos from Amiens. The chief figure of the tympanum of the Puerta del Sarmental is remarkably close to the Beau Dieu and certain of the Apostles of the Amiens jambs. This figure and the others of the Burgos tympanum are by one Amiens sculptor. To a second should be ascribed the Apostles of the Sarmental lintel, which belong to another phase of the style of the French cathedral's sculpture which is less classical, more naturalistic.[8] It is the work of the former at Burgos to which we must look for the connecting link between Sahagún and Amiens.

The assignment of this function to the sculptures of the Burgos tympanum rests almost entirely on the fact that they embody the classical style of Amiens,

[6] Wolfgang Medding, *Die Westportale der Kathedrale von Amiens und ihre Meister* (Augsburg: Filser, 1930), pp. 86 ff., 99 ff.

[7] Cf. Hannshubert Mahn, *Kathedralplastik in Spanien* (Reutlingen: Gryphius-Verlag, n.d., 1935–1936?), p. 33. This work appeared after this paper had left my hands. Mahn points out the dependence of the two figures on Amiens. I cannot follow him in his opinion that the León Virgin reflects also the style of Reims.

[8] Frederick B. Deknatel, "The Thirteenth-Century Gothic Sculpture of the Cathedrals of Burgos and Leon," *Art Bulletin*, XVII (1935), 260 ff.

which we have seen reflected at Sahagún, and the assumption, which seems un-avoidable, that there must be a relationship between the works in Spain. It is difficult, however, to find more specific points of relationship in style between Burgos and Sahagún than between the latter and Amiens. Perhaps the smiling face of the Elmwood St. Michael is more like the face of the symbol of St. Matthew of the Burgos tympanum than anything at Amiens, but the León Christ is no closer to the Christ at Burgos than to the Beau Dieu, and there is no Virgin at Burgos for comparison with the figure of the other column at León. There is analogy between the iconography of the Christ column and the Burgos tympa-num. Both employ a motive which was outmoded in the region of France where the Gothic style first flowered, Christ in Majesty surrounded by the symbols of the Evangelists. At León the *mandorla* around Christ, which is regularly met in twelfth-century versions of the subject, is retained. At Burgos this has been eliminated, but the composition is elaborated by the addition of the figures of the writing Evangelists. The coincidence of the archaic iconography executed in a style related to that of Amiens certainly furnishes ground for supposing a direct connection between the two Spanish works.

In style, however, the chief figures of the Burgos tympanum show none of the archaizing departures from the principles of the classic sculpture of Amiens which are found in all of the Sahagún figures. These are most pronounced in the figure of the Christ of the León column, which seems to float in the *mandorla* sur-rounding it. The feet are pointed downward, not supporting the weight of the body, in a manner which resembles the Romanesque sculpture of the preceding century. This archaic conception of the figure contrasts most strongly with the solidly seated Burgos Christ and with the standing figures of the Amiens façade, but notice how the form of the right knee is revealed through the drapery as if to indicate that that leg was relaxed and the weight of the body supported by the other. This reflection of a pose of classical antiquity transmitted through the Gothic of France contradicts the conception of the figure as a whole just as does the Amiens vocabulary the sculptor has employed.

The San Marcos Virgin, which we have seen more nearly approaches French work, has felt the effect of a similar tendency. The rounded, curving folds of the lower half of the drapery, which differ from the corresponding ones at Amiens, as has been remarked, are arranged so that the direction and character of the curves of the folds of the undergarment are continued in those of the mantle hanging in front of the body. There is, therefore, no pronounced distinction between the two parts of the costume. The lines of both sweep up, converging on the figure of the Child. This contrasts with the drapery of the Amiens Virgin, where the mantle and undergarment are kept distinct by the emphasized edges of the former and by the different directions of the folds in the two areas. The effect is a composition of units in balance rather than unified and subordinate to movement in one direction, as at León. There is a confusion of purposes in the column Virgin that is apparent from the contradiction between the upward move-ment of the lines of drapery and the weight expressed by the articulation of the

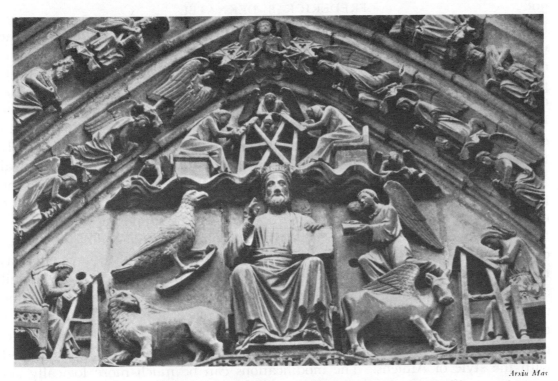

Arxiu Mas

FIG. 6. BURGOS CATHEDRAL, PUERTA DEL SARMENTAL

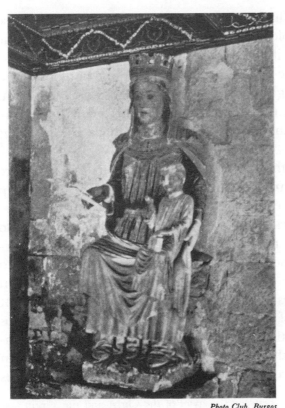

Photo Club, Burgos

FIG. 7. SANTO DOMINGO DE SILOS, CLOISTER

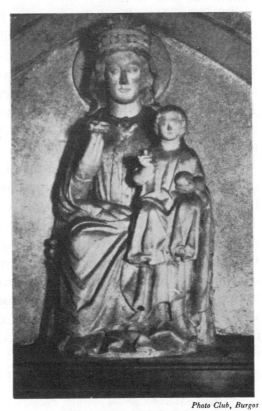

Photo Club, Burgos

FIG. 8. BURGOS CATHEDRAL

legs. At Amiens there is no such confusion, because the vertical lines of the undergarment suggest the supporting function of the limbs they conceal. The contradictions are not so strong and the departures from principles of the classic phase of Gothic are by no means so radical in the San Marcos Virgin as in the Christ; in spite of modifications the Virgin is a remarkably close replica of the French example. The character of the changes calls to mind both the Romanesque and phases of the Gothic which followed the classic style of the early thirteenth century. It seems certain, however, that the force at work is survival of the past, not contact with post-Amiens style. In the first place, there are the paenula-like folds at the Virgin's neck which appear archaic in relation to the rest of the costume and which can only be explained by supposing the continuation of the Byzantine influence which affected sculpture at the end of the twelfth century and the beginning of the thirteenth, but which ceased to have effect as the Gothic style developed. No doubt the relationship to the East in this detail of costume is indirect — that is, came about through the transmission of the motive by works of Western art. In the second place, it is difficult to see how there could be an influence from later Gothic which would be felt in only one part of the drapery and would leave the figure as a whole so completely stamped with the style of Amiens. The modifications can be much more logically accepted as residues of an earlier manner in a sculptor striving to work in a style which was new to him.

The weathered condition of the Elmwood figures does not permit the close analysis of their style which was possible for the León pair. We can see that the St. Michael's feet are pointed down as if he were alighting on the dragon's back, an attitude which is not inappropriate to the subject. This can be considered analogous to the tendency to deny weight observed in the Virgin and the Christ. The rendering of the drapery of both the Cambridge columns seems to betray inexpert handling of the motives of Amiens rather than the character of either an earlier or later school.

None of the stylistic archaisms of the column figures occur in the sculpture of the Puerta del Sarmental tympanum, yet logically there must be relationship between them. Two hypotheses to explain the connection seem plausible: either the Sahagún figures are the work of followers of the Burgos sculptor who independently repeated his style, or the sculptor from Amiens himself participated in the execution of at least one of them and left the rest of the work to assistants. Unless we assume that the French master made a standing Virgin in Spain which is now lost, the first does not seem probable; no one who had not seen the Amiens Virgin or a replica of it could have executed the San Marcos figure. According to the second hypothesis, the Amiens sculptor can be considered to have begun or supervised the execution of the figure of the Virgin and perhaps to have had some direct connection with the Christ.[9] Both figures

[9] Gómez-Moreno, *op. cit.*, p. 311, distinguishes between the styles of the Christ and the Virgin and believes that the Christ is a work of the second half of the thirteenth century connected with the style of the master of the south transept jamb sculptures of the cathedral of León. These figures have a resemblance

were also worked on by a sculptor who had been trained in an old tradition, probably that of the school of Master Matthew of the Pórtico de la Gloria of Santiago de Compostela. There is little reason to suppose any kind of participation of the Burgos master in the Elmwood columns. These can be called the work of a follower, but probably not the same one who had a part in the execution of the other pair. The sculpture of the archivolts of the Puerta del Sarmental reveals the hands of several followers of the Amiens sculptor, at least one of whom shows pronounced traces of late twelfth-century style, while others simply repeat the manner of the tympanum in a dry, somewhat crude manner. There are thus parallels in the archivolt figures for the León and the Cambridge variations of the Amiens style. Though it is not possible to establish definite connection between them by comparison, it is reasonable to suppose that the same disciples worked with the Amiens master on the portal and the columns.

The existence of these works directly derived from the Puerta del Sarmental fills a gap in the history of Spanish sculpture. The style of the sculpture of that portal has importance as the starting point for the work of later men at Burgos, but none of their work can be classed as a continuation of the Amiens style; new points of view, new principles of style are manifest in all of it. The Amiens style is thus strangely isolated at the cathedral of Burgos itself. The explanation for this is found in the history of the construction of the cathedral. The Amiens sculptors were active at the end of the first period of building activity, and the rest of the sculpture of the cathedral was made during a second campaign which did not begin until a little more than a decade had passed. About the year 1230 may be given for the end of the first campaign and the execution of the sculpture of the Puerta del Sarmental.[10] The Sahagún columns should be placed during the period of inactivity at Burgos, probably near the beginning of it.

A statue now in the cloister of the monastery of Santo Domingo de Silos also helps to fill the historical lacuna left by the interruption of the work of the cathedral. This is an over-life-sized seated Virgin and Child venerated as the Virgen de Marzo (Fig. 7).[11] The imprint of Amiens Gothic is evident in the upright carriage of the figure, in the face, which is a somewhat coarse rendering of a type of the French school, especially in the costume and its disposition — the mantle over the shoulders held by a strap at the chest and draped across the front of the lower part of the body, and in the rendering of the undergarment with small folds drawn in by a narrow girdle. The persistence of the Romanesque is evident

to those of Amiens in style and iconography but appear to have a relationship to France independent of the Amiens work at Burgos. They were executed in the third quarter of the century (see Deknatel, *op. cit.*, pp. 373 ff.). Because the column figure shows no evidence of connection with post-Amiens style, which is apparent in the León cathedral figures, the Spanish scholar's ideas of relationship and of the date of the column figure should be rejected.

[10] Deknatel, *op. cit.*, pp. 252 ff., 269 ff.

[11] Professor Porter in his *Spanish Romanesque Sculpture* (Florence: Pantheon, 1928), II, 28, suggested that the statue originally was placed on a portal of the monastery church. Luciano Serrano, *El Real Monasterio de Santo Domingo de Silos* (Burgos: Hijos de Santiago Rodríguez, n.d., p. 150), adds that it may have been used as an altarpiece in one of the apses. He says that it was seen in its present position in the middle of the seventeenth century.

again, markedly, and in a most significant manner. Below the straight lower edge of the undergarment, where we should expect to see the feet supporting the mass of the legs and the drapery above, are broken folds of drapery completely un-Gothic in character. Here is a dramatic illustration of the opposition between the classic principles introduced during the first half of the thirteenth century by the sculptors of France and deeply rooted medieval tradition, a conflict which makes comprehensible the very short duration of the classical phase of Gothic. The author of the Virgin was able to follow fairly closely the Amiens style until he came to the crucial point where the relation of the figure to the ground came into question; then he reverted to the old manner.

There is no need of raising the problem of identifying the Silos sculptor with anyone who actually worked at Burgos; correspondences in methods of execution or in details, such as the type of crown, which points to close relationship between Burgos and the León Virgin, are lacking. Nevertheless, Burgos must be assumed to be the source of the Gothic elements of the style. Furthermore, the existence of two statues of the Virgin and Child of the same iconographic type suggests the possibility that there once may have been a seated Madonna of the pure Amiens style at Burgos, for both are reflections of earlier work in the style of the second half of the thirteenth century. In the Capilla de las Reliquias is the painted wooden figure, venerated as Nuestra Señora de Oca and locally ascribed a fabulous antiquity, which resembles the Silos figure in the upright carriage of the Virgin's body, the expression of her face, and the position of the right arm, though the drapery over the legs is of a developed Gothic style and the Child a later restoration.[12] Unrestored and therefore closer in its effect as a whole to the Silos figure is the Madonna over the door in the Capilla del Santísimo Cristo (Fig. 8); an early thirteenth-century type, no doubt of the classical style, is clearly echoed. There are no existing seated Virgins in the immediate circle of the Amiens style in France. However, strongly frontal Virgins with the Child seated upright on the left knee are met in the early thirteenth century of Northern France — for example, in an ivory in the Cluny Museum (no. 1037) and in the Virgin of Poligny.[13] We may suppose, therefore, that the type came to Spain with the Amiens style as a result of the presence of the Amiens sculptors at Burgos.

[12] Illustrated by Angel Dotor y Municio, *La Catedral de Burgos* (Burgos: Hijos de Santiago Rodríguez, 1928), Fig. 48.
[13] Illustrated by Richard Hamann, "Die Salzwedeler Madonna," *Marburger Jahrbuch für Kunstwissenschaft*, III (1927), Pl. LV a.

THE PEDRALBES MASTER

CHANDLER R. POST

THE tremendous wave of Flemish influence that overspread Europe in the middle and second half of the fifteenth century and practically inundated western Spain left, for the most part, only the dimmest traces in the painting of the eastern littoral of the Iberian peninsula. The two principal schools of this region, the Catalan and the Valencian, remained essentially indigenous in their character, merely evolving to greater maturity and sophistication the local expressions that the "international movement" had there assumed and modifying the native artistic traditions in a scarcely appreciable degree through contact with Flemish achievement. The protagonists of these schools in their ultimate medieval aspects were, respectively, Jaime Huguet and Jacomart. The curious thing is that, despite the very few examples of a vital indebtedness to the Low Countries on the east coast, the latest phase of Gothic painting in this part of the world should have been inaugurated by one of the most servile imitators of the Van Eyck brothers to be found anywhere in Europe, Luis Dalmáu. First mentioned in 1428 as active at Valencia but transferring his residence to Barcelona at least as early as 1443, he bequeathed, at his death in 1461 or shortly thereafter, the pictorial record of his abject devotion to Flemish standards as a kind of isolated phenomenon in the Catalan school. Not, however, quite isolated, for he had trained a follower, the subject of this article, who, like one or two other painters, maintained, albeit with diminished intensity, Dalmáu's allegiance to the art of the Low Countries but who derives his chief significance from the fact that he nationalized the Flemish strain by fusing it with the indigenous manner.

Since the outstanding relic of his attainments, the central panel [1] of an otherwise lost altarpiece representing the Madonna enthroned amidst angels, in the Muntadas Collection at Barcelona (Fig. 1), is reputed to have come from the great Franciscan convent of Pedralbes, a suburb of the city, I will coin for him the title of the Pedralbes Master. The pitfall of many historians of art has been the failure to realize that, beside the comparatively few painters, sculptors, and architects of the Middle Ages with whose names we can connect extant works, there were countless others, in many cases quite as eminent, of whom productions are most certainly preserved which no document or signature permits us as yet to relate to them. Handicapped thus by a refusal to recognize an obvious fact, these writers have next committed the naturally resulting mistake of proceeding to attempt to attach to the limited number of personalities whom we can name all the vast accumulation of pictures, carvings, and buildings that the past has handed down to us without document or signature. The basis for such attributions they have found in vague resemblances insufficient for proving the point

[1] The dimensions are 2 metres high by 1.53 wide.

and merely the consequence of the interchange of influences between shop and shop inevitable at any given period in the history of art. The more scholarly method is to admit that the actual names of many of even the great personalities are not as yet recoverable, to group together the extant works of the still anonymous personalities, to bestow on them temporary titles as the Masters of This or That in the hope that a document or signature will some day divulge the true names, or in many instances, when scientific accuracy does not allow even such groupings, to rest content with defining the affiliations of a work of art, without endeavoring to assign it even to an anonymous Master or to describe it more concretely than as belonging to the school of a known artist or district. In several cases, this cautious treatment of the material has been rewarded with the eventual discovery of the actual name, as when I myself,[2] by an odd concatenation of circumstantial evidence, finally learned that the principal Hispano-Flemish painter of Burgos, whom I had merely christened the Burgos Master, was identical with an Alonso de Sedano. Now, on what appears to me that wrong fashion of approaching the material which I have just condemned, former critics have sought the author of the Muntadas panel in Jaime Huguet,[3] in his rival, Pablo Vergós,[4] and in Jaime's presumed father, the nebulous Pedro Huguet;[5] but, although he displays some affinities with Jaime Huguet, the links with the style of no one of these painters are solid enough to clinch an attribution, and we are thus forced to predicate the existence of a gifted contemporary of theirs — the man whom I am calling the Pedralbes Master — as the picture's creator.

The composition is patently derived from Dalmáu's one documented painting that is extant, the retable of the councillors of Barcelona (Fig. 2). In like fashion, the Virgin, with the Child, is seated upon a Gothic throne the arms of which are represented as carved, in the Flemish fashion, with the statuettes of Prophets; choirs of angels make music behind and between the interstices of Gothic lattice-work; and the places of the kneeling councillors are taken by two larger angels in the foreground presenting offerings of flowers. The framing uprights are also preserved, embellished with small figures of the worthies of the Old Testament, Moses, Isaiah, Daniel, and David. The Virgin's cope spreads forth in the great triangle that Dalmáu had transmitted to the Pedralbes Master from examples in the art of the Low Countries, and its orphreys are likewise enriched, in the Flemish mode, with a simulated encrustation of precious stones. The Child betrays more of Flemish plainness and realistic posture than the Catalonians were ordinarily willing to retain. Dalmáu, despite his passion for the foreign prototypes, had succeeded in reproducing merely the skeleton of Flemish painting, and not the body. It has usually been stated that, neglecting the one great essential of the Van Eycks' achievement, the medium of oil, he clung to the old

[2] *History of Spanish Painting*, v, 326–331.

[3] J. Folch y Torres (with a question-mark) in *Gaseta de les arts*, Aug. 1, 1927, p. 6.

[4] Sanpere, *Los Cuatrocentistas*, ii, 56 ff.; but the old Sanpere confused in general Pablo Vergós with Jaime Huguet, and, if he were writing now, would probably ascribe the panel to the latter.

[5] B. Rowland, *Jaume Huguet* (Cambridge, Mass., 1932), pp. 85–89.

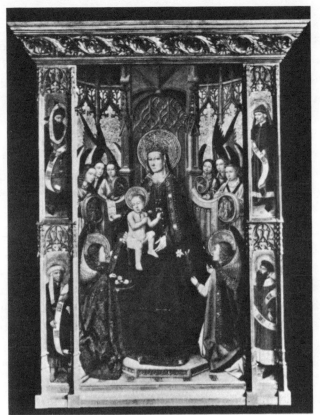

FIG. 1. THE PEDRALBES MASTER.
MADONNA AND ANGELS
MUNTADAS COLLECTION, BARCELONA

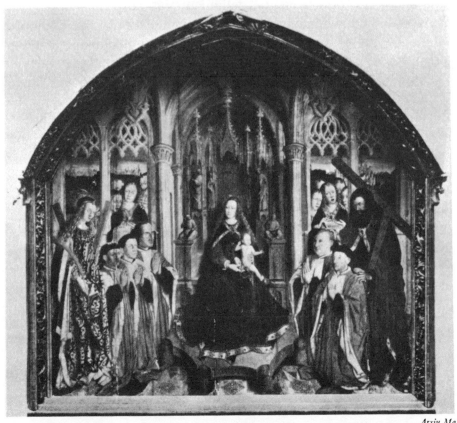

FIG. 2. LUIS DALMÁU. VIRGIN OF THE COUNCILLORS
MUSEUM OF CATALAN ART, BARCELONA

Catalan tempera, but experts in the chemistry of painting are now disposed to believe that oil is indeed the vehicle in the retable of the councillors. In any case, he failed to extract from the oil the deep mellowness of tone that constituted one of the chief innovations and one of the primary appeals of the Van Eycks. The Pedralbes Master, in this respect, gets closer to the fundamental nature of Flemish painting, for in the vestments of the two angels in the foreground, especially in the brocaded cope of the one at the left, we observe, even through the extensive recoating from which the panel suffers, that he almost repeats the miraculous beauty with which the artists of the Low Countries imitated the texture and glow of opulent fabrics.

In many other respects he dilutes Dalmáu's saturation in the Flemish stream and reinterprets the foreign models in Catalan terms. The types of the Madonna and angels are conformed to more ordinary and sweetly placid standards of physical loveliness, tangibly influenced by the serene and ethereal charm that Jaime Huguet was establishing as the norm for the representation of celestial personages in Catalan painting of the second half of the Quattrocento. The four Prophets on the uprights have little that is essentially Flemish left in them, and they resemble closely the figures of saints and patriarchs that Huguet and his rival, Miguel Nadal, were creating in the middle of the century through modernizing the forms of the "international movement" inherited by them from its principal Catalan exponent, the Master of St. George.[6] The angels in the background have doffed the heavy copes of the Van Eycks and Dalmáu for simple albs and stoles; and, whereas the angels of the Ghent and councillors' altarpieces are wingless, all those of the Pedralbes Master have adopted the gaily hued wings of brilliant birds that had been the delight of the "international" style out of which the painting of Catalonia was emerging. Like the other figures in the picture, moreover, they have been translated into the mystical lightness of mood that is a distinctive note of the Catalan school in the second half of the fifteenth century. The favored Catalan gold background, delicately incised with a foliate motif, has been substituted for the landscapes of Dalmáu and the Flemings, and the nimbus and crown of the Virgin, as well as the halos of the Child and two foremost angels, are already subjected to the embossings generally characteristic of the Catalan school in its latest Gothic manifestation. The stage in the development of the school incorporated in the picture would suggest a date about 1460.

If we may permit ourselves to indulge in the process of mere guessing, so fatally popular with historians of art, and if we are willing to concur in the somewhat doubtful premise that a son would necessarily follow the pictorial modes of his father, the most likely candidate for the honor of identification with the Pedralbes Master would be the painter Antonio Dalmáu, whose activity may be traced at Barcelona from 1450 to 1499 and whose actual style is known to us by no documented or signed achievement; but in addition we should have to ac-

[6] In the appendix of the forthcoming volume VIII of my *History of Spanish Painting* I shall discuss at length the important recent discovery that the long-sought name of the Master of St. George may now be conclusively stated to be Bernardo Martorell.

cept the as yet unsubstantiated surmise that he was Luis's son. Sanpere[7] enumer-
ates merely a long series of financial transactions in which he was engaged
through these years; José Mas[8] gives us the additional information that he mar-
ried in 1451 and decorated in 1480-1481 the shutters of the smaller organ in the
cathedral of Barcelona; the accounts of the tapestries made for the Palacio de
la Diputación at Barcelona divulge that in 1460 together with Jaime Huguet
he passed judgment upon the price of a cartoon;[9] from the precious records
of the work done in the royal palace at Barcelona for the temporary sovereign,
Dom Pedro of Portugal, which have revealed to us so many important data in
regard to Catalan art, José Pallejá has published the fact that he was one of the
masters there employed in 1465;[10] and he collaborated with Huguet again in
1468.[11] He can scarcely be the same as a homonym, a sculptor employed in the
cathedral of Valencia in 1439 and 1442.[12] The direct dependence of the Pedral-
bes Master upon Luis Dalmáu endows the guess that he may have been Antonio
Dalmáu with greater verisimilitude than in the case of the author of the organ-
shutters of the cathedral of La Seo de Urgel, whom Mayer would like to make
equal to Antonio but who shares with Luis only a general enthusiasm for Flemish
painting and is influenced by Hugo van der Goes rather than by Jan van Eyck.[13]

The identification of the Pedralbes Master with Antonio Dalmáu has no
solider status than that of a possibility; and, indeed, there would have been no
necessity of manufacturing for the author of the Muntadas panel even an arti-
ficial title or to do anything more than indicate the panel's relationships to its
school, were it not that we require a name for this personality because we have
two other extant works to attach to him. We must harbor no mental reserva-
tions in claiming for him a lone panel of the Annunciation in the Diocesan Mu-
seum of Tarragona (Fig. 3), which was once in the parish church of Vallmoll,
just north of the city.[14] The types of the Virgin and Gabriel are exactly re-
peated again and again in the angels of the Muntadas picture; Gabriel's red,
brocaded cope is rendered with that attainment of the quality and luster of the
textiles painted by the Flemings which is one of the Pedralbes Master's most
memorable characteristics; and the architectural ornamentation of the room
in which the Annunciation occurs corresponds to the Gothic carvings of the
throne and of the lattice-work in the Muntadas panel. No other Catalan artist
achieved just this amalgamation of the inheritance from Luis Dalmáu with the
seductive and peaceful spirituality of Jaime Huguet's personages. The depend-
ence upon Dalmáu and the Flemings is no less pronounced than in the panel
from Pedralbes. Both the Virgin and Gabriel are Van Eyck types, probably

[7] *Los Cuatrocentistas*, I, 291.

[8] *Boletín de la Real Academia de Buenas Letras de Barcelona*, VI (1911-1912), 255 and 435.

[9] J. Puig y Cadafalch and J. Miret y Sans, *El Palau de la Diputació General de Catalunya*, *Anuari de l'In-
stitut d'Estudis Catalans*, III (1909-1910), 416.

[10] *Boletín de la Real Academia de Buenas Letras de Barcelona*, X (1921-1922), 403.

[11] See my vol. VII, 52.

[12] Sanchis y Sivera, *La Catedral de Valencia*, 556-557.

[13] See my vol. VI, 7-10.

[14] The dimensions are 92 centimeters high by 78 wide.

acquired by the Master through the mediation of Dalmáu, and Our Lady's mantle is embellished with another of the jeweled borders that Dalmáu had copied from the precedent of the Low Countries.

It thus becomes more likely than in the case of many other similar medieval Spanish versions of the theme [15] that the composition is based upon the rendering on the outside of the wings of the Ghent altar (Fig. 4) or upon Jan van Eyck's (lost) Annunciation possessed by Alfonso V at Naples [16] rather than upon some earlier cartoon of the subject that might possibly have been the source also of the Van Eyck examples. The Naples rendering, however, may have differed as much from the Ghent specimen (and therefore from the Tarragona panel) as another treatment of the Annunciation by Jan van Eyck formerly in the Hermitage at Leningrad and now in the Mellon Collection, Washington. There is, moreover, no record of the Naples picture ever having been in Spain, but other Catalan and Valencian artists, besides Jacomart, must have journeyed to the transplanted Aragonese court in Italy. If the suggestions did not come to the Pedralbes Master direct from the Ghent altar, their source may have been another, lost version by Jan van Eyck or a non-extant imitation by Luis Dalmáu. The somewhat diverse effect imparted by the Ghent Annunciation is largely due not only to the absence of the ringed, embossed Catalan halos but also to the fact that, since the execution is in monochrome, there is not that variation between the copes and the tunics of the Virgin and Gabriel which characterizes the Tarragona example. At Ghent the same stuff is employed for outer and inner vestment, whereas in the Tarragona panel the fabrics are differentiated. The postures, gestures, and costumes of the two participants in the scene are closely parallel to those of Ghent, and the setting is an interior foreshortened, in the Flemish way and in the manner of the Ghent Annunciation (although, of course, not so correctly), toward a back wall that opens to a landscape. Likewise, the room is littered with the domestic *genre* that we observe in the Van Eyck prototype, and at the Virgin's right is seen the desk, with her outspread book, that has an identical position in the Ghent panel.

The third and last work that I have discovered with which to honor this talented Master has now also, through one of the strange vicissitudes of the centuries, found a home in the Muntadas Collection, a triptych [17] displaying in the center the Crucifixion and on the wings the hermit St. Macarius of Egypt [18] and St. Jerome (Fig. 5). The Crucifixion was one of the several Spanish examples in which the actual cross and corpus were rendered in sculpture and the rest in painting, but from the Muntadas specimen the original Gothic carved pieces have disappeared and a more modern Christ of ivory on a plain wooden cross has been substituted. The types of the two ascetic saints — especially

[15] See my vol. VI, 138. For a recent treatment of the iconography of the Annunciation, see D. M. Robb in the *Art Bulletin*, XVIII (1936), 480–526.

[16] See my vol. IV, 56.

[17] The dimensions are 1.20 metres high and, when it is opened, 1.36 wide.

[18] For his attributes of the Benedictine habit and the conquered devil and for his cult in Spain, see my vol. VI, 306.

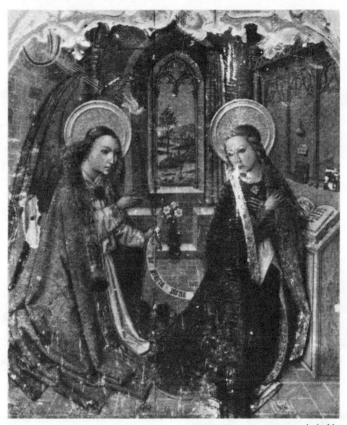

FIG. 3. THE PEDRALBES MASTER. ANNUNCIATION
DIOCESAN MUSEUM, TARRAGONA

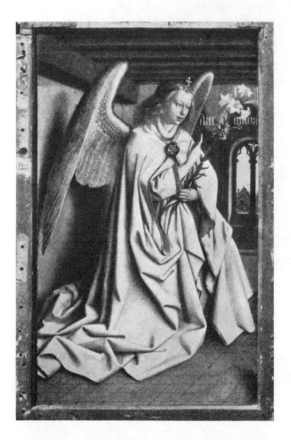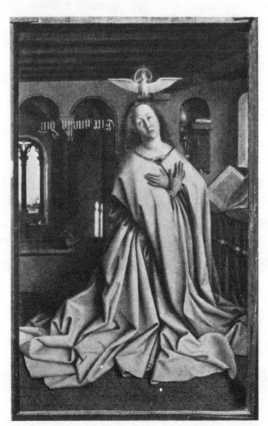

FIG. 4. THE BROTHERS VAN EYCK. ANNUNCIATION, SECTION OF ALTARPIECE
ST. BAVON, GHENT

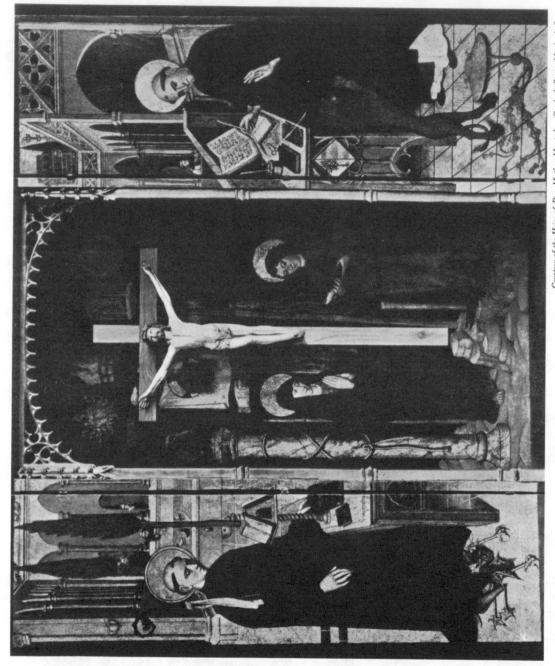

FIG. 5. THE PEDRALBES MASTER. TRIPTYCH

MUNTADAS COLLECTION, BARCELONA

the Macarius — entirely agree with the canon for the face embodied in the Muntadas Madonna, in some of the angels who accompany her, and in the Isaiah of the uprights, as well as in the Gabriel of the Tarragona Annunciation; and it is only, in Catalonia, the Pedralbes Master who attains just this clean, sharp-cut kind of countenance. Even the halos duplicate in their figuration (though not, of course, in their shape) the polygonal nimbuses of the Prophets in the other Muntadas picture.

The justness of the attribution emerges into clearer light when we perceive the potent Flemish reminiscences and remember again that no other painter thus unites them to a manner corresponding to that of Nadal and the young Huguet. The Virgin and St. John, ensconced in the Crucifixion amidst the accumulated instruments of the Passion, still reiterate strongly the debt that the Pedralbes Master owed, through Luis Dalmáu, to Jan van Eyck; but the loveliest expression of the dependence upon the painting of the Low Countries is found in the charming cloister, like that of the Church of Sta. Ana at Barcelona, which he has set behind SS. Macarius and Jerome and which echoes the delight and skill of the Flemings in the perspicuous rendering of architectural exteriors and interiors as settings. The precinct is planted with cypresses and enlivened, as in the cloister of the cathedral of Barcelona itself, with a pool where ducks are prettily swimming, and in the shaded walks several monks while away the time in various forms of quiet recreation. It is all an expansion of the sort of interior represented as the Virgin's house in the Tarragona Annunciation, and its details, as well as those of the desks of the two saints, are executed once more with the cleanness of line that affects and glorifies every aspect of the Master's achievement. The musing of the monks in the cloister is only a phase of the mood of gentle reverie that overspreads the larger, principal figures in the foreground and indeed permeates all of the Pedralbes Master's works, harmonizing with the general tone of Catalan art at this period and especially with the tranquil spirit of Huguet's creations.

He possesses, however, more than the archaeological importance of exhibiting both the vitality of the Flemish influence in Europe during the fifteenth century and the traits of the local school to which he belonged: he has also the aesthetic importance of presenting all these qualities in an artistic language that lies well above the seldom exalted level of Spanish painting in the Middle Ages. I have had, then, a greater interest than that of the mere antiquarian in endeavoring to segregate his personality.